U0113313

"一带一路"视域下的
体育艺术研究

《天水师范学院60周年校庆文库》编委会 | 编

光明日报出版社

图书在版编目（CIP）数据

"一带一路"视域下的体育艺术研究 /《天水师范
学院 60 周年校庆文库》编委会编 . -- 北京：光明日报出
版社，2019.9

ISBN 978 - 7 - 5194 - 5512 - 5

Ⅰ. ①一… Ⅱ. ①天… Ⅲ. ①美术—文集②体育—文
集③音乐—文集 Ⅳ. ①J - 53②G8 - 53③J6 - 53

中国版本图书馆 CIP 数据核字（2019）第 189367 号

"一带一路"视域下的体育艺术研究
"YIDAIYILU" SHIYU XIA DE TIYU YISHU YANJIU

编　　者:《天水师范学院 60 周年校庆文库》编委会

责任编辑: 郭玫君　　　　　　　　　责任校对: 赵鸣鸣
封面设计: 中联学林　　　　　　　　　责任印制: 曹　净

出版发行: 光明日报出版社
地　　址: 北京市西城区永安路 106 号，100050
电　　话: 010 - 67078251（咨询），63131930（邮购）
传　　真: 010 - 67078227，67078255
网　　址: http：//book. gmw. cn
E - mail: guomeijun@ gmw. cn
法律顾问: 北京德恒律师事务所龚柳方律师
印　　刷: 三河市华东印刷有限公司
装　　订: 三河市华东印刷有限公司
本书如有破损、缺页、装订错误，请与本社联系调换，电话: 010 - 67019571
开　　本: 170mm×240mm
字　　数: 244 千字　　　　　　　　印　张: 19.5
版　　次: 2019 年 9 月第 1 版　　　　印　次: 2019 年 9 月第 1 次印刷
书　　号: ISBN 978 - 7 - 5194 - 5512 - 5
定　　价: 89.00 元

《天水师范学院60周年校庆文库》
编委会

总　序

春秋代序,岁月倥偬,弦歌不断,薪火相传。不知不觉,天水师范学院就走过了它60年风雨发展的道路,迎来了它的甲子华诞。为了庆贺这一重要历史时刻的到来,学校以"守正·奋进"为主题,筹办了缤纷多样的庆祝活动,其中"学术华章"主题活动,就是希冀通过系列科研活动和学术成就的介绍,建构学校作为一个地方高校的公共学术形象,从一个特殊的渠道,对学校进行深层次也更具力度的宣传。

《天水师范学院60周年校庆文库》(以下简称《文库》)是"学术华章"主题活动的一个重要构成。《文库》共分9卷,分别为《现代性视域下的中国语言文学研究》《"一带一路"视域下的西北史地研究》《"一带一路"视域下的政治经济研究》《"一带一路"视域下的教师教育研究》《"一带一路"视域下的体育艺术研究》《生态文明视域下的生物学研究》《分子科学视域下的化学前沿问题研究》《现代科学思维视域下的数理问题研究》《新工科视域下的工程基础与应用研究》。每卷收录各自学科领域代表性科研骨干的代表性论文若干,集中体现了师院学术的传承和创新。编撰之目的,不仅在于生动展示每一学科60年来学术发展的历史和教学改革的面向,而且也在于具体梳理每一学科与时俱进的学脉传统和特色优势,从而体现传承学术传统,发扬学术精神,展示学科建设和科学研究的成就,砥砺后学奋进的良苦用心。

《文库》所选文章,自然不足以代表学校科研成绩的全部,近千名教职员工,60年孜孜以求,几代师院学人的学术心血,区区九卷书稿300多篇文章,个中内容,岂能一一尽显?但仅就目前所成文稿观视,师院数十

年科研的旧貌新颜、变化特色,也大体有了一个较为清晰的眉目。

首先,《文库》真实凸显了几十年天水师范学院学术发展的历史痕迹,为人们全面了解学校的发展提供了一种直观的印象。师院的发展,根基于一些基础老学科的实力,如中文、历史、数学、物理、生物等,所以翻阅《文库》文稿,可以看到这些学科及其专业辉煌的历史成绩。张鸿勋、雒江生、杨儒成、张德华……,一个一个闪光的名字,他们的努力,成就了天水师范学院科研的初始高峰。但是随着时代的发展和社会需求的变化,新的学科和专业不断增生,新的学术成果也便不断涌现,教育、政法、资环等新学院的创建自是不用特别说明,单是工程学科方面出现的信息工程、光电子工程、机械工程、土木工程等新学科日新月异的发展,就足以说明学校从一个单一的传统师范教育为特色的学校向一个兼及师范教育但逐日向高水平应用型大学过渡的生动历史。

其次,《文库》具体显示了不同历史阶段不同师院学人不同的学术追求。张鸿勋、雒江生一代人对于敦煌俗文学、对于《诗经》《尚书》等大学术对象的文献考订和文化阐释,显见了他们扎实的文献、文字和学术史基本功以及贯通古今、熔冶正反的大视野、大胸襟,而雍际春、郭昭第、呼丽萍、刘雁翔、王弋博等中青年学者,则紧扣地方经济社会发展做文章,彰显地域性学术的应用价值,于他人用力薄弱或不及处,或成就了一家之言,或把论文写在陇原大地,结出了累累果实,发挥了地方高校科学研究服务区域经济社会发展的功能。

再次,《文库》直观说明了不同学科特别是不同学人治学的不同特点。张鸿勋、雒江生等前辈学者,其所做的更多是个人学术,其长处是几十年如一日,埋首苦干,皓首穷经,将治学和修身融贯于一体,在学术的拓展之中同时也提升了自己的做人境界。但其不足之处则在于厕身僻地小校之内,单兵作战,若非有超人之志,持之以恒,广为求索,自是难以取得理想之成果。即以张、雒诸师为例,以其用心用力,原本当有远愈于今日之成绩和声名,但其诸多未竟之研究,因一人之逝或衰,往往成为绝学,思之令人不能不扼腕以叹。所幸他们之遗憾,后为国家科研大势和

学校科研政策所改变，经雍际春、呼丽萍等人之中介，至如今各学科纷纷之新锐，变单兵作战为团队攻坚，借助于梯队建设之良好机制运行，使一人之学成一众之学，前有所行，后有所随，断不因以人之故废以方向之学。

还有，《文库》形象展示了学校几十年科研变化和发展的趋势。从汉语到外语，变单兵作战为团队攻坚，在不断于学校内部挖掘潜力、建立梯队的同时，学校的一些科研骨干如邢永忠、王弋博、令维军、李艳红、陈于柱等，也融入了更大和更高一级的学科团队，从而不仅使个人的研究因之而不断升级，而且也带动学校的科研和国内甚至国际尖端研究初步接轨，让学校的声誉因之得以不断走向更远也更高更强的区域。

当然，前后贯通，整体比较，缺点和不足也是非常明显的，譬如科研实力的不均衡，个别学科长期的缺乏领军人物和突出的成绩；譬如和老一代学人相比，新一代学人人文情怀的式微等。本《文库》的编撰因此还有另外的一重意旨，那就是立此存照，在纵向和横向的多面比较之中，知古鉴今，知不足而后进，让更多的老师因之获得清晰的方向和内在的力量，通过自己积极而坚实的努力，为学校科研奉献更多的成果，在区域经济和周边社会的发展中提供更多的智慧，赢得更多的话语权和尊重。

六十年风云今复始，千万里长征又一步。谨祈《文库》的编撰和发行，能引起更多人对天水师范学院的关注和推助，让天水师范学院的发展能够不断取得新的辉煌。

是为序。

李正元　安涛

2019 年 8 月 26 日

目　录
CONTENTS

探析中、韩女篮历届比赛胜负之规律

金宜亨*

中国女篮自1996年第26届奥运会滑落到第9名之后，这种下滑趋势不但没有得到及时有效地遏制，相反愈滑愈远。1977年第17届亚锦赛中国女篮负于韩国和日本女篮，同年举行的第2届东亚会又负韩国女篮。1998年第13届世锦赛名落第12位，同年第13届亚运会两负本日女篮。1999年第18届亚锦赛两负韩国女篮，并退居亚洲第4名。更令人遗憾的是未能获得进军悉尼奥运会的入场券。相反地韩国女篮在悉尼奥运会中表现不俗，她们仅以13分之差负于世界冠军队美国女篮，而获得第27届奥运会第4名。韩国女篮的陡升与中国女篮的滑坡形成了鲜明的对照。

中、韩女篮在世界篮坛同属亚洲流派的典型代表。她们在技战术风格上是有许多相似之处，也有很多值得互相学习和借鉴的地方。在历时26年的国际大赛中，中、韩女篮可以说是交战次数最多，争夺最激烈，起伏变化最大，互相促进互相制约最明显。中、韩女篮共同创造过历史的辉煌，也都品尝过被拒奥运会门外之苦涩。目前中国女篮正处在低谷，而韩国女篮刚从漫长的低谷中奋起，这其中有许多课题值得我们认真研究。为了更全面、更准确分析中、韩女篮历届比赛强弱胜负的变化，为了有效地学习韩国女篮从低谷中奋起的成功经验为了更好地准备明年第19届亚锦标赛和第3届东亚会，我们对中、韩历届大赛胜负变化对照分析，从中探析带有普遍性和规律性的问题。

一、研究方法

（1）文献资料法。收集中、韩女篮历届国际比赛的成绩、名次及相关资料，然后分类归纳整理。

* 作者简介：金宜亨（1945—），男，甘肃天水人，天水师范学院教授，从事体育教学与训练研究。

（2）比较分析法。依照比赛的类别和比赛时间顺序分别设计比赛名次对照表。根据图表中反应出的数据及现象进行对照分析。把反馈出的规律性问题，进行逻辑推理分析，并寻找出规律性的内在联系，总结出中国女篮备战韩国女篮应注意和应解决的问题。

二、结果与分析

（一）中、韩女篮在亚洲大赛中实力比较

中、韩女篮在亚运会、亚锦赛及东亚会的预决赛中共角逐28场，其总成绩为各胜14场，可以说是旗鼓相当（表1）。然而如果不计预赛的胜负场数，只按决赛成绩计算，那么中国女篮的战绩为10胜12负，其中亚会是1胜1负，亚运会是3胜4负，亚锦赛是6胜7负。总计中国女篮在亚洲的比赛中负于韩国女篮2次。这说明了中国女篮在亚洲比赛中略逊韩国女篮一筹。此外也说明了韩国女篮善用策略，例如韩国女篮在第10届亚锦赛和第11届亚运会预赛时均是先负中国女篮，而决赛中赢得最后的胜利。

表1　中、韩女篮在亚运会、亚锦赛、东亚会比赛名次

比赛名称	时间	中国名次	韩国名次	胜队
第7届亚运会	1974年	3	1	韩国
第6届亚锦赛	1976年	1	2	中国
第7届亚锦赛	1978年	2	1	韩国
第8届亚运会	1978年	2	1	韩国
第8届亚锦赛	1980	2	1	韩国
第9届亚锦赛	1982年	2	1	韩国
第9届亚运会	1982年	1	2	中国
第10届亚锦预赛	1984年	1	2	中国
第10届亚锦决赛	1984年	2	1	韩国
第11届亚锦赛	1986年	1	2	中国
第10届亚运会	1986年	1	2	中国
第12届亚锦赛	1988年	2	1	韩国
第13届亚锦赛	1990年	1	2	中国
第11届亚运会预赛	1990年	1	2	中国
第11届亚运会决赛	1990年	2	1	韩国

比赛名称	时间	中国名次	韩国名次	胜队
第 14 届亚锦预赛	1992 年	1	2	中国
第 14 届亚锦决赛	1992 年	1	2	中国
第 1 届东亚会	1993 年	1	2	中国
第 15 届亚锦预赛	1994 年	1	2	中国
第 15 届亚锦决赛	1994 年	1	2	中国
第 12 届亚运会	1994 年	3	1	韩国
第 16 届亚锦预赛	1995 年	2	1	韩国
第 16 届亚锦决赛	1995 年	1	2	中国
第 17 届亚锦赛	1997 年	3	1	韩国
第 2 届东亚会	1997 年	2	1	韩国
第 13 届亚运会	1998 年	2	3	中国
第 18 届亚锦预赛	1999 年	2	1	韩国
第 18 届亚锦决赛	1999 年	4	1	韩国

中国女篮自第 7 届亚运会到第 9 届亚锦赛与韩国女篮交战 6 次，其成绩为 1 胜 5 负。究其原因，主要是中国女篮参加国际大赛次数甚少，临场发挥不稳定，缺乏国际比赛经验。然而这一时期中、韩女篮的技战术风格却十分相似，称得上是亚洲篮坛竞相开放的一对姊妹花。虽然中国女篮是负多胜少，但自从中国女篮正式涉足亚洲篮坛后，就构成对韩国女篮独霸亚洲篮坛的威胁，因为负于韩国女篮的 5 场比赛中就有 3 场是仅以 1、2 分之差而告负的。

中国女篮从第 9 届亚运会至第 11 届亚运会与韩国女篮交手 9 场，其战绩为 6 胜 3 负，而这 9 场比赛遵循着胜 2 场负 1 场的 3 次有规律的循环。这一循环规律的出现探其缘由，主要是中国女篮的平均身高猛增至 1.83m，最大高度为 2.04m，中国女篮的高度构成了韩国女篮无法逾越的屏障，中国女篮稳健的内线进攻成为制约韩国女篮快速打法的优势所在。然而中国女篮 2 胜之后有规律的出现 1 负，说明了韩国女篮精于研究中国女篮的这种打法，而中国女篮也能及时调整相应的对策，故而这种制约和反制约促成了 3 次有规律的循环。

1992 年第 14 届亚锦赛到 1994 年第 15 届亚锦赛中国女篮实现了 5 连胜韩国女篮的战绩。究其原因是中国女篮在技战术风格上进行了较大的突破，一改只靠郑海霞内线得分的格局，而是形成多点开花的生动局面，有力地促进

了中国女篮技战术的提高与发展，它为中国女篮创造历史辉煌奠定了坚实的基础。

1994 年第 12 届亚运会至 1999 年第 18 届亚锦赛，中国女篮与韩国女篮鏖战 8 场，中国女篮是 2 胜 6 负，而且倒过来出现了负 2 场赢 1 场的循环规律，如若这一规律继续有效的话，那么明年第 3 届东亚会中国女篮战胜韩国女篮就成其为第 3 次循环规律的必然结果。产生这种逆向循环的原因是中国女篮失去往日快、准、灵、变的技战术风格，又无法施展自己身高的优势。而韩国女篮为了尽快提高运动水平，于 1995 年成立了韩国女子职业篮球联盟，1997 年正式推出女子职业篮球联赛，而联赛的特点是经费充足，韩光银行出资 5×108 韩元获得冠军权，其它赞助商也慷慨解囊，使联赛职业化浓、奖励丰厚、奖项多、比赛场数增多、球市火爆等，成为促进韩国女篮技战术水平飞速发展的强大动力。

（二）中、韩女篮在世锦赛、奥运会比赛对比分析

中国女篮在世锦赛、奥运比赛成绩的变化是两起两落：从 1983 年第 9 届世锦赛第 3 名到 1990 年第 11 届世锦赛第 9 名；1992 年第 25 届奥运会陡升为第 2 名，到 2000 年未能获得第 27 届奥运会的入场券。而韩国女篮从 1984 年第 23 届奥运会的第 2 名开始下滑，经历了从第 10 届世锦赛到第 13 届世锦赛长达 16 年之久的低谷蹒跚之后，于 2000 年第 27 届奥运会跃居第 4 名。在这 10 次国际大赛中，除第 23 届奥运会韩国女篮名次（第 2 名）略优于中国女篮（3 名）及第 27 届奥运会韩国女篮惊人的变化外，其余 8 次比赛中国女篮名次均领先于韩国女篮。从世锦赛和奥运会比赛成绩对照中，清楚地表明，中国女篮在强手如云、精英荟萃的国际大赛中是经得起考验的，整体实力无可置疑是强于韩国女篮。然而韩国女篮从 1998 年第 13 届世锦赛排行第 13 位，跃居 2000 年悉尼奥运会的第 4 位，这样飞速的进步，与中国女篮近年来的持续滑坡形成鲜明的对照。分析其原因是：韩国近年来加快了女篮职业化的改革力度，激活了韩国女篮迅猛发展的机制，而中国女篮由于体制改革不尽完善，直接影响着队员的敬业精神，后备人才的培养，作风的建设以及训练水平、管理水平、竞赛制度等诸多因素，致使中国女篮徘徊不前。

表 2　中、韩女篮世锦赛、奥运会比赛名次

比赛名称	时间	中国名次	韩国名次	胜队
第 9 届世锦赛	1983 年	3	4	中国
第 23 届奥运会	1984 年	3	2	韩国

续表

比赛名称	时间	中国名次	韩国名次	胜队
第10届世锦赛	1986年	5	10	中国
第24届奥运会	1988年	6	7	中国
第11届世锦赛	1990年	9	11	中国
第25届奥运会	1992年	2	0	中国
第12届世锦赛	1994年	2	10	中国
第26届奥运会	1996年	9	11	中国
第13届世锦赛	1998年	12	13	中国
第27届奥运会	2000年	0	4	韩国

三、结论

(1) 中、韩女篮在亚洲的历届比赛中，可以总结为"两强相遇，智者胜"。韩国女篮的智谋不仅表现在具备丰富的国际大赛经验上，而且也体现在精于研究、善用谋略上。

(2) 中国女篮自第7届亚锦赛连负韩国女篮4次之后，所出现的2胜1负的3次循环，与韩国女篮自第14届亚锦赛连负中国女篮5次之后，所出现的2胜1负的循环是相似的。这一规律有待于更进一步的研究。

(3) 中国女篮在世锦赛和奥运会中经得起大赛的考验，总体实力明显强于韩国女篮。这是中国女篮今后跻身世界篮坛劲旅的优势所在。韩国女篮近年来的突飞猛进的发展与进步也是值得中国女篮认真研究，虚心学习和值得借鉴的。

四、建议

(1) 中国女篮的根本出路在于改革适应市场经济的体制，促进产业化的发展，激活篮球市场，这才能营造出一个球星辈出，自觉训练、自我管理、自我完善、后备充足的大好局面。

(2) 采用先进科学的训练手段，防止和减少伤病，加强体能和心理监测，提高防守能力，积累大赛经验，重视思想品德和敬业精神的教育与培养，树立智能与技能并重的思想，正确认识全面身体素质和心理素质对比赛的作用，处理好球星与集体的关系，全队应统一思想、统一认识，才有凝聚力，才能形成自己独特的风格。

参考文献

[1] 梁希仪. 走出女篮误区 [J]. 篮球, 1991 (1).

[2] 罗加冰. 对我国篮球运动成绩下滑的调查与分析 [J]. 中国体育科技, 1999 (5).

[3] 金宜亨. 中国女篮的陡升与陡降 [J]. 科学中国人. 2000 (5).

(本文发表于 2001 年《体育学刊》第 2 期)

对中、韩女篮亚洲比赛胜负变化的分析

金宜亨*

中国女篮正式加盟国际篮坛已经27年了。在与各国的交往当中，中国女篮与韩国女篮交战次数最多，争夺最激烈，比赛胜负变化也最大。因此，全面系统、客观真实地分析中、韩女篮在亚洲的历届大赛中的胜负变化，对中国女篮备战亚洲比赛乃至世界大赛是大有裨益的。

在2000年到来之前，中、韩女篮在历届亚运会、亚锦赛、东亚运动会中共有28次角逐，双方各胜14场。在这28场比赛中，中国女篮总得分为2085分，总失分为2044分。总体来看，两支球队势均力敌，实力相当接近。但从时间顺序和比赛胜负的变化来分析，可以看出中国女篮的发展历程及成败的原因，同时还可以从韩国女篮的表现中找到一些值得我们学习和借鉴的东西。

中、韩女篮在亚洲的比赛，大致可以分为4个阶段进行分析。

（一）第1阶段

1974年第7届亚运会至1982年第9届亚锦赛。中国女篮的战绩是1胜5负，所负5场比赛的失分分别是13、2、8、33、1分，起伏很大。这6场比赛中国女篮总得分为405分，总失分为458分，净负韩国女篮53分。这不仅表明中国女篮的整体实力处于劣势，而且反映出临场技战术发挥不稳定。当时中、韩女篮的平均身高都在1.77m左右，技术风格都以"快、准、灵、变"而著称，思想作风、战术意识、攻防打法都颇为相似。中、韩女篮堪称是亚洲篮坛竞相开放的一对姊妹花。然而中国女篮涉足国际大赛较晚，比赛经验欠缺，这是比赛失利的主要原因。韩国女篮早在1967年第5届和1979年第8届世界锦标赛中已两次夺得亚军，委实是一支经验丰富的篮坛老牌劲旅，而此时的中国女篮还无缘问津大赛。因此，无论中国女篮以1、2分之差饮恨也好，还是大比分失利也

* 作者简介：金宜亨（1945—），男，甘肃天水人，天水师范学院教授，从事体育教学与训练研究。

罢，其根本的症结所在是缺乏国际大赛的经验，其中包括心理调节、应变能力、赛前运动量的调整、技战术的应用以及临场指挥等。然而，尽管中国女篮在这一时期屡屡负于韩国女篮，但中国女篮初登亚洲篮坛的气势是咄咄逼人和令人鼓舞的。中国女篮的正式加盟不仅有力地促进了亚洲女子篮球运动的发展，而且对韩国女篮独霸亚洲篮坛的格局形成了挑战。

（二）第 2 阶段

1982 年第 9 届亚运会到 1990 年第 11 届亚运会。中国女篮的战绩是 6 胜 3 负，胜多负少的战绩说明中国女篮的整体实力有所增强。在这 9 场比赛中，中国女篮总得分为 667 分，总失分为 603 分，净赢韩国女篮 64 分。这更能说明中国女篮已经从相对劣势转为相对优势。特别是中国女篮平均身高猛增至 1.83m，最大高度为 2.04m，身高的优势已构成了韩国女篮难以逾越的障碍。然而值得指出的是，在这 9 场比赛中却出现了韩国女篮负 2 场胜 1 场 3 次循环的现象。这反映出韩国女篮在整体实力处于相对劣势的情况下精于研究、善用谋略的特点。她们悉心研究对付中国女篮"海霞战术"的打法，继续发扬快、灵、准、变的技战术风格和顽强拼搏的战斗作风，不断摸索以小打大的策略，使中国女篮 2 次品尝了预赛赢球而决赛输球的苦涩。这种循环现象的重复出现，不仅深刻地揭示了篮球运动技术发展、战术提高、谋略研究、策略变化中制约与反制约的规律，而且指明了中国女篮在成长进步过程中尚待弥补的弱点。

（三）第 3 阶段

1992 年第 14 届亚锦赛至 1994 年第 15 届亚锦赛。中国女篮的战绩是 5 战全胜，并首次实现了预、决赛均取胜韩国女篮的战绩。这 5 场比赛的成绩是：中国女篮总得分为 418 分，总失分为 358 分，净胜韩国女篮 60 分。这也是中国女篮历史上的鼎盛时期。获胜的原因是中国女篮在技战术指导思想上有了变化，在训练、比赛、管理等方面出现了新的气象，发扬了快速、准确、灵活、多变的技战术风格，练就了 10 多套以整体配合为主的战术，采用"多人打球"的策略，使全队的思想得到统一，作风得到强化，凝聚力得到增强，战斗力得到提高，有力地促进了技战术的更新与突破。这一时期中国女篮不仅在亚洲占据了优势，而且在世界大赛中也战绩卓著，

（四）第 4 阶段

1994 年第 12 届亚运会到 1999 年第 18 届亚锦赛。中国女篮的战绩是 6 负 2 胜，总得分为 595 分，总失分为 625 分，净负韩国女篮 30 分。在这 8 场比赛中，中国女篮出现了负 2 场胜 1 场的逆向循环。这一负多胜少的循环现象，表明中国女篮的实力有所下降。虽然中国女篮始终保持着身高的优势，但内线攻防失

去了往日的风采，在技战术上修修补补缺乏创新和特色，新老交替也存在诸多问题，年轻选手缺少大赛经验。教练频繁易人，训练与管理缺乏合理有效的激励机制。而韩国于1995年成立了女子职业篮球联盟，1997年正式推出女子职业篮球联赛，韩光银行等企业出资赞助，奖励丰厚，激励性强，使得比赛竞争非常激烈，球市火爆，从而促进了韩国女篮水平的大幅度提高。

通过对以上4个阶段的简单分析，已清晰地勾画出中、韩女篮比赛成绩的起落变化及主要原因。我们应该认真总结过去、把握现在、展望未来，真正做到发扬长处、克服不足、善于研究、勇于创新，充分发挥举国体制的优势，从管理和训练、竞赛入手进行改革，扎实地迈出新的步伐。韩国女篮经历了16年之久的低谷蹒跚才重新崛起，在第27届奥运会上跃居第4名。我们深信不疑中国女篮经过不懈的努力，也一定能够不负众望，在不远的将来重铸辉煌。

（本文发表于2001年《体育科学》第6期）

古老的民间旋鼓运动

侯顺子 *

甘肃省东部甘谷武山一带的滩歌、百泉、龙台乡等地，每年端午节，成千上万的乡民们都要参加一种声势浩大，场面壮观的体育活动一旋鼓。这种鼓为单面羊皮鼓。直径 60～70 厘米，鼓圈用铁锻成，带有手把。手把讲究三环九扣，即三个大环系套九个小环。鼓锤单只，有坚硬木质类，也有硬皮革琳绳拧扭制做的，两头系小短红缨 J 旋鼓一般为左手撑鼓，右手执鼓捧敲击鼓心或鼓边。旋鼓活动，一可以是几十人甚至几百人各执其鼓夕奏出整齐的各种不同鼓点，同时集体演练众多队型变化，个人依次表演各种翻转跳跃动作，这是一种有着悠久历史的大型舞式的传统体育活动。

旋鼓活动，每年从农历四月初一晚饭后敲响第一声皮鼓开始，至五月初四晚上结束（亦有初五晚结束者），共三十四五天。开始场面并不宏大，仅限于本村的村头、广场，由青少年击鼓表演，人数逐日增多。每天晚饭后开始至十点以后方休，天天如此。至五月初，各村旋鼓人数倍增，积极准备参加五月初四、初五的旋鼓节庆活动。

五月初四清晨，四面八方各村各镇的百姓几乎一拥而至。人们换上节日的盛装，聚集于乡镇所在地的大广场中，观看并参加旋鼓活动。旋鼓者一般为身强力壮的小伙子，也有五十出头的长者、十来岁孩子。旋鼓者头裹白毛巾，身穿白衬衣，外露红背心，足蹬"单鞭救主"① 麻鞋衬托着青灯龙裤。开始，人们以本村各自为队，几十个旋鼓队在同一个广场中互相穿插、转圈，有节奏地下腰、劈叉，做出各种精彩优美的动作。整个场上鼓点有条不紊，相当整齐。各队之间互比体力、意志、动作质量、集体配合。所以时间长，花样繁多，场

* 作者简介：侯顺子（1945—），男，甘肃天水武山人，天水师范学院教授，主要从事民族传统体育研究。

① 一种制俊精巧，用麻榨类编织的带有红樱的轻便凉鞋。

面极为壮观。各村赛完之后，所有鼓手排成一行或两行，长达几百米再行表演。两行鼓队弯弯曲曲，恰似两条长龙。鼓队时而野马分鬃，二龙戏珠；时而太子游四门，狮子滚绣球。鼓手们轮番将鼓从头上、脑后、胯下、体侧拧转翻打，窜蹦跳跃，做出各种鼓花动作。有独特的横击弧形步，有转圈十字跑跳步，还有转折摆扣步，高潮迭起，场面壮观。几百面甚至上千面皮鼓同奏一曲，山摇地动，震耳欲聋，响彻几十里外。观众成千上万，把场子圈得水泄不通。每场旋鼓约需四十分钟左右，一场结束，鼓手个个汗流侠背，气喘吁吁。休息片刻，鼓声又起。特别是小伙予瞧见姑娘们在场外悉心观赏时，则忘却疲劳，力量倍增，把鼓敲得更响，动作做得更好。以讨得她们的青睐。若因场地狭小无法集体旋鼓，则去各村轮流表演。各村用早已备好的茶水、蜜水、新麦子面烙饼等等招待来自各方的朋友。

凡有旋鼓队的村庄均要举行一种称为"迎高山"（有称点高山）活动。"迎高山"就是将众多放羊娃从四月初一开始捡拾了一月另三天的干草干柴堆积起来的"小山"点燃。人们围着火堆再次旋鼓。火光冲天，鼓声大作，鼓面被火熏烤后声音更加清脆响亮。人们欢呼雀跃，直至大火燃尽。为时一个多月的旋鼓活动即告结束。

旋鼓，羌语称"日卜'，古代羌民用它来祭祀和庆祝胜利，关于旋鼓活动的起源有几种传说。据传说"端公"（羌族社会中专负治病、祭神、驱鬼、还愿等责的巫师）的始祖阿伯锡勒释比，古时从西天取经回来，过了通天河之后，在一块大石板上躺着睡觉，醒来时发现经书已被羊吃了，于是大哭。适逢孙悟空路过此处，问明情由后，让锡勒将那吃经书的白羊购来杀死；用羊皮制鼓，吃下羊肉，然后一面敲击一面念经典，织果锡勒能全部念出经曲……《四川日报》曾登载了朱大录写的《羌族皮鼓》一文，记述了羌族民间有关羊皮鼓的传说。在很早以前，羌族地区经常遭受旱灾。羌民听说天旱是因为一个叫作"旱魅"，的妖精作怪，只有赶走旱魅，才能风调雨顺。于是崇拜羊神的羌民想借助神的威力治服旱魅，他们把羊皮刮掉毛绷成鼓，挑选了一批身强力壮的小伙子到深山老林，一路猛击羊皮鼓，一面呐喊助威，要把旱魅赶出山林淹死在海里。鼓声在罕至人迹的深山震响，有若雷声在山谷回荡。大雨果然降临了。人们欣喜若狂，更猛烈地敲响，皮鼓打着呵吥，庆贺胜利。从此以后每逢禾旱羌民就选派一批小伙子扮成旱魅躲进深山，然后由众多小伙子猛击羊皮鼓上山驱赶，闹得旱魅无处躲藏，终被抓住。我们尽情地笑啊，跳啊，闹啊……直到老天爷下雨为止。每当庄稼丰收以后，羌民又总是欢聚一起，跳起欢乐的锅庄，敲起吉祥的羊皮鼓，尽情享受丰收的喜悦。羊皮鼓的传说在西南羌族的节庆中亦有类

似记载，甘肃东部的旋鼓活动亦与天旱有密切关联。据几位当地八旬老人回忆，本世纪20—40年代，每逢天旱，旋鼓活动就倍加隆重，人们借旋鼓希望求得水。在旋鼓过程中，增加一项由主持人扬起的高番（在很高的桅杆上挂着许许多多的彩色长纸条，纸花），以示对老天的虔诚、新中国成立后，有些地方不但沿袭了旋鼓扬番的习俗，而且增加了气氛。这种现代旋鼓活动与古代羌族人进山求雨敲击羊皮鼓几乎同出一辙。不同的只是后者已发展成舞蹈式的体育活动。而皮鼓的大小，形状多变化大。因此，可以说旋鼓活动就是羌族皮鼓舞的发展和演变。

今天，旋鼓活动不仅保持着传统的古老风格，而且大大发展了其内容和形式。去掉了封建迷信的色彩，规模也大为改观。其一，参加人数众多。仅一个滩歌乡在五月初四这一天，旋鼓者就达千余人，观众多至几万人。其二，旋鼓活动已经成为一种羊皮鼓舞蹈式的体育活动。几年来，旋鼓者均穿上了现代体育运动服装，活动范围更大，动作幅度和难度增加，活动量相应加大。同时采用了竞赛方式，既比体力比动作，又比集体配合比服装等等，大大增强了村民的团结友爱精神。其三，旋鼓活动已经成为这一带农民和端午节相连而庆贺丰收，纪念屈原的一项盛大的节日活动。使古老的羌族文化和传统的中原文化傲为一佑互为补充相得益移。随着社会发展，农民生活水平的普遍提高，旋鼓活动将会更加昌盛。

（本文发表于1990年《体育文史》第3期）

西北五省学生体质下降相关问题的调查研究

郭卫　刘仁憨　雷少华　王亚琪　周天跃　芮飞龙*

一、引言

我国青少年体育事业蓬勃发展，学校体育工作取得了很大成绩，青少年营养水平和形态发育水平不断提高，极大地提升了全民健康素质。但是，我们必须清醒地看到，从 1985 年开始，我国先后进行了四次全国青少年体质调查。调查结论认为："最近 20 年，中国青少年的体质在持续下降"[1]。因此笔者以甘肃天水、青海西宁、宁夏银川、新疆乌鲁木齐、陕西西安 25 所中学作为研究对象，把影响我国学生体质下降的因素作为研究内容，以期能为我国的学校体育改革和发展提供一定的理论支持和实践指导，使学校体育更大程度地承载增强学生体质的重任。

二、研究方法

（一）文献资料调研

查阅相关的文献及政府文件，确立研究的具体思路和研究内容。

（二）特尔非法

为保证设计问卷的信度和效度，请相关专家对问卷进行三轮的审议、修改，最后得到专家们对问卷结构和内容的一致认同。采用重测法对问卷进行信度检验，信度系数 $r = 0.86$，$p < 0.01$，测定结果满足了研究的需要。共发放问卷1200 份，回收有效问卷 1086 份。回收率达到社会学的统计要求。

（三）研究对象

以甘肃（天水）、青海（西宁）、宁夏（银川）、新疆（乌鲁木齐）、陕西

* 作者简介：郭卫（1955—），男，山西平遥人，天水师范学院教授，主要从事体育教育与
　训练研究。

（西安）5省市为例，从每个省市随机抽取5所中学作为研究对象。

（四）数理统计

收集、整理调查获得的数据，运用SPSS11。0软件包进行统计分析，统计方法主要包括频数和百分数。

三、研究结果与分析

（一）学生参加体育活动的现状及体育活动动机因数

表1显示：西北五省市中学初一、初二级对体育课、课间操的执行情况相对令人满意，高一、高二年级对体育课、课间操的执行情况次之，而初三及高三年级90%以上的学校每周只有一次体育课。调查的所有学校初三及高三年级第二学期没有体育课。早操的执行情况普遍较差，学校用早读挤占早操的现象在中学普遍存在，初三、高三级全不执行早操的比例分别占到52.4%和70.5%。

表1　五省市中学体育课、两操执行情况（%）

	体育课			早操			课间操		
	完全执行	部分执行	全不执行	完全执行	部分执行	全不执行	完全执行	部分执行	全不执行
初一	98.0	2.0	0	14.5	63.6	21.9	96.8	3.2	0
初二	96.7	3.3	0	18.7	58.5	22.8	93	7	0
初三	8.4	803	11.3	11.2	36.4	52.4	56.1	33.7	10.2
高一	63.5	325	4.0	23.3	34.6	42.1	34.8	50.4	14.8
高二	54.6	32.6	12.6	20.6	32.9	46.5	33.4	46.3	20.3
高三	8.2	76.6	15.2	9.0	20.5	70.5	18.7	30.6	49.7

表2表明，除体育课和课间操之外，西北五省市学生参加课外体育活动所花费的时间呈现两个显著特点。其一，相似性。主要表现在初一与初二、高一与高二、初三与高三年级学生每天参加课外体育活动的所花费的时间趋于一致，并且超过60%的学生活动的时间不足15min或15~30min之间；其二，变化性。从初一至高三年级学生每天没有参加课外体育活动的比例呈上升趋势，初一占6.2%，高三则高达34.7%；而学生每天参加课外体育活动的时间在61min以上的学生从初一至初三、高一至高三所占的比例呈下降趋势。这远低于中央7号文件中规定的保证每天总活动时间达到1h的要求。而研究表明，一般学生参加体育活动时间每周应保持在10h以上，最少得保证每天总活动时间达到1h，这

样的运动量才能很好的服务于学生的身心健康需要[2]。

表2　五省市学生每天参加课外体育活动时间（%）

	没有	不足 15min	15—30min	31—60min	60min 以上	总计
初一	6.2	27.3	34.8	19.4	12.3	100
初二	7.4	29.8	39.5	12.9	10.4	100
初三	21.8	34.9	27.4	8.7	7.2	100
高一	21.6	29.7	20.8	17.3	10.6	100
高二	22.7	37.8	21.9	8.2	9.4	100
高三	34.7	40.1	27.5	4.0	3.8	100

　　表3显示，西北五省市学生从初中开始每周在校天数和每天在校时间均在增加，每周至少上五天半课程，每天上课时间超过8小时，寒暑假时间均在减少。特别是在高考的最后一学期所有学校的学生没有双休日，几乎所有的高中学生没有完全享受过国家法定的节假日。而学生参加体育活动的时间却没有增加反而减少。此外调查发现，西北五省市学生从初一开始每周在家做作业的时间，随着年级升高而增加。一方面学生在校时间延长，但体育活动减少；另一方面，学生放学后的所谓自由时间，由于大量的作业，几乎没有学生能够挤出时间进行体育锻炼。面对此种境遇，完成作业和体质锻炼发生明显冲突，学生参与体育锻炼的权利被剥夺，所付出的代价是"要学习，不要身体"，完全是本末倒置了。在学生受访者所填写的一道有关制约学生参与体育活动时间不足因素的多项选择中发现，导致学生体育锻炼严重不足的原因列前三位的依次是上课节次多、课业负担重、学校场地设施有限、没有养成体育活动的习惯。

表3　五省市学生每周在校天数、每天在校时间、
每天在家作业时间及寒暑假时间（%）

	每周在校天数		每天在校时间			寒暑假时间			每天在家作业时间			
	5d	5.5d	≥6d	7h	8h	>8h	暑假<3w	寒假<4w	1h	2h	3h	≥3h
初一	35	40	25	8	51	41	48	62	21	45	18	16
初二	24	48	28	2	47	51	61	71	16	56	19	9
初三	12	57	31	0	36	64	72		11	58	22	9

续表

	每周在校天数			每天在校时间			寒暑假时间		每天在家作业时间			
	5d	5.5d	≥6d	7h	8h	>8h	暑假<3w	寒假<4w	1h	2h	3h	≥3h
高一	0	70	30	0	30	70	87	92	3	48	31	18
高二	0	55	45	0	23	77	92	95	0	28	56	16
高三	0	30	70	0	15	85	98		0	17	49	34

表4是对学生参加体育活动动机因数的调查。所谓体育动机，是指推动、停止或中断学生参加体育学习和身体锻炼的内部动因[3]。它对学生的体育学习和身体锻炼行为起着定向、始动、调节、强化和维持功能，对体育活动效果有着非常重要的作用。调查显示，西北五省市学生参加体育活动的目的主要以调节生活、增进健康、追求快乐为主，以寻求归属感、自我满足及掌握运动技能的需要为次要因素，以打发余暇时间为目的最为靠后，仅占3.9%。

表4　五省学生参加体育活动动机因数（多项选择）

体育动机因数	增进健康	追求快乐	寻求归属	调节生活	自我满足	掌握运动	技能打发余暇时间
比例（%）	35.8	33.1	28.4	38.6	15.8	6.5	3.9
排序	2	3	4	1	5	6	7

（二）学校管理者所承受的压力

我国学校体育的任务是向学生传授体育知识、技术和技能，有效的发展学生身体，增强体质，培养意志[4]。作为西北五省市的中学管理者，对于本校开展体育活动所承受的压力主要由5大因子组成。从主要因子的排列顺序来看：第一因子是学校升学率竞争压力，第二因子是上级部门的压力，第三因子是社会的压力，第四因子是来自家长的压力。其次还有经济效益的原因（学生多，效益好）。可以说这四个因子是学校管理者在开展学校体育活动中承受的主要压力，正是这些"软压力"致使学生课业负担过重，休息和锻炼时间严重不够，正常的体育课被大打折扣，从而造成学生体质下降。

（三）家长对孩子体质健康所持的态度

家长作为学生的监护人，对孩子体质问题又持何种态度？对西北五省学生家长的调查表明，有75.7%的家长认为孩子学习负担重；对学校的此种做法

81.5%的家长表示理解或认同；有78.0%的家长认为考上大学是孩子的唯一出路。出乎意料的是有76.0%的家长否认孩子体质健康存在问题，可见，在"万般皆下品，唯有读书高"传统观念下，家长首先考虑的是孩子能考上一所理想的大学才算修成正果。谈及孩子的体质，对大多数中国家长而言，只要没有病，那是四、五十岁考虑的问题。尽管很多家长面对孩子现在学业负担重，睡眠时间严重不足均表示怜惜态度，但为了孩子所谓将来，很少有学生家长向学校提出质疑。

（四）高考体制对学生体质的影响

高考作为人才选拔的制度是世界各国普遍采取的做法。进入20世纪90年代，尤其近几年我国普通高校录取率均超过50%。2007年，中国高校招生报名人数约1010万，计划招生数567万，其录取率比去年增加1%，均创历史新高。但我们仍需正视：全国近一半学生毕业后，面临着就业的压力，这必然会波及中学教育，高考"指挥棒"的作用被发挥得淋漓尽致。而这种状况在西北地区由于各种复杂因素的影响就显得尤为突出。笔者调查走访得知：西北五省市许多校长、教师甚至以"抓高考一步到位"为经验，从原来"教什么，考什么"，转变为"考什么，教什么"，完全不考虑教育、教学的规律。更进一步的调查发现：这种现象的产生主要是我们今天一些不良的思潮和现实所造成的。首先是急功近利思想的泛滥。在被调查的各省市中学，相关部门每年高考后都要出高考录取榜，对高考录取率高的学校进行不同程度的奖励；其次是过分强调用量化的"硬"指标来评估学校工作的成果，高考（中考）成为衡量学校办学水平的最重要指标。几乎所有的调查学校每年都要进行学校与学校、县与县、市与市乃至省与省之间录取率的横向、纵向比较；最后是社会诚信普遍缺失，使大家不得不把升学率和考试成绩当成一种相对可信的指标。从社会到教育行政部门，从领导到群众，大家都只相信考试成绩，这更助长了学校和老师追求高考成绩的狂热。

（五）就业现状对学生体质的要求

我国拥有13亿人口，劳动力供大于求的矛盾将长期存在，就业与失业之间的矛盾将长期困扰着我国21世纪经济社会的发展。然而，面对激烈的就业竞争，一方面有不少毕业生难以就业，另一方面，用人单位不容易招聘到合适的毕业生，究其根源，是因为大学生素质不能适应用人单位的需要。由于学生体质下降，在2005年的高校招生中，85%的考生专业受限；在近两年的征兵工作中，有63。7%的高中毕业生因体检不合格被淘汰。健康素质已经成为越来越多用人单位招贤纳士的一个重要依据。由于学生体质下降在竞争择业中被大打折

扣，即便进入核心竞争阶层也让他们有力不从心的感觉。这已经严重影响了我国人才培养的质量，影响到学生的就业和发展。其实，这也从某个侧面折射出不仅我国基础教育中的体育课学时设置，甚至是高等学校中的体育课学时设置明显不足。仅以西北高校体育课为例，高校体育课只开设两年，基本上是每周一次大课（100分钟），学生主动参与体育活动的时间很少。

四、结论与建议

（一）结论

（1）由于升学压力加剧，使得学生参加体育锻炼时间严重不足。

（2）作为学校管理者面对学生体质下降显得无可奈何。学校迫于校际之间升学率带来的竞争，只能一味追求高考（中考）升学率，学校体育得不到重视成为必然。

（3）相关法律条文缺少刚性指标，弹性太大。

（4）就业机会、渠道不能适应市场需求，全国每年平均有一半毕业生面临就业压力，学生体质健康成为用人单位招纳贤才的重要条件，即使进入核心竞争阶层也让他们有力不从心的感觉。

（二）建议

（1）以《关于加强青少年体育增强青少年体质的意见》为契机进一步统一思想，充分认识加强学生体育、增强学生体质的重要意义，自觉贯彻落实中央7号文件精神，积极开展"全国亿万学生阳光体育运动"，切实把加强学校体育作为一件大事落到实处。

（2）加强领导并完善相关法律，建立学校体育法律保障机制。各级党委、政府要加强对学生体育工作的领导，加大对中小学体育设施的投入，正确评价学校的教育质量；《教育法》中应严格规定中小学生每周在校天数和每天在校的具体时间；在此时间内保证所规定的体育课及课外体育活动次数和时间，且要明确寒、暑假的天数，初三、高三必须全年开设体育课。对那些随意加课、补课甚至不按《劳动法》强占学生双休日、国家法定的节假日及寒暑假的学校领导，应予以承担相应的责任；此外，要引导和促进家长转变教育观念和方式，使他们积极支持和鼓励学生参加体育锻炼。

（3）实施体育考试制度，加强学校体育督导制度。建议推行学校体育课程的考试评价制度，要把该课程成绩和平时体育锻炼作为学生学业成绩的一部分，作为升学、评优的基本条件之一。要大力推进《国家学生体质健康标准》和初中（高中）毕业生学体育考试的有机结合，有效促进广大青少年学生参加"达

标争优，强健体魄"的活动。另外，中央 7 号文件的落实还需要加强各级各类学校体育的督导工作，各校要结合自身情况，研究并制定评价指标和标准。

（4）改变学校工作单一评价模式，加大学校体育评价力度。要加大体育工作和学生体质健康状况在教育督导、评估指标体系中的权重，全国、各省、市应对学校学生的体质定期进行测试、比较，公布结果，并将结果作为评价学校领导及学校工作好坏的主要指标。

（5）改变高考报名及录取通知方式，实现应试教育与素质教育的对接。建议统一设计高考（中考）报名软件，其中取消"考生毕业学校"栏目。将高考报名点设在居委会、街道办事处，而非学校，录取通知书不要送到学校而直接寄给考生本人。这就极大减少了学校、地区、市、省之间高考录取率相互比较的机会，所谓重点中、小学及择校现象也会逐渐得以消除，各类文化课补习班逐渐失去市场，为实现应试教育与素质教育的对接创设必要条件。

（6）缓解高考及就业压力，创造学生成才就业的良好条件。学生体质下降与高考、就业压力有直接关系。为此，国家、社会、个人需要同心协力，建立和完善教育培训体系。此外，各行业在选拔人才时是将"学历"还是"能力"作为首要条件应有区别，可适当放宽条件，并将应聘者的体质作为录用的一个重要指标。

参考文献

［1］钟秉枢. 文明精神野蛮体魄［J］. 中国学校体育，2007（4）.

［2］攀莲香，等. 学生体质与健康事关中华民族未来的兴衰与存亡－对学生体质与健康下降问题的思考［J］. 北京体育大学学报，2006，29（12）：1661－1662.

［3］陈晓峰. 学校体育——关乎民族和国家未来的事业［J］. 广州体育学院学报，2007，27（3）：106－109.

［4］兰自力. 学校体育对中小学生心理健康教育影响作用探讨［J］. 体育与科学，2003，24（1）：73－75.

（本文发表于 2009 年《成都体育学院学报》第 4 期）

甘肃省1997—1999年体育教育专业考生加试体育现状与对策研究

郭卫　黄铎　马冬梅　朱杰　雷少华　雍世仁*

采用方差分析、多重比较对甘肃省1997—1999年报考体育教育专业考生（体育成绩在60分以上共计5304人）的素质、专项及人数进行分析研究，结果显示，甘肃省考生的四项素质水平逐年提高（女子800m方差分析差异不具显著性）。反映出学校对体育工作的重视及学校教学、训练水平的提高。但存在的考生人数增加较快，录取比例下降，素质项目设置的重复及如何降低专项评分时的不可控制因素等问题，故应引起有关部门的重视。

通过对甘肃省体育考生体育专业成绩的研究，了解甘肃体育考生的素质水平、专项水平及考试项目设置的合理性，对存在的问题进行客观分析，并针对性地提出解决问题的建议。

一、研究对象与方法

全省1997—1999年报考体育教育专业，体育成绩在60分以上的所有考生共5304人。应用体育统计方法，经方差分析、多重比较得出结论

表1　1997—1999年体育考生人数变化表

时间	总人数/人	增长率/%	录取线以上人数/%	60分以上人数/人	录取人数/人	录取率/%
1999年	2807	29.05	754	2236	610	21.73
1998年	2175	28.47	648	1753	540	24.83
1997年	1693		570	1315	469	27.70

* 作者简介：郭卫（1955—），男，山西平遥人，天水师范学院教授，主要从事体育教育与训练研究。

二、结果与分析

（一）全省 1997—1999 年体育高考人数和录取人数变化分析

全省 1997 年体育考生人数为 1693 人，1998 年为 2175 人，1999 年为 2807 人；1998 年比 1997 年增加 482 人，约增 28.47%；1999 年比 1998 年增加 632 人，约增 29.05%，平均每年递增 28.76%。按此速度预计 2000 年全省体育考生人数将达到 3600 人左右。

1997 年甘肃体育教育专业考生 1693 人，录取 469 人，录取率 27.70%（3.6：1）；1998 年考生 2175 人，录取 540 人，录取率 24.83%（4：1）；1999 年考生 2807 人，录取 610 人，录取率 21.73%（4.6：1）。录取率呈一种递减趋势。

综上可以看出，体育考生人数逐年增加，且速度较快。原因一：体育教育专业在甘肃是逐渐走热的一门专业。是体育教师受人尊重，其地位、待遇逐步改善提高及社会和市场人才需求的一种表现。原因二：体育教育专业考生的文化课成绩录取线较低，致使许多考不上文、理科学院的考生转考体育教育专业。这种现象对提高体育教育专业考生的文化素质是极其有利的，也是素质教育对培养体育教师的需要。但从每年录取总人数的比例来看，是一种递减趋势（录取率下降），远不能适应人数增长的速度，也无法满足社会和市场的人才需求。

（二）四项素质分析

1997 年全省体育考生体育成绩 60 分以上 1315 人，1998 年 60 分以上 1753 人，1999 年 60 分以上 2236 人，三年 60 分以上考生共计 5304 人。对这些考生的四项素质和专项成绩进行了统计分析，有关数据及结果如下

表 2　四项素质方差分析多重比较表

	项目	来源	平方	自由度	均方	F 值	时间	\bar{x}	$\overline{x_i - x_j}$	$\overline{x_i - x_j}$
男子	立定跳远	组间	1.1277	2	0.56	38.17 ※※	99 年	2.70	0.04 (0.013) ※※	0.01
		组内	61.7761	4182	0.015	1	98 年	2.69	0.03 (0.014) ※※	1
		总计		62.9038			97 年	2.66		
女子		组间	0.4596	2	0.23	16 ※※	99 年	2.26	0.05 (0.026) ※※	0.02 (0.019) ※※
		组内	16.0284	1116	0.014		98 年	2.24	0.03 (0.022) ※※	
		总计	16.4879	1118			97 年	2.21		

续表

项目		来源	平方	自由度	均方	F 值	时间	\bar{x}	$\bar{x}_i - \bar{x}_j$	$\bar{x}_i - \bar{x}_j$
男子	推铅球	组间	30.1215	2	15.06	14.97※※	99年	10.15	0.2(0.12)※※	0.14(0.08)※※
		组内	4204.6415	4182	1.01		98年	10.01	0.06	
		总计	4234.763	4184			97年	9.95		
女子		组间	7.764	2	3.88	5.76※※	99年	7.61	0.21(0.18)※※	0.12(0.11)※
		组内	752.4966	1116	0.67		98年	7.49	0.09	
		总计	760.26	1118			97年	7.40		
男子	100m	组间	12.8085	2	6.40	33.15※※	97年	12.75	0.12(0.05)※※	0.01
		组内	808.363	4182	0.19		98年	12.74	0.11(0.05)※※	
		总计	821.1715	4184			99年	12.63		
女子		组间	10.9589	2	5.48	14.14※※	97年	14.97	0.21(0.14)※※	0.02
		组内	432.5347	1116	0.39		98年	14.95	0.19(0.10)※※	
		总计	443.4937	1118			99年	14.76		
男子	800m	组间	0.0923	2	0.0461	4.01※	98年	2.3358	0.011(0.009)※	0.0054
		组内	48.16	4182	0.0115		97年	2.3304		0.0054
		总计	48.25	4184			99年	2.3250		

注：※P < 0.05　※※P < 0.01（以下同）

1. 立定跳远

1997—1999 年男子立定跳远平均成绩依次为 2.66m、2.69m 和 2.70m。女子立定跳远成绩依次为 2.21m、2.24m、2.26m。对平均成绩经方差分析和多重比较，其结果为，男子；1999 年和 1998 年差异不具显著性，1999 年和 1997 年、1998 年和 1997 年差异非常显著。女子；1999 年和 1998 年、1999 年和 1997 年、1998 年和 1997 年差异非常显著，反映出立定跳远成绩逐年提高。

2. 推铅球

1997—1999 年男子推铅球平均成绩依次为 9.95m、10.01m、10.15m。女子推铅球平均成绩依次为 7.40m、7.49m、7.61m。对平均成绩经方差分析和多重比较，结果男子；1999 年和 1998 年、1999 年和 1997 年差异非常显著，1997 年

和 1998 年差异不具显著性。，女子；1999 年和 1998 年平均成绩差异显著，1999 年和 1997 年差异非常显著。反应出 1999 年成绩提高。

3. 100m

1997—1999 年男子 100m 平均成绩依次为 12s75、12s74、12s63。女子 100m 平均成绩依次为 14s97、14s95、14s76。对平均成绩经方差分析和多重比较，男子结果：1999 年和 1998 年、1999 年和 1997 年均数差异非常显著，1998 年和 1997 年差异不具显著性；女子：1999 年和 1997 年、1999 年和 1998 年成绩差异非常显著，1998 年和 1997 年差异不具显著性。说明 1999 年 100m 成绩提高。

4. 800m

1997—1999 年男子 800m 平均成绩依次为 2min19s83、2min20s15、2min19s50。对平均成绩经方差分析、多重比较，1999 年和 1998 年均数差异显著，1999 年和 1997 年、1998 年和 1997 年差异不具显著性。1997—1999 年女子 800m 平均成绩依次为 2min50s41、2min49s73、2min48s81。经方差分析差异不具显著性。

（三）分析

根据专项的特点，将 5304 人分为六大类，即篮球、排球、足球、体操、武术、田径。对他们的素质和专项成绩，经统计、整理、分析，发现有以下几个方面的特点。

1. 专项素质特点分析

由表中可看出，6 类专项中，四项素质总分平均最高者为田径，其余依次为排球、篮球、体操、足球、武术。经方差分析（见表 3），差异非常显著，进一步进行多重比较，最终结果（见表 4）也是差异非常显著（体操、足球、武术三者之间除外）。素质成绩因测试条件、环境、评分尺度对每个人来讲基本上是一致的，可以说是公平的。田径专项素质成绩较好也是可信的。

表 3　各专项素质、专项成绩得分方差分析表

专	来源	平方和	自由度	均方	F 值	专	来源	平方和	自由度
项	组间	7643.93	5	1528.79	112.76※※	项	组间	9397.99	5
素	组内	71827.24	5298	13.56		成	组内	102311.93	5298
质	总计	79471.17	5303			绩	总计	111709.92	5303

2. 专项成绩特点分析

在 6 类专项的专项成绩平均得分中，武术专项平均得分最高，其余依次为排球、足球、体操、篮球、田径。经方差分析（表 3）和多重比较（表 4），其

结果均为差异非常显著（武术与排球、足球与体操除外）。很显然，素质分最低的武术专项，在专项成绩得分中最高，而素质成绩得分最高的田径，在专项成绩得分中最低。这种差别主要是各专项考试评分时不可控制因素所造成的。

表4 各专项素质平均得分多重比较表

	人数	\bar{x}	$\bar{x} - 42.32$	$\bar{x} - 42.16$	$\bar{x} - 43.31$	$\bar{x} - 44.32$	$\bar{x} - 44.34$
田径	3075	45.79	3.47 (0.95)	3.18 (0.73)	2.48 (0.81)	1.47 (0.59)	1.45 (0.71)
排球	464	44.34	2.02 (1.13)	1.73 (0.95)	1.03 (1.02)	0.02 (0.85)	
篮球	732	44.32	2.00 (1.06)	1.71 (0.86)	1.01 (0.93)		
体操	348	43.31	0.99 (1.02)	0.70 (0.77)			
足球	441	42.61	0.29 (0.98)				
武术	244	42.32					

3. 各专项人数分析

各专项人数逐年都在增加，这和全省考生逐年增加相吻合，从各专项人数增加百分比来看，田径、足球呈下降趋势。报考田径专项的考生上线率，也呈下降趋势。从以上表的分析中，明显反应出一种现象，即报考武术（田径除外）等专项的人数增长率在增加，其主要原因是，在田径专项考试中得高分，要靠真正的实力，因而难度很大。这种状况对提高考生的综合素质水平是不利的，对报考田径专项的考生也是不公平的。

表5 各专项专项成绩平均得分多重比较表

	\bar{x}	$\bar{x} - 42.32$	$\bar{x} - 42.16$	$\bar{x} - 43.31$	$\bar{x} - 42.32$	$\bar{x} - 42.34$
武术	29.03	3.98 (1.14)	2.95 (1.36)	2.18 (1.43)	1.52 (1.36)	0.44 (0.78)
排球	28.59	3.54 (0.85)	2.51 (1.01)	1.74 (1.21)	1.08 (0.65)	
足球	27.51	2.46 (0.87)	1.43 (1.15)	0.66 (0.71)		
体操	26.85	1.80 (0.97)	0.77 (0.71)			
篮球	26.08	1.03 (0.87)				
田径	25.05					

表6 各专项人数、增长率、上线率变化表

	时间	武术	排球	田径	足球	篮球	体操
人数	1999年	115	195	1338	191	277	120
	1998年	72	145	1025	157	239	115
	1997年	57	124	712	93	216	113

续表

	时间	武术	排球	田径	足球	篮球	体操
人数增长率/%	1999 年	59.72	34.5	30.54	21.66	15.89	4.35
	1998 年	26.32	16.94	43.96	68.81	10.65	1.77
考生上线率/%	1999 年	38.26	49.74	32.13	28.27	35.01	26.66
	1998 年	27.77	60.68	33.56	39.49	33.47	46.95
	1997 年	40.35	45.16	48.00	31.18	36.57	36.28

4. 项目的设置

将全省 5304 人的 100m 和立定跳远成绩得分进行相关分析。100m 和立定跳远之间为正相关（R = 0.34），经检验差异非常显著（P < 0.01）。所以，可认为 100m 和立定跳远属同一类指标。

五、结论与建议

（一）结论

据有关材料，全国体育教师到 2000 年缺额约 7.5 万人，缺额分布不均衡，从东部到中部、到西部呈递减趋势。甘肃属西部落后地区，其体育教师缺额很大。甘肃 1997—1999 年考生人数每年按 28% 的速度增长，而 1997—1999 年全省录取人数比例呈下降趋势。1999 年考生人数和录取人数之比为 4.6：1，1998 年为 4：1，1997 年为 3.6：1，这一现象应引起有关部门的重视；1997—1999 年全省考生的总体水平、四项素质都有不同程度的提高，反映出社会、有关领导、部门对学校体育的重视，以及全省中学体育教学和训练水平的不断提高；除田径专项外的各专项评分标准和尺度受到人为因素的影响而增加了考试评分的不可控制性。考生为走捷径不得不考虑偏重于技能、技巧类项目的投入；立定跳远和 100m 两项目反映的是人体同一类素质，为重复加试。

（二）建议

（1）全省普通高校体育教育专业应适当扩大招生人数；

（2）有条件的专科学校应尽早完成"专升本"的改造；

（3）本科院校体育系附设专科体育教育专业，不仅可满足社会对人材的不同需要，且可增加招生人数；

（4）开设体育教育自考及各种函授形式的体育教育专业；

（5）取消专项考试或仅作为参考成绩；

（6）在四项素质测试中，取消立定跳远项目，更换其他项目。具体项目可

参考外省的做法；

（7）素质项目的设置，应聘请专家或权威人士，并结合人体的形态和人体素质的特征来确定。

参考文献

［1］曲宗湖，等. 2000年中国学校体育和卫生发展战略目标及对策研究［M］. 大连：大连理工大学出版社，1997.

［2］体育统计编写组. 体育统计［M］. 北京：高等教育出版社，1987.

（本文发表于2000年《北京体育大学学报》第3期）

陇右文化影响下的甘肃民间武术

蔡智忠　聂晶　张纳新　雷湃*

作为中华文明发祥地之一的陇右地区，曾经孕育出了众多的中华远古文化，在中国历史上写下辉煌的篇章。早在先秦时代，无论是文事还是武备，陇右都产生过许多杰出的人物，如名列孔门七十二贤的石作蜀、壤四赤、秦祖三人，成为陇右文化与齐鲁文化交流融会的标志性人物。秦汉以后，以李广、赵充国为代表，史书中有了"关西出将，关东出相"的著名说法，这一直延续到清代，三陇大地成为"名将渊薮"[1]。而"人情淳笃，颇循礼仪，尚劲悍，习弓马"的民俗民风，以及"地接边荒多尚武节""崆峒之人武""世传崆峒勇，气激金风壮"[2]的武勇的风习，渗透到整个陇右文化之中，直接促进了甘肃民间崇尚武术的风气和武术技术特点。

一、陇右文化的形成及特征

（一）陇右文化的形成

陇右在中华文明史上有着显赫的地位，陇上名城天水所在的渭水流域，存留下诸多的有关伏羲氏的传说和遗址；在陇东的黄土高原上，也有轩辕黄帝的美妙传说和遗址；大禹治水的故事也遍及陇右。此外，周人的发祥地、秦人的复兴地，也都在今天甘肃的庆阳和天水。尤其是汉、唐时代及"丝绸之路"的开通以后，陇右更是成了这一文化交流的中枢和必经之路，一时间这里成了中外文化和多民族文化交流的区域，是中外物流之通衢。灿烂、繁荣的远古文化文明，为陇右文化的形成奠定下了坚实的基础和发展空间，亦农亦牧的自然经济条件为多民族的生存、交流、融合提供了保障。这里既是西北羌、戎等各少数民族的聚居之地，又是中原王朝重要的边陲，同时也是西北少数民族文化与

* 作者简介：蔡智忠（1957—），男，甘肃秦安人，天水师范学院教授，主要从事民族传统体育研究。

中原文明对话、交流、碰撞的前沿。自周秦以来，这里成为了古代华夏民族迁徙、民族大融合的地方，商周、秦汉以降，这里先后有10多个民族发展繁衍、开疆拓土，编织了多民族共同建设陇右、发展陇右经济、文化的自然历史框架，建构了陇右文化的新格局，形成了有着多元文化内涵的异彩纷呈的陇右文化。

（二）陇右文化的特征

独特的自然地理、人文条件，使陇右文化的形成、发展表现出了与众不同的文化特征：汉文化的有序流传促进陇右文明的程度和加快文明发展的步伐，与属于东方中原文化的三秦文化不无关系，西与大漠、草原、域外少数民族文化相濡以沫，成为东西文化碰撞、交融、凝练形成新文化的过渡地带，和东西文化传播、交流的桥梁、纽带，所以陇右文化表现出了多元文化色彩和过渡性的文化特征。历史文化学大师陈寅恪先生说"秦凉诸州西北一隅之地，其文化上续汉、魏、西晋之学风，下开（北）魏、（北）齐、隋唐之制度，承前启后，继绝扶衰，五百年延绵一脉"[3]。寥寥数语却说明了陇右文化所体现出的顽强传续，生生不已的生命力这一特征。陇右文化是多民族文化的共同体，所以其文化又表现出渗透、兼容、广博性的特征和形成海纳百川、有容乃大的文化性格。严酷的自然条件、举足轻重的地理位置，砥练了陇右人不畏艰辛困苦、粗犷劲悍的品格，加之连年战火，兵戈相向的残酷生活现实，锻造了陇右人独有的品质和尚武崇勇的精神。唐代诗人朱庆馀有诗称：玉关西路出临洮，风卷边沙入马毛。寺寺院中无竹树，家家壁上有弓刀……从诗人的笔锋中可以清晰的看到、感受到地处陇右大地战争的残酷程度和因其而炼就的陇右人弓马骑射的习尚。《汉书》上说，天水、陇西等地"皆迫近戎狄，修习战备，高上气力，以射猎为先。汉兴，名将多出焉"。"尚武"之风显露了作为陇右大地上陇右文化的一个重要方面，而"尚武"之风无疑是陇右特定地缘背景下所形成的一种社会文化与人文特征，名将之层出不穷更强化和突出了这种特征。

二、陇右民间武术的渊源

陇右自古以尚武著称，无论是史前氏族部落及先秦时代的西戎、氐羌，还是崛起于天水的秦人，均已游牧射猎、尚武勇猛著称。因而，陇右地区具有民间武术产生发展的良好氛围和肥沃土壤，从而孕育和创造了具有鲜明地域特色的武术文化。

（一）陇右武术源起于伏羲部落年代的推断

追述陇右武术的渊源，上可到原始社会的伏羲部落时期。陇右的天水是伏羲诞生之地，是伏羲部落生活、发展的地方，这已是学术界一致公认的事实。

史载伏羲有十五项重大发明：造网罟，发展渔猎、发展种植，造书契，制嫁娶制度及礼仪，制琴瑟乐器，作历法，定节气、画八卦、制造兵器等。武术是我们中华民族土生土长的一项历史久远的传统体育项目，从各种信史材料和文化遗存相互印证发现，武术源起于伏羲部落联盟时代是可信的。王钧钊先生撰写的《伏羲武术文化的历史见证——卦台山石刀及诗文札汇》一文中所提到的"1943年春，中华民族文化稀世珍宝——卦台山石刀在甘肃省兰州市露面，这一消息轰动了社会，激起了人们强烈的民族自豪感，以及对科学考古的兴趣和对中华民族寻根访祖的向往。尤其是文化学术界人士，对于石刀的出现更是予以极高的评价，认为这一远古石器时代文化遗产面世，意义十分巨大，其价值与周口店发现的北京人头骨相等同，它对于探寻中华民族的渊源，提供了重要的考古实物线索[4]。这一则消息正好应了史书上所载的"伏羲始作兵"的事实。这是迄今为止在中国发现最早的石质兵器，也是世界上罕见的一次发现。据考证属于新时期时代的产物，可惜石刀从1943年后再也没有面世，也无人再见到这一珍贵的文物了。北京大学教授、我国著名的民俗学家段宝林先生，在他撰写的《武术的起源与人祖伏羲》一文中这样说："伏羲作为中国最早的人文始祖，是渔猎时代的英雄，由于伏羲人文始祖的身份，中国武术一开始就带有很强的文化色彩，在古代阴阳五行八卦太极朴素辩证法的指导下，讲求内外兼修、虚实相生、刚柔相济、动静结合，又特别重视武德修养。"[5]另据《吕氏春秋·荡兵》说："未有蚩尤之时，民固剥林木以战矣。"这一记载正说明了传说中蚩尤造五兵即戈、殳、戟、矛、戟之前，就有氏族部落间的战争，战争的器械是剥林木，即以木棍、树杆为主要兵械的争战打斗形式。这正好与伏羲生活的年代及生存状态相吻合，同时，武术器械中棍的使用在陇右地区是最为古老和称著的，武术界历来有"南拳北腿、东枪西棍"一说，西棍以陇右的天水、临夏为最，几百套流传有序、风格独具、特点突出的棍术武术大大地丰富了中国武术文化的内容。尤其是传存在陇右地区的壳子棍、天启棍、鹞子搜林滚、鞭杆、各种条子等更是一直享誉武术界，陇右地区是武术的重要发源地之一。20世纪70年代发掘的秦安大地湾遗址，在411号大房子遗址的地面上，有两个手持短棍（鞭杆）类器械作舞的画像，画像年代正好与伏羲生活的年代相吻合，由此亦可推定是伏羲时代武术的一种表现形态。

（二）人文地理环境为武术形成创造了条件

地理环境为人类的生存和发展提供了物质空间和自然资源，而文化的创造则是由一定地域的人类在认识自然、适应自然、改造自然的历史进程中所创造和积淀的。因此，要全面把握影响文化形成发展的背景条件，除了自然基础外，

还包括政治、经济因素和社会结构、民族关系等诸多人文因素[6]。陇右民间武术的形成发展受包括自然地理环境和人文地理环境两个方面的共同影响。一定的地理生态环境决定和影响着相对应的文化和文化的产生发展和特征，陇右民间武术文化源自于得天独厚的这种环境中，有着鲜明的特征和个性。正如唐代杜佑所说"安定、彭原之北，阳、天水之西，接近胡戎，多尚武节"[7]。陇右人"尚武崇勇"之气俗的传承不绝，正是在这种地理环境中长期生活所形成的，这种"尚武"风习体现在陇右文化的方方面面，如《晋书》中所载秦州民歌这样说："陇上壮士有陈安，躯干虽小腹中宽，爱养将士同心肝。七尺大刀奋如湍，丈八蛇矛左右盘。十荡十决无当前，战始三交失蛇矛。弃我骢骢窜岩幽，为我外援而悬头。西流之水东流河，一去不还奈子何？"主要歌颂了陇右秦州人民不畏强戎，不甘忍受民族压迫，在陈安带领下奋起抗击匈奴刘曜的故事。皇甫谧《烈女传》则犹可见陇右女子勇侠之风采。唐杜甫西行陇右其笔下的秦州图景是："州图领同谷，驿道出流沙。降虏兼千帐，居人有万家。马骄朱汗落，胡舞白题斜。年少临洮子，西来亦自夸。"诗中揭示了秦州的自然人文特征：地扼西塞要冲，汉胡杂居，民擅骑射，乐为胡舞；西来之临洮少年，更以习于胡俗、劲健善战而自夸。从这里可以看见自然环境、人文精神在陇右地区的准确再现。陇右自古名将辈出，更是陇右这方土地上武风熏陶的结果。家家有刀兵，个个习弓马，习兵练武成为了陇右人民的一种生存方式、生活状态，这在我国其它地域文化中是少见的现象。《汉书·地理志》称："汉兴，六郡良家子选给羽林、期门，以材力为官，名将多出焉。"说明在汉朝，作为皇家禁军等劲卒强兵，多选自陇右之地，其中名将如李广、赵充国，以至刺杀楼兰王的傅介子等，皆为陇籍人士。通过地上地下的资料、实物遗存相对照证明，独具特色的自然地理和人文地理特征，为陇右民间武术发展创造了环境条件，频繁的战争更进一步促进了陇右民间武术的形成和发展，陇右民间武术渊源于上古伏羲先民的劳动创造和陇右独特的地理环境。陇右民间武术发端于上古，昌明于秦汉，兴盛于唐宋明清，发展于近现代。

三、陇右民间武术的特点

陇右民间武术不是一个单一的运动形式，它是多种文化的综合体。陇右武术在长期历史文化滋养下、在独特的自然、地理、历史文化影响下形成特征、特点鲜明的民间武术文化，在中国武术中独树一帜。

（一）内容丰富

以鞭、棍为主俗语说："南拳北腿，东枪西棍"。据初步统计，陇右民间武

术有多达30多个拳种，600多个套路，而其中鞭棍武术占其大半之多，这不能不说是武术中的一个奇迹、一种独具的文化景观。宁夏的天启棍、兰州河西的扭丝棍、疯魔棍、天水的搜林棍、壳子棍被武术界誉为陇右5大名棍；缠海鞭、换手鞭、陀螺鞭、铁门闩子鞭、白虎鞭更是享名武术界。这里要说明的鞭杆武术，除了陇右民间大量存在流行外，全国其它地方没有鞭杆这种武术，鞭杆是陇右武术中独有的品种。除了以上显名于陇右的鞭、棍武术外，在民间流行的鞭棍武术还有很多，不胜枚举。天水秦安的壳子棍，可以说是棍术中的特殊产品，不论其形式或内容独具特色，而与众不同。壳子棍在民间也叫模子棍，独狼下山棍，贼棍等。壳子棍是由66个包括单头棍和双头棍组成的棍术形式。中华武术，内容博大，形式多种多样，但套路是各家各派武术最基本的运动形式，也是最主要的传承方式。然而也有例外，只是这种例外十分罕见。这里要介绍的壳子棍，就是以另一种方式来表现武术内容的，它的主要形式不是套路，而是"壳子"，壳子就是"摸子"，这是陇右民间的一种方言叫法。壳子棍是由45个单头壳子棍和21个双头壳子棍组成，其内容和形式十分别致，与陇右其它地方的棍法明显不同，所以在壳子棍的传存上就显得十分保守，由于不轻易传人的原因，所以壳子棍在流传的二百多年里流传范围不广，知道的人也少，能全面继承的人也就更少了。壳子棍的特点可概括为以下几方面：内容丰富，攻守全面；易学、易练、易用，实战中的瞬间变化快、变法多；在拨打时每个壳子可单独用，也可几个壳子相互配合用，即所谓的"整学乱用"；壳子棍有别于陇右其它棍法的最大区别是，动作不以大开大合、以发长劲、大范围击打见长，而是以小范围，发短促劲为主，发力上以惊弹劲、寸劲为追求。这种发力方法和拨人的技巧在整个中国武术棍术里是没有的。由于丰富的内容，独到的技术方法，别致的表现形式，以内场技击、不以表演取人而享名陇右的壳子棍，引起了世人的关注和媒体的注意。2002年初中央电视台体育频道、体育人间栏目，以题名为"高老头"对壳子棍进行了真实、原汁原味的拍摄，并在《今风·细语·江湖》篇中在中央五台、九台、四台分别播出，引起了国内外的反响和武术界的关注。接着甘肃省和天水市电视台又进行了摄录播出。在不同的宣传媒体上连连播出，使壳子棍真正的走进了千家万户，从此更多的人对壳子棍有了了解，武术界对陇右民间武术又有了新的、进一步认识。陇右民间武术奇葩壳子棍从此声名雀起。

（二）技术全面

以拨打而见长陇右的自然、历史、人文、民族构成的原因，决定了历史上陇右民间、民族崇尚健勇，以武力、武技征服为取向，从军旅战争到民间私斗，

无不以简单实用的武术作为解决争端的工具和手段。一直以来，陇右以独特的武技武风、实战强劲而称道武林，这一陇右上古的逸风流续，千百代被陇右民间武术一直保留了下来。另外，由于陇右武术以鞭棍技术为主，所以历来以技击拨打为习武旨趣，重实用，不尚花架，追求里场的化境和妙境，扬弃外场的满篇花草。在训练方法和要求上注重做到陈、拿、封、闭、狠、毒、神、急八字要诀；技法上讲究一招制敌，即不招不架，只是一下；不粘不黏，不丢不顶，在方法变化上崇尚单头进、双头防、单双并用、遇刚则柔、遇柔则刚、阴阳变化、其妙无穷。陇右民间武术重技击实战的又一个原因：陇右民间流传的武术不仅仅是体现尚武、强身的精神和功利价值，而是与人们的生产、生活、经济文化密切相关联，在过去，这里山大沟深、野旷人稀，经济文化相对落后，交通十分不便，贼人野兽经常出没，所以为了生产、生活的方便，人们习惯在出门远行、行商作贾、生产劳动，吆骡赶马，夜晚行走时手里拿上一根棍。短棍（鞭杆）或者长棍，以防不测和以壮胆力，逐渐地把鞭、棍这种生产工具变成了格斗的器械。由于鞭棍的简单实用，所以习鞭练棍也成为了陇右民间民众的首选至爱。所以历来都有这样的说法："不知陇右历史就不知中国武术，不知陇右棍术就难知中国武术。""棍为百兵之祖"说明了陇右武术历史之悠久，棍术在陇右发展历史之绵长和陇右棍术在武术界的地位之高、作用之大。

四、陇右文化对民间武术的影响

陇右武术能自立于中国武林，其鲜明的特色和个性为人们所称道，与产生陇右武术的文化土壤分不开。历史的、地理的、自然的特定环境条件为某种特定条件下特定文化的产生、发展奠定下物质基础和精神准备。陇右武术尤其是民间的鞭、棍武术就是在这一特定条件下生成的特殊"产品"。陇右民间武术是渊源有自，流传有序，古意犹存的一种武术文化种类，在陇右这方特殊地域文化圈中萌芽、形成、发展起来的。陇右武术有别于其它地域武术，不仅是内容、形式、方法、传存等外在方面，更主要的是陇右武术产生发展的历史根源及其深远。初步论证始自新石器时代的大地湾时期，即传说时代的伏羲文明时期。陇右武术与陇右文化紧密结合，陇右文化对民间武术发展的影响是巨大的，民间武术对陇右地域特殊文化的形成起到了关键性的作用，对陇右民风、民俗、民族性格的养成，提供了丰富的养料和精神文化支撑。陇右文化与民间武术的关系密切，陇右地区半农半牧的经济环境、多民族杂居的人文环境，高山、大漠、河谷、戈壁相形的自然环境及中原与西北边疆少数民族长期在陇右的争战，历历在目，浸润久矣。以上环境的造就、形成陇右人粗犷豪边、尚武劲悍的性

格。如秦人崛起于陇右后，先秦时期西部边地的氐、羌、戎等少数民族不安现状，凭借游牧骑射之能，强健勇猛之躯，不断制造边隰事端，秦人先祖经过多年艰苦的争战，终于使寻衅者诸戎称臣纳降，得到靖边安民。秦人在这里的艰苦创业，终于崛起于陇右。秦人崛起陇右后，不但推行轻死尚勇、奖励耕战、不畏艰险、开疆拓土的精神文化政策，而且亦构了成秦文化的一大特色优势，对后世有着深刻的影响，其流风余韵绵延不绝，使得陇右地区成为传统武术文化衍生成长的一片沃土。正如《汉书·赵充国辛庆忌传》曰："山西天水、陇西安定北地，处势迫近羌胡，民俗修习战备、高尚勇力、鞍马骑射。故《秦风》诗中曰：岂曰无衣？与子同裳。王于兴师、修我甲兵。与子偕作"。时至今日，陇右大地上的民间武术仍然炽烈繁盛，可见陇右文化中筚路蓝缕、自强不息的进取精神，追新逐奇、不断开拓的创业精神，海纳百川、有容乃大的含容精神，对陇右民间武术的盛行影响是巨大的。

五、陇右民间武术的发展

首先，石窟文化中的陇右民间武术陇右地区地处古"丝绸之路"的要通，东西文化在这碰撞、交汇、融合，深深地为陇右留下了文化的印痕，佛教文化的传入和儒、道文化的发达更是陇右文化中尤其引人关注和最具价值的部分之一，天水的麦积山，永靖的炳灵寺，平凉的崆峒山，甘谷的大象山，武山的水帘洞、拉卜楞寺，漳县的木梯寺，西峰市的北石窟寺和泾川的南石窟寺等，千百年来向人们宣讲着这里曾经的文化繁荣与昌盛。武道文化无疑是地处丝绸之路上的陇右地区最为发达强盛和引世人注意的部分，其源远可谓流长。早在汉唐时期，陇右地区的武术发展已很兴盛，这可以从各种地上、地下的遗存及典籍史册上的各种记述来证明这一切。

从麦积山、敦煌著名石窟的各种壁画、雕塑中那形态各异的形艺动作记载，充分证明在一千五百年前陇右大地武术文化的盛行景象。如麦积山北周时期石窟，第4窟练盾、练槌、练戈盾壁画；北魏133窟浮雕劈刀图、静功图、试力图、跪射图；敦煌莫高窟237窟唐壁画格斗图、61窟壁画拳术图、集体操练图、45窟壁画论剑图，154窟壁画舞剑图，61窟壁画练剑图，还有表现军旅武艺的如麦积山135窟壁画，两军对阵撕杀的场面；敦煌莫高窟285、296窟壁画，战争图[9]。浮雕、壁画中那栩栩如生、千姿百态的各种习武用武的场面，气势恢弘，包罗万象，有民间武术、军旅武术；有单人的、双人的、多人的各种武术练习的形态。所出现的兵械有剑、刀、棍、杵、槌、鞭、弓等种类齐全。石窟文化中出现的各种习武用武的浮雕、壁画，毫无疑问是当时世俗生活的写照，

亦说明了武术在当时人们的生活中已达到了泛文化程度的一种证明,这一时期陇右武术发展达到完全世俗化、风俗化的有力证据。至明清之际,陇右地区武术有了进一步的发展和完善,各种武术门派已形成,风格特点已确立。

其次,彰显勇力的民间演武大会民国年间在陇右大地上举办武术赛事规模最大,参赛人数最多,竞争最激烈,影响最大,在中国武术史上有着承前启后作用、开中国武术对抗竞赛之先河、堪为武术史上里程碑式的赛事活动,还要说民国18年即1929年2月,由著名将领吉鸿昌先生驻军天水时举办的陇南14县国术表演竞赛大会,当时吉鸿昌将军看到这里的人民有着崇尚武风的传统,民间有着丰富的武术资源可以开发,在他的大力倡导和亲自主持下,举办了这次包括表演、散打、功法等在内的武术竞赛活动。这次演武大会完全按照传统的一套办法组织进行的,不论是着装打扮,还是场地设置以及评定办法,充分地显示了民族武术古朴、雄健的特色和各种风格拳派竞争的热烈场面。在比赛进行的3天内,来自陇南14县及周边地区的观看者,日以万计,可谓观者如堵,盛况令人叫绝!这次陇南武术大会给天水以至整个西北影响深远,极大地促进了民众习武练武的热情,改变了人们以往对武事活动和习武人的偏见和不屑一顾。

六、结　语

"处世迫近羌胡,民俗修习战备,高尚勇力,鞍马骑射……其风声气俗自古而然,今之歌谣慷慨,风流犹存耳。"这一记载,反映了在陇右文化的影响下,陇右民间武术发展的深厚基础。不难看出,在陇右文化构成中,武术文化是最引人注目和最具价值的部分之一。武术无疑是陇右文化影响下的民间文化中所特有的一份极其珍贵的文化资源。

参考文献

[1] 天水市地方志编纂委员会. 天水市地方志 [M]. 1998.

[2] 平凉市地方志编纂委员会. 平凉市地方志 [M]. 1999.

[3] 陈寅恪. 隋唐制度开源略论稿 [M]. 上海:上海古籍出版社,1982.

[4] 王钧钊. 伏羲武术文化的历史见证-卦台山石刀及诗文札汇 [R]. 伏羲文化与传统武术论坛,2007.

[5] 段宝林. 中华武术的起源与人祖伏羲 [J]. 天水师范学院学报,2009 (4).

[6] 雍际春. 陇右文化概论 [M]. 兰州:甘肃人民出版社,2005.

[7] 杜佑. 通典·州郡四 [M]. 北京:中华书局,2003.

［8］胡大浚. 陇右文化丛谈［M］. 兰州：甘肃人民出版社，1998.

［9］李重申，李金梅. 丝绸之路体育［M］. 兰州：甘肃人民出版社，2008.

［10］蔡智忠. 天水武术［M］. 兰州：甘肃人民出版社，2003.

［11］兰州市地方志编纂委员会，等. 兰州市志·体育卷［M］. 兰州：兰州大学出版社，1998.

（本文发表于2009年《西安体育学院学报》第3期）

宁夏回族传统体育的主要项目与特点

蔡智忠[*]

回族是中华民族大家庭的重要成员之一，是我国少数民族人口较多、分布地域最广并有着特殊发展轨迹的民族。宁夏回族自治区是中国唯一的回族自治区，第五次全国人口普查时，宁夏回族自治区总人口为561.55万人，其中回族人口190.23万人，占总人口33.88%。宁夏回族自治区是中国回族最大的聚居地，回族人口约占自治区总人口的1/3，占全国人口的1/5。在长期的历史进程中，回族创造了有着丰富内涵的文化。在中国历史上，宁夏回族不仅以勤劳勇敢的斗争精神著称于世，而且还以爱国主义的优良传统光彪史册。其爱国主义的优良品质自一开始就铸进其民族性格，成为其民族心理、民族意识、民族情感的重要组成部分。笔者就宁夏回族传统体育的活动方式及特点进行归纳和整理，为民族传统体育的开展提供参考。

一、回族传统体育主要项目

回族传统体育是中华民族灿烂文化中的一块瑰宝，它历史悠久、源远流长、千姿百态、内容广博，在一定程度上反映了该民族的社会、政治、经济、文化、宗教、习俗及心理等。由于回族信仰伊斯兰教，所以其风俗习惯和民族传统体育受伊斯兰教的影响很深，除教义上规定的条款以及念经、礼拜、静修等宗教仪式外，伊斯兰教的许多礼仪都已转化为回族的风俗习惯和民族传统体育。回族传统体育继承了其先民的体育文化遗产并世代相传。

（一）回族武术

回族人民有强健、勇武、不畏强暴的民族性格，自古以来就有尚武的习俗。他们把开展武术活动，当作振奋民族精神、健身、自卫的手段。回族群众认为

 * 作者简介：蔡智忠（1957—），男，甘肃秦安人，天水师范学院教授，主要从事民族传统体育研究。

"穆圣勇武"、练武功自卫是"逊乃提",所以至今宁夏回族自治区许多清真寺还设立了习武场,有的阿訇还亲自任教练。回族为中华武术的发展做出过宝贵贡献,在历史上曾涌现出无数优秀的武术家,创立了许多著名的拳术。如"查拳",回族的教门拳之一,相传是由西域回回查密尔所传,后辈就以他的姓氏命名为查拳。"回回十八肘"从明末开始流行,是以肘法为主的短打招法,"汤瓶七式"以回族穆斯林净身用的汤瓶为基式。"教门弹腿"在回族中流行广泛,其开头或结尾都有"都瓦以"动作。此外,"八极拳""穆圣拳""穆民拳""通臂劈挂拳""心意六合拳",以及回族女子传统防身术、"塞上穆林扇"等拳术均为中国武术的有机组成部分。以回族武术及其他回族民间传统体育共同组成绚丽多姿的回族传统体育,不仅有很强的健身作用,而且还有较高的艺术价值和丰富的娱乐、教育功能。尤为可贵的是,以回族武术最具代表性的回族传统体育在反帝爱国斗争中发挥着积极作用,成为反抗外国侵略的有力工具。许多回族爱国武侠不忘国耻,倡武救国,奔放爱国热情,严厉打击了外国侵略者的嚣张气焰,大长中国人志气。

(二)木球

由回族农村青少年放牧时的"打篮子""赶毛球"演变而来的,具有浓厚的乡土气息。1986年第3届全国少数民族传统体育运动会被正式列为表演项目。1990年宁夏回族自治区还举办了全国8省区木球邀请赛。1991年第4届全国少数民族运动会上,木球正式列入比赛项目。10多年来,宁夏回族自治区曾多次举办过木球单项运动会,在全国的水平比较高。在第5届全国少数民族传统体育运动会上,宁夏回族自治区木球代表队取得了第3名的成绩。在1999年的全国木球邀请赛上,宁夏回族自治区木球队夺得冠军。在2003年第7届全国少数民族运动会上宁夏回族自治区木球代表队夺得冠军。

(三)方棋

在宁夏回族自治区南部山区各县农村尤为盛行。劳动休息期间或茶余饭后,人们便三三两两蹲在一起下方棋,有时下棋的人多了就摆几摊。方棋是一种培养智力的民族体育娱乐活动项目,多少年来一直兴盛不衰。从1984年起,固原地区就曾举行过3次方棋比赛。1990年以来,经过宁夏回族自治区及各市县有关部门共同努力,已研制出了方棋比赛规则。宁夏回族自治区体育局(原体委)很重视民族体育项目,经过研究,在1991年自治区第2届少数民族运动会上正式列为比赛项目,终于使这一回族民间传统体育活动登上了大雅之堂。

（四）拔腰

回族青年农民劳动休息时，在田间地头或场园进行拔腰活动。比赛时，俩人侧身弯腰搂抱对方腰部，并使劲将对方抱起，如果有一方将对方的两脚拔离地面，则为获胜。

（五）踏脚

流行在宁夏回族自治区南部山区尤其是泾源县的一项回族民间的传统体育活动。青年小伙子们两至三个为一方（或者更多一些），展开1：1、2：2、3：3，甚至更多的踏脚比赛，各方以从身后或侧身蹬腿或踢脚的方式，向对方进攻。如果被对方蹬倒或招架不住而退场，便被认定失利。经过多年挖掘整理，这项回族民间体育活动已有了比赛规则，并在宁夏回族自治区1991年第2届少数民族运动会上被正式列为表演项目，同时也被1991年第4届全国少数民族运动会列为表演项目，在这次运动会上宁夏代表队的踏脚表演荣获一等奖。在1999年、2003年第6、7届全国少数民族运动会上宁夏代表队的踏脚表演也荣获一等奖。

（六）掼牛

回族的掼牛，与西班牙的斗牛是不大一样的，西班牙斗牛要用剑把牛刺伤。而回族的掼牛，不伤牛身，完全靠个人的勇敢与力量，灵活而巧妙地把牛摔倒。掼牛活动在宁夏回族自治区南部山区回族聚居区比较受重视，这主要与回族爱吃牛肉、经常宰牛有密切关系。掼牛是回族群众喜爱的一项传统体育活动，每年宰牲节专门进行表演。掼牛没有什么严格规则，主要是根据每个人的力量和技巧，在一定时间内把牛掼倒为目的。回民在掼牛表演时，一般都机智灵活，面对触角似剑、暴跳如雷的大公牛，跨步向前，双手紧握两只牛角，全神贯注，用力把牛头拧向一侧，然后马上用右肩扛住牛下巴，把牛脖子使劲一别，大公牛前腿跪地，随即掼牛者用力压住牛的颈部，通过拧、扛、压等一系列动作把大公牛掼倒，使之四脚朝天。

（七）驯鹰、射箭及其他

回族群众驯鹰、狩猎的历史也有几百年了，驯鹰、狩猎从生产手段逐渐变为一种娱乐活动。回民把驯鹰叫"熬鹰"，把鹰或鹞架在臂上，一刻也不放松，连续七夜到十夜不让鹰或鹞睡觉。白天在人多的地方驯化，晚上点上篝火熬夜，直至鹰或鹞放出去能呼叫回来为止。驯鹰把势一般都腰挎一把"河州回回刀"，臂套皮鞲，手抓勒绳，显得威风利落。回民还有射箭的爱好，从小就把射箭作为一种游戏，有"弓不离手"之称。射箭比赛时，很讲究穿戴。回族青年习惯穿白衬衣、黑坎肩，戴白帽子，年老的一般穿长袍或大衣，比赛结束时，还唱

"花儿"送射箭手。

二、回族传统体育特点

（一）多样性

回族族源的多样性和中国西北地区文化的多元性表现出宁夏回族自治区传统体育内容广博，千姿百态，各具特色。中国历代朝代的变更，铸造了回族勤劳、智慧、勇敢、顽强和不屈不挠的民族性格。长期的生活、生产劳动、征战、宗教习俗及民族自我保护意识，逐渐形成了缤纷多样的宁夏回族传统体育。特别是回族武术，因社会历史原因，与其民族有着不解之缘，并已深深地融入回族人民的血液中。在《中华民族传统体育志》（1990）中所载录的各少数民族传统体育项目共有678项，其中西北地区回族传统体育项目就有47项，列各少数民族传统体育项目之首。另据《中国回族大辞典》收录的西北地区回族传统体育活动项目达75项之多。中国传统体育分类方法较多，按其内容可分为：竞技类、游戏类、养生类、游乐类及表演类等5大类。宁夏回族传统体育作为中华民族传统体育的组成部分，也涵盖了上述5个方面的内容，成为中华民族灿烂文化中一颗璀璨夺目的明珠。

（二）民俗性

回族在长期的形成和发展中，受伊斯兰教影响很大，并且与伊斯兰教有着特殊的感情，在其民族心理、民族意识上占有重要地位，可以说，伊斯兰教已渗透回族社会生活的各个方面。宁夏回族自治区传统体育，特别是回族武术，更受其很大影响。回族尚武之风由来已久，他们把尚武看作是"逊奈提"，意为圣行。回族武术与其民族风俗、宗教信仰紧密相联，表现出独特的穆斯林特征。

（三）历史性

宁夏回族自治区传统体育的形成与其民族的形成相辅相承，相伴而生。回族的先民，许多都是以武士为生的将军和兵士。伴随元朝蒙古军统一中国的"西域亲军""回回军""上马则备战斗，下马则屯聚牧养"，他们久经沙场，身经百战，练就了一身打仗的本领。在军事技术不发达的古代，兵士武艺的高低则显得尤为重要。尚武习武既是他们获得较高地位和较优生活条件的重要因素，也是不可推卸的天职。另外，从事商业活动的回族先民，其生活环境经常变化，为求得生存和发展，客观上也要求他们练武健身，防匪自卫。在宁夏回族自治区结束了人口流动而进行民族人口自我繁衍增长的清代，因清政府对回族的横征暴敛，各地回族为求得生存和发展，练武习武蔚然成风，曾涌现出一大批回族义侠。

（四）交融性

体育是一种最容易沟通人们思想、促进民族认同的社会文化形式，它可以超越社会意识形态、文化传统、语言障碍和宗教信仰等。宁夏回族自治区"大杂居，小聚居"的分布特征，使回族传统体育与其他民族体育相互交流，水乳交融，主要表现为"你中有我，我中有你"。第一，宁夏回族自治区传统体育本着"适我所需，为我所用"的思想，并以其兼收并蓄、雄深旷达、择善而从的气度和胸襟汲取和融合了其他民族的传统体育活动项目，丰富和发展了本民族的体育活动。回族武术家善于吸取中华民族武术精华加以创新。宁夏回族自治区西吉县的于志祥阿訇，1931年在山西夏县开始学杨式太极拳，1956年在杨式太极拳的基础上，依据阿拉伯文《天方性理》一书的太极图精研拳理，创编了"穆斯林八卦太极拳"，成为回汉民族共练之拳术。宁夏回族自治区海原县的马振武拳师，"十岁时到甘肃武威松涛寺拜释加和尚为师，学得少林儿童八锦单拳、少林十八罗汉拳、少林炮拳，青龙太极剑，武松刀及行者棍等"。第二，宁夏回族自治区传统体育项目也被其他民族所吸收和创新，成为其他民族所喜爱的体育活动内容。中国56个民族有着共同的政治、经济基础。各民族体育相互影响交流，共同提高和发展，出现相互交融的趋势，表现出各民族体育的相似点和相同点。据《中华民族传统体育志》记载，汉族暨多民族的传统体育项目有301项，有些回族传统体育项目也为其他民族所开展，如斗鸡、踢毽子、打稍、打毛蛋、滑冰车等。特别是回族武术不分家庭姓氏，不分回汉民族，提倡开门交流，反对封闭保守。回族拳师居奎迁居宁夏固原后，打破回族武术不传外族外姓的旧规，广收门徒，将自己苦练一生的稀世拳种"回回十八肘""鱼尾剑""穆林拳""穆圣拳"等全部贡献出来，使其在回汉群众中广泛开展。

（五）地域性

回族生活在中国西北地区不同地域的广阔空间内，其民族文化必然受不同地域及其他民族文化的影响。回族分布的"大分散"使回族传统体育与其他民族传统体育密切相联，而回族的"小集中"又使回族传统体育与其民族生活、习俗密不可分，从而表现出不同地域回族传统体育的差异性。回族传统体育的地域性特点亦就是回族所处自然、人文地理环境的反映。

三、小结

首先，宁夏回族自治区传统体育具有很强的健身功能，内容丰富多彩，精华纷呈，尤其是青少儿喜爱的那些活动形式，独树一帜，别有情趣。这些活动把健身与娱乐融为一体，且不受场地器材的限制，简单易行，容易为人们接受，

比推行现代体育项目去健身更切合实际、更经济，因而具有群众喜爱程度较高的特点。

其次，宁夏回族自治区穆斯林保持着高度独立的民族特殊性，形式多样的民族传统体育就是其独特性的表现形式之一。它体现出了回族穆斯林民众健身习惯、行为方式、伦理道德观念以及心理结构等传统特点。

再者，宁夏回族自治区传统体育的特点反映出回族体育是古老、丰富而又崭新的体育活动。这种活动伴随着各民族的友好相处，相互交流，必将会发挥新的作用。竞技武术套路的发展要求运动员必须具有高度完美的技艺，否则难以取得比赛的胜利。高度的技艺性是竞技武术套路赖以存在的基础，而高度的技艺又以技术的规范性为前提。最新竞技武术套路规则将动作质量的分值定位5分，占总分的50%。动作质量优劣实际上主要指动作的规范程度。就以最普通的马步为例就有4个扣分点，脚跟离地扣0.1分，大腿未达水平扣0.1分，两脚间距过小扣0.1分，上体明显前倾扣0.1分，这样严格的技术规范，在其它竞技体育项目中是很少见的。另外，统一的竞赛规则和规程，公正公平的裁判执法队伍，以及规范的组织形式，也是竞技武术套路运动的特点之一。可观赏性是表现难美类项目赖以生存的重要基础，"表现什么，如何表现"是其最核心的问题。如上所述，每个事物的发展都由其特殊矛盾所规定着，同时又离不开矛盾普遍性的指导。竞技武术套路除了表现武术的技击特点及文化特色这些特殊点以外，也不能脱离表现难美性项目的共性化特征。竞技武术套路在充分表现武术特色的基础上，应该突出强调动作难度（一般从增加翻转周数、度数，减少高难动作前的预备动作，发展新动作类型入手）、强调动作质量、注重个人艺术修养等。近几年来，竞技武术套路从规则到技术，正是从这几方面入手，进行了大力度的改革。前几年，很少运动员能完成旋子转体720°、旋风脚720°，而现在不仅大部分运动员能够完成，而且许多还能超过。竞技武术套路演练和难度动作的新颖性，运动员所得分数的差异，致使赛场上的气氛瞬息万变，争夺扣人心弦，比赛结果出人料。另外，以前的武术比赛，服装统一，而现在自行设计，量体裁衣，这更进一步体现了民族特色、项目特色、运动特色和时代特色。这样，大大增加了该项目的观赏性。

四、对竞技武术套路的特点应该相对地认识

以上从竞技武术套路相对其它竞技体育项目的个性化特征和共性化特征两方面探讨了其主要特点。辩证唯物主义的认识论总是相对地看问题，对竞技武术套路的特点同样也应相对地看待。它与其他竞技体育项目的共同点正是它相

对于其他非竞技类武术的特殊点，同样，它相对其他竞技体育项目的特殊点正是它相对其他类武术的共同点。所以，相对其他非竞技类武术而言，鲜明的技击特点，丰富多样的表现形式，形神兼备的文化特色又是其矛盾的普遍性所在，而明显的竞争性、规范性和观赏性的特点又是其矛盾的特殊性所在。我们只有抓住了矛盾的普遍性和特殊性，才能更好地认识它。当然从其他角度，可以说出竞技术套路的许多特点，希望能抛砖引玉，得到更多学者的争鸣。

参考文献

[1] 李萌，徐庄. 宁夏银川风物志 [M]. 昆明：云南人民出版社，2002.

[2] 丁万华. 宁夏体育志 [M]. 银川：宁夏人民出版社，2000.

[3] 邱树森. 中国回族史 [M]. 银川：宁夏人民出版社，1996.

[4] 马明良. 伊斯兰教教育理论及其特点新探 [J]. 回族研究，1995（3）：16.

[5] 谷丙天. 中华民族传统体育志 [M]. 南宁：广西民族出版社，1990.

[6] 王正伟. 回族民族学概论 [M]. 银川：宁夏人民出版社，1999.

[7] 薛正昌. 宁夏固原风物志 [M]. 昆明：云南人民出版社，2002.

[8] 丁国勇. 宁夏回族 [M]. 银川：宁夏人民出版社，1993.

[9] 芦平生. 西北民族传统体育文化对区域经济影响的研究 [J]. 中国体育科技，2002，38（11）：8.

[10] 王新武. 中国回族大词典（体育卷）[M]. 银川：宁夏人民出版社，1994.

[11] 芦平生，陈玉玲. 西北少数民族传统体育的若干理论与实践问题 [J]. 体育科学，2002，22（1）：6.

（本文发表于2008年《西安体育学院学报》第5期）

体育科学研究的合作化趋势及
合作团队网络分析

王亚琪　王昊　刘仁憨　汪龙耀*

　　随着现代科学技术的飞速发展，科学研究的团队合作已成为科技攻关、课题、项目研究的主要形式。20 世纪末美国学者朱克曼已对科研合作问题进行了专门的研究。他统计了 1901—1972 年 286 位获得诺贝尔奖科学家从事科研的方式，其中有 185 位是通过合作研究获得了该奖，占统计总量 64.68%，可见合作在科学研究中的重要意义。新世纪以来，许多学科专业从不同视角、不同层次对科学合作进行了相关研究，并取得了一定的研究结果，但目前对体育科学合作方面的研究尚不多见。体育科学是一门相对独立的综合学科体系，其研究领域涵盖了自然科学与人文、社会科学等众多相关学科、领域。体育科学研究的主体是运动人体，该领域中许多前沿性、尖端性、综合性研究仅局限在单一学科或凭借独立研究者已很难进行，唯有通过多学科，跨领域合作研究才能获得重大成果，有所突破。为此，很有必要就体育科学合作研究问题进行专门的探讨。

　　学术期刊是展示科学研究成果的主要平台，是传播新知识、新方法、新成果的主要媒体，也是考量、评价科研水平、能力、人才、机构的依据。体育核心期刊是体育学科中具有核心地位，代表学科、领域最高学术水平的主要期刊，其所载的合著论文也是测度体育科学合作研究走向、趋势的客观依据之一。基于此，本研究选取《体育科学》《北京体育大学学报》《上海体育学院学报》《武汉体育学院学报》《成都体育学院学报》《天津体育学院学报》《中国体育科技》及《体育与科学》等 8 种体育类代表性核心期刊在 2001—2010 年十年间，所载的 18265 篇论文（其中独立论文 7232 篇、合著论文 11033 篇）。通过对其中

　　* 作者简介：王亚琪（1957—），男，甘肃天水人，天水师范学院教授，主要从事体育教育、训练的研究。

合著论文、合著作者、合著形式、合著作者机构分布等主要文献计量指标的逐年变化分析，来考察近十年来体育科学领域合作研究的总体状况，探究体育科学合作研究的共性特征、规律，分析和测度体育科学研究合作化的发展趋势，并通过对合作团队关系网络结构可视化描述，直观的考量和分析体育合作研究团队关系网络构成、形态、特征、紧密程度、趋同性和异质性，为体育科学合作研究及优化合作团队提供有益参考。

一、十年来 8 种体育类核心期刊合著论文、合著论文作者整体情况和分年度比较

通常来说，考量一门学科研究的总体发展状况，首先要看该门学科的论文发表数量和发表论文作者人数。数据资料统计结果表明：2001—2010 的十年间，8 种体育类核心期刊所载论文总数为 18265 篇，年平均所载论文 1826.5 篇，与 2000 年全年所载论文

1331 篇相比，年平均增加 495.5 篇。8 种体育类核心期刊所载论文作者总人数为 39512 人，年平均所载论文作者为 3951.2 人，与 2000 年全年所载论文作者人数 2763 人相比，所载论文作者人数年平均增加 1188.2 人。说明十年来 8 种体育类核心期刊所载论文数、论文作者数大幅增长。在统计的 8 种核心期刊 18265 篇论文中，合著论文为 11033 篇，单著论文 7232 篇。分别占所载论文的 60.41% 和 39.59%。合著作者 32280 人，单著作者 7232 人，分别占全部作者（39512 人）的 81.70% 和 18.30%。说明合著论文、合著论文作者增长显著，单著论文比例逐年递减，2001 年刊载的单著论文占当年所载论文总篇数 47.55%，到 2009 年、2010 年，所载单著论文分别占当年刊载论文总篇数的 33.72% 和 33.52%。为更清晰反映合著论文、合著论文作者人数逐年变化的具体状况，将合著论文篇数、合著论文作者人数按年份分别进行统计（见图 1、图 2）。

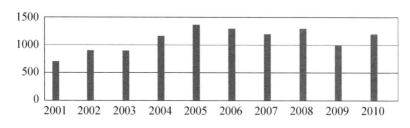

图 1　合著论文篇数年度变化趋势

图 1、图 2 表明 2001—2010 的十年间，8 种体育核心期刊合著论文、合著论

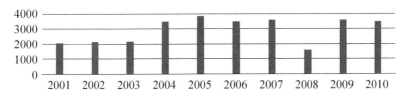

图2　合著论文作者人数数年变化趋势

文作者人数呈现逐年递增的态势，出现较为明显的"双峰"曲线。两图中2004年、2005年、2008年增长幅度较大，增势显著。图1、图2增减趋势及曲线基本趋于一致，说明合著论文篇数与合著论文作者人数成正相关。

分析8种体育类核心期刊合著论文、合著论文作者人数逐年递增的原因，大致如下几点。第一，与中国体育十年来取得的辉煌成就相关。2001年中国申奥成功以后，国家加大了体育科研的投入，合著论文作者、研究人数也相应增多。第二，核心期刊常作为评价科研人员、高等院校教师水平、能力，晋升高级职称的依据之一。客观上也促使了合作研究、合著作者的逐年增多。第三，由于体育科研需求的加大，促使体育核心刊期增加，刊载容量不断扩大。第四，也是最重要的原因，体育科学研究已从单一学科研究转向多学科研究的交叉与渗透，许多研究需要加强地域、单位间的协调配合，从而导致合著论文、合著论文作者人数逐年递增。

二、十年来8种主要核心期刊的合著率、合著指数、分年度变化趋向

（一）合著率

合著率是指一定时段内，合著论文与全部论文间的比值。合著率常被作为测度某一学科领域科研合著程度的指标之一。为准确把握2001—2010十年间8种体育类核心期刊的合著率，本研究对合著率计算采用美国学者K. swbrmany-am提出的计算公式：

$$c = \frac{Nm}{Nm + Ns}$$

其中，C 为合著率；Nm 为一定时段内合著论文数；Ns 为独著论文数。将统计的2001—2010年8种体育类核心期刊合著论文11033篇，单著论文7730篇，带入以上公式计算，得出10年间8种体育类核心期刊所载论文合著率为58.8%。而资料显示，1998—2007年教育学科论文合著率为31.0%，2004—2006科研管理刊物论文合著率为80.4%。可见，8种体育类核心期刊的合著率要明显高于教育学科的合著率，又明显低于科研管理刊物论文的合著率。在进

一步的分析中，发现合著率与研究内容呈现正相关。诸如运动人体科学研究，需有实验支撑研究的合著率较高；合著率最高的则属重大课题、项目研究。由此说明体育科学研究领域中合作研究已成为一种必然趋势。

（二）合著指数

合著指数是指一定时段内全部论文的篇均作者人数。合著指数的高低反映的是科学智力合作规模的大小和研究的难易程度，它是测度某一科学合作研究程度的主要指标。为进一步分析2001—2010年8种体育类核心期刊全部论文的篇均作者人数，本研究中合著指数的计算公式为：

$$CI = \frac{\sum_{j=1}^{k} jFj}{n}$$

其中，CI 表示合著指数，j 表示某篇文献的作者数，Fj 表示作者为 j 的文献数，N 表示文献总数。将文献统计数据代入以上公式计算，得出近十年间体育类核心期刊文献合著平均指数为 2.16，也就是说 8 种主要核心期刊所载论文篇均作者为 2.16 人。

（三）合著率

合著率、合著指数分年度变化比较为进一步考量合著率、合著指数年度的变化情况，分别计算出 2001—2010 年 8 种体育类核心期刊 10 个年份的合著率、合著指数，并以年份为横轴、以合著率为纵轴，由此得到合著率年度变化曲线图（见图 3、图 4）。

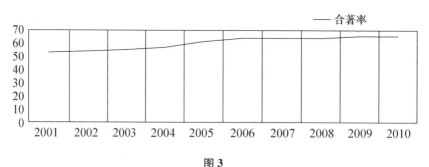

图3

图 3、图 4 显示出左低右高的曲线，表明 8 种体育类核心期刊在 2001—2010年合著率、合著指数逐年提高，呈稳步上升趋势。2010 年的合著率与 2001 年的合著率相比提高了 14.4%，年平均增长率 8.37%。而篇均作者人数由 2001 年1.93 人提高到 2010 年的 2.34 人，年平均增长率为 4.1%。合著率、合著指数的逐年上升，说明体育科学研究领域中合著规模逐年扩大，合作研究人数不断增

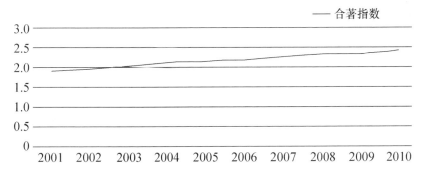

图4　合著指数年度变化

多，合作研究意识越来越强，合作研究形式越来越普遍。此外，一定程度上也反映了体育科学研究的难度、论文质量的不断提高。

三、合著的主要形式与合著者机构分析

（一）合著的主要形式

为了全面、系统测度8种体育类核心期刊论文合著的形式、不同作者人数合作研究所占的比例，对2001—2010年的合著论文、合著作者按不同合作人数分别统计，结果如下（见表1）：

表1　不同人数作者合著论文统计

类别	2人合著	3人合著	4人合著	5人合著	6人合著	7人合著	8人合著	合计
篇数	5326	3152	1429	622	296	94	114	11033
比例/%	48.28	28.57	12.95	5.64	2.68	0.85	1.03	100
作者	10652	9456	5716	3110	1776	658	912	32280
比例/%	33.00	29.29	17.70	9.63	5.50	2.04	2.83	100

结果显示，在被统计的核心期刊所载11033篇合著论文中，2人合著论文占全部合著论文的48.28%；3人合著论文占全部合著论文的28.57%；2~4人合著论文占全部合著论文的89.80%；5~8人以上合著仅占10.20%。由此可见，2~4人之间合著论文是体育核心期刊论文合著的主要形式。5~8人以上合作研究相对较少，从某种角度显现出体育科学大、中型，多人合作研究相对不足。

（二）合著机构分布

为分析合著论文作者的机构分布情况，将合著论文中 32280 名作者，按同一单位合著、同一区域（省）合著、跨区域合著、跨专业合著、跨学科合著、国家间合著为依据进行分类统计（见表 2）。

表 2　不同机构合著论文统计

类别	同一单位合著	同一区域合著	跨区域合著	跨专业合著	跨科学合著	国家间合著	合计
篇数	4158	3416	1762	996	664	37	11033
比例/%	37.69	30.96	15.97	9.03	6.02	0.34	100

结果显示，体育学科合著论文主要以同一单位、同一区域之间的合著为主，分别占合著论文的 37.69%、30.96%；跨区域、跨专业、跨学科的合著形式所占比例为 31.03%；国家间合著所占比例仅为 0.34%。总体上来看，近十年来，体育科学的合作研究正在向更多的领域、更广泛的学科、专业渗透，跨单位、跨区域、跨学科、跨专业的研究正在日益加强。

四、核心合著作者及团队成员关系网络结构的可视化分析

（一）核心合著作者及作者成员分析

核心合著作者，指合著发表论文多，影响大的那些合著作者。我们以第一作者署名的合著论文所出现的频次作为统计依据，对核心合著作者的统计分析参照普赖斯（PriceLaw）计算公式：$\pi = 0.749(N_{max})2/1$，式中 M 为合著论文篇数，N_{max} 为所统计的时段中以第一作者署名发表合作论文最多的作者论文数。统计得到 2001—2010 年，以第一作者署名的合著论文数量最大值，即 $N_{max}=25$，带入以上公式计算出合著论文篇数，即 $M = 3.745$ 篇。取整数为 4，也就是以第一作者署名发表 4 篇以上合著论文的作者群体为核心作者团队，为方便统计，将发表 5 篇以上的核心合著作者群体进行统计，共有 178 位，限于篇幅，仅将以第一作者署名的合著论文出现频次最多的部分核心合著作者及作者成员进行了罗列（见表 3）。

表 3　部分核心合著作者及团队成员统计

核心合著作者	合著团队成员	团队人数
石岩	田麦久、吴洋、周洁、王莹、郭显德、赵阳	等 21 人
王岗	吴志强、吴松、包磊、田桂菊、张大志、蚩丕相	等 15 人

续表

核心合著作者	合著团队成员	团队人数
虞重千	郭修金、张基振、张军献、李志清、刘志民、刘炜	等 15 人
于少勇	王会凤、赵映辉、潘峰、杨建华、谢卫平、王炜华	等 17 人
刘同为	张平安、王吴宁、张茂林、王震、崔永胜、丁丽萍	等 18 人
李健英	许家巧、刘生杰、王举涛、李跃龙、李磊、贺天平	等 18 人
刘青	郑宇、何芝、田园、王宏江、程林林、彭菲	等 36 人
胡亦海	武传钟、袁文学、胡声宇、屈建华、张生康、何永康	等 22 人

统计中，我们发现有许多合作研究群体，由于特定的一些社会关系结成了较为固定，规模不一的体育科研合作团队。如表 3 所罗列的石岩团队、王岗团队、虞重干团队、于少勇团队、刘同为团队、刘青团队、胡亦海团队等。这些体育科研合作团队成员之间在长期的合作中形成了特定的关系网络。

（二）核心合著作者及团队成员关系网络分析

为了对特定的合作研究团队关系网络有一个直观了解分析，限于篇幅（其它网络关系结构图略），仅对表 3 中石岩团队的关系网络进行了可视化描述制图（见图 5）。以上核心作者及团队成员网络关系结构图中，点表示作者，线表示作者间的关系，线的粗、细表明合著频次、联系的强弱以及关系的紧密程度等。

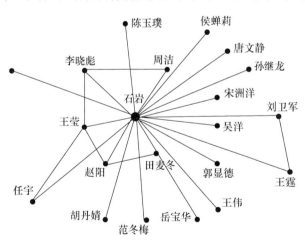

图 5　石岩研究团队的关系网络

（1）核心团队的网络结构形态分析。网络结构形态对合作研究团队的合作研究有非常大的影响[17]。以上图形属于一种核心发散型结构形态，它是围绕着最核心的点建立起来的点集，具有高度的中心性。其核心往往都是学科带头人、

知名教授、博导、学术权威等。单从核心发散型组织结构形态来看，其特点有利于团队至上而下的知识扩散、传播。团队成员可在团队核心指导下，研究方向明确统一，论文的产出率、刊载率高。但是，这种网络结构形态的不足之处，在于除中心以外的节点之间有较少连接，一般团队成员之间互动较少，横向的信息交流不畅。从合作创新的角度，这种组织结构形态，会使合作研究者缺少独立的环境，尤其是新概念、新思想不易传播。平行互动交流少，资源传递与交换不顺畅，团队成员对核心人物有很强的依赖性，一旦团队核心更换将会导致团队的破碎甚至解体。

（2）核心团队规模、构成和紧密程度分析。合作研究团队规模是指团队成员数目。从表3核心合著作者及团队成员统计表来看，平均团队成员20.52人。较大的团队往往会比较小的团队获得更多的知识资源信息。团队网络关系的构成是指团队是由哪些成员构成，核心人物与团队成员之间、成员与成员之间的具体关系。通过合著论文作者单位署名、简介、背景资料查询得知，这些团队成员关系的构成主要以师生、同学、校友、同事、同行、同专业、同地域关系为主，师生、同学关系占了较大的比例。以上团队成员主要由三层构成：第一层是以最中心的研究团队核心，即该团队的领军人物，具有高度中心性和高度的内聚力、吸引力、影响力；第二层为中间层，也就是图中粗线联系的作者。他们是该团队合作研究的骨干，关系密切，互动性强，是合作研究发表论文至少在两篇以上的作者；第三层为边缘层，也是图中细线联系处于远端、边缘的成员，具有不确定性，偶然性，一般为合著一篇论文的作者。紧密程度是衡量团队成员之间相互关系的重要测度，根据无方向性密度公式计算，以上两图密度分别为=0.12、0.16，说明团队联系并不紧密。

（3）核心团队的趋同性和异质性分析。合作团队的趋同性是指团队网络中核心人物与其他网络成员在某种社会特征方面的类似性。异质性是指团队网络成员在某种社会特征方面的差异以及分布状况。趋同性和异质性是测度团队网络特征的两个既相联系又有区别的不同方面。通过以上合作团队成员个人资料查询得知，团队成员具有相同的学科、专业，学历、学缘，同一地域、单位所占的比例较高。而集不同学科的研究人员共同进行跨学科、专业的合作研究很少。可见，体育科学合作研究团队成员的趋同性高，异质性较低。由于"异质脑"的合作研究更容易寻找到新的知识增长点，更容易对"难点""热点"等问题或学科之间的边缘空白点为研究切入点进行有效研究。因此，为不断涌现出大量的体育科学研究综合性和系列研究的新成果，异质性合作研究在体育科学研究领域应该不断加强。

参考文献

[1] 蒋志学. 总结北京奥运会科技工作经验为建设体育强国做出新的贡献 [J]. 体育科学, 2009, 9 (11)：11 - 13.

[2] 李晓宪, 郭剑荣, 李琦慧, 等. 新中国体育学术 (科技) 期刊发展研究 [J]. 体育科学, 2009, 29 (5)：3 - 23.

[3] 田野. 中国体育科技发展综合报告 (2006—2007) [J]. 体育科学, 2007, 27 (4)：3 - 14.

[4] 李晓宪. 我国体育学术期刊的现状与发展 [C] //第八届全国体育科学大会论文摘要汇编. 北京：中国体育科学学会, 2007.

[5] 李晴慧, 林小群, 张彬, 等. 中国体育科技杂志 1999—2000 年载文分析 [J]. 中国体育科技, 2003.39 (1)：62 - 64.

[6] 杨桦, 任海, 王凯珍, 等. 我国体育人文社会科学研究现状及发展趋势 [J]. 北京体育大学学报, 2007, 30 (11)：1441 - 1448.

[7] 孔垂辉. 中文类核心期刊的栏目设置及其思考 [J]. 北京体育大学学报, 2008, 31 (10)：29 - 31.

[8] 邱均平. 信息计量学 (六) [J]. 武汉大学传播与信息学院学报, 2000 (6)：475 - 478.

[9] 罗家德. 社会网络分析讲义 [M]. 北京：社会科学出版社, 2010 (2)：149 - 227.

[10] 约翰. 斯科特. 社会网络分析法 [M]. 刘军, 译. 重庆：重庆大学出版社, 2007 (1)：53 - 86.

[11] 姜晓辉, 尹国其, 莫作钦. 中国人文社会科学核心期刊要览 [M]. 北京：社会科学文献出版, 2008.

[12] 吴晶. 期刊核心竞争力的形成机理的研究 [J]. 情报科学, 2010 (2)：223 - 227.

[13] 姜春林. 学术期刊网络结构的文献计量及可视化分析 [J]. 情报杂志, 2009, 28 (3)：78 - 84.

[14] 侯钰, 胡小元. 从科技论文合著情况看 90 年代合作研究的发展趋势 [J]. 情报学报, 1997, 16 (4)：312 - 316.

[15] 周江萍. 中文体育类核心期刊近五年的基本特征分析 [J]. 上海体育学报, 2003, 27 (6) 75 - 78.

[16] 金育强. 我国体育社会学研究的特点及今后走向 [J]. 北京体育大学学报, 2002, 25 (9)：580 - 582.

[17] 朱唯唯, 苏新宇. 体育科学研究领域的现状分析与评价 [J]. 中国体育科技, 2005, 41 (1)：20 - 25.

[18] 张晶，等. 北京体育大学 10 年所刊论文项群统计分析 [J]. 北京体育大学学报，2002，25（5）：610 – 612.

[19] 康昌发. 全国体育院校核心期刊（学报）现状发展与对策 [J]. 北京体育大学学报，2002，25（3）：309 – 312.

[20] 周江萍. 中文体育类核心期刊近五年的基本特征分析 [J]. 上海体育学报，2003，27（6）：75 – 78.

[21] 汪乐康，邰崇禧. 体育科学研究的发展趋势 [J]. 体育文化导刊，2004（10）：38 – 40.

（本文发表于 2012 年《成都体育学院学报》第 2 期）

篮板球的反弹规律与进攻篮板球的拼抢

王亚琪　赵禹　郭伟　王斌*

在现代篮球比赛中，抢篮板球是衡量一个球队实力的显著标志之一，也是获得比赛胜利的重要法宝。怎样在比赛中抢到更多的篮板球，是每一位教练员和运动员重视和亟待解决的问题。美国著名职业篮球队教练雷·乔治来华讲学时指出：“抢篮板球75%取决于愿望，25%取决于能力。”可见抢篮板球意识的重要性。抢篮板球意识来源于对球反弹方向和区域的正确判断，和对篮板球反弹规律的把握。本文研究的目的在于通过对第二届CUBA乙组男篮决赛现场观察及录像资料技术统计的分析，研究篮板球反弹规律，并对如何拼抢进攻篮板球技术进行阐述，为抢进攻篮板球提供参考。

一、研究对象与方法

（一）研究对象

参加99第二届中国CUBA乙组男篮决赛暨第五届全国大学生男子篮球预赛的8支球队，15场比赛中不同区域投篮未中的1035次篮板球。

（二）研究方法

一是现场观察法，二是区域划分法。为便于统计，将篮球场投篮区域（180°）分为5个区，即左15°，右15°，左45°，右45°和中60°（图1）。

3. 研究结果

（1）从左右侧15°区域投篮未中，球的反弹方向落点多在左右两个15°区域内，占56.1%。其中反弹方向落在两个45°区域的球占21.6%。中区60°的球约为22.3%。可见，15°区和60°中区这两个区域是从15度区域投篮篮板球高发区域。

* 作者简介：王亚琪（1957—），男，甘肃天水人，天水师范学院教授，主要从事体育教育、训练的研究。

图1　篮球场投篮区域分区示意图

（2）从两侧45°区域投篮未中，球的反弹方向落点多在45°区域范围，约占58.8%，为从45°区域投篮发生篮板球最多的区域；落在两个15°区域为20.9%；落在于中区60°的球占15.5%。

（3）在中60°投篮未中，球的反弹方向落点63.5%反弹回该区域；27.6%的落点在两个45°区域内；8.9%落在两个15°区域内。从以上3点不难看出，篮板球的反弹方向是有一定规律的。

表1　投篮区域、球反弹区域、球反弹次数统计

反弹区 投篮区	左15°		右15°		左45°		右45°		中60°		Σ
	反弹次数	%	反弹次数	%	反弹次数	%	反弹次数	%	反弹次数	%	
15度 左	48	34.5	38	27.3	12	8.6	9	6.5	32	23	139
右	18	13.4	49	36.6	17	12.7	21	15.7	29	21.6	134
45度 左	39	14.7	35	13.2	70	26.3	80	30.1	42	15.8	266
右	21	8.4	13	5.2	90	36	88	35.2	38	15.2	250
60度 Σ											1035

三、进攻篮板球的拼抢

根据篮板球反弹规律，在意识的支配下，对根据不同投篮区域篮板球反弹方向及落点及时作出准确判断，并把握好移动抢位、起动冲抢及起跳时机，充

分利用身体条件和抢球技术,实战中才能获得更多的进攻篮板球。因此在抢进攻篮板球时应注意以下几个方面:

(一)积极强占有利位置

所谓抢占进攻篮板球有利位置,就是球出手后,进攻队员根据反弹点、角度、区域和防守队员所在位置,利用"晃""绕""冲"等脚步动作,快速突然抢到对手身前或体侧,利用身体和手臂占据地面和空间面积,使起跳、抢球、落地结合起来。抢位是关键,位置抢的不合理,时机掌握的不好,即使起跳,抢球技术再好也不一定得到球。激烈的比赛中,由于防守队员的阻挠,轻易地绕到对手前面抢占有利位置机会并不多。这就要求进攻队员学会寻抢"空隙",移动到防守队者体前或体侧,根据球的反弹角度,球的落点,正确判断时机迅速起跳,"冲"抢进攻篮板球。一般,进攻队员是站在防守队员的外侧,本身就处在不利于直接抢篮板球的位置。

(二)利用脚步动作,摆脱对方防守

当本方队员投篮时,既要判断球的反弹方向,又要运用快速的脚步移动,配合身体动作,摆脱对手。当同伴投篮时外线队员离篮较远,稍有迟疑就会失去抢篮板球的机会。因此,外围队员积极的冲抢意识非常重要。每当同伴投篮时,都要有充分的冲抢准备。攻者要冲抢,防者必然会利用防守时身体所处内侧的有利位置,将进攻者挡在外侧,因此,冲抢者要利用"晃""绕""冲"等假动作,迅速冲到篮下,拼抢篮板球。当防守队员紧贴外围队员时,可利用"晃"的动作骗过对方进行冲抢。当防守队员离外围队员一步或一步以上时,可利用变向跑,跨步跑等动作"晃"过对方进入抢位,并正确判断球的反弹方向,趁其不备,突然起动冲向球的反弹方向抢球。另外,外线队员投篮出手后,应根据感觉及时判断球的反弹方向,控制移动路线,掌握起跳时机,增加起跳高度,积极冲抢。内线队员抢到对方身前位置的可能性不大,因此,需利用虚晃动作形成错位,"绕"到防守者身前或体侧,利用快速的脚步移动,摆脱防守队员堵挡,及时移向球的反弹方向,适时起跳,抢占空间进行拼抢,以改变被动局面。即使内线队员抢位冲抢篮板不成,亦可利用内线队员离篮较近,以及身高的优势,将球点拨给本方队员以获得篮板球。

(三)积极的拼抢意识

身材高大,弹跳能力好是抢篮板球的有利因素,但在频繁身体接触,激烈对抗条件下,运动员旺盛的斗志,积极拼抢的意识,反应灵敏和拼抢技巧也是抢篮板球的重要因素。因此,在比赛和训练中,要强化拼强进攻篮板球的意识,同时利用自投、自抢、攻防结合等多种手段提高拼抢意识。内线队员要敢于对

抗，敢于身体接触，快速抢占近篮区位置，大胆拼抢。教练员在比赛或训练中用语言信号帮助场上队员积极主动地去观察，判断篮板球的反弹区域。集体拼抢是获得进攻篮板球的保证，故应在全队上下确立有投必抢的指导思想。

四、小结

通过对篮板球反弹规律的研究表明，篮板球的反弹方向及落点是有一定规律的。只要我们在平时的训练、比赛中建立积极拼抢篮板球的意识，并养成善于观察、分析、准确判断在不同角度投篮时篮板球反弹落点区域的能力，以及掌握拼抢进攻篮板球的方法和技术，是能够改变攻方拼抢篮板球时的"被动"状态，赢得更多的抢球机会的。

参考文献

[1] 崔曼峰. 析男子篮板不堪技术 [J]. 体育师友，1996 (5)：15 - 16.

[2] 陈章云，等. 篮球意识几个问题的探讨 [J]. 体育科学，1996 (4)：25 - 30.

[3] 李广军. 篮板球，想抢就抢 [J]. 篮球，1997 (8)：15.

（本文发表于 2002 年《北京体育大学学报》第 2 期）

我国职业足球发展的特征解读与思考

——以中国足球超级联赛为例

李建新　刘汉生*

自 1992 年红山口会议吹响中国足球职业化改革号角伊始，中国足球职业化历经 20 多个年头。在这 20 多年的发展中，中国职业足球经历了 20 世纪末的辉煌到 21 世纪初较长时期的谷底徘徊。2010 年的足球打黑，促使人们对中超的关注开始缓慢提升，以中国足球超级联赛为代表的中国职业足球稍有起色。然而在国家重视足球、发展足球的背景下我们不得不全面的去思考职业足球领域的现象。目前的中国足球超级联赛依然处于入不敷出的境地，尽管中超公司近年来的收入不断提升，但大部分俱乐部却依然处于亏损的状态。为什么亏损的联赛、亏损的俱乐部营收依然能够吸引诸多投资者？为什么中超联赛 16 家俱乐部主投资方均有着房地产的背景？利用传统的"投资—收益"的经济思维也许无法解释中超俱乐部的"经济行为"，也无法说明投资方的行业聚集，笔者认为，在中国足球领域存在着较为特殊的发展特征，很多现象源于"关联"思维，这对中超乃至整个中国职业足球有着更好的解释力，这种关联对中国足球发展具有积极的意义，当然，也存在一些不足值得我们思考。

一、中超联赛与俱乐部的营收现状

职业足球的投入一个重要的目的就是创造效益，俱乐部与整个联赛的造血能力直接影响着投资主体对职业足球的投资热情，关系到联赛的可持续发展。但目前中超的经营状况难尽人意，我们从俱乐部层面和中超公司层面来阐释目前中超联赛的总体经营水平。

* 作者简介：李建新（1958—），男，江苏南通人，天水师范学院教授，主要从事体育教育、训练的研究。

（一）中超俱乐部的营收状况

始于 2009 年的中国足坛反赌扫黑风暴经过两年的努力使得泥潭中的中超足球超级联赛的市场有所扭转，但中超俱乐部的总体情况依然难尽人意。从图 1 和表 1（数据来源：《中超商业价值报告》网易发布）我们可以看出，2008—2013 年中超俱乐部仅有 2011 年微盈利，包括 2014 年，大部分年份均处于亏损的状态；自 2011 年以来，其亏损额度逐年放大，2014 年亏损额度有所缓解，亏损额为 2.22 亿元，同时，盈利的俱乐部家数也由 2013 年的广州恒大和辽宁宏远 2 家增加到 2014 年的 5 家（广州恒大、贵州人和、上海上港、上海申鑫）。而根据媒体报道，恒大足球俱乐部的进入打破了较长期的中超格局，中超自 2011 年开始进入了"金元足球"的时代球队的投资不断的飙升，2011 年中超 16 支队伍总体投入 20 亿左右；2012 赛季总投入达到 25 亿元；20133 赛季超过 30 亿元人民币，而到了 2014 赛季总投入已经达到 40 亿，平均来看，每队投入高达 2.亿元人民币[1]，一方面是俱乐部的巨额的投入，另一方面是较大的亏损，从经济学"投入—收益"的角度来看，我们不得不说中超联赛是一个亏本的买卖。

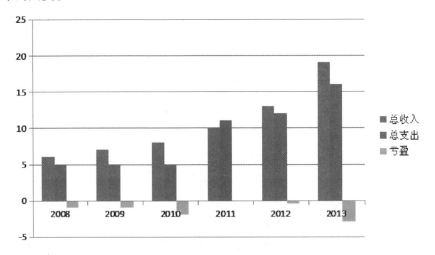

图 1　2008—2013 年中超俱乐部盈利水平

表 1　中超联赛俱乐部营收总体情况

年	俱乐部总营收	总亏损	亏损家数	总收入过亿俱乐部数量与名单	盈利家数与名单
2012 年	—	0.82 亿元	16 家	—	无

年	俱乐部总营收	总亏损	亏损家数	总收入过亿俱乐部数量与名单	盈利家数与名单
2013 年	16.16 亿元	2.64 亿	14 家	—	2 家广州恒大（8590 万元）辽宁宏运（1795 万元）
2014 年	20.15 亿元	2.22 亿元	11 家	7 家（广州恒大、山东鲁能、广州富力、上海绿地中花、贵州人和、北京国安、上海上港）	5 家（广州恒大、贵州人和、上海上港、上海申鑫、广州富力）

（二）中超公司的营收状况

与中超俱乐部营收情况相联系的是中超公司，中超公司负责整个联赛诸多资源的开发与收益及处置，我们这里主要分析中超公司近些年在赞助和中超产权的的营收情况。中超公司的赞助收入和版权收入主要取决于中超联赛的总体价值，当然也反过来反映着中超联赛的价值水平。

1. 中超赞助

根据相关数据笔者绘制了 2008—2015 年中超赞助收入与增长率变化图，从图中我们看出中超赞助收入在 2009 年的谷底以后开始逐渐攀升，2014 年达到

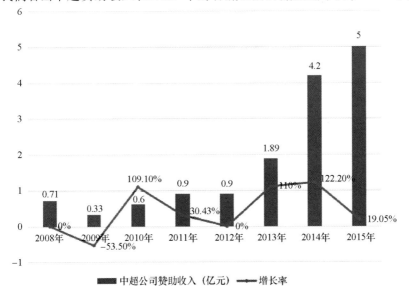

图 2 中超公司赞助收益与增长率

4.2 亿元的水平，2015 年预计达到 5 亿元，从发展态势上来，中超公司的赞助收入增长额度和。

增长幅度态势都不错，似乎感觉中超赞助收入已经很可观，但笔者认为事实并非如此，我们只需要与文化领域中的若干产品做一对比就可以管窥联赛赞助收入的悲观境地。表 2 中笔者梳理了近年来部分电视真人秀节目的冠名赞助费用，《非诚勿扰》《爸爸去哪儿》等综艺节目 2015 年仅冠名赞助费用就达 5 亿之多，相比中超联赛的投入人员、资本等来说其吸金能力弱势表征可见一斑，也能够看出目前中超联赛的市场开发能力。

表 2　部分电视真人秀节目冠名赞助费

节目名称 冠名赞助费用	2012 年	2013 年	2014 年	2015 年
《爸爸去哪儿》	—	0.28 亿	3.12 亿	5
《偶像来了》				4 亿元（OPPO）
《奔跑吧兄弟》				2.16 亿元（伊利）
《中国好声音》	0.6 亿	2 亿	5 亿元 （冠名赞助、特约费）	—
《非诚勿扰》		3 亿	2.4 亿	5 亿 （冠名＋全面合作）

数据来源：广发证券发展研究中心体育行业产业系列深度报告。

2. 中超版权

版权包括电视转播、特许经营、著作权等，在此从中超公司收入来源的现实情况我们仅对中超的电视转播版权进行陈述。从纵向发展来看，中超联赛自 2011 年开始保持了良好的增长态势，一些媒体通过分析指出，2015 年中超联赛的视频版权将进入亿元时代，我们的版权呈现上升态势，这是积极的信号，但与 2011 年以来疯狂飙涨的俱乐部成本相比这似乎微不足道；从横向对比来看，据德勤会计事务所提供的数据显示，2014 赛季英超转播版权的收入高达 17.5 亿英镑，这是中超上赛季转播收入的 340 倍[2]。当然英超是一个国际化、市场化程度都比较高的赛事，其视频版权收入来自于全球的市场，似乎并不具备可比性，我们将赛事版权的收入聚焦于国内。2014 赛季，中超联赛 5000 万的媒体版权，来自央视和卫视的的转播权分别是接近 1000 万元，而 60%（3000 万）来自于新媒体；而互联网企业以 2.5 亿欧元（约合人民币 25 亿元）的价格买

下了西甲联赛未来五年的网络媒体版权（是中国的十几倍之多）16.7 倍，2014 年腾讯以 5 年 5 亿美元（30 多亿人民币）的高额版权价格获得 NBA 中国大陆地区独家的网络播放权，而同时期我们的中超联赛，新媒体版权仅仅是3000 万左右，NBA 在中国大陆地区的网络播放权收益是中超的 20 倍。

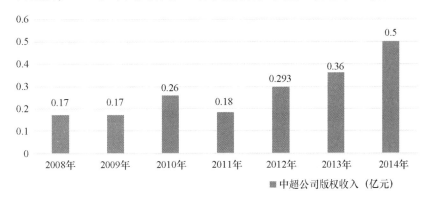

图 3　中超公司版权收入

总体来看，中国足球超级联赛的整体盈利水平还比较低，与国外知名联赛相比还不是一个量级，但在投入上却排名靠前。2015 年在引援上中超的支出仅次于英国（共引进 42 名外援、62 名内援），总支出 1.08 亿欧元（约合人民币7.3 亿元），联赛投入不断攀升，而在联赛整体版权开发和俱乐部营收上依然存在较大不足，联赛造血能力欠缺，影响可持续发展。当然，2015 年体奥动力的80 亿大单为中超带来了亢奋，但版权的运营如何以及持续性尚待观察。

二、经济困惑与联赛发展的"关联"特征解读

从上述分析来看，对于整个中超联赛和多数俱乐部来说依靠足球来盈利还比较困难，2014 年的统计 16 家足球俱乐部实现盈利的仅有广州恒大、贵州人和、上海上港、上海申鑫、广州富力五家俱乐部，相对于巨额的投入来说其盈利比也较不理想，在这种情况下我们来看足球的发展，仅仅从直接效益的角度来说似乎并不合理，综合或关联效益对这类现象有着更好的解释力。

（一）国家意志下的足球政治名片

足球进行市场化改革，走职业化的路子，但在我国足球蕴含着更多的国家意志和公共属性。2008 年习近平在视察秦皇岛奥运场馆时便秀起了自己的足球技术，2009 年在出访德国时表达到："举办奥运会之后，中国下了一个决心，既然我们其他的运动可以拿到金牌，那么足球啊，一定要下决心搞上去，但是这个时间会很长[3]。"2011 年 7 月，习近平在接见韩国民主党主席孙鹤圭时谈及足

球："中国世界杯出线、举办世界杯及获得世界杯冠军，是我的三个愿望。"国家领导人对足球有着诸多的期待。在我国足球早已不仅仅是足球，而是承载了更多的国家、民族和公众的期待，职业足球是国家足球的重要组成部分，在市场经济的大环境下，职业足球甚至成了足球发展的引擎，足球具有一定的准公共产品属性，对于职业足球来说，其以市场为资源配置的手段，尽管其公共属性较弱。谭刚，易剑东（2013）在综合论述分析的基础上提出，中超职业联赛属于准私人产品[4]，2015 年的两会，有投资足球的人大代表提出了要增加职业联赛的公益属性。从目前的情况来看，中超联赛具有诸多的公共属性，中超俱乐部在国内联赛中代表俱乐部自己，当参加国际大赛时俨然代表了更多的国家意志、国民期待，恒大代表中超参加亚冠摘得桂冠，恒大已不是广州人的恒大，而是中国人的恒大即是很好说明。尽管国际知名足球联赛均具有较为突出的私人产品特性，但在我国的职业足球运作中，在联赛自身造血功能欠缺的情况下，诸多的俱乐部投资者参与足球，很多时候也是一种足球情怀和国家意志的征用。

（二）地产足球热的"关联经济"诉求

2013 赛季结束以后上海申花足球俱乐部资金链出现了严重的问题，俱乐部易主搬至昆明的消息一时沸沸扬扬，诸多球迷扼腕叹息，在大年前夜，绿地集团宣布接手申花足球队，自此中国"地产足球"奇迹的出现了——中超 16 支俱乐部，无一例外的具有了地产的背景（见表 3）。从前面的分析中我们发现，玩足球的盈利是比较困难的，即便盈利其投资收益比也是相对较低的，在"逐利"为目的的资本市场中为什么房地产对中超俱乐部情有独钟，为什么其他行业逐渐淡出了中国足球，难道是地产企业具有更为高超的足球运作能力？难道是地产老板都对足球有一种独特的球迷情怀？抑或是地产老板都钱多事少找事做，做贡献？我想但凡有点常识的人都能辨之一二，中超足球俱乐部的老板既不是无私奉献足球事业、也很少有足球狂热者，当然也不是其运作能力有多高超，更多的是隐含在足球背后的关联经济力量——足球能够是国家和社会较为关注的领域，自然有着较为突出的曝光率，对地产企业的曝光、知名度提升具有较好的"关联经济"价值。

表 3　中超俱乐部主要投资商与主营业务（2014）

序号	俱乐部名称	主要投资商	主营业务
1	广州恒大	恒大地产集团	房地产
2	杭州绿城	绿城集团	房地产
3	大连阿尔滨	大连阿尔滨集团	房地产、机械化土石方工程

序号	俱乐部名称	主要投资商	主营业务
4	江苏舜天	江苏国信集团	能源产业、金融、国内外贸易、房地产
5	广州富力	富力集团	房地产
6	上海绿地申花	绿地集团	房地产
7	河南建业	建业集团	房地产
8	哈尔滨毅腾	毅腾集团	房地产开发、建筑与工程
9	上海东亚	上海东亚集团	房地产、体育文化、宾馆酒店、商务贸易
10	长春亚泰	亚泰集团	房地产、水泥、证券
11	山东鲁能	鲁能集团	电力、房地产
12	辽宁宏远	宏远集团	地产、商贸、加工、港口
13	天津泰达	泰达集团	房地产、城市运营
14	贵州人和	人和商业	房地产
15	上海申鑫	上海恒源集团	矿业、房地产、金融服务
16	北京国安	中信集团	金融、房地产、能源

分析认为中超足球俱乐部老板投资足球主要是出于两方面的考虑：一是浅表层次的众多俱乐部老板和一些专家在公开场合所表达的地产投资足球广泛的、巨大的潜在收益，主要是对于广告宣传和对品牌的提升价值。例如，原大连实德俱乐部老总徐明就曾经就球队的支出和收益做过一个估算，徐明支出养一只足球队的花费大概是每年七八千万，但大连实德在各类媒体上的曝光率（包括报纸、电视、广播、网站等），折算成广告投放的话，大概价值超过 50 亿，在他眼里投资足球就是投资广告，足球成了"次广告产品"。许家印自接手广州恒大以后在广大球迷感叹的"挥金如土"中引进内外援，高新聘请名教练，很多人对当时的"土豪"做法提出质疑，许家印公开解释道："2010 年恒大在足球方面投资了 1 亿元，非但没有亏损还赚钱了，我们每场比赛给广东体育台 4 万元的转播费，换来的是 90 分钟品牌曝光，而且我们在主场的广告牌里三层外三层。要知道，央视的广告每秒 15 万元，而我只用了很少的钱就换回了这么多的回报，你说这个投资值不值得？"尤其是恒大连续夺得中超冠军、夺得亚冠以后，恒大的广告价值更加的凸显。据中国房地产 TOP10 研究组公布的数据显示：恒大集团的品牌价值从恒大地产接手足球俱乐部以后的 80.16 亿元，经历短短两年的时间跃升到 2011 年的 210.18 亿元，到 2013 年，恒大地产更是以 267.83

亿元蝉联房地产企业桂冠[5]。从中我们可以看到足球投资的"次广告"追求，也就是很大程度上看中的并不是足球本身的盈利，而是其所带来的宣传与推广价值。也许广告宣传价值还比较容易理解，但为什么偏偏这么多的房地产企业对足球的热情胜其他行业三分，广告宣传理应对任何的行业都有着其价值，这就是我们要说的房地产足球的另一个诉求——政治诉求。秦克涛（2011），毛丰付（2012），聂辉华、李翘楚（2013）等对中国的高房价问题进行了政治经济学的解读，秦克涛分析认为高房价与各级政府的土地财政、干部考核密切关联；毛丰付从国际视野进行了高房价的政治经济理论梳理；李翘楚则从"政企合谋"的视角借助计量经济的统计手段对高房价的政治经济问题进行了分析，从这些分析中我们可以明确的看出房地产行业与政府部门的密切关系，可以看到地产的政治依赖性，地产的发展其起点是拿地，而土地掌握在政府手中；地产企业重要支撑是授信贷款开发，而投资足球在今天的语境下似乎在这些方面能够带来诸多的益处，恒大刚进入足球的第一年（2010 年）营业收入增长 7 倍，远超其他地产企业，截至 2013 年上半年，恒大地产已进军全国 140 多个城市，项目总数达到 262 个，是同时期进入城市最多、规模最大的龙头房企[6]。

（三）"金元驱动"的足球盈利逻辑与版权低水平运营

恒大的介入彻底打破了中超的运作状况，在此前的中超俱乐部的投资基本保持在亿元以下的水平，而恒大地产的投资点燃了中超"金元足球"——大投入驱动盈利，许家印组队初期就大手笔的 500 万年薪招揽国脚，700 万美元引进孔卡，斥资千万欧元聘请银狐教练里皮，俱乐部前三年就花费达 20 亿元。整个中超联赛的总投资从 2011 年的 20 亿左右跃升到 2014 年的 40 亿之多，成本呈现出爆发式增长的态势。而事实表明中超俱乐部也基本呈现出越烧钱越赚钱的马太效应，恒大俱乐部在近些年的球队投资上蝉联榜首，其盈利也是最多的，当然其所带来的广告宣传价值也更出色，2011 年恒大在前期 20 亿投资的基础上终于换来了回报，2011 年首度盈利，2013 年恒大总收入超过 5 亿，其盈利达到8590 万元，刷新中超记录，而再来看看其他一些俱乐部，除了球迷基础较好的俱乐部以外，投资越大其收益也就相对较为可观，而且其投资与成绩具有较大的关联。2015—2016 赛事开赛在即，"1 亿预算勉强保级"的说法已在足球界得到广泛认同，有人在分析原上海申花老板朱骏之事时指出搞足球前期一定要亏得起、砸得起。中超联赛的另一个现象是较低的版权收入与高额的投入极不协调，当然我们说这与联赛水平和观赏性有关，但相对于中超的估值和球迷基础来说，中超版权的开发远不止于此，2011 年，中超的转播费仅有 1800 万元，而邻国的日本 J 联赛高达 3.48 亿元，大约是中超的 20 倍，有些人也许要说中超联

赛的价值，2012 年法国一家电视台向原上海申花俱乐部报价 60 万欧元（约合 600 万人民币），希望获得当赛事申花队前两场中超比赛的转播权，我们知道中超有 16 支球队，实行主客场制 30 轮，共计 240 场比赛，按照这一报价中超联赛电视转播权将达到 3.2 亿之多，当然，我们说不可能每场都有当时的申花的价值，但也不至于是当时的 1800 万元，中超的赛事版权呈现较低水平的运营状态。而究其原因，一方面是赛事水平，一方面是大陆地区的电视转播权的垄断（此前的媒体版权主要来自于电视转播权），全国唯一一全国性覆盖的央视在竞价上具有绝对的话语权导致中超竞价无力。当然，这一现象随着国内电视转播权的逐渐开放和新媒体的不断挑战，这一格局将会被逐渐改观。

三、职业足球发展特征的思考

（一）国家意志转移与地产足球"关联诉求"风险

2015 年 01 月 26 日，国务院审议通过了《中国足球改革总体方案》，同年 4 月由国务院副总理刘延东领衔的中国足球改革领导小组成立。《总体方案》的出台将足球上升为国家战略，将足球的地位提升到前所未有的高度，也是史无前例的。足球被提升到公共产品的高度，在当前的环境下似乎房地产企业豪赌足球投资，以此换得媒体的关注、政府的资源似乎得到了前所未有的机遇，但我们需要清醒的看到，我们的足球发展与政治似乎存在着高度的关联，从地产投资人的政治诉求、土地诉求等方面昭然若揭，将足球作为国家战略来做也实属罕见，在享受关照的同时我们也应心存一定的风险意识。足球可以被提上战略高度，随着国家的发展、政治时代的变迁、社会需求的变化其也可以被搁置边缘。政治对足球的深度影响积极的有之、消极的也不乏其例。英国前首相撒切尔夫人便在英国的足球史上留下了浓重的足迹，在世界足球发展史上，英国足球有着重要的地位，在英国足球史上"海瑟尔惨案"对该国足球产生过深远影响。海瑟尔惨案后撒切尔夫人敦促所有的英国足球俱乐部退出欧洲足坛的所有赛事，两年内不得复赛，同时对英国足球流氓定性为内部敌人，借助司法力量进行严惩。在强烈的政治干预下，欧足联给予英国足球俱乐部禁赛 5 年的处罚，涉事俱乐部利物浦禁赛 7 年，自此英格兰球队近 20 年无缘欧冠冠军[7]。英国的足球史充分说明"政治可以兴球、亦可以覆球"，中超俱乐部投资者在投资足球的过程中应该少一些功力，而应该从足球的发展规律着手，通过市场的手段更多的去开发足球的经济价值，而不是对国家意志的征用，毕竟像恒大由"广州恒大"到"国家恒大"的名片策略难以复制，因此职业足球要回归足球的市场与经济本质，而不用片面的追逐政治效益。

海瑟尔惨案（Heysel Disaster），1985 年 5 月 29 日在比利时布鲁塞尔的海瑟尔体育场，利物浦队与尤文图斯队进行欧洲冠军杯决赛前，意大利与英格兰球迷发生冲突，造成多人死亡。死者中包括意大利人 32 名，比利时人 4 名，法国人 2 名，爱尔兰人 1 名。还有 300 余人受伤。比赛因此推迟了一个小时，直到警察们恢复了秩序才得以进行。事后英格兰球队被禁止参加欧洲三大杯赛 5 年。

（二）经济困境与"土豪足球"发展的可持续性难题

前文对中超俱乐部的运营现状的分析我们可以感受到目前中超俱乐部的生存状态，大部分处于一种入不敷出的局面。对于一些实力雄厚的投资者来说依靠其强大的资金后盾尚不成问题，但对于一些实力不济的老板俱乐部则出现生存问题。重庆力帆几近易主、沈阳中泽不玩中甲、广东日之泉远走西安、梅州客家转嫁海南，上海申花几近易地昆明，这背后都是一个"钱"字！梅州客家人的老总覃东直言："足球就是烧钱的，在中国搞足球绝对不可能赚钱。[8]"尽管有些绝对，但反映了职业足球的盈利困境，在"开源"困难的情况下，"节流"环节又是不"节"反猛增支出，从 2012 年的 20 亿元左右的支出，飙升至 2014 年的 40 亿元，每支俱乐部平均支出 2.5 亿。造血不足，开支不断增大，增大主要在于球队薪资，图 4 为 2008—2013 年中超俱乐部薪资增幅，表 4 为 2015 年中、日、韩、澳四国联赛球员薪资情况[9]。我们可以看到中超俱乐部的薪资不断提升，对外援和本土球员薪资畸高，造成了引援谈判时虚高报价、恶性竞争，不利于俱乐部的长远发展，"金元足球"的玩法使得各俱乐部运营成本较高，又没有很好的造血能力，带来了俱乐部的经常性的易主，目前在整个中超俱乐部较长时间没有发生投资者变化的只有北京国安和河南建业两支俱乐部，经常性的易主、俱乐部名称的变更、球队队徽的更换等都不利于俱乐部品牌资产的积累，也不利于无形资产的形成和开发，当然也会限制俱乐部的无形资产开发和运营。

表 4　中日韩奥四国足球联赛薪资对比

	平均薪资/年	外援最高年薪	本土球员最高年薪
中超	22.5 万美元	1080 万美元	178 万美元
日本 J 联赛	19.6 万美元	143 万美元	143 万美元
韩国 K 联赛	14.7 万美元	128 万美元	108 万美元
澳超联赛	10 万美元	—	—

数据来源：2015 年全球体育薪资报告

图 4

（三）"地产足球"的行业聚集威胁中超稳定

前文已经论述到，中超 16 家俱乐部都有着地产的身影，而这种行业过度的积聚直接会威胁到中超的稳定性，由于中超目前的自我造血能力还比较弱，市场化、职业化程度还不够高，据 2013 年《职业化指数》中超得分仅为 51.9 分，尚未达到 60 分，其评价是对俱乐部的硬件、管理、运营、竞赛、公关等方面进行综合的评价，恒大的职业化指数达到了 90 分，从整体情况来看，中超的运营还很不理想，对于投资主体的依赖过重。而目前中超的投资主体过于集中，任何的行业都是有发展周期的，这种过重的甚至以单一的行业聚集就有可能造成中超的不稳定。而近几年房地产寒流不断，地产泡沫一直是地产业内外专业人士谈论的焦点。2014 年全国地产出现了严重的不景气现象（见图 5、图 6），无论是销售增速还是资本到位率都出现了下滑的现象，母体产业受损将直接影响到对于足球的投资。对于此类现象从中超的管理主体来说要通过制度建构来完善整个联赛的投资结构，以更好的确保联赛的稳定性。

图 5 2013—2014 全国商品房销售面积与销售额增速

图6　2013—2014全国房地产开发企业资金到位增速

数据来源：国家统计局

（四）中超联赛与传统媒体的双重垄断约束中超版权资源开发

我国的传统媒体实行的"事业单位，企业管理"制度，在全国范畴内具有全辐射能力的媒体只有央视一家，同时规定了其在获得任何重大活动、事件电视转播权重的绝对垄断力，构成了其在大陆地区赛事版权购买的垄断优势，长期以来我国的体育赛事受制于此，在媒介版权收入上甚为可悲，有些比赛还不得不给媒体付费转播，使得版权收入占赛事收入比较少，国外俱乐部50%的收入都来自电视转播，前文已经分析中超的媒介版权销售问题，根本原因在于媒介传统的垄断和中超管理的垄断与资源开发的能力欠缺。2014的《国务院关于加快发展体育产业促进体育消费的若干意见》明确强调放宽赛事转播权限制，除奥运会、亚运会、世界杯足球赛外的其他国内外各类体育赛事，各电视台可以直接购买或转让。2015年的《中国足球改革发展总体方案》提出要建立足球赛事电视转播权市场竞争机制，创新足球赛事转播和推广运营方式，其中包括探索传统媒体和新媒体在足球领域融合发展的实现形式，增加新媒体市场收入[10]。政策的放宽为中超版权的开发尤其是媒介版权的开发提供了前所未有的机会，新媒体的发展更是为这一机会提供了无限的空间，也为构建版权竞争提供了可能，2015年可以说是"新媒体"赛事版权的角逐年，腾讯以5亿美元将NBA未来五年的数字媒体版权收入囊中；PPTV以总价20亿人民币的价格买断2015—2020西甲联赛的中国地区的全媒体版权；乐视体育则凭借其融资不断的购买各类赛事的版权，互联网的崛起和对赛事版权的重视为中超联赛的媒介版

权开发提供了前所未有的基于，作为中超联赛的版权开发主体如何构建有效的版权开发平台、如何集权与分权以激发各俱乐部的版权经营意识，这是中超管理主体应该考虑的事情。

四、小结

通过研究发现目前中超的总体营收水平还处在较低的状态，大投入、高成本是目前诸多俱乐部的普遍现象，联赛的赛事资源还有待进一步的开发。从"投入—产出"效益来说，中超联赛的发展更多的体现为"关联性价值"的追求，比如对俱乐部对投资主体的品牌提升价值（广州恒大淘宝、江苏苏宁等的品牌传播策略），对国家政策的期待等；目前的中超呈现出"金元足球"的特点，各俱乐部疯狂引援推高了运动员的价格，提高了成本，也为俱乐部的财政带来了不小的挑战，而且存在着越不投越窘迫的状况；联赛资源的开发还严重不足，传统的媒体垄断与中超管理上的"管办不分"制约了中超版权的经营与开发，也制约了各家俱乐部资源开发的积极性。在分析联赛特征的基础上对中超现存的状态进行了思考，认为中超俱乐部的政治诉求存在国家意志转移落空风险，"金元足球"的俱乐部投资逻辑持续性遭受考验，"地产足球"的行业集中度对联赛稳定性具有一定的威胁，中超版权开发在政策东风和媒介发展的竞争格局下应该应时而动构建合理的版权竞争格局，调动俱乐部版权开发主动性。当然，本文的研究还更多的停留在现有文献与数据的梳理分析上，后续将围绕中国足球尤其是中超联赛的具体现象与数据进行深入探讨，以期提出据可行性和针对性的路径建议。

参考文献

［1］流浪狗. 中超砸40亿也难抗日韩［EB/OL］. 网易体育，2014-03-21.

［2］周恒. 英超时隔13年重登央视上赛季转播收入是中超340倍［EB/OL］. 新浪网，2015-08-06.

［3］习近平三个愿望指引中国足球短期靠成绩扭转形象［EB/OL］. 新浪网，2011-07-07.

［4］谭刚，易剑东. 中国职业足球联赛的产品属性研究［J］. 体育科学，2013（9）：29-35.

［5］傅光云，姚以镜. 中超"房地产时代"［EB/OL］. 和讯网，2014-02-18.

［6］卢肖红. 许家印：恒大的足球政治经济学［EB/OL］. 腾讯网，2013-11-11.

［7］撒切尔毁掉英国足球？［EB/OL］. 网易体育，2013-04-10.

［8］成金朝，咔噗. 俱乐部生存困局大揭秘［EB/OL］. 网易体育，2015-01-06.

[9] 中超盈利俱乐部仅有 5 家高工资是亏损原因之一 [EB/OL]. 人民网, 2014 - 11 - 13.

[10] 周恒. 英超时隔 13 年重登央视上赛季转播收入是中超 340 倍 [EB/OL]. 新浪网, 2015 - 08 - 06.

（本文发表于本文发表于 2016 年《体育与科学》第 2 期）

新规则与健美操竞争态势分析

贺改芹　匡小红*

一、研究对象与研究方法

以参加 2002 年在立陶宛举行的第 7 届世界健美操锦标赛、2004 年在保加利亚举行的第 8 届世界健美操锦标赛、2006 年 6 月在中国南京举行的第 9 届世界健美操锦标和 2008 年 4 月在德国斯乌尔姆举行的第 10 届世界健美操锦标赛为基础，通过现场观看比赛及现场拍摄的录像资料其进行统计分析。

二、新规则执行前健美操世锦赛参赛的基本情况

（一）基本情况

1995 年在法国巴黎举办了第 1 届健美操世锦赛，随后在荷兰、澳大利亚、意大利、德国、立陶宛、保加利亚、中国等国家成功举办了 10 届。国际体操联合会于 2002 年举行的第 7 届健美操世锦赛，将集体 6 人项目列为正式比赛项目，丰富了健美操赛事的内容，扩大了其赛事的影响，并使该项目得到更为广泛的普及与提高。随着 2006 年、2008 年第 9、10 届健美操世锦赛首次执行了 2005—2008 规则后，国际间的交往日益频繁。纵观近 4 届健美操世锦赛，它已逐渐发展为一项规模较大，影响颇深的国际性健美操运动，在一定程度上推动了健美操在世界范围的普及与发展。但是，从表 1 可以看出，健美操参赛的国家数量在减少，由 2002 年第 7 届的 35 个国家减少到 2004 年、2006 年和 2008 年第 8、9、10 届的 32 个国家，达到历史最低。从健美操比赛项目来看，从第 7 届开始增加到了（以前为 4 个）5 个项目。从地区分布来看，历届比赛均遍及亚洲、欧洲、美洲、澳洲等四大洲，非洲国家从未参加过比赛。这说明，尽管从近 4

* 作者简介：贺改芹（1963—），女，甘肃陇西人，天水师范学院教授，主要从事健美操教学和训练研究。

届 2002 年开始增加了比赛项目，2006 年、2008 年第 9、10 届又执行了 2005—2008 规则，但参加国与参加人数在减少，这表明健美操世界范围的参与度还不广泛。

表 1 近 4 届健美操世界锦标赛参赛基本情况

届次	时间	地点	参赛国家（个）	项目
第 7 届	2002	立陶宛	35	男单、女单、混双、3 人、6 人
第 8 届	2004	保加利	32	男单、女单、混双、3 人、6 人
第 9 届	2006	中国	32	男单、女单、混双、3 人、6 人
第 10 届	2008	德国	32	男单、女单、混双、3 人、6 人

（二）新规则执行前健美操世锦赛金牌国家分布情况

为了更加深入细致地研究当今世界健美操竞争格局和发展态势，便于对各国实力的动态变化进行客观分析，我们对近 4 届健美操世锦赛金牌分布进行了统计（表 2），以此来透视当今健美操的发展现状。

表 2 近 4 届健美操世界锦标赛金牌国家分布

金牌	第 7 届国家（枚）	第 8 届国家（枚）	第 9 届国家（枚）	第 10 届国家（枚）
	俄罗斯 1	巴西 1	中国 2	中国 1
	西班牙 2	新西兰 1	罗马尼亚 2	巴西 1
	罗马尼亚 1	罗马尼亚 1	巴西 1	罗马尼亚 1
	日本 1	法国 1		西班牙 1
		保加利亚 1		法国 1
合计	5	5	5	5
百分比	87.5%	64%	10.7%	64%

纵观近 4 届健美操世锦赛金牌分布，竞争格局发生了巨大变化。比赛项目由原来的 4 个项目增加到 5 个，金牌数量也增加到 5 个，但从参赛国家与获金牌的国家和地区数量来看，第 7 届有 35 个国家参赛，4 个国家（87.5%）获得金牌，第 8 届有 32 个国家参赛，5 个国家（64%）获得金牌，第 9 届有 32 个国家参赛，3 个国家（10.7%）获得金牌，第 10 届有 32 个国家参赛，5 个国家（64%）获得金牌。这说明随着各国健美操运动的不断发展，金牌的走向趋于分散（由第 7 届的 4 个国家发展到第 8 届的 5 个国家减少到第 9 届的 3 个国家又增

加到第 10 届的 5 个国家），金牌已从美洲的霸主地位分流到欧洲与亚洲国家，同时亚洲国家的夺金能力大大增强。尤其是第 9、10 届健美操世锦赛首次执行 2005—2008 规则后，获金牌的国家更加集中，欧洲和亚洲国家夺金的能力已占绝对优势，金牌基本上被罗马尼亚、中国、法国和巴西几个国家控制。这说明健美操的竞争格局发生了变化，抢金夺银已经从欧洲国家向亚洲国家分散，改变了最初的巴西称雄、欧洲称霸的竞争格局。

（三）新规则执行前健美操世锦赛奖牌数分布国家和奖牌分布地区情况

从表 3 可以看出，在近 4 届健美操世界锦标赛中，尽管获得奖牌的数量都为 15 个，奖牌的分布并不均匀，第 7、8 届健美操世锦赛有 8、9 个国家获得奖牌，而第 8、9 届获得奖牌的国家却减少。而从表 4 世界各地区奖牌分布来看，虽然每届都有新兴力量的涌现，但呈逐届集中和下降趋势第 7 届欧洲奖牌为 13 枚（86%）、亚洲为 1 枚（0.6%）、洲为 1 枚（0.6%）、非洲为 0；第 8 届欧洲为 12 枚（80%）、亚洲为 1 枚（0.6%）、美洲为 1 枚（0.6%）、非洲为 0（0%）；第 9 届欧洲为 9 枚（60%）、亚洲为 5 枚（33.3%）、美洲为 1 枚（0.6%）、非洲为 0；第 10 届欧洲 10 枚（67%）、亚洲 3 枚（20%）、美洲 2 枚（20%）、非洲 0 枚。从第 9、10 届健美操世锦赛执行 2005—2008 年规则来看，奖牌的分布发生了巨大变化，欧洲由第 7、8 届的 86% 和 80% 下降到 9、10 届的 60% 和 67%，而亚洲由第 7、8 届的 0.6% 和 0.6% 上升到第 9、10 届的 33.3% 和 20%，美洲和非洲并没有大的变化。尽管金牌并没有向更多国家分流，但由欧洲国家集中垄断的格局在不断缓解。总之，健美操世锦赛不仅参赛国家在递减，而且获金牌和奖牌的国家也更加集中和减少，这种现象表明，随着 2005—2008 规则的出台和执行，在一定程度上制约了健美操的普及和发展，表现出健美操技术发展的不平衡性，需要进一步的改进和完善。

表3　近4届健美操世界锦标赛奖牌数分布情况

	欧洲				亚洲				美洲				非洲			
	金	银	铜	%	金	银	铜	%	金	银	铜	%	金	银	铜	%
第7届	4	5	4	86%	1	0	0	0.6%	0	0	1	0.6%	0	0	0	0%
第8届	3	5	4	80%	0	0	1	0.6%	1	0	0	0.6%	0	0	0	0%
第9届	2	3	4	60%	2	2	1	33.3%	1	0	0	0.6%	0	0	0	0%
第10届	3	4	3	67%	1	1	1	20%	1	0	1	13.3%	0	0	0	0%

表4 近4届健美操世界锦标赛各地区奖牌分布情况

届次	奖牌数（枚）	获得奖牌的国家 合计国家数量（个）
第7届	15	罗马尼亚 西班牙 俄罗斯 智利 法国 保加利亚 日本 意大利
第8届	15	罗马尼亚 西班牙 俄罗斯 巴西 法国 保加利亚 新西兰 意大利 中国
第9届	15	罗马尼亚 中国 巴西 意大利 法国
第10届	15	罗马尼亚 中国 法国 西班牙 巴西 俄罗斯 新西兰

三、新规则执行前健美操运动世界排名情况

健美操世界巡回赛是由国际健美操三大组织联手国际体操联合会主办的又一大国际赛事，其目的是为了对健美操运动员进行世界排名，为进军奥运会做准备。

（一）2005—2008 规则执行前健美操世界排名情况

从表5可以看出，2005—2008周期规则执行前欧洲国家以绝对优势包揽了所有项世界第1的排名，且集中在罗马尼亚与法国两个国家。从世界排名前8名选手的地区分布来看，欧洲选手有31位，占77.5%；其次为亚洲，共5位，占12.5%；再次为美洲，共3位，占8.5%；澳洲最后，只有1位，占2.5%。可以看出，欧洲远远高于其他洲际，成为健美操领域的"一枝独秀"，显示了地域雄厚的运动实力。

表5 新规则执行前世界排名前8选手所属国家和地区分布比

	名次	男单	女单	混双	3人	6人
前8名 国家及项目	1	法国	罗马尼亚	罗马尼亚	法国	罗马尼亚
	2	西班牙	意大利	保加利亚	西班牙	俄罗斯
	3	意大利	保加利亚	罗马尼亚	保加利亚	西班牙
	4	韩国	罗马尼亚	意大利	罗马尼亚	法国
	5	冰岛	日本	西班牙	罗马尼亚	中国
	6	俄罗斯	新西兰	葡萄牙	巴西	保加利亚
	7	罗马尼亚	葡萄牙	俄罗斯	罗马尼亚	意大利
	8	俄罗斯	西班牙	智利	智利	韩国

地区	欧洲（数）%	亚洲（数）%	美洲（数）%	澳洲（数）%
	2.5%	77.5%	12.5%	8.5%
	31	5	3	1

（二）2005—2008 规则执行后健美操世界排名情况

从首次执行 2005—2008 周期规则的第 9、10 届健美操世锦赛来看（表6），5 个单项比赛的 15 个奖牌中，在第 9 届获奖牌 5 枚（中国队）、罗马尼亚 4 枚、巴西 1 枚、西班牙 2 枚、法国 1 枚。在第 10 届中国队获奖牌 3 枚、罗马尼亚 4 枚、法国 2 枚、巴西 2 枚。值得注意的是，在 2005—2008 周期规则执行前的第 7、8 届健美操世锦赛比赛中中国均没有进入前 3 名，而在执行 2005—2008 周期规则后的第 9、10 届比赛中，中国一举夺得"2 金 2 银 1 铜"和"1 金 1 银 1 铜"的好成绩。这说明，在举国体制下的中国竞技健美操将代表亚洲国家进军世界健美操领先行列，同时也说明随着 2005—2008 规则的不断完善和执行，健美操世锦赛金牌走向和奖牌分布都发生了巨大变化，充分揭示了健美操运动发展的总体态势及世界健美操格局流变。

表6　新规则执行后世界排名前 3 名奖牌分布情况

项目（名次）	第9届			第10届		
	1	2	3	1	2	3
男单	中国　2	西班牙　1	罗马尼亚　1	西班牙	法国	中国
女单	巴西	中国　1	西班牙　2	巴西	罗马利亚	新西兰
混双	罗马尼亚　1	意大利　1	法国　2	法国	罗马利亚	中国
三人	罗马尼亚　1	中国　2	罗马尼亚　2	罗马利亚	中国　1	巴西
六人	中国　1	法国	中国　2	中国　1	法国	罗马利亚

四、结论与建议

（一）通过对 2009—2012 周期新规则执行前近 4 届健美操世锦赛参赛国家和人数的统计分析，健美操世锦赛参赛国家呈递减趋势、参赛人数并没有由于项目的增多和 2005—2008 周期规则的执行而增多，地域分布未发生变化。这说明健美操世界范围的参与度还不广泛。

（二）通过对 2009—2012 周期规则执行前近 4 届健美操世锦赛参赛金牌分

布统计分析，金牌从美洲的霸主地位分流到欧洲与亚洲国家

（三）通过对 2009—2012 周期规则执行前近 4 届健美操世锦赛奖牌数分布国家和奖牌分布地区情况分析，奖牌数分布国家并没有向更多国家分流，但获金牌和奖牌的国家却更加集中和减少，欧洲国家集中垄断的格局不断缓解。这种现象表明，随着 2005—2008 规则的出台和执行，一定程度上制约了健美操的普及和发展，也标志着健美操技术发展的不平衡性，还需要进一步的改进和完善。

（四）通过对 2009—2012 周期规则执行前近 4 届健美操运动世界排名情况分析，2005—2008 规则执行前欧洲远远高于其他洲际，成为健美操领域的"一枝独秀"，显示了地域雄厚的运动实力。

参考文献

［1］雷雯，等. 从历届世界健美操锦标赛看健美操的竞争格局与发展态势［J］. 成都体育学院学报，2006（1）.

［2］董新军，等. 国际健美操 2005 版新规则变化的主要特点及竞技性展望［J］. 广州体育学院学报，2005（2）.

［3］黄璐. 我国健美操运动项目的分布格局与发展态势研究［J］. 红河学院学报，2004（12）.

［4］张玉泉，魏承中. 从悉尼奥运会看世界田坛新格局及运动实力演变［J］. 体育与科学，2004（1）.

［5］刘上行，等. 从最近 3 届世界健美操锦标赛探讨我国竞技健美操的实力与差距［J］. 广州体育学院学报，2003（5）.

（本文发表于 2009 年《体育文化导刊》第 8 期）

健身健美操与竞技健美操对比分析及锻炼价值

贺改芹　祁懿龄*

风行世界、席卷全国的健美操已进入我国青少年和中老年人的生活，并已成为全国高等院校体育教学、训练、比赛的重要内容之一。但在实际运用时，人们往往不能很好的将健身与竞技健美操两者区别对待，以选择更选合于自己的锻炼内容，为了探讨这个问题，我们从以下六个方面进行对比分析。

（一）目的任务

第一，健身健美操是以操为体，融体育与艺术为一体，集健美与美于一身的一项理想的群众体育运动。健身健美健美操的目的任务主要是健身、健美。

（1）促进身体的正常发育，增强肌肉、韧带和内脏器官的功能，发展身体的柔韧等基本素质，增进健康，增强体质。

（2）培养正确的身体姿势，形成正确的、优美的体态。

（3）协调人体各部分的肌肉群，使人体匀称和谐地发展，塑造美的形体。

（4）培养正确的审美观念，良好的风度，乐观进取的精神，陶冶美的情操。

第二，竞技健美操的目的任务主要在于竞赛，是将健身健美操向高层次、高水平发展。

（1）竞技健美操是促进健身健美操运动进一步发展，使健身健美操向高层次迈进。

（2）使群众性健身健美操运动的发展更具有方向性，并引导健美操运动的开展。

（3）竞技健美操将健美操纳入体育竞争机制，进而对促进人的身体发育和身体素质增长，提高身体训练水平以及心理素质的培养和精神陶冶等方面均起到良好的作用。

* 作者简介：贺改芹（1963—），女，甘肃陇西人，天水师范学院教授，主要从事健美操教学和训练研究。

（4）促进健身健美操科学研究的开展和理论方面的建设。

（二）比赛项目与人数

从比赛项目上看，健身健美操是按性别和人数划分的。比赛人数有男单、女单、双人和集体之分。而竞技健美操的比赛项目和人数就划分得更加细致：有男单、女单、混合双人，男79子3人，女子3人和混合3人（2男1女或2女1男），混合6人（3男3女）等。从比赛项目和人数划分上比较，健身健美操与竞技健美操有着明显的区别。

（三）比赛动作与竞赛规程

健身健美操，按年龄分为中老年健身健美操，少年儿童健身健美操。按目的任务分为徒手健身健美操，轻器械健身健美操，专门器械健身健美操。按人体解剖结构分为头部、肩部、胸腰部、腹部、臂部、腿部。

健身健美操的比赛动作是按不同年龄不同目的、任务及不同的人体解剖结构的特点创编的。比赛主要是以操为主，操舞结合。根据不同的年龄特点，合理安排运动量，全套时间在 4′~5′ 之间。

竞技健美操是针对运动员和有较好身体素质的中青年人而进行的。基本动作除规定的连续四次俯卧撑，连续四次仰卧起座，连续四次大踢腿，连续四次姿态跳和六次以上队形变化外，配有多种手臂变化的各种跑跳动作。它具有动作速度快、动作多、密度大、强度大、音乐快、时间短（1′55″~2′05″）等特点。所以，它是一项新的运动（竞赛）项目。

（四）音乐及其作用

音乐是健身健美操和竞技健美操的灵魂，音乐的贯穿使健美操成为美的艺术品。一套健美操没有理想的音乐予以配合，是不会受到练习者欢迎的，同时观众也不会去欣赏它。因为健身健美操和竞技健美操共同的特点和风格是通过音乐的协调配合而表现出来的。因此，音乐的旋律、风格与动作的性质、节奏、风格和练习者的情绪必须融为一体，否则就失掉了健美操的艺术灵魂。

在音乐伴奏的情况下和无音乐伴奏的情况下健身健美操与竞技健美操练习者（同等年龄）心率的变化及心率差对照见表1。

表1　心率变化及心率差对照　　　　　　　　　　单位：次/分

操别	无音乐伴奏	有音乐伴奏	心率差
健身健美操	126.5	142.4	15.9
竞技健美操	162.5	182.5	20
心率差	36	40.1	4.1

从上表可以看出，健身健美操练习者在有、无音乐伴奏下心率差为15.9次/分，竞技健美操练习者在有、无音乐伴奏下心率为20次/分，这充分说明了音乐在健美操在动作流程中的作用。而竞技健美操与健身健美操练习者相比心率差为4.1次/分，这一点也反映了竞技健美与健身健美操的确存在着不同。

（五）速度与强度

速度是指单位时间内身体某部位移动的距离。而健美操的速度是指单位进间内及动作配合的快慢程度。

竞技健美操平均速度为每10秒24～32拍，健身健美操平均速度为每10秒20～26拍。可见，从音乐的速度与动作的配合上看，竞技健美操比健身健美操在速度上平均每10秒快0.2～0.4拍。

负荷强度是练习时用力的紧张、练习的密度、质量和难度等。强度越大、运动量就越大。

表2　多套操负荷强度对照表

操别	成套动作时间	运动中最高心率	强度级别	运动量
竞技健美操	1′55″～2′05″	12.7次	179.1次/分	
健身健美操	4′05″～5′10″	5.15次	175.3次/分	大强度
差别	2′50″～3′50″	7.8次	30次/分	小强度

竞技健美操一套时间为1′55″～2′05″，每秒动作时间竞技健美操比健身健美操快7.55次，运动中最高心率为3.8次/分，平均心率差为30次/分。所以两者负荷强度对比，竞技健美操为大强度运动，健身健美操为小强度运动。

（六）对心理的锻炼价值

1. 健身健美操心理锻炼价值

它的价值十分明显，它使各部分肌肉有规律而协调地收缩。各种刺激传达到大脑，大脑又发出各种动作指令。人们伴随节奏欢快的乐声做操，仿佛将一种情绪冲动用一种节奏编织起来，产生向往和追求美的心理趋势，感受到愉快的情趣，得到美的享受，陶冶了美的情操，从而调动了人的精神力量和体力，培养和帮助人们进入一种最佳的心理状态。

2. 竞技健美操的心理锻炼价值

（1）追求竞赛的胜利，取得物质功利。

（2）由于竞技健美操运动强度大，对增强呼吸机能和心脏，血管系统的功能，提高神经系统的灵活性、协调性，使软弱、迟钝、缺乏活力的肌肉重新变得强劲和充满活力均具有显著效果。

（3）竞技健美操是在强劲有力的并具有较快节奏的优美乐曲伴奏下进行的活动。这种活动的运动节奏与运动中的心跳频率相吻合，不但使练习者中枢神经处于极其兴奋的良好状态，还能使练习者达到最佳心理状态，在欢乐中得到精神方面的陶冶。

（4）竞技健美操对旁观者是有强度的吸引力，能感染周围的人们，使他们不自觉地随同练习者的动作，跃跃欲试，感受美的旋律，并能在对姿态美的欣赏中提高美的情趣。

在实践中我们常常发现，有人将竞技健美操的动作编入健身健美操的动作当中进行练习和比赛，使一些练习者不能接受，体力也难以承受。同样，也有些人将健身健美操动作编入竞技健美操动作当中进行练习和比赛，结果使裁判无所适从。

基于此，本文试图通过从上的分析，使人们对竞技健美操和健身健美操有个明确的理解，并能更好的根据自己的年龄、职业、性别以及生理、心理特点，有选择、更有效地参加健美操锻炼，以达到健美、健身、健心为一体的目的。

参考文献

[1] 韩长荣，国亚军. 竞技健美操音乐民族化的实践与研究 [J]. 体操，1997（4）.

[2] 彭去书. 现代健美操的作用 [J]. 体操，1998（1）.

[3] 傅检查. 健美操的价值与健美标准 [J]. 体操，1998（3）.

（本文发表于2001年《兰州大学学报》第51期）

对我国竞技健美操现状及发展趋势的研究

贺改芹*

健美操是我国体育运动的一个新兴项目，它以人体自身为对象，以健美为目的，以身体练习为内容，以创造为手段，融体操、音乐、舞蹈为一体。健美操从总体任务与发展来看，可分为竞技健美操和健身健美操。健身健美操在世界早已广泛开展，而竞技健美操只有少数国家开展。美国从 1985 年开始举行一年一度的阿洛别克健美操锦标赛，1987 年我国举办了首届健身操邀请赛，以后每年均有如全国锦标赛、大学生健美操比赛等各种性质的比赛。随着该项运动的开展，竞技健美操的运动水平也在逐步提高。通过对国内外竞技健美操竞赛、规则的对比，分析了我国竞技健美操运动与训练的现状及发展趋势，并提出发展对策，对赶超国际先进水平，提高我国竞技健美操的发展水平具有重要意义。

一、研究方法

本文综合运用文献资料法、实况录象对比及逻辑分析法对 1996 年全国健美操比赛、1997 年全国健美操运动会各项比赛前 3 名运动员和 1997 年世界健美操锦标赛比赛实况录象以及国内外健美操竞赛规则进行客观分析和比较研究。

二、分析与讨论

（一）难度动作数量和质量不断提高，但距国际先进水平仍有很大差距

根据 1996 年全国健美操赛，1997 年健美操运动会各项前 3 名的录像统计分析（如表 1），我国健美操竞赛难度在数量上从 1996 年每套动作的 12.3 个到 97年的 14.9 个，平均每套动作增长了 2.6 个难度动作，难度分值由 1996 年每套动作的 12.3 个到 1997 年的 14.9 个，平均每套动作增长了 2.6 个难度动作，难度

* 作者简介：贺改芹（1963—），女，甘肃陇西人，天水师范学院教授，主要从事健美操教学和训练研究。

分值由 1996 年的 48.8 分增到 1997 年的 72.7 分, 增加了 23.9 分, 我国竞技健美操在难度运动量、质量上都有提高。再看 1997 世界锦标赛, 难度数量是 21.9 个, 难度分值是 135.3 分, 比国内同年健美操运动会的 14.9 个难度数量平均每套增加 7 个, 难度分值比国内的 72.7 分增加了 62.6 分, 说明虽然我国竞技健美操在难度动作数量、动作质量都有提高, 但距国际先进水平仍有很大差距。

表 1　国内外难度动作数量与分值对比

数量与分值	1996 全国健类操赛	1997 键美操运动会	1997 世界锦标赛
总数量	12.3	14.9	21.9
总分值	48.8	72.7	135.3

根据我国竞技健美操的竞赛规则, 把难度动作分为俯卧撑、支撑、转体与跳跃、平衡、劈叉与控腿四大类别, 根据其难易程度分为 A、B、C、D、E、F 组, 分值分别为 2、4、6、8、10、12。在难度动作选择时, 必须有体现下肢力量, 柔韧及控制能力的难度动作各 1 次。世界锦标赛规定一套操必须包括动力性力量、转体和跳跃、踢腿、平衡、柔韧等 6 个难度组别, 一套动作要从任何难度级别中选择 10 个难度动作, 由难度裁判组对整套动作中的 16 个较高难度动作分值相加为其最高分。随着比赛水平的不断提高, 增加难度动作以提高竞争力成为普遍现象, 一些运动员在自身能力不及的情况下勉为其难, 致使动作质量下降, 出现了空中姿态不完美, 转体方向不正, 落地无控制等情况, 97 国际体联健美操委员会新规则指出, 获奖的成套动作首先要有高质量的完美动作, 并对难度动作的规格、减分标准、最低完成界线作了明确规定, 对未达到动作完成的最低标准, 不仅不算为难度动作, 还要根据错误程度进行扣分, 实际上是增大了动作的难度。国际体联健美操委员会及中国健美操协会的竞赛规则都对难度动作进行了分级, 并根据不同的难度动作给定不同的分值, 有利于对难度动作进行管理, 使之系统化、科学化, 同时对难度动作数量也提出了更高的要求, 激励运动员追求较高的难度分, 促进了健美操运动的发展。

(二) 成套动作注重编排的艺术性

成套动作编排的艺术性体现在动作设计的创新, 选择动作类型的多样化, 连接动作的流畅性, 音乐的风格特点, 同伴之间的配合及运动的表现力和感染力。动作设计的创新层出不穷, 由原来男运动员完成的动作改由女运动员完成, 支撑动作的编排是一个支撑接一个支撑, 在平衡、劈叉、控腿类动作中, 出现了一个旋风腿接无支撑上体前屈垂直劈腿站立平衡转体 180°。动作类型的选择也向多样化发展, 从轻巧型托举到高难度配合托举, 由单一的大跳到空中转体

成俯撑。1997 年国际体联健美操委员会新规则将艺术加分改为创造性加分。并规定重复动作将被扣分，把对成套动作的创新性提到一定的高度。在比赛中我国运动员的表现力与感染力有较大欠缺，有一部分纯粹是为比赛完成动作，不能在音乐中表现美的内涵，有待今后开发与培养。在竞技健美操的比赛中，动作创新和艺术性是密不可分的，只有具备了艺术性的编排，才有创新的价值，在今后激烈的竞争中，只有将高度的艺术性与完美的技术相结全并有强烈表现力与感染力的运动员才有可能形成自己独特的风格，在比赛中取胜。

（三）强调保持健美操项目的特色

健美操运动来源于大众，虽然已发展到竞技水平，但仍保持着大众的特点。国内外竞赛规则均对违例动作有明确规定（表2）。规则在违例动作中明确规定禁止做过渡背伸、两头起、关节猛烈屈伸等对人体有害的动作，以及手翻、空翻、空中翻转等易出现危险的动作，强调竞技健美操的发展仍在保持健美操运动的项目特征，通过其特有的运动形式去表现人体的健康美，在快速运动中体现人体的运动能力。近年来，国际健美操比赛中明显的特征呈现出比难度的趋势，该现象引起了健美操界的关注，人们普遍认为过多的高难度动作会令健美存与发展。

表2　国内外竞技健美操规则违例动作一览

动作类型	中国健美操协会	国际健美操和 健身联合会	国际体联 健美操委员会
违例动作	推进、托举 抛接、前滚翻	推进、托举 抛接、托马斯全旋	推进、托举 抛接、前滚翻

（四）应建立自身的音乐体系，类型应趋于多样化

目前我国竞技健美操还没有形成自身的音乐体系，大多依赖外来的迪斯科、爵士音乐，以西洋音乐占主导地位，音乐在剪辑上只注重节奏与动作的一致性，内容缺乏完整性，相当部分是拼凑式的，使音乐内容的主体旋律遭到破坏，原因是缺乏对音乐内容的深刻理解，凭主观臆断，造成了艺术上的缺憾。音乐的选择也比较单调，往往节奏与旋律变化不大，造成音乐的艺术感染力不够。健美操音乐的特点应是令人兴奋、欢快、活泼感人。通过录像观察，国际健美操比赛成套动作的音乐速度大都有变化，中间加入了慢板，有的音乐由两首或两首以上的乐曲的配合更加协调一致，增加了比赛的趣味性与观赏性。以上变化使健美操音乐摆脱了过去节奏、旋律单一的模式，使其更加多样化，丰富了音乐表现力，成为体现运动风格的一个重要方面，反映了竞技健美操音乐的发展

趋势。

（五）随着健美操运动的发展，可能取消意义不大的规定动作

规定动作曾是竞技健美操的标志，是在竞技健美操发展的初期，为显示运动员的基本身体能力而设立的，在健美操发展过程中起着一定的作用。但随着健美操运动的快速发展，运动员可用难度动作来展示自己的身体能力及运动技术水平，找到了显示实力的最佳途径，没有必要再通过规定动作来实现，规定动作不再能代表一个运动员实力水平和发展趋势，而且影响了运动水平的发展。竞技健美操必须在规定的时间内完成一套动作。运动员在一套比赛动作中既要完成规定动作又要完成难度动作，占用了发挥动作的时间。如表3可以看出，在三种国际比赛中，规定动作平均占 6.8×8 拍，达 19.4%，难度动作平均占 13.4×8 拍，达 39.3%，平均只剩下 14.4×8 拍的时间去完成 41.3% 的发挥性动作，妨碍了动作的创新，降低了比赛激烈程度及观赏性。而我国健美操比赛首先要进行集体的成套规定动作的表演，评分计入团体总分，对促进健美操运动的普及与提高，推动全民健身有积极意义，但比赛时它不能代表一个队的整体水平，而且千篇一律的表演使比赛变得枯燥，拖长了比赛时间，也浪费了人力与物力。

表3　三种比赛成套动作结构统计

比赛种类	成套平均长度8拍	规定动作拍数	%	难度动力拍数	%	发挥性动作拍数	%
国际健美操联合会	36.4	10.3	28.3	13.4	36.8	12.7	34.9
国际体联健美操委员会	34.5	4	11.6	15.7	45.5	14.8	42.9
国际健美操和健身联合会	34	6.2	18.3	12.1	35.6	15.7	46.1
平　均		6.8	19.4	13.4	39.3	14.4	41.3

（六）在运动训练方面，我国健美操缺乏高素质，高水平的教练员与运动员队伍

我国目前从事健美操教学与训练的教练员大多是从事体操、艺术体操的教师，大部分虽然经过健美操专业课程的学习，但在健美操专项业务及素质水平上仍有一定欠缺。竞技健美操的开展主要集中在高校，在各级体校及企事业单位开展较少。在普通高校，首先选材困难，学生整体素质水平不高，学习压力又大，训练时间难以保证，虽然体院学生身体素质较好，但因缺乏早期训练，运动水平起点低，训练年限有限，所以要在此种情况下达到较高的运动水平有

很大困难。

三、发展途径及对策

竞技健美操比赛与训练应常规化、系统化，以比赛促进训练，以训练促进比赛。加强运动员体能、身体素质、艺术修养等方面的基础训练与专项技术的训练，以促进我国竞技健美操运动水平的提高。对现任教练员经常举办培训班，提高专项业务素质，加紧培养高素质的健美操专业毕业生，以充实教练员队伍，广泛深入开展普及工作，对运动员从小层层抓起，打好扎实的基础，培养一批稳定的高水平的运动员队伍。加强与国际之间的交流，经常走出去，请进来，保持信息畅通，及时跟上发展趋势。

四、结论

首先，难度动作数量的增加和质量的提高，是我国竞技健美操发展的必然趋势。其次，要缩小我国与国际先进水平之间竞技健美操的差距，成套动作编排的艺术性，音乐的丰富多彩，以及保持健美操动作的特色是关键所在。最后，随着难度动作数量的增加和质量的提高，以及更好的发挥运动员个人特点，规定动作可能被取消，是竞技健美操的发展方向。4）培养高水平运动员、教练员队伍是竞技健美操发展迫于解决的问题。

参考文献

［1］杨萍. 从对健美操竞赛规则的研究，探讨竞技健美操发展趋势和我国的发展对策［J］. 体育科学，1997（6）.

［2］唐玉梅. 国内外竞技健美操难度动作的对比分析［J］. 上海体育学院学报，1998（4）.

［3］曹锡璜，田赐福. 健美操［M］. 北京：高等教育出版社，1996.

（本文发表于 2007 年《北京体育大学学报》第 1 期）

我国优秀男子跳远运动员
专项素质指标体系及评价方法研究

张亚平　程晖　王麒麟*

　　随着世界田径运动的发展和竞技水平的提高，模式训练已成为保证训练顺利进行和取得比赛胜利的重要手段。现代田径运动的定量化是对训练过程中体能、技术、运动负荷等各项指标的一种数量上的界定。专项素质训练是运动员体能训练中非常重要的一个环节，而要对跳远运动员的专项素质训练过程进行定量化控制，使训练朝着预定的方向发展，建立与专项成绩密切相关的专项素质训练模型是首要的前提条件。因此，建立我国优秀男子跳远运动员专项素质指标体系是当前科学训练形式迅速发展的客观要求，也是提高我国优秀男子跳远运动水平的重要措施。

一、研究对象

　　研究对象为我国优秀男子跳远运动员的专项素质。本文按照目前我国男子跳远的最高水平，确定优秀男子跳远运动员的抽样范围。从我国男子跳远运动员中抽取 24 人，其中包括现役队员 22 人，退役队员 2 人。他们是 2001 年全国单项排名前 8 位、2001 年九运会前 10 名及 2002 年"三药杯"全国田径锦标赛及亚运会选拔赛前 8 位的运动员。按照国家体育总局田径管理中心 2000 年 3 月公布的最新等级标准，在这些运动员中，达到国际级健将水平的有 3 人，达到国家级健将水平的有 16 人，达到国家一级水平的有 5 人。因此，研究对象的载体具有较好的代表性。

　　* 作者简介：张亚平（1963—），男，甘肃天水人，天水师范学院教授，主要从事体育教育、训练的研究。

二、研究方法

（一）文献资料法与调查法

首先，采用文献资料法。查阅了有关跳远的训练理论及运动训练学论文和专著，了解并分析了当前国内外相关研究的现状与动态，对涉及的研究内容进行收集和分类整理，并进行了分析比较。在此基础上，从文献中归纳出37项素质指标作为本课题的原始指标，以37项原始指标作为问卷调查内容，设计成跳远专项素质的专家咨询问卷，请跳远方面的专家、学者进行指标筛选与补充。于2001年10月—2002年2月间，先对全国跳远专家、教练员进行第一轮的咨询调查，共发放问卷24份，回收20份，回收率83%。从回收的问卷看，专家对问卷表示肯定，对个别指标提出了修改意见，并对问卷进行了修改和补充。2002年3月—2002年5月，对补充和修改后的指标制成专家咨询问卷，再次发放给同样的专家、教练员，进行第二轮专家咨询，共发放32份问卷，回收28份，回收率87.5%。根据前两轮专家咨询修改和补充的结果，对所有指标进行分析、整理，确定28项制成跳远运动员专项素质指标的问卷调查表，进行第三轮问卷调查。随着世界田径运动的发展和竞技水平的提高，模式训练已成为保证训练顺利进行和取得比赛胜利的重要手段。现代田径运动的定量化是对训练过程中体能、技术、运动负荷等各项指标的一种数量上的界定。专项素质训练是运动员体能训练中非常重要的一个环节，而要对跳远运动员的专项素质训练过程进行定量化控制，使训练朝着预定的方向发展，建立与专项成绩密切相关的专项素质训练模型是首要的前提条件。因此，建立我国优秀男子跳远运动员专项素质指标体系是当前科学训练形式迅速发展的客观要求，也是提高我国优秀男子跳远运动水平的重要措施。

（二）数理统计法

首先采用格拉布斯法对原始数据进行检验，剔除异常数据，然后运用因子分析法来建立跳远运动员的专项素质指标体系，最后采用回归分析法来建立运动员的专项敏感指标模型和影响运动成绩的多因素回归模型。数据处理、因子分析和回归分析采用微软 SPSS 有限公司研制的 SPSS for windows 软件（Statisti – cal package for the social science），所有数据均在 PC586/XID 型计算机上完成。

三、结果与分析

（一）我国优秀男子跳远运动员专项素质指标体系的建立世界优秀运动员

既具有个性，又具有共性，建立评价模型的前提是某一项目运动员的共性特征模型指标筛选过程的可靠性及有效性，所以选用指标研究中经常采用的因子分析法来确定某一体系的指标构成。从旋转后的因子载荷矩阵（见表1）可以看出，决定我国优秀男子跳远运动员专项素质的主要因子可以划分为5类。从方差分析表来看，跳远的前5个主成分的特征值大于0.996，方差贡献率为80.963%。说明这5类因子基本上包含了原始指标的所有信息。各种因子旋转后的载荷特别清晰，结合跳远项目特征，分别把这5类因子命名为专项跳跃因子、专项速度因子、速度—力量因子、反应性力量因子、肌肉协调力量因子（见表2）。根据旋转后的各因子载荷的大小，在跳远指标体系中，选出5个典型指标。为了进一步确定入选指标对专项成绩的贡献，确定表1旋转后的因子载荷。

表1 我国优秀男子跳远运动员专项素质指标因子载荷矩阵

	因子1	因子2	因子3	因子4	因子5
10步助跑起跳腿跳远	0.909			0.101	
10步助跑摆动腿跳远	0.901	-0.202		-0.213	-0.138
6步助跑起跳腿五级单足跳	0.888	-0.209		-0.225	
6步助跑摆动腿五级单足跳	-0.602		0.157	0.434	0.205
助跑最后5m的速度		0.919	0.201	0.219	
60m起动计时跑	-0.478	0.768		-0.196	0.170
100m起动计时跑		0.703		0.267	0.276
30m起动计时跑跑	0.418	0.611			0.513
立定跳远		0.513	0.883	-0.108	
助跑五级跳	0.134		0.845	0.311	-0.117
10步助跑三级跳远	-0.126		0.640	-0.490	0.490
立定三级跳	-0.229	0.407	-0.607		0.295
助跑五级跨跳	-0.146	0.348	0.126	0.738	
立定十级跳	-0.451	-0.236		0.666	0.415
从90cm高处原地跳下后做三级跳		0.277	-0.114	0.147	0.867

表2　我国优秀男子跳远运动员专项素质指标构成的因子分析结果

原始指标	因子名称	典型指标
10 步助跑起跳腿跳远、10 步助跑摆动腿跳远、6 步助跑起跳腿五级单足跳、6 步助跑摆动腿五级单足跳	专项跳跃因子	助跑最后 5m 速度
100m 起动计时跑、60m 起动计时跑、助跑最后 5m 的速度、30m 起动计时跑	专项速度因子	10 步助跑起跳腿跳远
立定跳远、助跑五级跳、10 步助跑三级跳远、立定三级跳	速度力量因子	立定跳远
助跑五级跨跳、立定十级跳	肌肉协调用力因子	助跑五级跨跳
从 90cm 高处原地跳下后做三级跳	反应性力量因子	从 90cm 高处原地跳下后做三级跳

入选指标在各自专项素质中的地位和作用，分别对入选的典型指标进行权重排序，由筛选 5 类因子中的典型指标，构建我国优秀男子跳远运动员的专项素质指标体系（见图1）

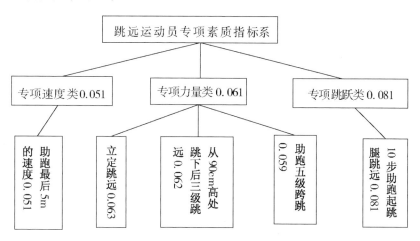

图1　跳远运动员的专项素质指标体系的层次图

（二）我国优秀男子跳远运动员专项成绩预测模型

1. 建立预测成绩的敏感指标模型

教练员为了简洁有效地评价训练效果，就必须建立运动员成绩预测模型，

通过预测模型的预测值和实际成绩的对比来训练。在训练中，教练员一般在每一阶段结束后，客观地评价训练效果，根据结果调整和修订下一阶段的训练计划。评价手段主要采用对比分析法，就是对运动员进行一系列的专项素质测验，根据测验结果与运动员实际表现出来的成绩进行对比分析之后，对前一阶段的不足之处采取相应的措施，以便在下一阶段进行弥补。所以，要求所测试的指标既能够准确地反映专项特点，又不能太多。在训练状态诊断与评价上，从众多训练指标中找出少数几个指标，它既能准确地反映项目特征，又是对专项素质发展较密切且具有代表性的敏感指标，这是方法学在操作层面急待突破的问题。因此，我们运用逐步回归的方法，对跳远5个典型指标进行筛选，剔除对专项成绩发展不敏感的指标，建立跳远运动员敏感指标回归方程（见表4）。

表4 我国跳远运动员专项敏感指标回归方程

回归方程	S	F	P
Y = 2.247 + 0.761 × 10 步助跑起跳腿跳远	0.22	321	< 0.01

从回归方程可以看出，用逐步回归法选入的敏感指标和我们前面用因子分析法确定的敏感指标完全相同，说明两种方法都具有一定的可靠性。我们对方程进行统计学回代和外推检验，证明方程成立，并且方程的回归效果显著（P < 0.01，表中的 S 是方程的推测误差）。运用 1 名优秀男子跳远运动员某一阶段的训练状况，进一步考察方程的准确度，跳远运动员王某的基本情况是：专项成绩 7.80m，10 步助跑起跳腿跳远成绩为 7.32m，将这项敏感指标的数据代入方程为：Y 跳远 = 2.247 + 0.761 × 7.32 = 7.817m，准确度为 99.78%；推测成绩与运动员的实际成绩基本相同。由于推测成绩时允许有误差存在，而误差的大小是由推测误差度量的，因此，在推测出成绩后要考虑到推测标准差 S 的数值。这也表明利用这个模型，可以准确地预测出运动员某一训练水平时期所能达到的专项成绩。

2. 我国优秀男子跳远运动员专项素质的评价模型

复合系统是由不同属性的子系统相互交织、相互作用、相互渗透而构成的，具有特定的结构和功能。我国优秀男子跳远运动员的专项成绩回归方程是开放复杂的动态大系统，其内涵可以表示为：$CS \in \{S1、S2、Si \cdots\cdots Sn、R、T\}$ $n \geq 2Si \in \{Ei、Ci、Fi\}$

表 5　我国优秀男子跳远运动员专项成绩回归方案

预测模型	F	P
$Y = -1.103 - 0.21 \times$ 助跑最后 5m 的速度 $+ 0.44 \times$ 立定跳远 $+ 0.38 \times$ 从 90cm 高处跳下后三级跳远 $+ 0.24 \times$ 助跑五级跨跳	76.45	0.01

其中 Si 表示第 i 个子系统，Ei、Ci 和 Fi 分别表示子系统 Si 的要素[1]。作为一种大而开放的复合系统，要从周围环境中不断吸取负熵，通过能量的耗散和内部非线性动力学机制形成和维持系统内时空结构，而这种内时空结构具有协调性，即系统内部各子系统的要素相互作用、相互影响，使整个系统功能超出各要素功能之和。从跳远运动员的专项素质结构中可以看出，专项素质是一种复合系统，具有弹跳、速度、力量 3 个子系统，5 个相互关联的要素。要想使专项素质大系统产生最大功能，就必须使整个要素高度协调发展，否则就表现不出相应的功能。系统模型是对系统最大限度的简化，其目的是深入揭示制约和影响系统功能的关键因素，以及对整个特征的把握。在运动训练评价时经常会预测运动员的成绩，通过预测模型的预测值和实际成绩的对比来调控运动训练在整个专项素质系统中的进展。专项敏感指标虽然简单实用，但无法反映所有指标与专项成绩的关系。因此，我们可以利用前面已经找到的跳远指标，采用多元回归法，来建立跳远的专项成绩预测模型（见表 5）。从方程的统计检验结果看，F 值为 76.45，P < 0.01，说明回归方程的效果高度显著。

3. 我国优秀男子跳远运动员专项素质的评价标准

建立专项素质的评价标准是为了是使运动员在专项素质各指标中的差异得到客观的定量化反映，但只用线性方程是无法检查和评价运动员专项素质发展水平与专项成绩的发展是否相适应的。在实际的训练过程中，由于训练方法、手段的不同，教练员训练的侧重点也不同，任何一个跳远运动员很难做到各个指标都在同一水平上发展。一般来说，总是有一项或几项指标的发展水平高，而另一项或几项的发展水平相对较低，因此，制定出科学合理的专项成绩和专项素质的发展水平的评价标准，可以直接通过这一成绩的位置，查找出运动员专项素质协调发展的相应数值，从而使整个运动训练在模式的指导下进行，达到训练的最优化。因此，我们利用跳远专项素质评价模型，建立跳远运动员的专项素质评价标准，为教练员提供训练途径和方法。为了便于计算和比较，必须把那些单位不同的量换成单位相同的量，为此，我们制定了标准分数表。所谓的标准分数是以平数为基础，以标准差为单位的分数。标准分数汇总成一个统一的跳远运动员的评分量表，供教练员在训练中作为评价参考。

（三）跳远运动员专项素质评定方法

1. 跳远运动员专项素质综合发展水平的评定方法

在实际评定时，仅仅依靠"模型"来评定是不够的，因为建立起的"模型"仅仅是一种理想的"模型"，而实际上任何一个运动员都难以做到各项素质都在同一水平上。因为各项素质之间可以互相转化，而且可以互相补偿，所以，在同一水平的运动员中，也有不同类型的运动员。这就是说，在一定的范围内，某一素质发展的高水平，可以补偿其他素质的不足，而运动成绩则是几种素质发展的综合水平的综合指标。所以，在评定专项素质的发展水平时，必须要考虑到几种素质的综合发展水平。综合发展水平越高，运动员身体训练水平越高，我们用 An 来表示运动员各项素质的综合发展水平。运动员训练水平越高，则 An 值越大。它是以 6 个专项素质指标所得标准分数的平均分数来表示的，其计算公式为：$An = A1 + A2 + A3 + A4 + A5 + A66$，An 为跳远运动员各项专项素质综合发展水平的标准分数值，A1，…，A6 为跳远运动员各项专项素质的标准分数。

2. 跳远运动员各项素质发展均衡程度的评定方法

科学研究证明，"有时过分发展某一素质则可能使其他素质受到抑制，而使素质间最有效的联系被破坏掉"[2]。两千多年前古希腊人亚历士多德曾提出了"整体大于部分之和"的哲学命题，这就是说系统内部的发展状况，即内部要素之间发展是否均衡会影响到系统整体的水平[3]。因此，在评定运动员训练水平时，必须考虑到各项素质的发展是否均衡，比例是否协调。身体训练水平高的运动员，其各项素质的发展应该是最协调、最均衡。当然，目前还难以非常精确、定量地表示出这种协调关系和均衡程度，但是我们可以从各项素质发展水平的差异程度上反映这种均衡程度 Ac，运动员训练水平越高，Ac 值越低。其公式为：$Ac = Amax - AminAc$ 表示跳远运动员的各项素质发展的均衡程度；Amax 表示跳远运动员最高项的标准分数值；Amin 表示跳远运动员最低项的标准分数值。

3. 跳远运动员技术水平与各专项素质综合发展水平间的适应程度的评定

专项素质与技术是紧密联系、互相促进的。身体素质是掌握运动技术的基础，没有一定的专项素质就不能正确地掌握技术。反之，不熟练地掌握正确技术就不可能在专项中发挥自己的各项专项素质。因此，身体素质综合发展水平与技术水平的适应程度，能反映运动员的机能潜力[4]。所以在评定运动员专项素质水平时，必须考虑到运动员技术水平与各项身体素质综合发展水平的适应程度，我们用 Am 来表示适应程度。运动员水平越高，Am 值越低。其公式为：

Am = An – YmAm 表示跳远运动员技术水平与各专项素质综合发展水平适应程度的标准分数；An 表示跳远运动员各项身体素质综合发展水平的标准分数；Ym 表示跳远运动员专项成绩所得的标准分数。

（四）各项评定标准的制定

我们以正态分布的原理作为制定评定标准的依据。确定样本的 60% 的人为中等水平，高于中等水平 20% 的人为高水平，其余 20% 的人为低水平[5]，计算结果见表 6、表 7、表 8。

表 6　跳远专项素质综合发展水平的评定标准

An	评定
≥0.63	高水平
≥ – 0.62	中等水平
< – 0.62	低水平

表 7　跳远专项素质发展水平均衡程度的评定标准

Ac	评定
≤0.81	均衡
≤1.85	基本均衡
>1.85	发展不均衡

表 8　跳远运动员专项素质发展水平与技术适应程度的评价标准

Am = Ym – An	评定
0.17 ~ 0.09	专项素质水平与技术水平相适应
– 0.62 ~ 0.09	基本适应，素质水平低于技术水平
0.03 ~ 0.72	基本适应，素质水平高于技术水平，有一定运动潜力
>0.72	不适应，技术水平差，运动潜力没有发挥
< – 0.72	不适应，素质水平明显低于技术水平，运动潜力已充分

四、结论与建议

（一）结论

1. 建立了我国优秀男子跳远运动员的专项素质指标体系

我国优秀男子跳远运动员的专项素质指标体系是从专跳跃、专项速度和专项力量 3 个面 5 个因素来反映的，即影响跳远成绩的 5 个主要因素分别为 10 步

助跑起跳腿跳远、助跑最后5m的速度、立定跳远、从90cm高处跳下后三级跳远和助跑五级跨跳。在专项素质结构中，5个指标的地位是10步助跑起跳腿跳远 > 立定跳远 > 从90cm高处原地跳下后做三级跳远 > 助跑五级跨跳 > 助跑最后5m的速度。

2. 建立了我国优秀男子跳远运动员专项成绩预测模型

专项敏感指标模型为：$Y = 2.247 + 0.761 \times 10$ 步助跑起跳腿跳远，专项素质指标模型为：$Y = -1.103 - 0.21 \times$ 助跑最后5m的速度 $+ 0.44 \times$ 立定跳远 $+ 0.38 \times$ 从90cm高处跳下后三级跳远 $+ 0.24 \times$ 助跑五级跨跳。

3. 制定了我国优秀男子跳远运动员专项素质的评价标准

在现代运动中，对运动员专项素质训练状态的诊断评价有助于发现问题，有助于明确训练方向、确定训练重点、提高训练效果，使专项素质训练达到最优化，实现跳远运动员专项素质训练的科学化，为跳远运动员提供了科学的训练途径和方法。

4. 制定了我国优秀男子跳远运动员专项素质的评定方法

分别制定了跳远运动员专项素质综合发展水平的评定方法，跳远运动员各项素质发展均衡程度的评定方法及其跳远运动员技术水平与各专项素质综合发展水平之间适应程度的评定方法。

（二）建议

1. 专项素质模式的训练标准建议

实践是检验真理的惟一标准，也是科技成果转化的惟一途径，只有把理论成果应用于实践中，才能体现出理论的科学价值。从方法学的角度而言，我国优秀男子跳远运动员专项素质指标的量化标准是科学的。因此，还应在实践中广泛采用，才能促使该研究发挥其应有的作用，推动我国优秀男子跳远训练从经验训练向科学训练方向发展。

2. 专项素质科学化的训练建议

应用研究是为训练实践服务的，本文仅为我国男子跳远运动员提供了模式训练的理论与方法，即解决了本系统内部的自身优化问题。而欲使专项素质系统训练完全科学化，尚需解决专项素质系统与其外部环境的优化问题。系统不是封闭的，而是开放的。只有专项素质内外部同时达到优化，才能完整地使系统得到优化。因此，建议教练员在采用模式训练专项素质的过程中，还要与一般能力、专项技术等因素协调发展，才能达到专项素质训练的完全科学化，使训练获得最佳效果。

参考文献

[1] 白华，韩文秀. 复合系统及其协调的一般理论 [J]. 运筹与管理，2002 (3)：1 -5.

[2] 格罗因. 运动训练程度综合评定法 [J]. 成都体育学院学报，1979 (1)：87.

[3] 王青. 我国优秀男子跳远运动员身体训练水平的检查与评定 [J]. 中国体育科技，1985 (6)：39 -43.

[4] 瓦尔卡. 指导运动训练的检查性指标测验理论与示例 [J]. 国外体育科技资料，1980 (7)：1 -7.

[5] 丛湖平. 体育统计 [M]. 北京：高等教育出版社，1998：7.

（本文发表于2006年《天津体育学院学报》第2期）

甘肃省农村女性居民体育现状的调查与研究

张亚平　黄铎　郭卫*

甘肃省是一个以农业为主的西部省份，据 2000 年 1% 人口抽样调查，乡村人口为 19423.98 万人，占全省总人口的 75.99%[1]。因此，甘肃群众体育工作的重点在农村。农村体育工作的成败得失，对《全民健身计划纲要》的实施和人口素质的提高都将产生巨大的影响。在大量实地调查的基础上结合有关文献资料的研究，旨在对占甘肃农村人口 48.17% 的女性居民体育健身活动的现状做出准确评价。

一、研究对象与方法

（一）研究对象

将甘肃省东、中、西三个不同地理区域，天水、平凉、白银、临夏、张掖、武威六个地州市，随机抽取的 12 个行政村 594 名女性居民为研究对象。其中 30 岁以下 212 人、30～50 岁 198 人、50 岁以上 184 人；文化程度小学及小学以下 231 人、初中 284 人、高中 79 人。

（二）研究方法

文献资料法、调查法、统计分析法。

二、结果与分析

（一）农村女性居民对体育认识的基本现状

1. 对体育政策法规的了解状况

此次调查，我们选择了近年来国家、各级地方政府、体育界普遍关注的《全民健身计划》，作为评价农村居民对体育政策法规了解状况的依据。从表 1

　＊ 作者简介：张亚平（1963—），男，甘肃天水人，天水师范学院教授，主要从事体育教育、训练的研究。

可以看到，甘肃农村女性居民对体育政策法规的了解状况不容乐观。有43.44%也就是说近半数的人根本就不知道有这样一个计划。甘肃省同全国其它省市一样就《全民健身计划纲要》贯彻，制订了具体的实施计划，其第一阶段的主要任务就是宣传动员工作，尽管体育主管部门和新闻媒体作了大量工作，但效果并不尽如人意，这就为今后如何在农村女性居民中开展体育宣传工作提出了一个新课题。从表1统计结果看，农村妇女对体育政策法规的了解与年龄、文化程度有关。随着年龄的增加，农村女性居民对体育政策法规的关心程度逐渐降低；随着文化程度的提高，对体育政策法规的关心程度也同时提高。

表1　年龄、文化程度与体育政策法规关系统计（%）

	年龄			文化程度		
	30以下	30~50	50以上	高中	初中	小学
知道	23.53	24.14		34.21	18.18	11.76
听说过	41.18	17.24		38.64	38.64	11.76
不知道	35.29	58.62	100	28.95	43.18	76.47

表2　对体育认识现状调查统计表（%）

	有	没有	不清楚
有益于身心健康	82.83	7.07	10.10
有益于社会交往	75.76	11.11	13.13

2. 对体育效能的认识状况

从表2统计结果看，广大农村女性居民对体育的效能都有一个较为正确地认识。笔者认为随着《体育法》《全民健身计划纲要》的颁布实施，使群众体育的目的由单一的增强体质向多层次全方位转变，群众体育又步入了新的发展时期。这一切不仅促进了全国人民健康水平的提高，而且对体育活动的推广普及和全民体育意识的提高都有着十分重要的作用。农村女性居民对体育的认识也随着全民体育意识的提高而提高。

3. 体育活动向往度的调查

据甘肃省成年人体质监测中心公布的1997年统计数据，农村女性居民每周参加3次以上体育锻炼的人数只占总数的22.4%，位居各行业倒数第一。为此，笔者进行了体育活动向往度调查。当问及如果条件许可您是否愿意参加体育活动时，有72.73%的农村女性居民在主观上愿意参加体育活动。充分说明造成甘肃农村女性居民体育人口过低的原因，是由于客观条件的制约和限制造成的。

随着西部大开发的逐步深入，客观条件的改善，甘肃农村女性居民体育人口的数量将会迅速得到提高。

（二）农村女性居民体育活动方式的基本现状

1. 体育健身方式个人自发活动为主

通过调查甘肃农村女性居民体育健身活动以个人自发为主，活动占90.99%、集体组织6.31%、业余组织2.70%，这表明一方面农村女性居民个人体育健身意识的增强，另一方面则说明农村社区体育建设尚有许多工作要做。

2. 体育健身方法单一

通过调查甘肃农村女性居民体育健身的主要方法是健身走占调查人数的98%。这一结果表明，农村妇女健身方法过于单一。分析其原因笔者认为主要有三个方面：一是缺少适合农村妇女实际的健身方法；二是受生活方式、风俗、道德等传统势力的影响，对一些现代健身方法尚处于认同阶段，到参与还需要一个过程；三是健身走简便易行老少皆宜，最适合目前甘肃农村实际。

三、结论

传统民俗体育的位置不容忽视在我国长期以来，由于农村经济、文化、生产生活方式的影响，传统民俗体育活动在农村体育中一直占有十分重要的地位，为繁荣丰富农村社会文化提高农村居民健康水平起到了积极作用。十一届三中全会以来，特别是近几年，随着农村物质条件的好转，闲暇时间的增多，农村居民中有文化的富裕青年迅速增多，农村体育活动的内容比过去丰富了许多。但是在调查中发现，农村女性居民中仍有38.38%的人喜爱传统民俗体育，有26.26%的女性居民参与传统民俗体育活动。这说明传统民俗体育在农村有着广泛的群众基础，深受人们的喜爱，具有其它现代体育无法替代的优势。只要加强传统民俗体育的研究、规范、整理工作，积极支持、开发、引导传统民俗体育活动的开展。传统民俗体育必将在现代农村体育工作中放射出新的光芒。

综上，甘肃农村女性居民对体育政策法规关心了解情况较差。年龄与对政策法规的了解成负相关；文化程度与对政策法规的了解成正相关。甘肃农村女性居民对体育的效能普遍有较为正确地认识。甘肃农村女性居民大多数主观上有参加体育健身活动的愿望，客观条件是制约体育人口增长的主要因素。甘肃农村女性居民缺少有组织的体育健身活动和符合实际的现代健身方法。

参考文献

[1] 甘肃年鉴编委会. 2001 甘肃年鉴 [M]. 北京：中国统计出版社，2001.

［2］甘肃省成年人体质监测中心. 1997 年中国成年人体质监测甘肃省统计资料汇编［G］. 1999.

（本文发表于 2003 年《西安体育学院学报》第 4 期）

甘肃农村学校体育现状的调查与研究

黄铎 *

本文通过对甘肃农村学校体育的调查与研究，力图对甘肃农村学校体育现状做出准确评价，并在此基础上提出甘肃农村学校体育未来发展的建议。

一、研究对象与方法

（一）研究对象

研究对象为甘肃省 14 个地、州、市，位于乡（镇）、村的农村中小学。各地按容量比例采用分层随机抽样的方法，抽取乡镇完全中学、初级中学、中心小学、小学和村教学点五类学校 230 所（完全中学 24 所、初级中学 51 所、中心小学 42 所、乡村小学 83 所、村教学点 30 所），体育教师 534 人（专职教师 230 人、兼职和代课教师 304 人），学生 103851 人（中学生 56560 人、小学生 47291 人），2317 个教学班（中学 1080 个班、小学 1237 个班），构成本课题样本。

（二）研究方法

（1）文献资料法。查阅了相关文献资料（详见参考文献）。

（2）调查法。以自行设计的《甘肃农村学校体育现状调查表》为工具，于 2001 年 2 月–7 月通过走访、函调等形式，对甘肃农村学校体育的现状进行调查。

（3）统计法。对调查数据进行统计分析得出结论。

二、结果与分析

（一）甘肃农村学校体育教学的基本现状

1. 体育课开课率

调查结果表明，甘肃农村中小学校完全开设体育课的仅为 70%，也就是说

* 作者简介：黄铎（1964—），男，河南安阳人，甘肃天水，教授，研究方向体育教育训练学。

在甘肃约有30%农村中小学校的学生，还不能人人接受体育教育，生生享有体育的快乐。与全国农村中小学85.5%的开课率相比存在较大差距。分析其原因，我们认为主要有两个方面。一是教育教学评价体系滞后，升学率仍是社会和教育主管部门评价一所学校教学工作的惟一指标，加上部分学校领导对学校体育工作的认识不足，为追求升学率不惜牺牲学生接受体育教育的权利，中心小学以上不能正常开设体育课的基本都属于这一原因。二是师资、场地设施条件等软硬件缺乏，甘肃位于大西北，教育发展水平相对落后。近年来特别是"九五"期间，基础教育有了较快的发展，学校体育得到有关教育部门的重视，但基础教育底子薄欠账较多，师资、场地设施等软硬件缺乏的状况尚未彻底解决，特别是村以下的学校问题较为突出。

表1　甘肃农村中小学体育课开课率统计

类别	数量	开课率/%		
		完全开课	部分开课	未开课
总体	230	70.0	21.7	8.3
完全中学	24	75.0	25.0	0
初级中学	51	94.1	5.9	0
中心小学	42	88.1	11.9	0
乡村小学	83	54.2	36.15	9.65
村教学点	30	43.3	20	36.7

2. 体育教学计划制定率

甘肃农村学校体育教学，有49.6%的学校没有体育教学计划，体育教学处于一种盲目随意状态。

表2　体育教学计划制定情况统计　　　　　　　　　　　　　　　%

	总体	完全中学	初级中学	中心小学	乡村中学	村教学点
有计划	50.4	75	68.6	66.7	64.9	20
无计划	49.6	25	31.4	33.3	65.1	80

3. 教案书写率和依教案上课率

教案是教师进行课堂教学的基本依据。甘肃农村学校体育教师教案书写率低惊人，有半数以上的体育教师不写教案，其比率高达54.8%。教案书写率与学校级别成正比，中学好于小学，完全中学好于初级中学，中心小学好于乡村小学，乡村小学好于村教学点。这至少说明两个问题，一是学校对体育教学的管理水平随学校整体水平的提高而提高；二是甘肃农村学校体育教学管理整体

水平不高。

表3 教案书写情况统计 %

	总体	完全中学	初级中学	中心小学	乡村中学	村教学点
书写教案	45.2	87.5	68.6	54.8	25.3	13.3
不写教案	54.8	12.5	31.4	45.2	74.7	86.7

在仅有的45.2%写教案的教师中，有48.1%的教师按教案上课，有48.1%的教师有时按教案上课，还有3.8%的教师从不按教案上课。

表4 写教案教师依教案上课情况统计 %

	总体	完全中学	初级中学	中心小学	乡村中学	村教学点
完全依	48.1	47.6	48.6	60.9	28.6	75
部分依	48.1	47.6	45.7	39.1	66.7	25
从不依	3.8	4.8	5.7	0	4.8	0

（二）课外体育锻炼的基本现状

1. 早操

甘肃农村学校早操开展情况较好，各级学校天天做早操率均高于完全中学71.8%、初级中学69.6%、中心小学50.8%、乡村小学58.8%、村教学点56.1%的全国平均水平。

2. 课间操

从总体看，课间操开展情况较好，天天做操率较高。但各级学校差别较大，与全国平均水平相比，初级中学、中心小学、乡村小学天天做操率高于70.6%、79.5%、60.2%的全国平均水平，完全中学、村教学点天天做操率低于80.2%、54.2%的全国平均水平。

表5 早操、课间操、课外活动情况统计 %

类别	内容	总体	完全中学	初级中学	中心小学	乡村中学	村教学点
	天天有	83.5	100	94.1	97.6	74.7	56.7
早操	有时有	6.1	0	3.9	2.4	10.8	6.7
	从没有	10.4	0	2	0	14.5	36.6
	天天有	81.3	79.2	92.2	100	77.1	50
课间操	有时有	9.1	20.8	5.8	0	10.8	13.3
	从没有	9.6	0	2	0	12.1	36.7

续表

类别	内容	总体	完全中学	初级中学	中心小学	乡村中学	村教学点
课外 活动	天天有	58.3	75	60.8	64.3	54.2	43.3
	有时有	30.4	25	35.3	28.6	33.7	20
	从没有	11.3	0	3.9	7.1	12.1	36.7

3. 课外活动

课外体育活动总体开展情况，略高于55%的全国平均水平。但与"两操"相比，其结果不容乐观，特别有30.4%的学校在课外活动中表现出不稳定性，说明课外体育活动在甘肃农村学校是一个薄弱环节，这可能与师资、器材、设施缺乏有关。

（三）农村中小学体育教师的基本现状

1. 学校拥有体育教师率

目前，甘肃有63.5%的农村中小学，没有专职体育教师，远远高于西部地区30%农村中小学无体育教师的平均水平，农村学校体育教学主要依靠兼职和代课教师。调查发现，学校体育教师拥有率与学校的层次成正比，层次高的学校体育教师拥有率高于层次较低的学校。

表6　学校拥有体育教育情况统计　　　　　　　　　　　%

	总体	完全中学	初级中学	中心小学	乡村中学	村教学点
专职体育教师	46.5	91.7	84.3	59.5	18.1	6.7
兼、代职 体育教师	55.2	8.3	15.7	40.5	73.5	53.3
无体育教师	8.3	0	0	0	8.4	40

2. 教师数量及其构成

《关于中小学体育师资建设的意见》规定："……农村中心小学每七至八个班配备一名体育教师；中学每六个班配备一名体育教师。"按此规定，此次调查的中学1080个班、小学1237个班，需专职教师335名，目前有230名，尚有约31.3%缺额。为弥补专职教师不足，甘肃农村学校从实际出发，采用教师兼职、代课等形式加以解决。本次调查中，从事体育教学的教师有534人，其中兼、代课教师就有304人。就各级学校看，中学需专职教师180名，现有159名，缺额11.7%；小学需专职教师176名，现有81名，缺额约54%。

表7　教师构成情况统计　　　　　　　　　　　　　　　　%

	总体	完全中学	初级中学	中心小学	乡村中学	村教学点
专职	43.1	69	63.8	35.1	16.7	8
兼职	38	15.5	21.6	53.4	49.2	80
代课	18.9	15.5	14.6	11.5	34.1	12

3. 专职教师学历状况

从专职体育教师学历的总体来看，存在本科学历教师偏少，非专业学历教师过多的问题。从各级学校看，除村教学点外，都不同程度存在专职教师学历不达标的情况。这一问题应引起教育主管部门的重视。

表8　专职体育教师基本情况统计　　　　　　　　　　　%

类别	内容	总体	完全中学	初级中学	中心小学	乡村中学	村教学点
学历	本科	8.7	15.8	4.8	8.7	0	0
	大专	62.2	69.7	78.4	43.5	21.7	0
	中专	20	9.2	10.8	39.1	43.5	100
	非专业	9.1	5.3	6	8.7	34.8	0
职称	特级	0	0	0	0	0	0
	高级	7.4	14.5	1.2	4.3	13	0
	中级	33.9	36.8	34.9	28.3	34.8	0
	初级	58.7	48.7	63.9	67.4	52.2	100
年龄	50岁以上	0.4	1.3	0	0	0	0
	40—49岁	5.7	6.6	3.6	8.7	4.3	0
	30—39岁	29.6	31.6	33.7	21.7	17.4	100
	30岁以下	64.3	60.5	62.7	69.6	78.3	0

4. 专职教师职称状况

甘肃农村学校专职体育教师职称结构欠合理，高级职称教师偏少，初级职称教师过多，这种现象在各级学校普遍存在。分析其原因，我们认为可能与教师学历、年龄、工作年限有关。

5. 专职教师年龄状况

从表8统计结果看，甘肃农村学校专职体育教师年龄偏低，且年龄段过于集中在30岁以下。从长远看，年龄段过于集中，对教师的新老交替、知识更

新、正常晋级等，造成的弊端也是显而易见的。

三、农村中小学体育经费的基本现状

甘肃农村中小学每年体育经费校均805.81元，各校差异较大，层次较高的学校好于较低的学校。但从学生人均占有经费看，除乡村小学外，其它各类学校差别不大。

表9　体育经费情况统计　　　　　　　　　　　　　　　%

	总体	完全中学	初级中学	中心小学	乡村中学	村教学点
校均	805.81	2374.2	1068.4	933.52	331.33	238.67
人均	1.78	2.11	1.84	1.80	1.25	2.06

四、农村中小学体育场地器材设施的基本现状

（一）场地设施

甘肃农村学校供学生活动面积总体约为每校2880m²，各类学校差别较大，层次较高的学校校均活动面积大于层次较低学校。但每个学生拥有的活动面积，各类学校差别不大。有约23%的学校没有田径场，田径场拥有率和跑道周长与学校层次成正比，田径场周长从100m以下到400m不等，最普及的田径场是周长200m场地。只有约8.7%的学校无篮球场，中学好于小学。约有61.7%的学校无排球场、74.3%的学校无足球场。中学排球场、足球场拥有率明显高于小学。结果显示，有约58.3%的学校拥有其它各类场地设施。

表10　体育场地设施情况统计　　　　　　　　　　%

		总体	完全中学	初级中学	中心小学	乡村中学	村教学点
活动	m²/校	2880.6	6434.17	4290.61	2898.57	1793	624.67
面积	m²/人	6.38	5.73	7.39	5.57	6.77	5.39
田径场%	400m	7.4	25	13.7	9.5	——	——
	300m	16.5	25	23.5	28.6	7.2	6.6
	200m	37	41.7	45.2	33.3	36.2	26.7
	100m	10.9	——	3.9	9.5	19.3	10
	100m 以下	5.2	——	——	2.4	9.6	10
	0	23	8.3	13.7	16.7	27.7	46.7

续表

		总体	完全中学	初级中学	中心小学	乡村中学	村教学点
篮球场 %	4个以上	6.4	29.2	11.8	4.8	—	—
	3个	7	20.7	15.7	2.4	2.4	—
	2个	20.9	29.2	33.3	40.4	8.5	—
	1个	57	16.7	39.2	52.4	81.9	56.7
	0	8.7	4.2	—	—	7.2	43.3
排球场 %	3个	1.3	4.2	3.9	—		
	2个	7.8	20.8	17.6	9.5		
	1个	29.2	41.7	51	40.5	13.3	10
	0	61.7	33.3	27.5	50	86.7	90
足球场 %	2个	0.4	4.1	—			
	1个	25.3	66.7	37.3	26.2	6	23.3
	0	74.3	29.2	62.7	73.8	94	76.7
其他 %	有	58.3	62.5	74.5	71.4	48.2	36.7
	无	41.7	37.5	22.5	28.6	51.8	63.3

总的来看，甘肃农村中小学学生活动面积，都超过了教育部规定人均5平方米的标准。

（二）器材及来源

农村中小学体育器材与教育部1989年颁布的《小学体育器材设施配备目录》《中学体育器材设施配备目录》的要求，存在很大差距。从器材来源看，学校自筹购置和上级配发是农村中小学体育器材的两个主要渠道；完全中学上级配发率明显高于其它各类学校，自筹购置率则低于其它各类学校。各类学校都不同程度有一些自制器材，自制率差异较大，高的接近20%，低的不足7%。中心小学、乡村小学接受社会捐助情况较好，而村教学点还没有引起社会的普遍关注，在体育器材的社会捐助方面还是空白。

表11 体育器材及来源情况统计 %

	总体	完全中学	初级中学	中心小学	乡村中学	村教学点
件/校	64.3	166.2	91.6	78.2	29.0	14.6
件/人	0.14	0.15	0.16	0.15	0.11	0.13

续表

		总体	完全中学	初级中学	中心小学	乡村中学	村教学点
器材 %	田径	34.8	42.2	33.2	34.4	28.5	22.7
	体操	13.9	6.4	13.2	17.8	19.5	28.6
	球类	21.8	28.1	18	19.5	21.7	21.3
	武术	6.0	3.3	9.9	3.8	6.8	3.0
	其他	23.5	20.0	25.7	24.5	23.5	24.4
来源 %	上级配发	39.1	60.3	28.5	33.0	35.4	21.5
	社会捐助	6.5	4.1	3.4	11.4	11.1	0
	自筹购置	40.3	28.8	49.0	43.0	35.3	61.1
	学校自制	14.1	6.8	19.1	12.6	18.2	17.4

五、结论与建议

（一）结论

（1）甘肃农村中小学完全开课率为70%，低于85.5%全国农村中小学平均水平。

（2）甘肃省农村学校体育教学有近半数的学校无体育教学文件；有近55%的体育教师不写教案；体育教师无教案或不依照教案上课率接近75%。表现出随意性和盲目性，导致总体教学水平低下。

（3）甘肃省农村学校体育教师能满足现阶段体育教学的需要，专职体育教师比例较少，约有63.5%的农村中小学，仍然没有专职体育教师。

（4）早操、课间操每天开展率保持在81%以上，接近甚至超过全国平均水平；课外体育活动每天开展率为58.3%，高于55%的全国平均水平。

（5）甘肃农村学校学生体育活动场地较多，器材设施达标率低。原因是学校体育经费投入不足。

（二）建议

（1）甘肃农村中小学应重视学校体育工作，积极创造各种条件，开设体育课程。

（2）甘肃农村中小学校应尽快制定有关体育教学文件，以加强对学校体育工作的检查督促，保证学校体育教学质量，提高体育教学管理水平。

（3）甘肃农村学校应在保证"两操"的基础上着重抓好课外体育活动，使"两操一活动"形成制度化、规范化。

（4）学校应鼓励现有体育教师参加继续教育，通过各种形式的教育提高教师的学历水平和业务能力，以适应学校体育发展的要求。

（5）学校在改善体育教学环境，提高物质条件同时，应广开渠道、多方筹措，动员社会力量加快体育设施、器材建设。

参考文献

［1］曲宗湖，等. 素质教育与农村学校体育［M］. 贵州：贵州教育出版社，1999.

［2］中共中央国务院. 中国教育改革和发展纲要［S］. 1993.

［3］李小伟. 西部农村30%中小学没有体育教师［N］. 中国教育报，2002（4）：25.

［4］教育部. 学校体育工作条例［S］.

［5］教育部. 关于中小学体育师资建设的意见［S］.

［6］教育部. 小学体育器材设施配备目录［S］. 1989.

［7］教育部. 中学体育器材设施配备目录［S］. 1989.

［8］教育部. 中小学教师队伍建设"十五"计划［S］. 2001.

［9］教育部. 关于加强专科以上学历小学教师培养的几点意见［S］. 2002：9.

（本文发表于2007年《北京体育大学学报》第1期）

我国坐式排球运动现状分析与发展对策研究

马冬梅　郭卫　李建新*

坐式排球是残疾人奥运会正式比赛项目，它首次被我国列为正式比赛项目是在 2000 年第 5 届全国残疾人运动会上。2002 年，中国男女坐式排球队分别出国参加了"第八届远南残疾人运动会"和"第三届世界女子坐式排球冠军赛"，分别取得第 4 名的成绩，为我国坐式排球运动发展奠定了良好的基础。

在我国，坐式排球是残疾人运动中一个比较新的集体项目，自 2000 年第 5 届全国残疾人运动会把它列为正式比赛项目后，经过近几年的发展，深受广大残疾运动员的喜爱。它集游戏与比赛为一体，在训练和比赛中既能愉悦残疾运动员的身心，壮其筋骨、增其自信、展其风采，又能充分体现肢体残疾者顽强的意志品质，拓展了残疾人表现自我、增进交流、展示才能的空间。

2008 年奥运会将在北京举行，残疾人奥运会也将于同年 8 月 27 日—9 月 7 日举行。为提高我国残疾人运动水平，国家正加大投入，全面启动奥运战略计划。作为集体项目的坐式排球，在一定意义上也是代表了一个国家残疾人体育事业发展水平的项目，正由于影响大、涉及面广，现已引起各级领导的高度重视。我国坐式排球运动起步晚，要赶上和超过世界先进水平，需要尽快掌握先进的坐式排球理论，借鉴世界强队的成功经验，增加投入，加大训练力度，提高科研水平，使中国坐式排球运动早出成绩、快出成绩。经过两年省队和国家队的实践训练及研究，基本掌握了我国坐式排球运动发展的现状，寻找适合我国坐式排球发展的方向与对策是当务之急。

* 作者简介：马冬梅（1965—），女，甘肃张川人，天水师范学院教授、硕士生导师，主要从事残疾人体育的研究。

一、研究对象与方法

（一）研究对象

研究对象为参加全国坐式排球优胜队联赛暨世锦赛选拔赛的全体教练员、运动员。

（二）研究方法

（1）资料统计法，运用常规的数理统计方法处理相关资料，对结果进行分析。

（2）问卷法采用问卷法，对有关专家及参加2002年7月1日至7月7日在无锡举办的全国坐式排球优胜队联赛暨世锦赛选拔赛的运动员进行调查和分析。共放问卷120份，回收111份，有效回收率为92.5%，问卷信度R＝0.845，经对专家调查评定，调查问卷的效度可以满足研究要求。

（3）访谈法采用半标准化访谈与中国残疾人联合会体协领导、国家队教练员座谈，对12名教练员、部分裁判人员分别进行访谈。

二、研究结果与分析

（一）现状

1. 基本情况

（1）我国坐式排球队组建情况。2000年5月第5届全国残疾人运动会时，共组建男女队伍19支。男队包括河北、辽宁、甘肃、浙江、天津、北京、广东、山东、湖北和上海一、二队；女队包括上海、辽宁、甘肃、天津、北京、广东、山东和湖北队）在2000—2002年全国锦标赛中又增加了宁夏、江苏、陕西、河南四支队伍。各支队伍一般由各省残联或市级残联组建，如甘肃省男、女队分别由天水市和嘉峪关市组建；浙江男队由浙江省萧山市残联组建。而有些队伍则是由残疾人特教学校组建的，如陕西省队由陕西省特教学校组建。国家队的组建是以全国冠军上海队为班底，并从全国各省、市代表队中选调了一批年纪轻、技术全面、身体条件较好的队员加以补充。

（2）全国赛制与记分情况。全国残疾人运动会（四年一届），全国坐式排球锦标赛（每年一届）和大型综合性全国残疾人运动会上．记分采取鼓励政策．除按三倍分高限记分外．每一支参赛队给予7分的鼓励分。

（3）调查的12名教练员基本情况。来源共三类。第一类：从事健全人排球运动的专职教练员；第二类：健全人学校的体育教师；第三类：接受过排球系统训练，但没有专职担任过教学或训练的排球爱好者。文化程度：大专以上占

87.5%；执教年限：5 年以上仅一人，最短 2 个月，37.5% 执教约两年。

（4）管理机构。国家坐式排球队由中国残疾人联合会、国家体育总局共同管理，上海市残疾人训练中心负责具体训练工作。各省队由各省残疾人联合会、各省体育局管理，协办单位各不相同，如各省市体育局、残联、学校、厂矿等。

表 1 我国坐式排球队运动员基本情况一览表

类别	职业情况				文化程度				残疾原因			训练时间		
	职员	待业	工人	务农	个体	大专以上	中专	高中	初中以下	病残	意外伤害	先天畸形	两年以下	两年以上
人数	18	24	26	16	17	17	19	30	45	31	66	14	70	41
百分比	16.22	21.62	32.43	14.42	15.31	15.31	17.12	27.03	40.54	27.93	59.46	12.61	63.06	36.94

（5）经费情况。国家队经费由中国残疾人联合会全额拨付，省队经费则由各省残疾人联合会及相关市残疾人联合会共同承担。

2. 运动员基本情况

（1）身高、年龄。被调查的坐式排球运动员的平均年龄 27.70 岁，男运动员平均年龄 27.48 岁，女运动员平均年龄 29.19 岁；男运动员平均身高 173.54cm，女运动员平均身高 163.66cm。

（2）职业状况。由于身体残疾，运动员的职业也受到很大的影响。无固定收入职业的运动员占 36.93%，工人占 32.43%，说明大多数队员空闲时间多，且能自由支配，或运动员通过组织能协调完成抽调任务。

（3）文化水平。残疾人运动员文化程度普遍不高，整体素质偏低。初中以下文化程度运动员最多，达到 40.54%；大专以上学历仅占 15.31%。

（4）残疾原因。肢体残疾运动员中，有 87.39% 是后天原因造成，这些运动员的身心在经历了巨大痛苦和压力的折磨后，能再次找到展示自己的机会，需要克服的困难是难以想象的。先天致残运动员占 12.61%，这些运动员平日几乎与运动无关，由于偶然机会，他们被选中参加坐式排球训练，运动基础相当薄弱。

（5）训练时间。训练两年以下的运动员占 63.06%，首先说明各省队在保留老队员的情况下，比较注重新队员的挖掘和培养；其次说明我国运动员训练年限较短，严重缺乏运动史和参赛经验，这与我国坐式排球运动起步较晚关系密切。

3. 调查结果

训练动因表 2 表明，残疾人运动员以"锻炼身体"为训练动因的占 48.6%。

这种动因显然与竞技运动的要求存在较大距离，进一步反映出残疾人运动员缺乏牢固的专业思想，身体残疾长期影响了他们参加运动的兴趣，因此把"锻炼身体"作为第一训练动因是可以理解的。其次，以"坐式排球为今后事业的发展方向"。这部分运动员有远大的理想和为事业奋斗的抱负和决心，是竞技运动员必备的素质，也是我国坐式排球运动发展的希望所在。再次，把参加坐式排球运动，当作"增强自信、挑战自我、展现自我"的一种自我表达方式，这部分运动员具备了强烈的表现欲望，是坐式排球运动中开发潜力较大的群体。

综上分析，有利于坐式排球运动发展的"积极动因"，以持"坐式排球为今后事业的发展方向""增强自信、挑战自我""展现自我体现价值"观念的三部分人群为主，他们占整体调查人数的近一半。经历了训练和大赛锻炼后的第一大群体（把"锻炼身体"作为第一训练动因的群体），如能有效诱导其改变训练动因，则我国的坐式排球事业大有可为。

表2　坐式排球运动员训练动因调查（%）

	第一位情况	第二位情况	第三位情况	总计	排序
锻炼身体	44.3	2.9	14	48.6	1
展现自我体现价值观	4.3	2.9	0	7.2	4
为坐式排球做贡献	11.4	14.3	0	25.7	2
增强自信、挑战自我	7.1	2.9	0	10.0	3
接触更多的朋友	2.9	1.4	0	4.3	5
消除社会鄙视	1.4	0	0	1.4	7
其他	2.8	0	0	2.8	6

注：参加调查的残疾人运动员，可在"训练动因"的诸因素中选择1~3项，作为自己的训练动因

（二）影响我国坐式排球运动发展因素分析

1. 领导观念长期以来，各级主管体育事业的组织对健全人竞技体育投入了大量的财力，下大力气抓了基层竞技运动，培养了大批优秀运动员，在亚运会、奥运会及各项重大赛事中取得了令世人瞩目的成绩。残疾人体育事业，由于我国起步晚，还没有引起各级领导的充分重视、坐式排球运动开始训练比赛只是在近几年，相对其他项目知名度小、参赛机会少，各级残疾人领导机构，尤其是基层领导机构，出于各方面因素考虑，如实用主义、急功近利思想倾向严重，严重制约了坐式排球运动的发展，各级组织在训练资金、人力投入、队伍管理、

运动员选拔、培养等各环节上，呈现无序状态，更谈不上对运动员深造、就业等问题的考虑，造成残疾人运动员思想情绪波动、发展前途渺茫、训练动力明显不足。

2. 教练员业务水平坐式排球队教练员一般由健全人排球教练员、体育教师或排球爱好者担任。从执教业务角度分析，基本上采取健全人排球训练方法，对坐式排球的特殊技术特征分析不够、针对性不强、训练易走弯路。从训练年限上看，执教 5 年以上的仅有一人。由于没有经过特殊专业训练培训，国内也没有坐式排球训练的成熟经验可以借鉴，根本谈不上对坐式排球先进训练理论与方法的掌握，反映出整体训练水平不高。国内惟一到国外参观训练、观摩过比赛的教练员是国家队（原上海队）乐融融主教练。总之，教练员业务水平、执教年限的参差不齐，是影响我国坐式排球事业发展的一个重要因素。

3. 竞赛制度国内坐式排球竞赛，采用集中竞赛体制，即每年一次的锦标赛和四年一届的全国残疾人运动会。从以往的比赛来看，赛程安排时间长、比赛场次少、休息时间多，比赛中难以出现"强强相遇"的激烈对抗，达不到锻炼队伍的目的。基于以上因素，各地坐式排球队普遍缺乏大赛锻炼机会，因而运动员在赛场上普遍表现为比赛缺乏经验、心理承受力差、临场发挥紧张。中国国家队 2002 年出国比赛，也出现了类似情况，由于没有参加国际大赛的经验，比赛中把握不住机会，常常在关键时刻丢分，比赛打到 20 分以上时，该拿的分拿不下来，导致整场比赛失利。经受过大赛锻炼的教练员、运动员普遍认为：竞赛、训练相结合，增加国内各省、市、地区间的比赛机会，改善竞赛赛制，加强国际间交流与合作，是迅速提高我国坐式排球运动的有效途径。

4. 运动员选材坐式排球运动员的选材有其特殊性。选材应根据残障原因、坐高、臂长、移动速度、身体平衡等多方面综合考虑。由于我国残疾人身体素质普遍较差，而坐式排球运动对运动员身体条件要求又较高，因此，各级残联工作人员在选材过程中面临着较大的难度。从参加全国锦标赛运动员的基本情况看，运动员整体基本条件不容乐观。与欧洲等世界强队相比，我国运动员身高、臂长等基本身体条件明显处于劣势。要冲出亚洲、走向世界，我国坐式排球队面临的第一个难题将是选材。

残疾人运动竞赛在比赛前都要对运动员的参赛资格进行审查，即对运动员进行医学分级。因此，深入探讨并研究坐式排球运动员最低残疾标准，是运动选材中必须充分重视的课题。为尽快提高坐式排球运动水平，最恰当地把握好选材标准，是我国各级残疾人组织应该给予密切关注的问题，也是实现坐式排球运动迅速突破的"合法"捷径。

5. 训练时间、训练场地、经费经调查，在我国仅上海市有残疾人训练中心，内设专业坐式排球固定训练场地，训练时间、经费都有保障；训练采用全年封闭、专业化训练方式进行。其余各省、市代表队则没有固定的训练场地，一般通过租借完成训练；在训练时间、经费上，大多数队在比赛前才能有保障。国内专家和教练员普遍认为：训练时间少、训练周期短、训练缺乏规范和系统是困扰训练持续进行的一大障碍、由于基础训练没有保障，使得基层队伍的培养呈现"速成型"模式，队员在比赛中表现出基本功不扎实、动作粗糙、缺乏基本的技战术素养等也就成为正常的客观现实。

6. 无专门科研机构，比赛缺少高级别裁判员坐式排球运动发展至今，国内没有任何科研资料可供查询，更无专门机构从事该领域研究，科研处于空白。各省、市教练员在基层训练中一般采用健全人训练手段和方法，对残疾人训练仅靠实践摸索和经验积累，无法用先进的训练理论指导训练实践。

2000年以来，我国共举办两期国家级裁判员培训班，培养了18名坐式排球裁判员。现有国家A级裁判员1名，B级裁判员17名，初步形成了我国自己的坐式排球裁判员队伍。但由于临场裁判机会少、高级别比赛缺乏，故难以在短时间内积累丰富的裁判经验，因此，在执法中由于尺度不统一、判罚不恰当，而往往误导教练员和运动员对技术和规则的理解出现偏颇。至今，我国尚无一名正式国际级裁判指导比赛。

（三）发展对策

1. 加大宣传力度，采用鼓励政策，争取全社会支持和各级领导重视坐式排球要持续发展，必须要有广泛的群众基础，应做到领导重视，加大宣传力度，调动各省、市残联积极性，在比赛中引入加分鼓励政策，把坐式排球推向社会，寻找赞助商，增加比赛商业含量，加快坐式排球社会化、商业化进程。同时，借鉴健全人排球和欧洲坐式排球发展体制，尝试创办俱乐部，有序组织，使坐式排球运动逐步走向健康发展的道路。

2. 加强国内各省、市级队伍建设挖掘现有资源，加大场地、经费、人员投入力度；扩大选材范围，严把选材第一关；创造良好训练环境，保障系统训练计划的完成；提高教练员业务水平，中残联和国家体育总局联合举办教练员培训班，加强教练员之间的交流与学习，适时安排教练员观摩国际性比赛；提高教练员待遇，稳定教练员队伍；改善竞赛制度，增加各地区间的小型比赛，采用多样化竞赛形式，增加运动员实战机会；举办坐式排球运动发展研讨会；联合高校创办残疾人运动训练专业，利用高校科研优势，迅速填补残疾人科研空白；国内比赛引入1~2名健全人，增加比赛技术含量，使坐式排球更具观赏

性，无形中扩大坐式排球影响力，推动坐式排球技、战术水平迅速提高。

3. 重点扶持国家队，为残奥会做准备 为加快我国坐式排球运动冲出亚洲走向世界的步伐，加强国际间交流与合作，需要动员全社会力量，关心并支持残疾人体育事业。2008 北京奥运及相继举行的残奥会己为期不远，2004 雅典奥运会更是迫在眉睫，迅速提高我国坐式排球运动技、战术水平己是刻不容缓。随着奥运战略计划的全面启动，重点扶持国家坐式排球队建设、在影响面大的集体项目上加大各方面投入力度、培养高水平国际级裁判等具体工作，需要各级组织全面筹划、狠抓落实，争取在最短的时间内赶超世界先进水平，为集体项目争创佳绩做好充分准备。

4. 建立"一条龙"训练网络（见图1）

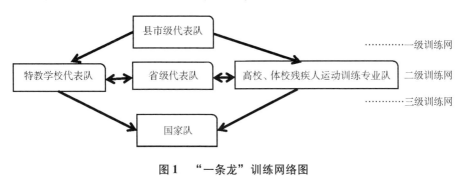

图1 "一条龙"训练网络图

（1）一级训练网。由县、市一级代表队组成，是大面积发现与选拔人才的基础环节。通过组织县、市一级比赛，调动县、市残联和体委工作积极性，发挥基层作用，做扎实、细致的选材工作，达到普选运动员之目的。经过比赛和短期集训，从中发现一批身体条件好、具有培养前途的运动员，为省一级代表队（训练中心）、高校或体校残疾人运动训练专业队、特教学校等输送后备人才。

（2）二级训练网。是省一级代表队，这是我国坐式排球运动发展的中坚力量。在这一阶段，运动员除接受较系统的科学训练，为国家队培养后备人才外，还可动员全社会力量，创造条件与高校、特校等联手开办残疾人就业培训，解除残疾人运动员后顾之忧，将训练和学习有机结合起来。

（3）三级训练网。即国家代表队，是完成高水平训练、比赛的最后阶段。各省队、高校、体校残疾人运动训练专业队、特教学校代表队的佼佼者被选入国家队，接受正规训练，参加国际大赛，为国争光。

以上训练网络，是借鉴健全人运动员训练模式进行构建，符合我国现行体

制和竞技运动技能的形成规律。这种训练网络形成后，使运动员的选拔、培养、竞赛、就业等形成良性循环，既解决了残疾人运动后备人才严重G乏的突出问题，又为残疾人今后工作、就业创造了条件、

三、结论

（1）我国坐式排球运动发展起步晚、底子薄，现正处于初建阶段。在具体从事坐式排球运动的各级组织中，存在着诸多函待探索和解决的问题，在基层训练中存在的问题尤为突出。

（2）调查研究表明：思想观念滞后、竞赛体制不完善、残疾运动员选材范围和标准不尽合理、训练投入和条件不足、科研领域缺失、教练裁判水平参差不齐等，是影响并制约我国坐式排球运动迅速发展的主要因素。

（3）推动坐式排球运动发展应依靠全社会的力量，加大宣传力度，大力加强软硬环境建设。

（4）健全竞训制度、落实集体项目加分鼓励政策和奖励办法，调动省、市基层组织工作人员积极性，全面加强各级队伍建设。

（5）建立"一条龙"训练网络、提高从业人员基本素质、妥善解决其后顾之忧。

（6）增进各级队伍间的交流与合作，与国际接轨，紧跟世界坐式排球运动发展方向，重点扶持国家队建设，提高坐式排球运动的国际地位。

参考文献

[1] 张欣. 世界排球运动发展趋—兼析亚洲排球落后的原因 [J]. 天津体育学院学报，2002（1）：71-72.

[2] 王成，姚雪芹，杜丛新. 我国高校办高水平排球队的现状分析与发展对策 fJl. 北京体育大学学报，2002，25（2）：235-238.

（本文发表于2004年《天津体育学院学报》第1期）

坐式排球运动员专项体能的特殊性
及训练方法研究

马冬梅　段文义　程晖*

坐式排球是为残疾人这个特殊群体而专门设定的竞赛项目。自 2000 年第 5 届全国残疾人运动会上将它列为正式比赛项目后，全国先后共有 17 个省、市、自治区成立了男女坐式排球队，并参加每年的全国锦标赛及大型综合性全运会。经过近 10 年的发展，我国坐式排球运动水平已进入世界前列，其中国家女子坐式排球队于 2004 和 2008 年已连续两届获得残奥会冠军。

决定运动成绩的关键在于运动员的竞技水平，从项群训练理论看，坐式排球属于技战能主导类项群的项目，技术和战术应该是决定运动成绩的主导因素。然而，运动竞赛的实

践也证明："体能训练是提高技术、战术训练水平和运动成绩的基础，特别是专项体能的优劣已成为制约排球比赛胜负的关键因素。"[1]我们知道，体能训练必须与技术、战术、心理、智能训练密切结合，因此，对运动员体能的训练乃至运动员竞技能力的整体提高都将造成更加复杂的局面。长期以来，该项目在我国发展的训练，竞赛实践也证明，制约坐式排球运动快速发展的核心问题是该项目的"专项体能训练"，这也是长期困扰教练员提高训练效果的突出矛盾。

为促进坐式排球项目在我国的可持续发展，提高坐式排球运动整体竞技水平，文章以探讨坐式排球运动员的专项体能的构成为切入点，从方法学层面分析坐式排球专项体能的训练问题，阐述坐式排球专项体能训练的方法并研究其特殊性，旨在为该项目专项体能的训练提供参考。

* 作者简介：马冬梅（1965—），女，甘肃张川人，天水师范学院教授、硕士生导师，主要从事残疾人体育的研究。

一、坐式排球运动员完成非常规技术动作时身体工作能力的特殊性

体能包括形态、机能、素质和健康，这是所有运动项目体能训练的泛指[2]。而排球运动员专项体能是在这四个方面的特殊性和决定性的特指，即以专项运动动作与其在用力特点上相似的运动动作作为练习形式，采用各种训练方法和手段提高专项技术战术所需要的专项运动素质、机体各器官系统的专项机能，掌握专项体能训练的理论与实践知识，最大限度提高运动员的专项运动成绩[3]。据此，专项体能训练应包括三层含义：（1）专项体能要遵循该项目的竞赛方法和技术特征；（2）强调专项技术结构及专项技术结构的动力结构，这是最重要的因素；（3）必须满足比赛的需要或特征，包括比赛持续的时间、强度、环境和条件等。

构成坐式排球运动员专项体能的所有要素，它们之间有一个最佳的关系组合，它们之间又存在着千变万化的联系，这正是该专项体能的生命力所在。诸要素之间的这种关系，它们之间的关系既要体现均衡性，即全面发展，协调发展，也要注意体现非均衡性，即所谓专项体能发展的辩证性。在实际的训练中，如果遇到各素质发展不均衡，我们要利用"木桶效应"来补短，在补短的同时考察诸要素综合效应，不能在补短的同时抑制了"长板效应"的发挥。

从竞赛方法、规则及坐式排球运动技术的动力学特征分析，其比赛形式及方法内容与普通排球基本相同，不同的是运动员在完成所有技术动作时必须坐在地板上进行，并且在进攻性击球时臀部不允许抬起。这些规定使坐式排球的发球、扣球和拦网动作，不允许身体的任何部位有腾空动作。因此，比赛中运动员必须在坐姿状态下完成各类技术动作，相比健全人排球项目，这实质对运动员身体调控能力即身体姿势的瞬时应变能力的要求更高，我们把这种能力命名为"完成非常规技术动作时的身体工作能力"，这正是坐式排球运动员必须具备的特殊性专项体能要求。因此，坐式排球专项体能训练，既有排球项目在脚步移动、腰腹肌屈伸、手臂挥击等方面的基本能力要求，也应充分分析该项目技术动作特征，着重考虑以发展运动员腿部在水平方向的蹬地（取位—进攻、防守取位）、上肢支撑并移动身体（取位—进攻取位、防守取位）、腰腹肌的快速发力（进攻性击球时）、手臂挥击（攻防兼备）等四方面的能力，这四方面的能力是坐式排球区别于健全人排球项目对专项体能构成的特殊性所在。从坐式排球项目比赛的持续时间、强度、条件及环境等方面因素综合分析，坐式排球运动员的专项体能构成应从以上四个层面的力量、速度、耐力、灵敏、柔韧、协调等要素上，综合、均衡、系统的予以发展。同时，由于坐排运动员大多采

用小场地、低训练设备并在坐姿状态下完成体能训练，这也是该项目在专项体能训练上的特殊性反映。

二、坐式排球运动员完成非常规技术动作时身体工作能力训练理论分析

（一）水平方向的蹬地能力与上肢支撑并移动身体能力的分析

坐式排球是运动员在运动过程中，坐在地板上依靠手臂、臀部和功能脚的蹬地来完成各种运动动作。运动员坐在场上的移动能力显著区别于健全人排球项目。其特殊性主要表现在以下四个方面：（1）完成移动动作时采用的方式方法不同。健全人依靠步伐，残疾人则是由手臂、臀部和功能脚的蹬地移动来代替；（2）完成移动动作因个体差异，下肢腿的摆放位置不尽相同。其中，下肢摆放是内收或外展，要根据不同残疾程度来定。如髋关节脱臼的运动员腿部关节活动受限，只能向外展摆放；其他残障者一般采用一腿内收，另一腿外展的方式摆放；（3）完成移动动作时腿部的摆放与速度有关。左右移动时腿部内收一侧的移动速度快，外展一侧的移动速度慢；向前移动比向后移动快；（4）完成移动动作时，功能腿的充分蹬地与移动速度有关。在移动中，两腿功能健全时，移动速度增快。一条腿截肢的运动员在移动中速度更快，这是由于移动阻力减小造成的结果。下肢功能丧失的运动员在移动时，腿部成为移动阻力，移动变得缓慢。纵观以上分析，如果我们在坐式排球运动员的移动能力训练中，在进攻或防守取位时，能有效提升运动员水平方向的蹬地能力以及上肢支撑并移动身体能力，那么运动员在场上的移动速度会显著得到改善。

（二）腰腹肌的快速发力能力（进攻性击球时）分析

因坐式排球在击球时，臀部不能离开地面完成动作，腿部的蹬地力量受限，因此，在进攻性击球时，腰腹肌的快速发力能力就成为运动员坐姿状态下完成动作的主要发力特征。腰腹部屈伸动作以及转体动作的完成，主要依靠腹直肌、髂腰肌、臀大肌、竖脊肌、腹内外斜肌、前锯肌等肌肉群的协同配合来实现。因此，抓好这些肌肉群的力量及协同工作能力训练，就成为腰腹肌的快速发力能力训练的重中之重。

（三）移动的特殊性

移动能力的特殊性，是指运动员接受刺激信号的反应能力、应答刺激信号的选择能力、移动的动作速度、耐力和与之相适应的身体形态、器官系统的机能的总称。坐式排球的移动是运动员坐在地板上，主要依靠手臂、臀部和功能脚的蹬地来完成。移动能力的特征等同于健全人。其特殊性主要表现在以下四个方面：（1）完成移动动作时采用的方式方法不同。健全人的步伐，残疾人是

由手臂、臀部和功能脚的蹬地代替；（2）完成移动动作因个体差异，下肢腿的摆放位置不同而不同。其中下肢摆放是内收或外展，要根据不同残疾程度来定。如髋关节脱臼的运动员腿部关节活动受限，只能向外展摆放；其他残障者采用一腿内收，一腿外展的方式；（3）完成移动动作时腿部的摆放与速度有关。左右移动时腿部内收一侧的移动速度快，外展一侧的移动速度慢。向前移动比向后移动快[4]；（4）完成移动动作时，功能腿的充分蹬地与速度的关系。在移动中，两腿功能健全时，借助蹬地力量，使移动速度增快。一条腿截肢的运动员在移动中速度更快，由于功能腿的充分蹬地在移动过程中，阻力减小。下肢功能丧失的运动员在移动时，腿部成为移动的阻力，使移动变得缓慢。

（四）移动训练特殊性与示例

坐式排球训练移动训练中，排球训练方式大部分都能运用。训练中只需将站立的动作改为坐姿来完成，其中将下肢训练的全部内容剔除。运动量和训练强度的掌握注意减半，这是坐式排球的场地也是排球场地的1/2。其训练中的特殊方面还有以下三种：（1）不用手，用臀部与脚的蹬地来完成移动。坐式排球移动是由手臂、臀部和功能脚的蹬地来完成。下肢功能健全时可借助脚的蹬地完成移动。在训练的中，专为下肢用力的移动训练可采用不用手，用臀部与脚在地面上移动的方式；（2）身体的侧倒、前扑、后倒动作在移动中都能运用。在坐式排球移动训练中，如移动不到位，球已快落地时，左右前后倒地是弥补移动的最好方式。如向前运用前扑垫球，向后运用后倒传球，左右移动时可运用侧倒单手击球等；（3）移动中转体的训练也是必不可少。不同方向的来球决定了运动员的必须选择最短距离移动到位。360°方位都必须能够转动，这一点往往会被教练员忽略。坐式排球运动员转动起来的支点是臀部，面积大阻力也大，身体的协调配合非常重要。因此，要加强这方面的训练。如360°转体后，做前后的移动练习，360°转体后，摔球练习等。

（五）手臂挥击能力分析训练

手臂挥击能力是指挥臂的力量、速度、耐力和与之相适应的身体形态、机能的总称[5]。因为坐式排球运动员在进攻和防守时不能腾空，导致坐式排球与健全人手臂挥击能力有着动力学特征的显著区别，这就要求排球运动员在不同点及更大控球范围上完成挥臂击球的能力更高，这对坐式排球运动员躯干的柔韧、力量、手臂多方向的发力能力提出了更高专项体能要求。

研究表明，"排球运动主要是无氧供能，但以有氧供能为基础"大强度间歇法训练将取代过去的长时间有氧耐力训练[6]。以往训练主要通过大力量训练为主，为了运用大强度间歇法训练，国家队主要采用以下训练法。

三、坐式排球运动员特殊专项体能训练方法

（一）移动训练方法

坐式排球移动训练中，可与健全人排球训练方式有机结合、灵活运用。训练中只需将立姿完成的动作改为坐姿状态下来完成。训练中的特殊性体现在三个方面：（1）不用手。采用臀部与脚的蹬地来完成移动。坐式排球移动是由手臂、臀部和功能脚的蹬地来完成，下肢功能健全时可借助脚的蹬地完成移动。在训练中，专为下肢用力的移动训练可采用不用手，而采用臀部与脚的协同配合来完成身体的移动。（2）身体的侧倒、前扑、后倒动作在移动中都能运用。在坐式排球移动训练中，如移动不到位，前后左右倒地是弥补移动的最好方式。向前可采用前扑垫球，向后采用后倒传球，左右可采用侧倒单手击球等。（3）移动中转体的训练也是必不可少。不同方向的来球促使运动员必须在最短的时间内接触到球。360°范围内身体必须能灵活转体，这一点往往被教练员忽视。坐式排球运动员转动时的支点是臀部，面积大，阻力也大，身体的协调配合非常重要。因此，要加强这方面的训练。如：可采用360°转体后前后移动练习，360°转体后摔球练习等训练方法。

（二）拉橡皮筋组合训练法

拉橡皮筋组合训练法，主要用来对运动员上肢多方向发力能力的训练。坐式排球运动员上肢力量需要的是快速力量。训练实践证明，拉橡皮筋练习法可以在任何方向上对练习肌肉施加阻力，而且通过橡皮筋阻力大小的调节，可有效提高肌肉训练的针对性，且有利于在坐姿状态下完成训练动作（图1）。

（三）坐姿状态下克服人为变阻力的组合训练法

坐式排球运动员残疾程度不同个体发力特征也不尽相同，克服阻力训练法相对于不同个体有非常明确的针对性，达到了区别对待和因材施训的目的。一般可采用两种方法：克服自身阻力、克服外界阻力。相比较而言，克服外界阻力训练法对个体力量训练效果更加明显。为了适应不同角度、不同方向在技术动作中克服阻力要求的不同，我们采取人为变阻力的组合法。如扣球动作在动作的第一阶段需要克服大阻力，第二阶段击球时速度占主导地位，克服阻力则需要减小。这种变化我们用人为方式来控制，则更加容易实现。如拉绳训练挥臂时，教练员在运动员体后，先用力拉，后放绳加快运动员的挥臂。腹背肌训练中也可使用，如腹肌训练中教练员在运动员身后向后施加阻力，背肌训练中教练员在身后向前施加阻力等。

一般拉像皮筋训练法

图1 拉力筋训练法

（四）坐姿状态下小力量的快速训练法

手臂挥击速度是爆发力的体现。爆发力的训练，主要为白肌纤维的收缩发力。快速训练是最好的方式，坐式排球挥臂动作与健全人不尽相同，它既有常规动作姿势下的快速发力，又有不同体位下，多方向快速发力的显著特征。因此，训练应在大力量训练的基础上，主要配合排球手臂在多方向，不同体位时挥击动作和相应肌肉群（腰部肌群、肩带肌群、上臂肌群、前臂肌群）快速力量练习。训练内容有：挥臂击球、挥臂扣击标志物、扔垒球、掷羽毛球、前抛实心球和手持哑铃挥臂等。以下介绍手持哑铃完成训练示例。

手持哑铃坐姿：扩胸—大鹏展翅—双臂屈伸—双臂肩上屈伸—双臂斜前上举—体后双臂屈伸、耸肩—双臂前平举转体—颈后双臂屈伸（图2）。

手持哑铃的训练组数、次数和重量可根据年龄、力量、训练时间，做相应调整。持续性的循环练习，可有效改善坐姿状态下小肌肉群在多方向上的快速发力能力。

四、坐式排球运动员专项体能训练注意的问题

坐式排球运动员一般都属于下肢残疾，且残疾程度不尽相同，另外，从我

小力量的快速循环练习法

图2　小力量的快速循环训练法

国对坐式排球运动员选材来看，大多队员年龄相差较大，没有或缺少专业的系统训练，在训练中一般不采用统一体能的训练方法，我们应根据不同的个体类型，从方法的选择、负荷的大小上区别对待。因此，训练方法的选择，要根据不同对象在训练中反复实践，不能搞大一统，更不能盲目效仿。

（一）小儿麻痹运动员专项体能训练方法

儿麻运动员脊柱受损，在核心力量训练中，表现为借助外力完成的现象。由于该类运动员肌肉萎缩程度不同，绝对力量也各不相同。肌肉萎缩少的，负荷应相对加大；肌肉萎缩多的，负荷应相对减小。

（二）截肢运动员专项体能训练方法

根据截肢部位的不同，训练中应注意技术动作的平衡性。截肢高的队员平衡性差，在坐姿状态下训练体能要减轻重量，以保持在平衡体位下完成体能训练。

（三）先天性缺肢、短肢、畸形运动员专项体能训练方法

这些运动员由于身体形态的不同，针对上肢的训练无区别。在下肢训练中，要根据肢体的残障程度，在个人的体验中完成，不可盲目使用。如小腿变形，但肌力没有改变的运动员，训练就不必区别对待；如一侧腿肌力丧失，训练中

则要重新调整训练负荷。

（四）髋关节脱臼运动员专项体能训练方法

该类运动员在完成腹背肌体能训练中，动作幅度不宜过大，尤其是背肌练习时，由于关节运动幅度受限，要注意练习幅度的控制。在移动训练中，由于髋关节脱臼一侧大小腿无法屈膝、内收，只能外展，左右移动时成为阻力，导致左右移动速度慢，在训练中要注意随时调整腿的摆放位置。

（五）专项体能训练中下肢力量训练不容忽视

坐式排球运动在表面上看主要运用的是躯干和上肢，其实不然，每一项技术动作都离不开下肢的配合。移动需要下肢在水平方向上的蹬地，技术动作的完成需要下肢随时调整摆放位置，保持动作的平衡性与稳定性。因此，体能训练时要增加下肢功能腿的训练，尤其要强调下肢在水平面上的多方向抗阻力练习。

（六）训练强度最大化与合理化的平衡

体能训练中，"运动负荷的最大化与合理平衡的训练是针对运动员的身体素质状况，使运动员在特定的环境中训练更得当、更有效，更贴近运动员的承受度[7]。教练员的这种"量配"技巧的合理，也就是及时能调整运动负荷。

（七）专项体能训练后的恢复

训练后的拉伸和放松是体能训练中必不可少的。，拉伸的作用是解决肌肉僵硬问题。应该根据队员的特殊性，选择性地常采用做伸展操以及一些适合该群体队员的放松操等；放松的作用是以其加速机体的恢复，同时也可以采用训练学、营养学、心理学和医学生物学恢复手段的综合运用进行[8]。

五、结论

1）坐式排球运动员专项体能构成的特殊性，即"完成非常规技术动作时的身体工作能力"主要包括运动员腿部在水平方向的蹬地能力、上肢支撑并移动身体能力、腰腹肌的快速发力能力及手臂挥击能力。

2）对坐式排球运动员专项体能的特殊性进行了理论分析，并且与健全人排球专项体能构成进行了比较研究，凸显了对该项目体能训练方法的更高要求。

3）结合训练实践，总结了坐式排球运动员专项体能训练的特殊方法，即橡皮筋组合训练、坐姿状态下克服人为阻力训练法以及坐姿状态下小力量快速力量训练等方法，对运动员专项体能训练具有很强的针对性，同时提出了不同残疾类型及程度运动员在训练中应注意的事项。

参考文献

［1］李宗浩. 排球，中国体育教练员岗位培训教材［M］. 北京：人民体育出版社，2003.

［2］杜广金，杨烨. 浅析排球运动专项体能训练［J］. 中国科教创新导刊，2007（12）：202.

［3］朱欣华. 排球运动员体能训练的基本原理研究［J］. 华中师范大学研究生学报，2005（2）：96 - 97.

［4］葛春林. 最新排球训练理论与实践［M］. 北京：北京体育大学出版社，2003.

［5］马冬梅. 坐式排球移动训练法［J］. 天水师范学院学报，2003（5）：88 - 91.

［6］《体育科学学科发展现状与未来》编写组. 体育科学学科发展现状与未来［M］. 北京：北京体育大学出版社，2002.

［7］钟秉书. 排球［M］. 北京：北京体育大学出版社，1998：184 - 185.

［8］田麦久. 运动训练学［M］. 北京：高等教育出版社，2006.

（本文发表于 2011 年《北京体育大学学报》第 12 期）

体育教师专业化发展策略研究

——以西北地区为例

朱杰　程晖　王晓霞*

　　"百年大计，教育为本；教育大计，教师为本"，这一关于教育改革的论点，已普遍得到世界各国教育研究者认同。随着我国教育改革的不断深入，对教师也提出了更高、更加明确的要求。面对全球化的教育变革，各国都不断推出相应的制度和采取相应的策略去应对时代的变化。其中，教师专业化问题成为了教育改革所面临的十分重要的课题。就我国整体社会经济发展而言，西北地区在经济、文化、教育各领域都处于比较落后的地位。在 2007 年全国 GDP 排名中，除陕西省列在第 20 名外，新疆、甘肃、宁夏、青海的 GDP 在全国排名分别为第 25、29、30 和 27 位。就西北地区师资队伍整体专业化发展水平而言，无论从师资队伍职称结构、年龄结构、学历结构外在的显性指标，还是从教师的职业稳定性、专业知识、专业技能等内涵式的要素都明显低于全国平均水平，与发达地区相比差距则更为显著。从西北地区体育教师专业化发展所面临的诸如职前和职后教育相分离、入职教育被淡化等问题来看，情况则更为堪忧。西北地区体育教师专业化发展所面临的这一系列问题，在一定程度上严重制约着本地区体育教育质量根本性的改善与提高。

一、体育教师专业化的内涵

　　体育教师专业化是指在整个专业生涯中，通过终身的专业训练，习得教育专业知识技能，实施专业自主，表现体育专业道德，并逐步提高自身从教素质，成为一个良好的教育专业工作者的专业成长过程。体育教师专业化发展的内涵是一个多因素的组合概念，主要包括以下几点。首先，它强调体育教师专业化

　　* 作者简介：朱杰（1965—），男，江苏宝应人，天水师范学院教授，主要从事体育教育与训练、体育人文社会学研究。

成长是个性化、动态的发展过程。其次，要求把体育教师视为"专业人员"。把体育教师视为"专业人员"，并非表示体育教师已具有了相应的专业水准与地位，而是预示着体育教师要朝着"专业教育家"的方向努力。如此对体育教师进行定位，更能充分激发体育教师的潜能，并最大限度地提高其教育水准；再次，体育教师专业化成长的核心是体育教学专业化，因此，体育教师在专业化成长过程中，要不断适应体育教学环境变化，以学习者、研究者和合作者的身份伴随其教育教学过程的始终。通过分析体育教师专业化概念的丰富内涵，对于深刻认识并正确把握体育教师职业的专业化发展方向，至少可以给每一位体育教育工作者如下清新的理念——体育教师专业化发展是一个奋斗过程，也是一种职业资格的认定过程，更是一个终生学习，不断自觉追求新知的过程。其关于"研究者"的理念，强调体育教师自发的学习和研究。而它关于"合作者"的理念，要求教师在教育教学过程中，要善于和学生、同事、领导、社区、家长沟通与协作。如，《体育与健康》课程的开设，对于共同设计课程、协同合作实施等环节，对教师的合作能力提出了较高的要求。新理念同时也凸显了体育教师发展的自主性，摈弃了以往带有明显"工具主义"之理论，即忽视体育教师个体性、主体性和能动性的发挥，倡导"人本主义"教学观，把体育教师从被改造的对象发展到主体。以上这些丰富的内涵，清晰地折射出了体育教师专业化发展过程中革命化的转变要素。

二、西北地区体育教师专业化发展面临的困境

解读体育教师专业化的深刻内涵，其目的是根本性转变所有体育教师的"职业观"亦或"教育观"，即如何从新视角审视体育教育面临的更高要求和标准。对于地处西北边远地区的广大体育教师而言，由于信息闭塞、环境艰苦、教育改革步伐相对迟缓等客观条件限制，长期以来在教育观念转变上难以取得实质性突破，助长了"安于现状""缺乏进取""固守传统""惧怕变革"等等传统的观念在西北落后地区滋生繁衍。因此，体育教师的专业化对他们来说无疑是一场极具挑战性的革命。"工欲善其事，必先利其器。"面对体育教师专业化发展的更高要求和标准，只有深刻剖析他们所面临的困境，才是探讨并寻求有效变革途径的负责态度。在深入访谈过程中发现，地处西北边远地区的体育教师在以下诸方面面临的问题最为突出并具有普遍性特征。

（一）素质和观念层面

西北地区体育教师队伍整体素质偏低的现状与体育教师专业化要求落差显著。调查发现，许多边远山区的体育教师队伍整体素质提高缓慢，突出表现在

学历结构现状与其实际业务能力、教学水平不成正比。具体表现在：

（1）缺乏事业心，稳定性不强。部分体育教师走上现在的岗位，在很大程度上是由于社会发展的形势或由于外力所致，因而他们入职后未能做到安心教学，专业抱负水平相对较低，对教育改革动态不够关心。

（2）职业观不强。有的体育教师认为体育教学带有主观性和不确定性，主要依赖于经验的积累。为此，错误的认为体育教师的专业发展是自我经验的积累过程，教师的主体精神没能在观念改革上得到发展和提升。

（3）对体育教师专业发展的理念认识不清。表现为教师对专业发展的实质关注不够，只注重外在硬性指标的提升。如，体育教师的继续教育仍停留在文凭、学历等外在功利的追求上，在工作中对于晋级、评优等过于看重，而导致专业学习上急功近利和浮躁情绪滋生。西北地区体育教师队伍在素质和观念层面上所反映出的整体素质偏低的现状与体育教师专业化要求的落差，导致的结果是：体育教师的学历较高，但其实际专业化程度显著滞后，在其专业化发展道路上造成了"浮夸、虚假"的假象，从而掩盖了其专业化长远发展目标的实现。

（二）理论知识层面

（1）信息闭塞，教育理论知识陈旧，传统教育模式难以突破。西北地区信息相对闭塞，教育理论更新速度缓慢，导致许多体育教师对其专业化成长规律认识不足。尤其是西北地区的乡村体育教师，由于条件所限，其知识文化视野相对狭窄，掌握的相关教育理论信息非常有限，传统的教育模式和教学方法仍占据主导地位，和现代教育的基本要求有着一定的差距。

（2）对"体育教师专业发展"理论的静态研究较多，缺乏实践技术层面探讨，导致理论与实践脱节。有关体育教师专业发展的理论的思考和实践研究，一种情况往往是简单地从优秀或骨干体育教师身上进行"提炼"，并加以"推广"或"模仿"。另一种情况是对于"体育教师专业发展"的本义、价值、特征、结构等静态理论研究相对集中和深入，而对技术层面的过程、机制、模式与策略等探讨不足，使得实践环节的理论指导相对薄弱，导致理论与实践脱节。

（三）教育机制层面

（1）注重"功利"价值追求，忽视内在发展，"自觉完善"意识难以唤醒。一些体育教师十分注重外在价值的追求，而忽视内在的发展，他们仅仅以"从业利益"为出发点，勉强通过自考或函授取得高一级学历，培训、提高往往流于形式；一些教育行政部门和体育教师教育培训机构在体育教师的专业发展计划中，也同样表现出很强的"目标－动力"价值取向，过于强调发展计划对体育教师晋级、评优等方面的价值和影响，依靠硬性指标、外部利益等，驱使体

育教师参与各种专业进修和培训，从而忽视了从专业本身发展的高度，引导并唤醒体育教师自我完善、自我发展的潜意识。

（2）专业化成长培养模式机械，被培养对象"主体性"受限。许多新任体育教师对自己专业前景和发展方向把握不准，导致不少人被动地为完成任务而工作。如此被定位的从业价值，不符合体育教师自身专业素质与结构的目标定位，势必导致其动力的外在性和不稳定性。从另一角度看，现有的体育教师教育和专业化培养模式显得单一、机械，培养过程中的主体性得不到应有的体现，"模具"化的培养模式，严重制约了被培养对象在专业化成长过程中"主体性"的发挥。

（四）物质层面

（1）需求与质量失衡。随着社会的不断进步，国家对体育人才的需求在总量与结构上均发生了重大的变化，客观上要求进一步扩大体育教育规模，但由于我国可供利用的体育资源有限，加之西北地区体育经费投入不足，使得很多理论上可行的计划，在其实施时难以取得预期的效果。因此，发展相对滞后的西北地区体育高等教育现状，难以确保体育教育的质量。

（2）自身需求与实际付出失衡。西北地区体育教师工作条件较差、工作环境艰苦、工资收入水平较低，造成体育教师的巨大的心智付出与其政治、经济地位待遇不高的突出矛盾，部分中小学体育教师心理压力偏大，工作积极性不高，敬业精神下降，导致教育教学改革的标准与体育教师专业化水平难以提高的尴尬局面。

综上所述，西北地区体育教师在其专业化发展道路上面临的困境具有典型的社会性、地域性和普遍性特征。这就需要有关部门要客观地把握现实，并采取相应的措施提高体育教师的专业化程度。

三、西北地区体育教师专业化发展对策

西北地区体育教师专业化发展能否走出目前困境，关键在于体育教师能否具有理论的探索性、实践的创造性及自我反思能力。为了培养新的研究型体育教师，本文结合西北地区体育教师专业化发展现状，在挑战传统体育教师专业化发展模式的基础上，提出以下几个方面的体育教师专业化发展途径。

（一）提高自身素质

自身素质突出反映在师德素养、职业素质及身心素质的提高。体育教师作为教书育人者，首先应热爱体育事业，关爱学生，努力塑造敬业奉献的师德。提高体育教师的知识与能力素质，要求体育教师通过各种方式，如培训与进修、

独立钻研和探索、参加教研活动、研究性学习等活动，来拓展知识面，加深专业知识，提高理论素养，掌握教育规律，增强教学实践能力以及提升教育科研能力。至于身心素质，要求体育教师尽量克服艰苦工作环境所造成的各种不适应，保持健康的身体和良好的心态，以进行正常的教学研究活动。

（二）更新教学理念

面对当今教育体制的创新、《体育与健康》课程的改革等推进教育现代化的繁重任务，要求体育教师重新理解和塑造自己的职业角色，适应我国基础教育新课程改革的要求，更新理念，适时"转型"。体育教师必须由课程规范的复制者转换成新课程的创造者、设计者和评价者；要由传统知识的传授者向新课程条件下教学合作者转变；由"单一学科型"体育教师向"跨学科型"体育教师转变；由知识的"单功能"传授者转变为"多功能"创新型体育教师。

（三）注重实践，学会在教学中反思

作为新时期的体育教师，只是简单的动作技能传授是远远不够的，还必须在此基础上进行反思性活动，积极开展教育行动研究。反思是体育教师专业发展的核心因素，它不是一般意义上的回顾，是反省、思考、探索解决体育教学过程中各个方面问题的能力，通过反思达到弥补自身知识技能不足，提高自身素养和教学能力之目的。换言之，体育教师在教学过程中应始终将自我和整个教学活动本身作为意识的对象，不断地对自我及教学活动进行积极主动的计划、检查、评价、反馈、控制和调节，它有助于形成和培养体育教师终身专业发展所需的知识基础、能力基础、自主学习的意识和态度；有利于体育教师实践知识的获得；有利于改善体育教师形象、提升体育教师的专业地位和扩大体育教师的专业自主权；同时，它还可把体育教师从压抑的常规教学中解放出来，从而优化教学过程，提高教学效果，使体育教师和学生都得到发展。

（四）改善教学评价机制

着眼于体育教师专业发展的现代教学评价，应更趋向于科学化、人性化和现代化。以注重体育教师的专业发展为目的，强调评价的形成性功能；强调评价内容的全面性，注重体育教师的过去表现和未来的发展相结合；强调体育教师的参与，重视发挥体育教师自我评价的作用；注重定量与定性相结合，强调多种方法的综合运用；在效果上注重内部导向，着眼于调动全体体育教师的积极性。

（五）完善体育教师继续教育培养模式

中小学体育教师继续教育一项重要的常规任务是，提高广大体育教师的专业水平并获取新知识，使现有师资队伍的基本素质得到根本性改变。传统师资培养只重视职前的学科知识学习和职后教学技能的掌握，使体育教师在继续教

育过程中仍处于一个学习者和"教头"的境地。

站在体育教师专业化发展的高度，体育教师专业发展再教育阶段应受到从职适应期、职后适应期和发展期各阶段的整体指导，将继续教育与职前培养一起打造成系统、科学、连续的职前、职后相结合的教育模式，避免体育教师的继续教育流于形式。在培训的过程中，要强化体育科研、教学能力、大课间的组织等方面的内容。

（六）改善体育教师教学环境

为了改善西北地区体育教师工作环境，国家应着力加强以下几方面工作：加大西北地区体育经费的投入，做好工资发放、公共经费、危房改造及体育场地设施建设等各项具体工作；增加体育经费预算，通过加大财政转移支付和对贫困地区体育援助的力度，以解决体育财源不足问题；大幅度提高和改善西北地区办学条件，尽量缩小与大中城市办学条件的差距，以保证体育教师有良好的心态，专注于教学工作，从而有效促进体育教师专业化发展目标的真正实现。

参考文献

［1］饶从满，杨秀玉，邓涛. 教师专业发展［M］. 上海：东北师范大学出版社，2005.

［2］刘万海. 教师专业发展：内涵、问题与趋向［J］. 教育探索，2003（12）：104－105.

［3］余文森，吴刚平，刘良华. 探索以校为本的教学研究［M］. 上海：华东师大出版社，2005：6－8.

［4］傅道春. 教师的成长与发展［M］. 北京：教育科学出版社，2001：207.

［5］康世刚. 新数学课程实施中数学教师专业化成长的研究［D］. 硕士毕业论文，2003（5）.

［6］体育（与健康）课程标准研制组. 体育（与健康）课程标准解读［M］. 武汉：湖北教育出版社，2002（5）.

［7］程晖，王麒麟. 《体育与健康》课程实施中体育教师专业化成长的主要任务［J］. 天水师范学院学报，2005（5）.

［8］张亚平，程晖，王麒麟. 《体育与健康》课教学中体育教师专业化成长对新课标实施的作用研究［J］. 天水师范学院学报，2006（2）.

［9］张亚平，程晖. 《体育与健康》课程标准实施中体育教师专业化成长的内涵特点［J］. 山东体育学院学报，2006（2）.

（该论文原发表于2009年《广州体育学院学报》第6期）

我国西部地区社会体育指导员
体育健身状况的调查与分析

朱杰　王晓霞　韩军生*

2002 年，党的"十六大"报告把全民健身体系作为全面建设小康社会中的一项重要内容，我国西部群众体育的开展同样也离不开一支高素质的社会体育指导员队伍。社会体育指导员群体的体育意识、体育态度、体育行为对群众体育工作的开展起到重大的影响作用。那么，这支队伍的整体素质到底如何，是否能胜任群体工作需要等问题就必然成为体育决策部门不得不考虑的现实问题。

一、研究对象与方法

（一）研究对象

2005 年，利用国民体质测试的机会，以青海、湖南、甘肃、四川、陕西、贵州、宁夏、湖北、新疆、内蒙古、云南、广西等西部 12 省（区、市）的社会体育指导员为调查对象，对这一群体的体育价值、体育锻炼动机、体育参与行为等内容进行了研究分析。

（二）研究方法

本文主要采用问卷调查法与数据统计分析法。在广泛征求有关专家意见的基础上，设计了"西部社会体育指导员体育健身调查"问卷一份。共发放问卷 262 份，回收有效问卷 239 份，有效回收率为 91.2%。对回收的有效问卷通过常规数理统计方法进行了统计处理，其中男性社会体育指导员占总数的 78%，女性社会体育指导员占总数的 22%。

* 作者简介：朱杰（1965—），男，江苏宝应人，天水师范学院教授，主要从事体育教育与训练、体育人文社会学研究。

二、结果与分析

（一）体育锻炼的价值取向

体育的本质是满足娱乐享受和发展的需要，但在不同国家、不同时期，人们对体育的价值取向理解是不同的，主要是受社会发展程度影响。体育锻炼具有生物、社会、心理三个层面的价值及功能。调查结果显示，社会体育指导员对体育在以上三个层面价值的理解达到了一定水平：这表现为在促进人的全面发展（很同意、比较同意占100%），健身（很同意、比较同意占100%），提高生活质量（很同意、比较同意占90%），促进社会发展（很同意、比较同意占89.6%），教育（很同意、比较同意占74.4%）等方面认可度较高。但社会体育指导员对体育锻炼娱乐消遣功能的看法一般（一般同意、不太同意占50%）。与性别较一致的是，男性社会体育指导员注重体育的健身功能要高于女性（男性社会体育指导员中有73.2%的比例非常同意健身功能，同类内容中女性仅占36.4%，相差近一半）（表1）。总体来看，西部社会体育指导员对体育（锻炼）的理解基本达到了一名体育工作者应有的水平，这无疑是开展群体工作不可或缺的思想保证。

（二）体育锻炼动机

调查结果显示，社会体育指导员认为体育锻炼的动机来自于预防疾病（非常同意、比较同意占92.7%）、修炼人格（非常同意、比较同意占89.4%）、锻炼个性（非常同意、比较同意占78.3%）、心理健康（非常同意、比较同意占72.7%）等方面。而对于体验成败（不太同意、根本不同意占63.1%）、追求刺激（不太同意、根本不同意占75.6%）基本持否定态度（表2）。女性社会体育指导员对"修炼人格""锻炼个性"的动机情有独钟，占女性社会体育指导员中54.5%的女性非常同意个人从事体育锻炼是出自"修炼人格"方面的动机，这一比例比同类内容的男性社会体育指导员高出21.2%。占女性社会体育指导员总数24.5%的女性非常同意体育锻炼出于"锻炼个性"的动机，比同类男性社会体育指导员高出24.5%。显然，女性社会体育指导员的体育锻炼动机更多侧重于精神层面。整体来看，西部社会体育指导员体育锻炼的动机主要来自于体育的积极正面影响——"健身、养心"，且显得比较平和，而不太崇尚体育锻炼折射出的较为激进的一面。

表1　社会体育指导员的体育价值取向

选项	非常同意			比较同意			一般同意			不太同意			根本不同意			合计
	总计	男	女	总计	男	女	总计	男	女	总计	男	女	总计	男	女	
A1	62.3	65.9	50	37.7	34.1	50	—	—	—	—	—	—	—	—	—	100.0
A2	56.3	55.6	58.3	33.3	30.6	41.7	8.3	8.7	—	2.1	2.8	—	—	—	—	100.0
A3	27.3	24.3	30	36.4	32.4	40	36.4	35.1	30	6.4	8.1		—	—	—	100.0
A4	65.4	73.2	36.4	34.6	26.8	63.6	—	—	—	—	—	—	—	—	—	100.0
A5	51	48.7	58.3	39.2	41.2	33.3	9.8	10.3	8.3	—	—	—	—	—	—	100.0
A6	15.2	16.2	11.1	47.8	45.9	55.6	34.8	35.1	33.3	2.2	2.7		—	—	—	100.0
A7	8.5	10.8	—	40.4	40.5	40	48.9	45.9	60	2.1	2.7		—	—	—	100.0
A8	30.8	27.6	40	43.6	41.4	50	25.6	31	10	—	—	—	—	—	—	100.0

注：A1～A8所代表的内容依次为：促进人的全面发展；A2：促进社会发展；A3：审美；A4：健身；A5：经济；A6：政治；A7：娱乐消遣；A8：教育

表2　社会体育指导员体育锻炼动机统计

选项	非常同意			比较同意			一般同意			不太同意			根本不同意			合计
	总计	男	女	总计	男	女	总计	男	女	总计	男	女	总计	男	女	
A1	17.4	20	9.1	41.3	37.1	54.5	28.3	34.3	9.1	10.9	8.6	18.2	2.2	—	9.1	100.0
A2	38.3	33.3	54.5	51.1	58.3	27.3	8.5	8.3	9.1				2.1	—	9.1	100.0
A3	28.3	20	54.5	50	60	18.2	13	11.4	18.2	6.5	8.6		2.2	—	9.1	100.0
A4	24.5	26.3	18.2	40.8	42.1	54.5	20.4	23.7	9.1	10.2	10.5	9.1	4.1	2.6	9.1	100.0
A5	32.6	37.1	18.2	32.6	37.1	18.2	26.1	22.9	36.4	4.3	2.9	9.1	4.3	2.9	9.1	100.0
A6	60	59.5	61.5	32.7	35.7	23.1	1.8	2.4	—	5.5	2.4	15.4	—	—	—	100.0
A7	—	—	—	8.9	8.6	10	15.6	17.1	10	35.6	40	20	40	34.3	60	100.0
A8	4.3	—	—	13	14.3	9.1	19.6	20	18.2	34.8	40	18.2	28.3	20	54.5	100.0
A9	29.5	29.4	30	43.2	47.1	30	9.1	8.8	10	9.1	11.8	—	9.1	2.9	30	100.0

注：A1～A9所代表的内容以此为：A1：形体健美；A2：修炼人格；A3：锻炼个性；A4：社会交往；A5：精神娱乐；A6：预防疾病；A7：追求刺激；A8：体验成败；A9：心理健康

（三）体育参与的行为

调查结果显示，社会体育指导员的体育行为（体育锻炼）不太"活跃"，这表现为经常参加（一周三次及三次以上）体育锻炼的社会体育指导员所占比例尚不足总数的一半（占42.4%），偶尔参加（一周不足两次，含两次）体育锻炼的占到了总数的55.9%，尚有1.7%的从不参加体育锻炼。相对而言，女性社会体育指导员经常参加锻炼的次数要少，而以偶尔锻炼的情况为多。经常参加锻炼的女性社会体育指导员所占女性社会体育指导员总人数比例低于同类内

容男性社会体育指导员比例5%。偶尔参加锻炼的女性社会体育指导员占女性社会体育指导员总人数的61.5%，比同类内容男性社会体育指导员高出7.2%（图1）。那么，这种调查结果（体育行为"冷淡"）是否就意味着社会体育指导员对体育锻炼缺乏热情呢？调查发现，98.5%的社会体育指导员认为体育锻炼在生活中占重要地位（很重要比例占69.6%，较重要比例占30.4%），这种认识基本符合作为一名群体工作者的职业要求。社会体育指导员对体育运动保持了较高认可态度（很热爱比例占52.5%、较热爱比例占20.3%）的社会体育指导员占总数的72.8%。相对而言，对体育运动非常热爱的女性社会体育指导员占本性别比例要低于同类内容男性社会体育指导员18%（表3）。以上表明，西部社会体育指导员的体育行为虽然表现一般，但对体育锻炼却持积极态度。我们认为，这种结果可能是由于其他原因所致。此种说法究竟是否站得住脚？我们对社会体育指导员的余暇时间安排进行了调查。

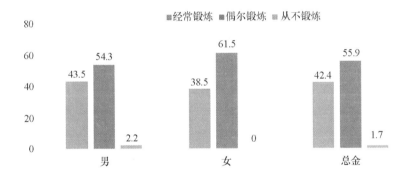

图1　社会指导员参加体育锻炼比例

表3　社会体育指导员体育锻炼的态度统计

调查内容	调查结果（%）
认为体育锻炼的重要性	男：A 很重要 69.6% B 较重要 30.4% C 一般 女：A 很重要 69.2% B 较重要 23.1% C 一般 7.7%
	总计：很重要 69.5% B 较重要 28.8% C 一般 1.7%
对体育运动的总体态度	男：A 很热爱 56.5% B 较热爱 17.4% C 一般 26.1% D 不热爱 E 根本不热爱 女：A 很热爱 38.5% B 较热爱 30.8% C 一般 23.1% D 不热爱 7.7% E 根本不热爱
	总计：很热爱 52.5% B 较热爱 20.3% C 一般 25.4% D 不热爱 1.7% E 根本不热爱

社会体育指导员余暇时间的调查统计结果显示，社会体育指导员对看电视中选频率最高（占57.6%），其次是加班（占47.5%），体育锻炼位于第三位（占38.9%），与排第一位的看电视相比相差18.7%（表4），且与排第四、五位的家务劳动（38.7%）、业务文化学习（37.9%）相差不大。诚然，社会体育指导员的余暇时间中确实还有许多其他事情要做，在实际生活中，由于种种原因，最被忽视和有理由占用的往往是体育锻炼时间。口头上声称体育锻炼很重视，实际中却把这部分内容当成可有可无的"添头"，这反映出有些社会体育指导员对健康生活方式并未引起足够的重视与理解，其体育行为出现尴尬就不能理解了。

表4 社会体育指导员余暇时间安排统计

项目	选择频率（%）	排序
看电视	57.6	1
家务劳动	38.7	4
体育锻炼	38.9	3
加班	47.5	2
业务文化学习	37.9	5
看书报杂志	32.2	6
辅导子女学习	27.1	7
社交	25.4	8
文化娱乐	13.6	9
社会公益活动	25.4	8

三、西部社会体育指导员的发展策略

对于西部地区群众体育的开展问题，有些提法主张增加社会体育指导员的数量，而从我们目前了解的情况看，社会体育指导员的数量每年都在不断增加，到2005年发展到35万名，到2010年达到65万名。但是有相当的人士对从2005—2010年我国社会体育指导员增长30万的数字持保守态度，普遍反映这将涉及到一个保质还是保量的问题。而有关省市社会体育指导中心和群体处负责社会体育指导员工作的人士反映：目前社会体育指导员的知识结构和科学化水平还远远不够，在实践中所发挥的作用并不理想，没有达到示范、宣传、带动作用。从西部的状况看，每年有许多人加入到社会体育指导员队伍中，又有许多人退出该队伍。现在应该注重的是"质"的问题，在"质"有所保证的前提

下，再实行"量"的扩张。社会体育指导员从工作重点来看，主要有指导型与管理型两种。指导型社会体育指导员在身体锻炼的方法和技术上对于个体健身有着重要作用，具有学科优势和项目优势，但组织能力尚待提高；而管理型社会体育指导员是在个体参加活动基础上组织群体活动，把分散的零散的资源集中起来进行配置推向深入，但是他们的弊端在于如果不十分精通技术，也就无法深入健身的前沿去感知，因为长期在管理部门容易从上往下看，并不能切实了解群众的阶段性和实际性需求，往往不能让活动和项目设置贴近百姓，实际效果也有所缩水。从调查的结果来看，社会体育指导员等级较高的基本在管理型范围内。越是管理型的指导员，体育实践表现越是不如人意。不论是何种类型的指导员，在实践中都应该把握理论与实践的统一，在体育实践中为群众带好头，把好关。

四、小结

我国西部地区社会体育指导员的体育健身状况整体来看，体育行为表现一般，女性社会体育指导员以偶尔锻炼为主，经常参加锻炼的次数少于男性；体育锻炼态度较积极，但以体育作为健康生活方式内容的观念尚未引起社会体育指导员的充分重视与理解；亲身参与体育运动方面，女性低于男性；体育锻炼的动机比较平和，个人体育锻炼的动机主要来自于预防疾病、修炼人格、锻炼个性、心理健康等方面；对体育价值及功能的理解达到较高水平，在对体育促进人的全面发展、健身、提高生活质量、促进社会发展等方面的价值和功能认识持较高认同度。西部社会体育指导员在思想和理论方面已经对体育有所认识，但体育实践环节还很薄弱，没有为群众起到带头示范效应，此方面急需加强。

参考文献

［1］田洁，张旭光. 十个方面显示全民健身体系框架初步建成［Z］. http：www. cs－online. com. cn.

［2］中国群众体育现状调查课题组. 中国群众体育现状调查［M］. 北京：北京体育大学出版社，1998.

［3］庄永达. 我国社会体育指导员问题的研究［J］. 体育文化导刊，2004（6）.

［4］何敏学，都晓娟. 我国社会体育指导员特点的研究［J］. 武汉体育学院学报，2005（6）.

［5］戴俭慧. 我国社会体育指导员研究进展［J］. 体育学刊，2003（6）.

［6］社会体育指导员将面临三大选择，http：//www. sports. cn.

（该论文原发表于2006年《北京体育大学学报》第7期）

我国普通高等师范院校社会体育指导与管理专业人才培养困境与发展研究

段文义*

20世纪末，天津体育学院首创开办了"社会体育"本科教育专业。之后，我国各大院校掀起了开办本专业的热潮，此举为更多体育专业人才服务大众群体搭建了平台保障。随着专业办学的深入，许多院校将专业办学名称更改为"社会体育指导与管理专业"。2013年教育部统计显示：全国内地师范类高校总计110所，除部属及进入985、211工程师范院校外，全国内地共计101所师范类院校设置了该专业。资料表明，仅对比2003年和2007年，我国本科体育院校占普通本科院校的比例已从35.1%增加至43.2%，大量理工、农林、医学等单科性专业院校和综合性院校争办体育专业，比例占到了63%。最新研究结果表明，我国体育院系（校）布局正由较单一院校类型向多元化扩散，省域分布不均、专业布点特色趋同的现状依旧在持续发展。2014年10月，教育部公布了近2年就业率较低的15个本科专业，其中包括社会体育指导与管理、市场营销等专业，意在加强对高校专业设置的宏观管理，从而有效引导高校主动调整学科专业结构。教育部高教司称：按照《普通高等学校本科专业设置管理规定》要求，高校设置专业，须有稳定的社会人才需求，各教育主管部门也要完善对就业率较低的专业进行布点控制、综合应用规划、政策指导和资源配置等措施，促进高校优化专业结构，加强专业内涵建设。伴随社会文化及经济的较快增长，社会对该类人才的需求必须保持较稳定且持久的增长态势。然而，发展中的社会也同步集聚各类社会矛盾，如果不能较好的化解诸如"人才培养规格与市场需求脱轨"等现实矛盾，必将导致专业发展越走越窄的后果。

* 作者简介：段文义（1966—），男，河南内黄人，天水师范学院教授，主要从事体育教育与残疾人体育研究。

一、研究对象与方法

（一）研究对象

以我国内地 101 所公办普通高等师范院校中设置社会体育指导与管理专业的院校作为辅助研究对象；根据地理位置、院校综合排名等因素，选取其中具有代表性的山东、安徽、河北、云南、辽宁、四川、广西 7 所师范大学和商丘、安阳、天水 3 所师范学院，共计 10 所公办普通高等师范院校的社会体育指导与管理专业作为主要研究对象。

（二）研究方法

1. 文献资料法

运用中国知网数据库文献资料检索的方法，以"社会体育专业""社会体育指导与管理专业""专业课程设置""人才培养模式""大学生就业"及"人才需求"等作为关键词检索 2001—2016 年文献资料，分别检索到相关文献 671 篇、36 篇、266 篇、458 篇、71 篇、66 篇；以"专业小方向"为关键词未检索到与研究内容相关的文献资料，因此，以"专业小方向"为切入点展开探讨具有理论研究价值。通过搜集、阅读相关书籍及对 20 余篇密切相关研究论文的研读，厘清了该领域研究的现状，吸收了最新研究成果，为选题和论证奠定了基础。

2. 问卷调查法

以"我国普通高等师范类院校社会体育指导与管理专业人才培养面临的主要问题"为提纲拟定了调查问卷，结合专家意见，设计了"社体专业建设及发展现状"的专业任课教师调查问卷。问卷内容涉及到人才培养方案中的诸多方面，如培养目标、培养规格、培养过程和培养方式等；同时，问卷也涉及到专业教师掌握并搜集的毕业生对专业教育评价反馈、就业取向、社会需求、社会适应、薪酬待遇等方面的问题共 16 个。问卷共向研究对象院校（10 所公办普通高等师范院校中社会体育指导与管理专业任课教师）发放 100 份，平均每所院校发放 10 份，共计回收 87 份，剔除 2 份无效问卷，有效问卷 85 份，有效回收率为 85%。运用 Crobach's α 法对问卷进行了信效度检验（信度：α = 0.8537、效度：CVR = 0.867）。结果表明，问卷设计内容能够比较全面反应本专业人才培养现状及未来发展可能的方向及空间，具有较高的信度与效度。

3. 数理统计法

采用 IBN SPSS Statistics19.0 统计软件对调查所得数据进行因子分析，找出影响我国普通高等师范院校社会体育指导与管理专业人才培养问题主要因子，

并加以分析和探讨。

二、结果与分析

我国社会体育本科专业自 1994 年创办，已经经历了 20 多年的发展。2006 年全国共有 173 所高校（其中 56 所师范类院校）开办本专业；2013 年全国内地师范类院校共计 101 所设置了该专业；2015 年底全国共有 249 所高等院校开办了本专业。然而，客观对照、评估我国高等院校社会体育指导与管理专业整体发展水平，我们认为，高起点、高增长、集中、超前的发展态势，与现实整体经济发展不同步矛盾突出，前景繁荣而矛盾凸显；人才市场认可度低，发展"瓶颈"显著；专业办学方向不明、后劲乏力；专业转型发展良策缺失，持续发展压力巨大，专业建设举步维艰。

（一）社会体育指导与管理专业人才培养面临的现实困境

1. 专业选择与升学压力面临的现实冲突

党的十八大关于全面深化改革的战略部署，十八届中央委员会第三次全体会议研究了全面深化改革的若干重大问题，就"深化教育领域综合改革"做出如下决定："逐步推行普通高校基于统一高考和高中学业水平考试成绩的综合评价多元录取机制。"由表 1 得知，有 1/2 左右的被调查者专业观念淡薄、专业认识模糊。问题存在于学生对社会体育指导与管理专业的定位、课程体系、实践性教学环节等方面的认识不足。有多达 50.6% 的学生不完全了解本专业方向与需求，有 48.2% 的学生专业技术水平较高，但由于受文化课成绩偏低的影响，也只能在专业选择时退而求其次，选择他们概念中更容易被录取的"二、三流"学科专业。专业选择是影响学生学习的重要因素，升学压力是影响学生选择专业的次要因素，再坚定的"专业思想定位"，必需面对"现实压力"的困境。因此，完善立法保障体制机制的配套跟进、人才培养方案及培养规格的法制文件等举措，是缓解现实压力的基础保障。

表 1　调研院校社会体育指导与管理专业学生入学基本情况一览表

	专业选择		专业技术水平		文化课基础	
	N	%	N	%	N	%
了解专业方向与市场需求	18	21.2	41	48.2	26	30.6
基本了解专业方向与市场需求	24	28.2	25	29.4	36	42.4
不完全了解专业方向与市场需求	43	50.6	19	22.4	23	27.0

2. 专业建设步伐与政策导向滞后的现实冲突

目前，我国社会体育发展受制，突出表现在管理中心偏高、体制转型、社区功能缺位、社会体育组织虚设或发展缓慢4个方面。社会体育表现出极强的依附性，缺乏独立组织、管理、运作的功能和配套服务系统。社会体育指导与管理专业建设要适应市场经济，没有市场在资源配置中起"决定性"作用不行，没有政府的作用也不行。界定好政府的职能和作用，才能使市场在资源配置中发挥"决定性"作用，才能解决目前政府职能越位、缺位和不到位并存的问题。重新审视社会对专业建设所做的工作，我们不难发现，国家、政府对本专业人才需求、教育、就业等政策导向的大政方针，已经显著滞后该专业建设步伐。一味强调市场的"决定性"作用，弱化政府"调控、监管、服务、管理"功能，则政府职能的"短板"效应，必将持续影响专业发展进程。

3. 专业培养规格与个体发展面临的现实冲突

从社会学角度研究"专业培养规格与个体发展的现实冲突"，即在社会体育指导与管理专业创立之初，教育部即就人才培养目标、规格、教学计划及课程设置等制定了指导性《课程方案》。方案要求，主干学科包括体育学、社会学、公共管理学；主要课程包括体育社会学、体育教育学、体育经济学、运动营养、奥林匹克运动、体育游戏、网球等；主要实践性教学环节包括包括社会调查、实习、毕业论文等。审视10所样本院校关于该专业办学的《课程方案》，可以看出绝大多数院校课程设置是根据教育部《课程方案》精神，围绕其中规定的三大主干学科，以主要课程为基础，分为公共基础课、专业基础课、专业必修课和选修课四大类来设置；同时再加教育实践课程组成课程体系。统计主要理论课程开设平均28门；专业技能类必修课平均19门；主要实践性教学环节，包括社会调查、实习、毕业论文等，占18周以上。其本质凸显为社会身份与结构性的失位。学生经过高等教育后，无法进位于预期的社会结构位置，存在着"预期结构"与"现实结构"的严重身份背离。社会依据各种规范、价值和符号系统对该群体进行着经济与准入资质双重歧视的社会身份分层。从《课程方案》中可以看出，人才培养规格"多元化、宽口径"特征明显。这种对专业"群体"涵盖面的要求，在实际执行中却被解读为针对"个体"提出的规格要求。研究结果表明，10所师范类样本院校中仅有两所设立了专业方向以及培养方案，针对"个体发展"的差异化培养特征不显著，专业自身"同质化"倾向显著；建设过程中系统性培养方案，游离于传统体育专业边缘地带，专业"个性"缺失显著。

4. 新型专业师资力量与传统专业师资力量建设面临的现实冲突

2014年4月完成的调查显示：研究对象专任教师中，体育人文社会学硕士、博士学历教师仅占样本总数的2.95%，且学历分布依据院校排名，呈现由高到低趋势。近两年来，对研究对象最新专任教师结构的跟踪调研表明：新专业教师学历结构较2014年前增速加快，但"体育人文社会学"硕士、博士学历人才跟进仍显著滞后于"运动人体科学""体育教育训练学"等优势、传统专业。专业建设新生师资力量跟进滞后、内生动力匮乏也仍是制约本专业发展的重要环节之一。考量各院校承担该专业教学师资，绝大多数仍为具有传统体育专业背景的教师，教育理念无法摆脱固有教育理念的束缚，这是存在于各个院校中的共性矛盾。同样，占绝对力量的传统师资力量，也必将是存在于"建设发展"和"调整转型"间的另一类矛盾主体。

5. 专业实习基地匮乏与市场需求契合的现实冲突

《国家中长期教育改革和发展规划纲要（2010—2020年)》提出：要更新人才培养观念，树立多样化人才观念，尊重个人选择，鼓励个性发展，不拘一格培养人才。样本院校调研结果显示，能维持3年以上的实习实践基地几乎为"零"。化解这一现实矛盾，国家立法、政府出台保障制度细则，落地诸如"体育文化相关行政、事业单位及相关产业的大中型生产经营单位，必须承担起提供对口实习实训基地的责任和义务，配备、接纳一定数量专业人才"这样的"强制性"政策规定，才是最终发挥政府职能作用最有效和最重要的抓手。社会体育指导与管理专业是与社会紧密相连的一门学科专业。培养方案资料显示：样本院校普遍缺乏对学生综合实践能力方面可操作性较强的培训计划及考察方案，计划及方案笼统、含糊，操作层面上的"不确定性"及"不可预知性"特征普遍。目前，从"定性角度"探讨人才培养的基础素质结构、知识结构、能力结构、综合素质结构、社会评价等方面的质量评价标准时有所见，但真正符合人才质量（包括实践）"定量评价"的标准几乎没有。

6. 专业课程设置中学科与术科的矛盾冲突

社会体育指导与管理专业是体育学科中的一个实际应用型学科专业门类，人才培养主要是针对社会的需求而深入到社会体育群体之中，但现实执行中以"管理型"和"经营型"为培养目标的课程架构，则造成课程设计上偏重学科而忽视术科的现状（图1，样本院校普遍使用的"课程设置"框架）。按照这种课程设置培养"人才"，既没有鲜明的专业理论"个性"，也缺乏显著的"特色"专业技能，很容易在市场竞争的大潮中处于劣势。

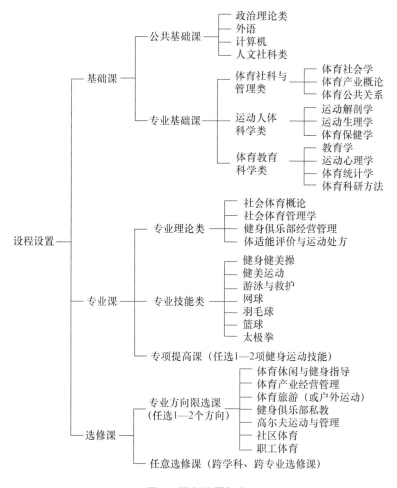

图1 课程设置框架

（二）市场需求引领下专业小方向人才培养的革新发展

社会体育是全民健身事业的基石，也是实现我国从"体育大国"向"体育强国"转变的重要力量。为此，下文将结合样专业办学问卷调查等指标对此问题做进一步探讨。结果显示，人才培养规格定位过于宽泛、特色不鲜明、稳定就业岗位严重不足、就业前景黯淡、转型发展良策缺失等，是目前存在于各院校最突出的五个问题，各院校面临基本相同的发展瓶颈。对此，提出了四个方面办学模式的可行性。

（1）专业转型创造了契机。面临巨大办学压力，抢抓机遇布局特色"专业小方向"谋求转型发展，也许就抓住了专业持续建设新的契机。

（2）学科专业提供了保障。该专业实质利用了本学科及跨学科优势建立特

色"专业小方向"提供了可能性，各院校通过优势学科融合渗透，重新制定精细化人才培养方案，为专门人才培养提供保障。

（3）前期专业办学经验积累。从办学成果层面考量，开设本专业的院校具有丰富的办好体育教育、运动训练或运动人体科学等专业的办学经验，这些专业课程体系不仅可以用来服务社会体育指导与管理专业的课程，同样也可以提供特色"专业小方向"课程教学的需求。

（4）人才市场提供了刚性需求岗位。例如，对拟开设的"社会体育残疾人运动与康复方向"的专题调研结果即显示：市辖各区、县残联都已建成了相应的康体中心，建设规模、配套设施基本到位，但各个中心都没有配备严格意义上的"运动与康复"专门人才，依据残疾人康复建设中心标准》，每个康复中心需配备4~5名"康复"专门人才，就天水市而言，五县两区就需配备30~40名，该配备远未达到国家残疾人康复中心建设标准，在一定程度上残疾人机构同时能够建立专门的"残疾人文化体育活动中心"，则人才市场需求空间会进一步加大，这就确保了专业人才稳定的刚性就业需求。

1. 务实专业建设，坚守专业发展转型

回顾考量20多年专业办学历程，我们不难发现：专业学习过程所供给的人才市场几乎涵盖了社会体育所有领域。对学习个体而言，"术业有专攻"，在短短4年的学习中要全面掌握庞杂的知识、技能显然是不现实的，能力再强的某一个体，在某一大专业领域也难占有一席之地。这正是文章提出专业转型发展要向"专业小方向"领域布局的朴素、务实理念。从目前研究对象对社会体育指导与管理专业调整的个案分析，个别院校已有了设置"专业小方向"的尝试，如"体育表演""健美操""体育舞蹈"方向等，但调整仅仅停留在"专业技术"层面的提高或拓展，系统地、专门地服务社会大众体育事业，不与本学科其他专业抢饭碗的转型方案与举措并不鲜明。社会体育指导与管理专业如何务实专业建设，坚守专业发展转型？方法只有一个：寻求脱困途径。"高起点"是专业建设进步的标志，"务实建设、转型调整、改进完善"才是持续发展的必然要求。专业转型与调整必须以市场的"决定性作用"为基础谋篇布局，抓住了市场风向标，也就抓住了专业建设的"纲"，高等院校在社会进步与发展中的"引领作用"也才能得以体现。高等院校需适度把握"步伐节奏"，既要超前，又要跟进，超前是思想，跟进需方法，"小步快走"可能要比"大步流星"更加稳健。分析研判市场、寻求岗位、主动跟进，坚守专业发展转型中"务实建设"的理念，才是持续推动发展进程之根本。因此，当今社会体育指导与管理专业培养人才的目标定位，应最大限度的以"市场对人才需求"为契合特征，

突出"社会体育指导与管理"的专业特色，即，它所培养的专门人才应该是在社会体育领域里能组织指导群众开展体育活动的"技术指导型"专业人才。这就需要本专业在课程设置、实践应用能力培养等方面尽量契合市场的"需求"选择，开设门类多样的术科课程，使学生能有机会依据自身能力、兴趣爱好、社会热点需求等，掌握需要的术科项目，培养其在群众体育活动中管理、组织与指导的能力，从而在根本上改变专业学习偏重学科、忽视术科的课程设置现状。学生们在掌握好专业学习的同时，还应该具有良好的基础素质、较高的人文素养。所以，在课程设置上应加大选修课课程比例，开设综合课、跨专业选修课及边缘交叉课等，使学生能够根据个人兴趣和特长拓宽知识领域。除此之外，搞好实践性教学环节，对于理论与实践结合、锻炼学生的社会体育工作实践能力有着至关重要的作用。实践性教学环节应主要包括见习、实习、作业、社会调查、实验、毕业论文等内容，且其"可操作"必须有"精、准"的配套方案及保障措施。"学以致用"加强学生在实践课程环节中与社会的接触面和接触深度，是社会体育指导与管理专业的必然要求。

2. "专业小方向"革新发展宏观理念

作为从专业小方向转向具体宏观行为的蓝图设计，专业人才培养方案是依据国家对高等学校人才培养要求，为学生培养做出整体设计和规划的教学指导文件。在专业人才培养方案引领下，如何完善高等院校转型发展之宏观设计，化解人才培养现实冲突，体现专业办学特色、回应社会需求变迁、承载院校文化底蕴，已成为亟待解决的问题。对此，设计出以下几个方面的优化路径。

（1）悉心求证，大胆设计。重新认识"统揽全局、多元化、宽口径"的学科专业是针对"群体"而非"个体"的专业办学思路；重置"大学科、新专业、小方向"的"个性化"专业转型思路。

（2）回顾历程，调整布局。回顾专业发展历程，总结"得失"，照顾重点市场，兼顾落后省区，总量控制，适度去留。

（3）完善立法保障，培育人才供给。从国家层面完善立法保障，积极培育、引导、开发社会体育指导与管理专业人才稳定的就业市场。

（4）制度跟进，统筹规划。以宣传为契机，以制度为保障，动员全社会机关、企事业单位、社区、俱乐部、各级各类体育组织统筹设岗，从实习基地培育入手，逐步设立稳定的人才就业岗位。

（5）调研转型，细分专业小方向。以市场为"决定性"导向，深入调研，细分转型发展"专业小方向"，突出鲜明的"专门化"目标市场。

（6）精心设计，完善培养方案。广泛吸纳社会各阶层及专家学者的建设性

意见，发挥各院校交叉学科办学优势，积极探索实践，制定并最终确立"精细化、个性化、独立存在、特色鲜明"的人才培养方案。

（7）契合市场需求，合理布局课程体系。既要紧扣当前"市场需求"课程体系的脉搏，又要预判未来"市场空间"课程体系的调控。

（8）对口分散，强化实训基地建设。完善立法保障，彻底打破现行实习实训模式，逐步推开"专门人才专门设岗实习"机制。

3. "专业小方向"革新发展微观建构

社会体育指导与管理作为新兴应用型专业，其人才培养的实质必然落脚于应用能力，这就决定了以市场需求为导向，以责任、创新和实践为着力，以社会评价为人才培养质量为衡量，要主动适应社会实践，主动服务地方发展，坚持"以生为本、加强实践、强化创新、综合培养"。2012 年，北京体育大学组建了"社会体育系"，设置了"社会体育指导与管理"和"休闲体育"2 个本科专业，并设"社会体育指导""社会体育项目推广""户外运动"和"智力运动"4 个专业方向，这一举措为师范类普通高校建设架构专业"小方向"提供了宝贵的发展思路。依据专业"小方向"发展理念基础分析、可行性判断及总体构想，重新架构专业办学各要素基本构件占比、操作流程、考核标准、预期效果等，各院校可依据自身学科专业优势及办学实力，有取舍的确立专业"小方向"，这是专业"小方向"基本建设架构是否合理的关键所在。各院校可根据招生数量及设置的小方向数量，设立"不同专业小方向"平行班级，或"共同专业小方向"平行班级。依据呼之欲出的改革措施，细分"专业小方向"目标就业市场。就目前市场化背景下，兼顾高等师范类院校学科类型综合分析，本研究拟将社会体育指导与管理专业划分为 8 个"专业小方向"（各院校可依具体情况细分或布局）。

（1）公共体育事业管理方向。方向就业目标：社会各级体育管理机构及企事业单位群众性体育活动管理者。研究社会体育政策、法规、发展、布局、帮扶等政策制定的专门研究及行政管理人员。

（2）体育市场管理方向。方向就业目标：文体管理职能部门。管理社会公有或私营体育消费经营单位，职能类似工商管理。

（3）体育市场营销方向。方向就业目标：与体育相关的企事业单位。社会体育消费理念策划、广告、宣传及其产品推介、营销策划等。

（4）社会体育项目推广方向。方向就业目标：为各级各类与社会体育产业工作、管理、经营、宣传、服务等提供专业服务。要求具备体育产业经营知识、经营管理、服务宣传等能力。

（5）大众健身指导方向（平行方向：残疾人体育服务方向）。方向就业目标：体育会所、俱乐部、场馆、社区等专业教练、健身指导，或大众社会体育活动的组织、策划、实施等（平行方向就业目标：残疾人联合会、人社局等与残疾人运动竞赛、社会服务、救助相关岗位。主要服务残疾人运动、竞赛、康复、保健、理疗、心理救助、健身指导等）。

（6）户外运动方向。方向就业目标：户外领队、导游，各种户外运动公司、俱乐部的工作者、经营者、管理者。掌握户外运动、旅游、规划和推广的专业知识；能够熟练开展休闲体育专业指导与服务；具有户外运动竞赛组织、项目路线规划、项目推广等能力。

（7）体育设施规划与管理方向。方向就业目标：市政、规划、建设、人社、教体等行政事业单位。主要研究制定公共体育设施规划与布局的专门人才。

（8）专业教师继续学习方向。方向目标：主要以考取体育人文社会学硕士、博士为现实目标，以充实高等院校社会体育指导与管理专业师资力量为岗位目标，为专业建设持续发展提供人才储备。

综上所述，社会体育指导与管理专业"小方向"建设过程中，我们应着重认识并抓住以下几个核心问题。

（1）"专业培养目标"实质内涵的现实性与前瞻性的有机结合，是专业培养目标方案建构的重点。

（2）正确认识"专业培养方案"的主体要件应由"知识体系""知识领域"和"课程"3部分构成。

（3）"专业培养方案"的改革与发展，应由"整体结构设计为中心"转向"课程建设为课程的演绎将是课程建设的动力来源。在具体操作过程中，社会体育指导与管理专业"小方向"建设应以"橄榄形"来计划分配学制及主要课程，既统一两头，放开中间。1~2学期、7~8学期为两头。第2学期末，确定个体"专业小方向"。1~2学期，学习内容为专业理论基础、通识教育、公共课、技能普修课（或选项普修）学习，紧扣实用需求设课。如，计算机课程，只需掌握实用操作技能及应用模块；而《大学英语》完全可以用专业小方向实用英语来取代，以"听、说"能力训练方式授课为主。7~8学期，内容为实习、实训、毕业论文及毕业相关事宜；完成方式为方向对口、相对分散、任务集中。3~6学期，以专业"小方向"小组方式授课、实践为主。依据各专业小方向需求，反复论证设课，完成小方向理论、技能、技能资质认定、从业资格考试等学习、培训任务。学习空间自由度大，可灵活调整跨学科、跨专业的课程学习。这是细分并重置专业"小方向"成败的核心所在，需大胆设计，小心

求证，"设计—实践—检验—调整"，"再设计—再实践—再检验—再调整"，直至被市场认可并接受。

三、结束语

通过剖析我国普通高等师范类院校社会体育指导与管理专业人才培养面临的现实困境，深刻认识了专业办学过程中我们必须正视而亟待化解的来自学生与学校、高校与社会、传承与创新、愿望与现实、政府与政策、人才创新培养与市场需求契合等诸类矛盾关系，为清晰判断"专业转型发展"思路奠定了参照体系。通过对转型发展理念基础、重置"专业小方向"

办学模式的可行性、"专业小方向"架构的全面综合分析，使我们确信人才创新培养应最大限度的以"市场对人才需求"为契合特征，突出专业特色和独立存在价值，终极目标不求"大而全"，只求"精而深"，紧扣并预判市场"决定性作用"脉搏培育"特色专门人才"，普通高等师范类院校社会体育指导与管理专业才能重获新生并迸发鲜活旺盛的生命力。

参考文献

[1] 2013 全国师范大学排行榜 [EB/OL]. 中国教育网，2013 - 07 - 01.

[2] 高松山，张文普. 对我国本科体育院校布局与体育专业规模的分析 [J]. 北京体育大学学报，2009，32 (10)：79 - 82.

[3] 卢志成，杜光宁. 我国体育院系（校）发展布局及其专业设置情况研究 [J]. 吉林体育学院学报，2015 (1)：75 - 80.

[4] 中国共产党第十八届中央委员会第三次全体会议. 中共中央关于全面深化改革若干重大问题的决定 [R]. 中国网，2013 - 11 - 15.

[5] 赵志荣. 学科门类视域下我国高校体育专业困境与出路 [J]. 体育学刊，2014 (6)：92 - 95.

[6] 郑艳芳，刘连发. 社会身份与结构失位：体育专业群体就业的困境诉求 [J]. 体育与科学，2013，34 (3)：45 - 48.

[7] 教育部. 全国普通高等学校体育教育本科专业课程方案（教体艺〔2003〕7 号）[S]，2003.

[8] 社会体育专业本科专业人才培养方案 [S]. 十所样本院校，2012，2013.

[9] 王定宣，刘中强，匡立. 体育本科人才培养质量评价标准探讨：以社会体育指导与管理专业为例 [J]. 运动，2014 (10)：82 - 83.

[10] 王美. 国家级社会体育指导员专业能力评价体系建立与实证研究 [J]. 北京体育大学学报，2013，36 (8)：33 - 38.

［11］张文毅，高峰，陈岭. 冲突与破解：体育院校本科专业培养方案的优化路径探索［J］. 北京体育大学学报，2016，39（8）：81 – 86.

［12］刘洋，王家宏. 休闲体育专业人才培养的问题与改革探索［J］. 北京体育大学学报，2016，39（11）：104 – 111，98.

（本文发表于2017年《北京体育大学学报》第11期）

伏羲祭祀乐舞

——夹板舞的历史演变及现代文化价值研究

刘大军　蔡智忠　苏兴田　高海利　蔡中 *

伏羲是中华民族的人文始祖，三皇之首。千百年来伏羲始终被历代所祭祀。早在东周王五年（公元前 672 年），秦宣公就在渭河以南作密，祭祀伏羲。汉代，伏羲、女娲兄妹结亲的神话广为流传，伏羲作为人类始祖享受祭祀。在祭祀的历史中，仪式的文化内涵不断发生转换。各个朝代不同的社会背景、统治策略、思想观念决定人们对伏羲祭祀的不同政策取向。伏羲不仅被看作信仰主体，更多的是被当作某种历史记忆性资源，在现实会中被选择与再造。古代天水人民为期盼国泰民安，伏羲祭祀逐渐与道教祭祀活动结合在一起，演化为一种庄严肃穆的祭祀活动，折射出人们追求五谷丰登、太平盛世的美好愿望和虔诚心理。夹板舞就是天水伏羲祭祀庆典活动中具有标志性的传统表演，也是伏羲文化的重要组成部分。

夹板舞原本是一种本土的民间歌舞娱乐活动，节奏感强，动作技巧要求高，刚劲潇洒，板声清脆而洪亮，富有韵律感。基于这些特点，夹板舞逐步进入伏羲祭祀活动当中，成为一种礼仪性的活动。当代，随着伏羲文化旅游节的举办，2005 年天水将伏羲祭祀典礼作为非物质文化遗产上报。2006 年天水"太昊伏羲祭典"被列入首批国家级非物质文化遗产名录。但要使伏羲祭祀典礼更有吸引力，让世人认知、肯定并提升其文化品位，挖掘、张扬伏羲体育文化是最佳途径。伏羲祭祀典礼规模日益恢弘，夹板舞经过历史的遗存和传承，在伏羲文化节祭典活动中扮演着重要的角色。我们知道，文化的发展有其内在的联系性和延续性，如果人们对我国传统文化"究其趣而深其归，则不难发现，中国传统文化的最初源头，就是以涵盖伏羲时代的精神以及物化了的精神为主要内容，

　* 作者简介：刘大军（1964—），男，山东掖县人，天水师范学院教授，主要从事体育教学和民族传统体育研究。

并且由后世不断丰富，对后世产生深远影响的远古文化，我们称其为伏羲文化"。为使伏羲祭典展现出伏羲文化特色，开发和研究夹板舞，无疑是非常必要的。笔者拟通过对夹板舞的社会特征和功能价值的研究，挖掘其在全民健身、社会文化、旅游经济领域中的价值。旨在展现天水夹板舞的独特魅力，促进其在新的历史时期的融合与发展。

一、夹板舞的社会特征

（一）历史特征

天水夹板，又叫"云阳板"，起源可上溯到唐代的"拍板"。1985 年，在天水市麦积区南集宋墓中出土的画像砖中，就有《男伎击拍板图》，与今天的天水夹板舞极为相似。可知天水夹板即由唐代"拍板"演变而来。由此可见，天水夹板乃是我国遗存千年的"拍板"乐舞。由古至今，在天水民间兴盛的夹板舞，是一种劳动人民歌颂太平盛世的集体性歌舞活动。关于夹板舞的源渊，尚无定论，但可以认定的是在河南淮阳等地的伏羲祭典中都没有此祭祀舞蹈，它是天水伏羲祭典活动所独有。天水市政府于 1988 年恢复公伏羲大典，2005 年公祭大典升格由甘肃省政府主办，2006 年天水"太昊伏羲祭典"被列入首批国家级非物质文化遗产名录。每年公祭期间，都有大批海外华人、海峡两岸和港澳各界人士前来朝宗谒拜。与此同时，夹板舞经过历史的遗存和传承，在政府公祭和民众自祭中都礼乐具备，夹板舞队列整齐，锣鼓喧腾，使庆典活动隆重热烈。

（二）文化传统特征

伏羲是距今约五六千年以前母系氏族繁荣阶段（仰韶文化时期）的代表人物，世代相传几千年，传说和遗迹甚多。在旅游文化热兴起后，大体确定伏羲故里在甘肃省天水市，葬在今河南淮阳市。"建庙者，建祀也。"天水的伏羲祭祀在明代已形成。伏羲庙每年原有春秋二祭，后来只保留下正月十六日的春祭。从古至今，伏羲庙会都是民众喜闻乐见的敬祖、娱乐式，天水人的朝"人宗庙"（民间习惯将伏羲称"人宗爷"）和"上九朝观"等大型群众庙会，成为天水城乡不可缺少的民俗活动。除此而外，伏羲庙和玉泉观庙会一样，依例有东关特有的三家夹板队专程来庙表演，在庙前、院内放铁炮三声以助其威，并伴之以悠扬入耳的民间音乐曲牌，深入庙堂，传入巷里。正如恩格斯在述及印第安人原始部落的宗教仪式时说："各部落各有其正规的节日和一定的崇拜形式，即舞蹈和竞技；舞蹈尤其是一切宗教祭典的主要组成部分。"夹板舞是天水伏羲祭典祭祀活动中具有标志性的传统表演项目。

（三）地域风格特征

天水古称秦州。汉武帝元鼎三年（公元前 114 年），设陇西郡、北地郡，并置天水郡。《水经注》载："上北城中有湖水，有白龙出是湖，风雨随之。故汉武帝元鼎三年改为天水郡。"《秦州志》记载："城前有湖，冬夏无增减，天水取名由此湖也。"它位于甘肃东南部，地处陕甘川省交界，气候温润，夏无酷暑，冬无严寒，四季分明，景色秀丽，被誉为"陇上小江南"。天水历史悠久，是中华民族的发祥地之一。史载为人文始祖伏羲的故乡，伏羲文化发祥于天水。夹板舞最早流传于甘肃省天水市秦州区一带。夹板舞在民间主要用于祭祀、赛社等世俗的宗教活动，后来发展为自发的群众性娱乐活动。从其表现的艺术性看，不仅有浓郁的民间民俗特色和生活积淀，还具有一定的时代精神和风格。

二、天水夹板舞的功能

（一）健身娱乐功能

夹板舞蹈动作雄壮、有力，具有力度感，形体的基本姿势突出平衡感，表演线路清晰明确，鲜明的艺术风格展现出了西北人的剽悍和秦州勇猛的民风。表演时，由表演者手持夹板，排成整齐的队伍，边行进边表演。舞者双手握住夹板的下部，首先将夹板举至胸前合紧，叫做"行香步"，然后进行基本动作的表演，即右脚向前一步，同时右手拉开夹板，左手握板收回至胸前，接着左脚向前，右手翻腕打板一下，并且很快拉开夹板，右脚再次向前，左手翻腕再打夹板一下，共四步，击板三下，打出清脆而宏亮的声音，具有很强的节奏感。《巫·舞·八卦》一书指出，史书中所提到的"禹步"就是民间的"踩八卦""履步斗"。同样可以看出比较接近原生状态的天水夹板舞步简洁轻快，整齐划一，循环往复，向前行进，也是以八卦的模式予以规范的。其动作有技巧性，有律动感，舞者神态严肃虔诚，其艺术形态隐含"原始文化"的基本形态。在表演气质上充分体现伏羲文化的人文精神和思想内涵；追求自强不息、百折不挠、努力进取、刚健有为的精神，以积极乐观的态度主导人生，使其充满生命活力。它不仅适合于不同年龄、性别的参与，也适合不同体能水平人群的选择。使人们在娱乐身心的运动中，承受不同程度的生理负荷和精神负荷，从而达到身心的双重锻炼，具有极强的健身价值和功效。

（二）教育功能

中国传统伦理所要求的"仁、义、礼、智、信、温、良、恭、俭、让"等亦贯穿了民族传统体育活动的全过程。民族、民间传统体育既有很高的娱乐价值，又有很高的文化价值，把它引入学校体育，不仅是对学校体育内容的补充

和发展，而且会极大地丰富学校体育课程内容，树立"以人为本"的教育理念，对全面推进素质教育具有深远的现实意义。天水夹板舞作为天水地区民族传统体育中的一项内容，它的产生和发展与民族的传统文化息息相关。因此，从事夹板舞活动，不仅是动作技能和身体素质、意志力等方面的教育和锻炼，也是一种民族传统文化的学习和弘扬。同时，自然雄浑的气势、沉稳豪迈的步伐、坚韧执著的神态和粗犷豪放的品质，也是一种热爱生活、培养积极进取和竞争精神的教育。

（三）表演功能

夹板舞随社会发展发生变化。近年来，夹板舞内容与形式随着社会的发展而发生变化，经当地文艺工作者的挖掘整理、提炼和加工，天水夹板舞活跃于舞台演出，1997年5月在甘肃省举办的首届群星艺术节大赛中，经改编的《丰收夹板》舞蹈获得了银奖。2005年起，由天水市群艺馆舞蹈教师李本厚创编的祭祀夹板舞，以天水市职业中专学校为表演单位，使它的表演技巧、舞蹈性和艺术性等方面都有较大的突破，令人耳目一新。

与原生态夹板舞比较，可以看出原生态夹板舞舞姿单一、步法稳重、线路简单，次生态的夹板舞汲取了民族民间舞的风格和特点，舞姿翩跃，步法轻盈，线路丰富。表演者均为天水市职业中专的学生，表演由托举的开场造型开始，整套动作包括了跳跃劈腿、单双腿、转体、下腰、涮腰、鹞子翻身、云手、跪于地面和躺在地面仰身等结合击打夹板的动作。特别是欢快的对角线、圆形及交叉线路的跑跳步，结合横排前后、高低层次的变化，以及伴随呼喊声的击打夹板表演，使古老的祭祀夹板舞焕发出了前所未有的青春和活力。次生态夹板舞最大的突破是男女表演者共同为伏羲祭祀献舞，男子着红白农服、披金黄色披风，女子着蓝白色衣服披纯白披风，间或两两对练，和着宫灯伴舞，体现出阴阳和谐。夹板饰以长红绸带，增加了其动态美，音乐的旋律雄壮兼有柔美，刚柔并济。

三、天水夹板舞的价值

（一）体育价值

夹板舞在经历了由宗教活动向民俗活动过渡的历史时期后，同样也完成了职能的根本转变，体现了不同层和需求的体育价值取向。其主要价值表现为：其一，完成了从一个自然人向社会人的真正转变，通过与他人的协作配合而充分体会到了群体的价值和协作的重要性；其二，促进个体的身心健康，参与者是通过竞争对抗而实现了个性的觉醒和张扬，增强了自我肯定。通过体能的释

放而获得了身体和精神的充分满足与享受，强化了生命机体功能。总之，通过这种身体活动方式，使参与者获得了娱乐和健康，获得了人际交往、融入群体、融入社会的充分满足，促进了人的更为健全的发展。

（二）社会价值

千古以来，夹板舞经久不衰地传衍在天水民间和陇右大地上。但由于没有得到很好的挖掘、开发，普及程度非常有限，只在很小的范围流传，并且还严守着口传心授、不外传的规矩。2000年4月，为了使这一独具特色的地方文化艺术有更大发展，天水市政府委托天水师范学院的专业教师和当地的民俗舞专家在继承传统夹板舞的基础上开发、研究、创编了既不失传统夹板舞本色，又富有现代气息的夹板舞，并且在"天水市旅游文化节暨伏羲公祭大典"上进行表演。随着改革开放与中外文化艺术交流的增加，深入开展民族传统体育项目，能有效地促进经济欠发达地区主动地冲破封闭，增进社会交流，并且通过各种体育方式获得自尊自信、积极努力、协同合作、追求成功等具有时代特征的情感体验，加速实现思想观念的现代化。

（三）旅游经济价值

在西部地区的人文景观中，民族传统体育是最具有吸引力和价值的重要旅游资源之一。它不仅能满足旅客求奇、求新的文化心理追求，而且所具有的娱乐性、趣味性、观赏性、参与性和健身性能提升其旅游的效果，创出更具有品牌效应的旅游热点。近几年来，天水市大力发展旅游文化资源优势，一年一度的"天水市旅游文化节暨伏羲公祭大典"吸引了来自香港、台湾的旅游观光者和各界友人。以夹板舞为龙头的一些民间艺术不断被整理挖掘出来，已初步形成了"以麦积石窟为龙头，旋鼓舞、秦州夹板、蜡花歌舞、地摊秧歌为两翼"的文化经济体系，同时也创造出了可观的经济效益。

古代天水人祭祀伏羲是为了期盼国泰民安，折射人们追求五谷丰登、太平盛世的美好愿望和虔诚心理。而现代天水人打夹板、祭伏羲，又有了体育价值、社会价值、旅游经济价值等现代文化的价值。打夹板作为伏羲民俗体育文化，经过历史的遗存和传承，通过每年的公祭伏羲大典这个窗口，一定能弘扬我民族传统体育文化。

参考文献

[1] 马雪莲. 伏羲祭祀变迁中的文化内涵分析 [J]. 西北第二民族学院学报（哲学社会科学版），2004（1）：58 – 62.

[2] 雍际春，等. 陇右文化概论 [M]. 兰州：甘肃人民出版社，2006（1）.

[3] 刘雁翔，雍际春，等. 天水伏羲文化资源及旅游开发论析 [J]. 天水师范学院学报，2006（4）：15－20.

[4] 闫虹. 伏羲祭祀庆典乐舞—夹板舞调研 [J]. 天水师范学院学报，2007（4）：25－28.

[5] 李振翼. 伏羲庙与伏羲文化活动 [J]. 天水行政学院学报，2001（3）：61－64.

（本文发表于2009年《山东体育学院学报》第8期）

媒介融合背景下英超联赛转播权的
开发运作及启示

徐叶彤[*]

体育赛事的转播权是将编码或解码的电视节目，通过有线或无线的方式传送给普通观众的权利，它具有无形资产和知识产权的属性[1]。1948 年，英国广播公司 BBC 向伦敦奥组委购买了伦敦奥运会的转播权，虽然最终奥组委并没有收取费用，却由此开启了体育赛事转播权出售的先河[2]。经过几十年的发展，电视转播已经成为体育赛事产业体系中不可分割的组成部分，奥运会、NFL、NBA、英超等赛事之所以能形成现在的体量和影响力，现代媒介传播以及由此形成的产业模式是重要的基础。

作为世界顶级的职业足球赛事，英超在 2005—2006 赛季转播权收入 15 亿英镑，占赛季总收入的 39%，2015 年英超官方更是高调宣布将 2016—2018 年 3 个赛季的转播权以 51.36 亿英镑出售给 SkyTV 和 BiggerThinking 公司，创造了体育赛事转播收入的新历史[3]。与此同时，在当前的媒介融合背景下，英超联赛的赛事转播权虽然依旧是传媒巨擘竞相争夺的核心资源，但是传统传媒大亨的垄断地位正在发生变化，新技术的变革也在对传统的转播权开发和运作模式提出新的挑战。因此，探索英超赛事转播背后的开发模式和运作逻辑，对我国体育赛事市场开发和运作具有积极的借鉴意义。

一、英超联赛转播权的开发运作分析

（一）英超联赛转播权开发运作的组织基础

英超联赛运作体系中，联盟发挥了重要的核心纽带作用，连接着俱乐部、联赛和足协（见图 1）。英超联盟是由 20 家顶级足球俱乐部入股组成的公司法

* 作者简介：徐叶彤（1968—），男，江苏武进人，天水师范学院教授，主要从事体育教育和足球教学与训练研究。

人，是市场化运作的主体，俱乐部各占有相应的股份。足协的主要角色则是作为社团组织对赛事进行指导和裁判，在欧洲杯、世界杯、奥运会等大型国际赛事期间协调组织各级男女国家队，在此基础上获得相应的技术指导、赞助、足球博彩等收入。

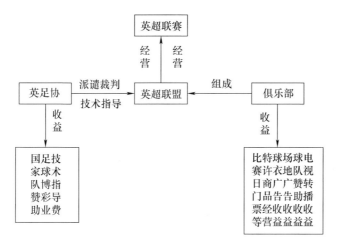

图1 英超联盟组织结构图

组成联盟的各家俱乐部都具有独立的法人资格，虽然联盟的日常事务是由专业的团队负责，但是联盟的每项重大决策都需要俱乐部的参与表决，超过2/3的俱乐部成员同意，决议才能通过[4]。在这种组织架构下，英超联赛的赛事转播权、商业开发权被俱乐部委托交由英超联盟代理，即俱乐部享有赛事所有权、联盟享有赛事经营权。在运作过程中，俱乐部通过电视转播、球队赞助、场地广告、球衣广告、特许商品、比赛日门票等获得相应的收入，联盟则通过高效的管理和资源垄断机制，实现联赛的整体利益最大化。

（二）英超联赛转播权开发运作的制度规范

英超联赛的早期阶段，只有赛事的场地是获得法律承认的财产权利，对于电视转播权并没有相应的法律规定。这就默认为只要进入比赛场地就获得比赛的转播权，如此一来一般的观众就和获得授权的电视机构没有区分，也会造成转播权方面的法律漏洞。近些年来随着现代网络转播、直播技术的发展，自媒体成为有别于传统媒体的另一种信息传播方式，影响力及其对于传统赛事转播的分流程度与日俱增，英超联盟及政府管理部门已经开始趋向于把赛事转播权作为一项财产权利进行保护。

默多克新闻集团旗下的Sky TV曾长期对英超联赛的电视转播权占据统治地位，使得一般的传媒机构难以插手。后来英国垄断委员会为了保证赛事转播权

的市场公平竞争，做出了转播机构占有俱乐部股份不得超过 10% 的规定，并且要求转播权的出售要接受转播机构的平等竞标。这使得 Sky TV 通过收购英超俱乐部进一步扩大对赛事控制权的计划破灭，也在赛事转播权上给了其他机构平等的竞争机会。在英超 2016—2018 年 3 个赛季的转播权竞争中，Sky TV 只是获得了 A、C、D、E、G 等 5 个转播包的 126 场赛事转播权，而 B、F 转播包的 42 场赛事转播权则由 BiggerThinking 公司获得，这在一定程度上遏制了 Sky TV 在英超赛事转播权上一家独大的垄断地位，促进了英超赛事转播交易市场的开放性和规范性。

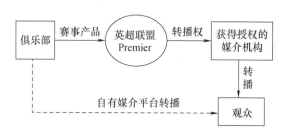

图 2　英超赛事转播权运行基本模式

（三）英超联赛转播中的收入分配策略

英超联盟是英超联赛赛事转播权的主要运作机构，为了使联盟在市场交易中占有主动地位，转播权通常是整体出售。这种模式保证卖方优势的同时，也给买方创造了更大的市场开发空间，对于转播机构更具吸引力。这种模式在无形中会把很多小型转播机构排除在外，最终只剩下诸如 Sky TV 之类的传媒巨头相互竞争，也会让赛事的运作效率和市场开发实现利益最大化。在转播权的收益分配方面，英超联盟实施的是一种"效率与公平兼顾"的分配策略。在赛季结束后，当年转播权收入会有固定的 50% 作为 20 家俱乐部之间的平均分配资产；另有 25% 根据当年联赛的成绩排名在俱乐部之间进行差异分配；剩下的 25% 用于球员培养、业余联赛资助、转播设备维护等方面（见表 1）[5]。

表 1　英超与中超转播权收入分配比较

赛事名称	转换权动作模式	收入分配方案	特点
英超 （Premier League）	整体出售	（1）平均分配（50%） （2）球队激励（25%） （3）联赛与球员发展（25%）	一定程度上保证股东利益，刺激俱乐部和球队提高成绩、发展球谜
中超 （CSL）	整体出售	（1）平均分配（64%） （2）中国足协（36%）	保证各股东利益，但缺乏激励机制

英超的这种模式首先保证了不同水平俱乐部的基本利益，从源头上对两极分化现象进行了预防，使联赛发展和联盟的维持可持续。其次在激励策略方面也并非仅以战绩论英雄，而是把赛事和球队的可持续发展作为重要的投入项目，让球队能够在球星引入、赛事观赏性提升、球迷维持各方面共同努力，对于整个联赛生态的维持都具有重要作用。相比之下，中超联赛的收益分配则相对固定。类似于英超联盟，中超联赛公司会拿出 64% 的收益平均分配给各家俱乐部，剩下的 36% 则由中国足协占有。很显然较之于英超，中超的这种模式对于球队的激励机制并不明显，同时由于大股东拥有较大的话语权，赛事的开发和运营方面也没有英超开放。

（四）英超赛事转播中的供应关系分析

在职业体育赛事中，赛事的组织者、转播商、观众之间的互动行为构成了基本的供应关系。学者 Lonsdale 曾经根据各要素的属性，把职业体育的产业链分为赛事组织者和赛事的上游和下游，并在此基础上发展成职业体育赛事关系网[6]（见图 3）。

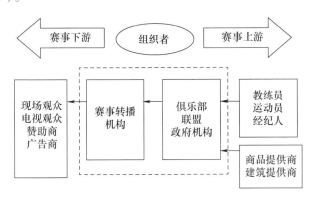

图 3　职业体育赛事关系网

根据 Lonsdale 的理论，职业体育可分为上、下游 2 个市场，赛事的生产者和提供商构成了上游的组织市场，赛事的转播商和付费人群构成了下游的转播权市场。BBC 早期在购买英超转播权之后实行的是免费转播，这一局面在 1992 年 Sky TV 进入英超转播市场后被改写。Sky TV 的做法是在购得英超赛事转播权后为用户免费安装电视接收器，使用户获得良好的观赛体验，随后逐步推出英超的付费观看节目。这一模式后来被证明行之有效，英超赛事的付费订阅为 Sky TV 带来了丰厚的利润，2007 年 Sky TV 的全套英超赛事费用为每月 35 英镑，订阅用户高达 700 万[7]。这种高昂的定制费用得益于 Sky TV 的财力雄厚，一方面以高价购买上游市场的赛事资源，另一方面在形成垄断后抬高下游市场价格。

在付费观看成为下游市场主要盈利模式后，也并存着一些免费的公共频道，BBC 在 2004 年以来就一直购买英超的赛事集锦免费提供给观众，然而这并没有让上游市场的资源争夺中对 BBC 网开一面，仅 2016 后 3 年的赛事集锦转播费用就高达 2.04 亿英镑。可见在英超赛事转播中的供应关系中，资本市场占据着有力的支配地位。

（五）英超联赛转播权的营销方式分析

1. 面向国内市场的转播权营销

英超联赛转播权的收入来源主要体现在国内市场，仅在 2013 年国内转播权收入就超过 17 亿英镑，2016—2018 赛季超过 50 亿英镑的转播权收入也主要是来自本国的 Sky TV 和 BiggerThinking 公司。同时，2.14 亿英镑出售给 BBC 的赛事集锦也主要面向国内市场。早在 20 世纪 90 年代，Sky TV 就在国内推出了英超的收费节目，目前英国国内的收费电视市场已经比较成熟，来自付费转播的营收也成为转播商在国内的主要收入来源。国内市场的繁荣主要得益于英超联赛长期以来的用户感情培养和品牌经营，这种稳定的情感纽带和品牌认同也让联赛转播权的营销更加注重体验和参与，上到联盟，下到俱乐部和球队，无论是在大型比赛还是在日常活动中，球迷的参与环节都异常丰富，体验式营销已经成为英超联赛面向国内市场转播权营销的重要方式。

2. 面向海外市场的转播权营销

随着全球化的推进，英超的转播权也开始积极探索海外市场，目前已形成如下市场布局：NBCSports Group 转播的美国市场、ESPN 和 Brazil FOX 转播的中南美市场、TSN 和 Sportsnet 转播的加拿大市场、Super Sports 转播的非洲市场、Super Sports Media Group（新英体育）转播的中国大陆和澳门市场。在 2013—2016 年 3 个赛季海外市场一共为英超贡献了 16 亿英镑的转播权收入。相比于国内市场，英超的海外市场还存在很大的挖掘空间，转播商也在探索不同市场环境下的营销方式。以中国市场为例，英超在进入中国市场之初的转播权收入仅为 10 多万美元，并且是来自北京、上海等本土电视台的二次购买。在 2007—2010 赛季期间，购得英超中国大陆转播权的天盛传媒推出面向电视、互联网和手机用户的英超付费订阅，不幸的是这种营销模式并未得到中国客户的认同，最终以失败告终[8]。如今，新英体育在获得英超 2013—2019 年转播权后，采取更加灵活的营销方式：一是延续以往的分销模式，通过向地方电视台、网络平台二次销售转播权获得一部分资金回笼；二是继续探索付费电视营销模式，推出定制化套餐组合（如订阅自己最喜欢的 38 场比赛、只看豪门对决等）。这些套餐价格大约只有全包套餐的 1/5，旨在通过价格策略快速打开中国收费市场，

最终效果如何，仍有待市场的检验。

二、英超电视转播权开发运作的经验及启示

（一）以赛事品质为基础，以资源开放和行业整合打造多元化的产业生态

职业体育联赛的开发运作是一个商业化的过程，英超联赛之所以能产生可观的经济价值，除了精彩纷呈的比赛内容之外，多样化的市场开发也发挥了重要作用。目前英超联赛的营收主要包含赞助费（20%～30%）、赛事转播费用（40%～50%）、门票和纪念品等比赛日收入（30%～60%），尤其是赛事的转播费用自英超成立至今几乎是一路飙升。英超联赛的收入体系中，赞助费只是其中较少的一部分，电视转播费、门票和纪念品等比赛日收入的较高占比，体现了赛事本身较强的自我造血能力，建立丰富多元的产业生态已经是英超联赛市场开发的重要特征，也是其实现市场价值和持续盈利的重要保证。

相比之下，盈利能力不足已经成为中超乃至更多的中国体育赛事面临的普遍问题。主要体现在几个方面：一是赛事的精彩程度依然与国际顶级职业联赛相差较远；二是收入来源单一，在中超的收入结构中，赞助费占84%、赛事转播费用和比赛日收入占16%[9]，与英超形成鲜明的对比；三是在中超各俱乐部中普遍存在一股独大和母公司赞助俱乐部的现象，中超的赞助费中有多少是真正来自外部的营收也要打个问号。当前，在我国体育产业的强劲势头下，中超作为中国职业体育联赛的排头兵迎来前所未有的市场利好，先后有体奥动力、乐视体育等以大手笔介入中超版权，这就需要中超清晰认识自身问题，借力资本市场实现联赛的升级改造。首先要将提高联赛品质作为重中之重，这也是英超等国际品牌赛事长期繁荣的基本保障，联赛品质建立在人才基础之上，不仅需要积极引进国外优秀的运动员和教练员，提升赛事整体水平，还要加大国内青训队伍的国际学习、交流力度，培养坚实的后备人才。此外，要借助当前的市场推力，改变传统的不合理的营收结构。只有开放赛事的赞助、产品开发等资源，不断促进赛事与其他行业的交流融合，才能实现产品和模式的创新，打造出多元化的产业生态。

（二）挖掘深度球迷需求，平衡公共利益与商业利益保证赛事持续发展

公共利益与商业利益的冲突是体育赛事中时常面对的问题，英超也不例外。最初的电视转播阶段，英国职业足球联赛被免费搬上荧屏，更多的是出于以体育赛事推动文化传播、建立民族感情的目的，也为职业体育赛事转播权走向商业化打下了基础。在影响力日渐增大之后，英超不再是一个单纯的体育转播节目，每一项新的改变都可能会成为颇具影响的媒介事件。当资本市场看到英超

巨大的市场潜力后，以 Sky TV 为代表的大财团试图对英超进一步开发，以高价收购曼联足球俱乐部，最终曼联拒绝这比诱人收购金的主要原因是出于对公共利益的考虑，因为如果让单一资本过多控制赛事上游资源就有可能导致俱乐部失去控制权，损害球迷的公共利益。

近些年来随着我国职业体育的市场繁荣，资本市场对赛事的渗透更加深入。以中超为代表的很多国内赛事，尚处于盈利能力不强的阶段，资本的注入固然会带来新的发展机遇，后续也有可能会出现英超联赛面临的选择困境，这些必然会直接牵动球迷利益。有学者将球迷分为中产阶级球迷、普通球迷和伪球迷3类，一般来说票价的上涨虽然对中产阶级球迷的看球行为影响很小，普通球迷则会重新做出选择[10]。我国的体育市场尚处于培育阶段，和英国不可同日而语，在利益冲突的处理上更应该小心谨慎。在转播权开发运作方面，不能片面追求快速的商业化成果，需要持续的市场培育。尤其是在英超较为成熟的付费模式搬到中国市场失利之后，更值得本土赛事在转播权开发上的警惕。较为乐观的是，新媒体的出现以及媒介融合的趋势，为转播权开发提供了多种组合的可能，本土赛事应该积极利用新媒介传播特征，开发有别于传统转播内容的定制套餐。挖掘深度球迷需求，推出多样化的定制套餐，既可以保证大众球迷的观赛行为不受较大影响，也能不断丰富赛事的营收体系，可以成为本土赛事转播权开发运作的一个方向。

（三）建立多层次市场监管，完善赛事转播的反垄断机制

市场监管一直伴随在英超赛事转播权的交易、开发和运作过程中，英超电视转播权的监管不仅有来自本国的竞争委员会（The Competition Commis - sion）和公平交易办公室（Office of Fair Trading），还有来自欧盟的竞赛理事会（Competition Directorate）。这些监管机构的主要职能之一是保证公众的基本利益，一旦出现不当行为，便可以对俱乐部、转播商乃至英超联盟进行诉讼裁决。维珍传媒（Virgin Media）就在 2014 年对英超联盟的打包销售行为提出诉讼，认为英超的各个俱乐部应当享有自己的赛事转播权利，规定只能由联盟打包销售的做法属于滥用市场支配地位，违反《欧盟条约》中的 101 条和 102 条。同样，Sky TV 对于英超转播权的垄断地位也存在争议，尤其是随着英超在国内的转播市场进入付费时代，并且在推出付费节目以来一直提升用户的订阅费用，使得大众在其中几乎没有议价权。

随着我国电视收费栏目的日渐普及，相信在激烈的版权争夺战之后，以中超为代表的国内优质职业体育联赛会逐步推出围绕球迷的一系列转播权开发运作。在这个过程中，对赛事组织者和转播商的市场监管机制应该得到足够的重

视，通过竞争审查程序来检验联赛在转播中的市场行为，明确围绕对于赛事转播交易、开发和运作的专业监督委员会。政府及公共政策的制定机构应该通过政策改革保障一般观众观看国内职业体育赛事及大型国际体育赛事，防止出现转播权的过度垄断现象。

（四）创新商业和管理模式，应对媒介和技术的变革

新技术对传播领域带来的影响不仅体现在改变了传统媒体所依靠的技术基础，还改革了传媒生产从采编、生成再到传播的手段[11]，这些也直接影响着体育赛事的观赛方式和商业模式。电视的出现改变了人们的观赛方式，付费电视的出现改变了职业体育的盈利模式，如今新媒体的应用也悄然改变传统的体育赛事转播权开发方式。英超联赛的各个俱乐部为了提升自身的影响力，增进球迷关系，都开设 Facebook、Twitter 等社交媒体账号与世界球迷互动。然而线上平台的介入在提升品牌知名度的同时，也在对传统的商业模式带来冲击。以俱乐部为例，一直以来英超的各个俱乐部是不被允许单独出售转播权的，但是现在俱乐部却可以选择在自有的媒介平台把不在英超转播包之内的比赛资源直接传递给用户。典型的有曼联与移动运营商 Vodafone 合作，通过新媒体让用户实时收看曼联资讯；阿森纳与 Gran – da 公司合作开发宽频网络技术，可以将球队的赛事集锦直接发送到用户的个人设备。

在媒介融合的大背景下，信息传播方式形成了以平面媒体、电波媒体、PC端互联网媒体、移动端互联网媒体共存共生的格局，彼此之间又互相交叉，演变出形式各异的新媒体组合[12]。面对新技术带来的冲击，创新传统的商业模式、加强产品的质量提升和版权保护是重要的应对手段。首先，改变转播结构和授权方式，联赛由大型转播商负责开发运作，包括各种媒体平台；转播包以外的俱乐部比赛、集锦、花边内容可以由俱乐部自主运营或转播给第三方，但是基于联盟整体利益考虑，联盟需要在其中占有一定的分红比例。其次，提高赛事转播制作水准，赛事的整体转播商一般是行业大型机构，具有一般转播商不具备的资金、设备条件，在用户基数收到新媒体冲击的同时，应该考虑提升产品质量，增强付费用户粘性，保证总体经济收益。再者，联合版权保护组织，加强对数字媒体中出现的版权侵犯监察。一方面当出现侵权现象时对运营方和用户发出侵权告知，另一方面协助政府机构尽快完善相关保护法案，杜绝新的版权侵犯形式。只有不断创新商业和管理模式，才能积极应对媒介和技术变革，使赛事转播权的开发运作持续、健康发展。

参考文献

［1］蒋新苗，熊任翔. 体育比赛电视转播权与知识产权划界初探［J］. 体育学刊，2006，13（1）：22 - 25.

［2］王晓东. 全球性重大体育赛事电视转播权开发状况的解析与思考［J］. 武汉体育学院学报，2006，40（10）：19 - 23.

［3］玛塔. 51. 36 亿镑! 英超未来 3 年本土转播权卖出天价［EB/OL］. 新浪网，2015 - 02 - 11.

［4］EVENTS T, LEFEVER K. Watching the football game: broadcasting rights for the European digital television mar - ket［J］. Journal of Sport & Social Issues, 2011, 35（1）: 33 - 49.

［5］SMITH P. The politics of sports rights: the regulation of tel - evision sports rights in the UK［J］. The International Journal of Research into New Media Technologies, 2010, 16（3）: 316 - 333.

［6］LONSDALE C. Player power: Capturing value in the Eng - lish football supply network［J］. Supply Chain Manage - ment: An International Journal, 2004, 9（5）: 383 - 391.

［7］COX A. Live broardcasting, gate revenue and football club performance: some evidence［J］. International Journal of the Economics of Business, 2012, 19（1）: 75 - 98.

［8］俞炳. 英超新赛季中国电视转播成疑 再遇免费付费选择题［EB/OL］. 新浪网，2014 - 08 - 11.

［9］职业足球联赛俱乐部收入来源［N］. 21 世纪经济报道，2012 - 09 - 12（4）.

［10］麦盖尔. 足球潜规则［J］. 谷兴，译. 黑龙江：哈尔滨出版社，2004：86.

［11］庄肃非. 基于互联网逻辑的媒介转型的思考［J］. 新媒体研究，2016（16）：129 - 130.

［12］秦宗财. 媒介转型与产业融合：2010—2015 我国传媒产业研究综述［J］. 福建论坛（人文社会科学版），2016（6）：174 - 180.

（本文发表于2018年《西安体育学院学报》第3期）

2002年甘肃省7~18岁城乡学生身体形态、机能和素质的比较分析

徐叶彤　张巧兰*

对儿童青少年体质状况进行研究，进而采取有效的措施增强他（她）们的体质，既是实现民族优生、优育和优教的基本国策和精神文明建设的一个重要组成部分，也是考察一个地区的社会环境、营养状况、体育教育和体育锻炼等因素对人体生长发育的一种影响手段。本文采用2002年11月甘肃省对全省学生体质调查的数据为基础，对甘肃省城、乡7~18岁的学生体质健康状况变化的特点、规律、趋势及相互间内在的联系进行对比分析，为进一步改善学生的体质状况、改善学校体育卫生工作，为政府有关部门的决策工作提供科学依据。

一、研究对象与方法

（一）研究对象

根据甘肃省对学生2002年体质调研的数据资料，按照《2000年全国体质健康状况调查研究实施方案》的要求和规定，确定7~18岁汉族学生为本课题的研究对象。以每1岁为一年龄段，城男、城女、乡男、乡女各12个年龄组。检测人数：城市学生5732人（男生2846人，女生2886人），乡村学生5239人（男生2753人，女生2486人）。

（二）研究方法

根据研究的目的要求，将城乡学生的形态、素质和机能数据录入计算机，使用SPSS软件包进行常规统计学处理。并对城乡男、女生各项指标均值T检验为基础进行分析研究。

* 作者简介：徐叶彤（1968—），男，江苏武进人，天水师范学院教授，主要从事体育教育和足球教学与训练研究。

（三）资料来源

本课题的原始资料有甘肃省卫生防疫站学校卫生处和甘肃省教育厅体卫处提供。

二、结果与分析

（一）身体形态发育水平

从三项形态指标的城乡比较分析，男生身高、体重24个组别中有20个组别城市高于农村，而且具有非常显著性差异（P < 0.01）。身高、体重8岁、9岁年龄不具有显著性外，其他年龄组均具有非常显著性差异（P < 0.01），城男比乡男身高平均高出4.45cm，男生体重平均重3.76kg；胸围8岁、9岁年龄组农村学生优于城市学生，差异非常显著（P < 0.01），11～15岁年龄组城市学生高于农村学生，且差异非常显著（P < 0.01），其他年龄组不具显著性，城男比乡男胸围平均多1.56cm。女生身高8～11岁、15岁不具有显著性外，其他年龄组均具有非常显著性差异（P < 0.01），城女比乡女身高平均高出2.28cm；体重方面除9～11岁年龄组无显著差异外，其他各年龄组差异非常显著（P < 0.01），城女比乡女平均重2.4kg；胸围9岁、17岁年龄组乡女优于城女，差异非常显著（P < 0.01），13岁年龄组城女优于乡女，差异显著（P < 0.01），其他各年龄组不具显著性差异，乡女比城女胸围平均宽1.18cm。

（二）身体发育均称度和体型

维尔维克指数是将反映身体形态基本特征的身高、体重和胸围结合在一起，综合反映人体的充实度和身体发育发达的指标。由于该指标反映了人体长度、围度、体积以及组织的密度等，所以，还可间接反映人的营养状况。男生10～16岁年龄组，城男优于乡男，差异非常显著（P < 0.01），其他各年龄组不具显著性差异。女生9岁年龄组，乡女优于城女，13～14岁年龄组城女优于乡女，且都具有显著性差异（P < 0.01），其他各年龄组无显著差异。BMI指数（身体质量指数），主要用于评价机体身体成分和肥胖度，用于了解学生体型的变化。男生10～18岁年龄组，城男均优于乡男，具有非常显著性差异（P < 0.01），7～9岁年龄组不具显著性。女生13～15岁年龄组，城女优于乡女，且差异性非常显著（P < 0.01），其他各年龄组不具有显著性。

（三）身体素质与运动能力

身体素质的五项指标呈现出大部分年龄组城市优于农村。男生仰卧起坐最好，7～18岁12个年龄组成绩均好于农村组，都具有非常显著性的差异（P < 0.01），城市组平均比农村组多6.86个。其次为坐位体前屈，在12个组别中只

有 9 岁、10 岁、11 岁三个组别不具显著性外，其他 9 个组别城市组均好于农村组，且具有非常显著性差异（P＜0.01），城市组平均比农村组多 1.84cm。握力中 9 岁年龄组农村大于城市，具有显著性差异（P＜0.01），其他各年龄组城市均高于农村组，但只有 7 岁、13 岁、16 岁三个年龄组差异非常显著（P＜0.01），城市组比农村组多 0.865kg。50m 跑 7～11 岁 5 个年龄组农村组大于城市组，具有非常显著的差异（P＜0.01），12～18 岁 7 个年龄组城市组优于农村组，且具有非常显著性差异（P＜0.01），总体上城乡差异很小。立定跳远上，7～11 岁、17 岁 6 个年龄组城市低于农村，但只有 11 岁年龄组具有显著差异，12～16 岁、18 岁 6 个年龄组城市组高于农村组，除 16 岁、18 岁年龄组外，其他年龄组均具有显著差异（P＜0.01），城市比农村组平均高 3.53cm。女生组在仰卧起坐、坐位体前屈两个指标上城市组均优于农村组，都具有显著性差异（P＜0.01），其中仰卧起坐城市组比农村组多 8.08 个，坐位体前屈城市组比农村组多 2.62cm。在握力方面，7 岁、8 岁、1 岁、13 岁、14 岁 5 个年龄组城市高于农村，但只有 13 岁年龄组具有显著差异（P＜0.01），其他不具显著差异。9 岁、11 岁、12 岁、15～18 岁 7 个年龄组农村优于城市，其中 9 岁、11 岁、13 岁具有显著差异（P＜0.01），其他不具显著性，农村组比城市组平均多 0.15kg。50m 指标上，7～11 岁 5 个年龄组中农村高于城市，7 岁具有显著性外，其他均不具显著性。12～18 岁 7 个年龄组城市均高于农村，都具有非常显著的差异（P＜0.01），城市组平均比农村组快 0.45s。立定跳远，7～11 岁 5 个年龄组农村优于城市组，且具有非常显著的差异（P＜0.01），12～18 岁城市组优于农村组，18 岁不具显著差异外，其他 6 个年龄组均具有显著差异（P＜0.01），城市组平均多于农村组 3.94cm。

（四）身体机能指标分析

在反映肺功能指标—肺活量与肺活量体重指数出现了城乡上的差异。肺活量方面，城市男生 12 年龄组均高于农村组，都具有非常显著的差异（P＜0.01），平均高出农村组 315mL。城市女生 12 个年龄组均优于农村组，11 岁年龄组不具显著性外，其他各年龄组具有显著性差异（P＜0.01，P＜0.05），平均高出农村组 212mL。肺活量体重指数，城市男生 7～10 岁、12 岁、16 岁、17 岁 7 个年龄组高于农村组，7～11 岁 4 个年龄组具有显著性差异（P＜0.01），其他不具显著性差异。11 岁、13～15 岁、18 岁 5 个年龄组农村好于城市组，15 岁年龄组具有显著性差异（P＜0.01），城市平均比农村多 1.51 指标数。城市女生在 13～15 岁 3 个年龄组低于农村组，但不具显著性。其他 9 个年龄组均是城市优于农村，且在 7～12 岁，18 岁 7 个年龄组具有非常显著的差异（P＜0.01），城

市组平均比农村组多3.3指标数

表1 2002年甘肃省城乡学生身体机能指数比较

年龄	肺活量						肺活量\体重指数					
---	男			女			男			女		
	城 $X \pm S$	乡 $X \pm S$	差值	城 $X \pm S$	乡 $X \pm S$	差值	城 $X \pm S$	乡 $X \pm S$	差值	城 $X \pm S$	乡 $X \pm S$	差值
7	1286±223	1035±262	251*	1130±224	890±226	240*	57.16±8.66	50.17±11.51	6.99*	53.92±9.40	45.69±10.36	8.23*
8	1454±241	1256±282	198*	1342±202	1109±275	233*	61.36±10.32	54.06±11.15	7.30*	57.69±9.08	50.10±11.04	7.59*
9	1573±288	1415±349	158*	1484±256	1394±381	90*	60.33±10.53	53.94±11.25	6.39*	58.83±9.70	54.40±15.66	4.43*
10	1884±325	1652±339	232*	1682±314	1584±400	232*	61.35±11.40	58.28±10.52	3.07	57.52±9.25	54.29±11.96	3.23*
11	2054±409	1830±389	224*	1877±351	1784±416	93	58.77±10.41	59.32±9.66	−0.55	57.47±10.02	53.77±9.36	3.70*
12	2306±420	1980±318	326*	2161±362	1799±412	362*	62.88±11.61	61.58±9.14	1.30	59.09±9.51	52.34±9.48	6.75*
13	2757±534	2300±430	457*	2387±386	2065±386	322*	61.71±10.39	64.15±8.69	−2.44	55.50±9.29	55.59±9.32	−0.09
14	3114±574	2694±516	420*	2459±372	2330±374	129*	63.40±9.52	64.85±9.72	−1.45	53.42±7.93	55.03±8.78	−1.61
15	3412±556	3173±548	239*	2703±382	2518±410	185*	64.10±9.46	67.09±9.61	−2.99*	56.06±8.00	56.40±10.27	−0.36
16	3825±546	3241±642	584*	2734±481	2526±400	333*	66.68±10.41	65.26±10.39	1.42	52.04±8.55	50.70±8.15	1.69
17	3866±494	3505±588	361*	2661±477	2495±405	166*	66.41±9.77	66.03±10.19	0.38	52.04±8.58	51.15±10.61	0.89
18	3967±587	3632±764	335*	2788±438	2400±479	388*	66.84±9.41	68.18±11.64	−1.34	53.95±9.38	48.78±7.76	5.17*

注：*：$P < 0.01$；**：$P < 0.05$.

三、结论

首先，甘肃汉族城市学生身体形态发育水平总体优于乡村学生，但城乡的差距在进一步地缩小，尤其是女生在个别年龄组中，出现了乡女超越城女的趋势，在青春发育阶段城乡的差异更加显著。从维尔维克指数和BMI指数上可见营养状况城市的学生较好，但仍然低于全国平均值。

其次，在身体素质方面，城乡学生的差异在进一步拉大。城市学生的速度素质和下肢爆发力上在小学阶段不如农村学生，但在初高中阶段又优于农村学生，握力素质农村学生略好于城市学生，在躯干柔韧性、腰腹力量城市学生明显好于农村学生。

再者，甘肃汉族城市学生肺功能水平优于农村水平，与2000年相比较城乡差异在加大。从肺活量体重指数看，小学阶段差异显著，初高中阶段差异不明显，反映出运动训练水平有所不同，这表明运用肺活量指数来反映肺功能水平任有一定的意义。分析造成城乡学生体质差异的原因，大致可以归结为两方面。

一方面受到城乡经济发展水平、消费水平和饮食结构的影响。根据甘肃省统计局2002年统计公报提供的数据显示，城乡人民的收入分别为6151.42元和1590.3元，城市为乡村的3.87倍；居民消费水平为城市5064.22元，农村居民为1153.29元，农村居民人均消费支出仅为城镇居民消费支出的22.8%。从家庭饮食的消费种类看，城乡有明显的差别。农村居民的消费结构以粮食为主，主要解决吃饱的问题，而城镇居民则更注重饮食的搭配和营养。

从表2可见，在谷类和食糖的消费上，农民高于城镇居民，而其他富有营养的蔬菜、水果、肉蛋禽奶、水产食品城镇居民明显高于农民。2002年甘肃农

村居民恩格尔系数为 46.1%，城镇居民的恩格尔系数为 35.4%。

表 2　甘肃省城乡家庭饮食结构比例　%

名称	谷类	蔬菜类	水果类	肉蛋禽奶类	油脂类	水产类	食糖类
城乡	47.1	23.4	5.3	9.5	6.1	5.2	3.4
乡村	66.2	20.5	1.2	1.3	5.6	0.9	4.3

另一方面，受应试教育的影响，农村地区普遍存在重智轻体现象。在农村地区对学校体育的本质观、目的观、价值观和质量观的认识存在着观念上的滞后，受这种观念的制约，阻碍了农村学校体育、社区体育的发展。再次，甘肃农村学校体育课的开课率为 70%，实际上课率不到 20%，远远低于全国标准。由于体育设施缺乏、条件简陋、体育经费奇缺、拖欠教师工资等因素，加之中小学身体素质教学内容重复枯燥、乏味，学生锻炼条件有限，严重阻碍了教师教学、学生上课的积极性。这些都是导致农村学生身体机能、身体素质下降的主要因素。

四、建议

（1）加大对农村地区健康知识的普及，开展多种形式的健康教育工作（讲座、咨询、宣传等），掌握自我保健知识，纠正不合理的生活方式，加强对平衡膳食、合理营养的认识，养成科学、文明、卫生的生活方式，改变不良的饮食结构与习惯，树立广大农民群众正确的体育价值观、本质观、目的观。

（2）各级政府部门要关心农村学生的身心健康，重视学校体育工作，切实解决目前农村学校体育与健康教育开课率较低的问题。加大对农村地区学校体育经费与器材的投入，在实施素质教育和减负工作中，确保学生每天有 1 小时的体育锻炼时间。

（3）加强对青少年学生的体质与健康状况的跟踪调查研究工作，促进学校体育卫生管理的科学化、规范化，用体质信息促进教改，用教改结果促进教学，使学生的体质不断增强。

参考文献

［1］中国学生体质与健康研究组. 2000 年中国学生体质与健康调研报告［M］. 北京：高等教育出版社，2002：100－104.

［2］李惠林. 河南省城乡中小学生体质、体育知识的比较研究［J］. 北京体育大学学报，2002，25（5）.

［3］甘肃省教育厅，甘肃省卫生厅. 甘肃省学生体质健康状况统计结果［R］.
2003，4.

［4］中国农村学校体育现状研究课题甘肃子课题组. 甘肃农村学校体育现状与发展策
略研究［R］. 2003，5.

［5］甘肃统计局. 甘肃省2002年国民经济和社会发展统计公报［EB/OL］. 中国统计
信息网，2010－10－19.

（本文发表于2004年《北京体育大学学报》第6期）

多中心治理理论视角下我国农村
体育公共服务社会化供给探析

徐叶彤　芦平生*

体育公共服务是我国公共服务体系建设的重要组成部分，对推进城乡基本公共服务均等化发展具有重要意义[1]。农村体育公共服务作为我国体育公共服务中的薄弱环节，是推进体育公共服务均等化发展的首要难题。国家体育总局在《体育事业发展"十二五"规划》明确指出在未来的公共体育服务建设中，要"加大对农村以及欠发达地区的资金扶持力度"，并对农村的体育组织、体育健身站（点）等的建设设定了发展目标[2]。可见，农村体育公共服务建设已经成为当前政府的工作重点之一。然而由于发展时间短，我国农村体育公共服务建设还存在诸多困境，其中最根本的问题就是供给路径的选择。

一、研究方法

（一）文献资料法：

鉴于"体育公共服务"和"公共体育服务"目前在我国的学术研究中尚未统一，在中国知网从"农村体育公共服务"为关键词检索文献56篇，以"农村公共体育服务"为关键词检索文献47篇，共计103篇，最终筛选与本研究相关度较高的文献37篇。因此类研究较少，故在检索条件上未设时间限制，即上述结果包含2013年9月21日以前的所有文献。为掌握公共服务供给研究的最新理论进展，在中国知网从2008年9月21日—2013年9月21日为检索时间，以"公共服务供给"并含"理论"为检索条件，检索出文献908篇，选择参考了与本研究理论基础相关度较高的文献51篇。在甘肃省图书馆、西北师范大学图书馆、天水师范学院图书馆查阅了关于"公共服务"方面的专著多部，为本文理

* 作者简介：徐叶彤（1968—），男，江苏武进人，天水师范学院教授，主要从事体育教育和足球教学与训练研究。

论基础进一步提供支撑。

（二）实地考察法

我国幅员辽阔，不同区域农村地区的地域条件、风俗文化、经济水平等也不尽相同。根据经济地理学的评价指标，我国农村地区依据经济发展水平可以分为5大类（14）。第1类为北京、上海、浙江，这3个地区构成我国农村第一经济体，平均综合经济指数3.53，定义为高水平地区。第2类为江苏、广东、天津、福建，平均综合经济指数1.74，定义为较高经济水平地区。第3类为湖南、湖北、吉林、黑龙江、河北、江西、内蒙古、山东、辽宁等省份，平均综合经济指数0.396，这一类省份经济发展状况基本与全国水平持平，定义为中等经济水平地区。第4类为四川、重庆、河南、广西、宁夏、新疆、山西、安徽、海南等省份，平均综合经济指数-0.69，定义为较低经济水平地区。第5类为云南、青海、陕西、甘肃、贵州、西藏，平均综合经济指数-2.12，定义为经济落后地区。

本研究根据实际调研能力，选择不同级别经济发展水平的地区农村进行实地考察。主要在江苏省张家港、昆山二地选取13个特色新农村，在广州市白云区、黄浦区、番禺区选取共计42个行政村，在甘肃省兰州市、定西市、天水市选取71个行政村进行实地考察。在确定大区抽样时，以分层抽样为基本指导原则，根据实际调研能力确定江苏、广州、甘肃三大区。在对各区的行政村进行抽样时，主要采取整群抽样。另外，研究资料中亦包含课题组成员近些年来非正式考察性质的个人经历和见闻。

二、我国农村体育公共服务供给失范的困境

在以往的相关研究中已经基本上达成一个共识，即政府在我国农村体育公共服务供给中应该发挥主要作用；但是不应该成为唯一的供给主体。事实上，在我国农村体育公共服务的发展前期，政府供给几乎是主导性甚至单一性的供给模式。这是因为在发展初期各种市场规范还不完善的情况下，市场对于公共服务供给的资源配置往往因为过多的资本逐利性而背离公益性的目标，特别是在农村地区，市场的趋富避穷使本身就不均等的公共服务两极分化更加严重，这就使得政府行为的干预具有重要的意义。如同其重要性，政府供给行为的弊端也日渐凸显，其中最为突出的矛盾就是供不应求。政府有限的投资显然无法满足巨大人口基数的全民健身需求。此外，健身咨询与指导、竞赛活动、民间体育传承等软件项目也不可能全部由政府买单[3]。在政府供给行为中现实的制度性因素也是面临的重要难题，特别是现行分税制的财政体制使得县、乡级政

府在农村体育公共服务推进中有心无力[4]，以致公共服务的供给与农民的真实的体育健身需求相背离。

市场供给行为可以有效避免政府作为"理性经济人"在公共选择中的"政府失灵"现象，成为政府供给行为的一种重要补充。总体上看来，在我国农村体育公共服务中的市场供给还并不完善，各地的发展程度有所不同。在经济较为发达地区，企业赞助、体育彩票资金资助、农民自助等多元化模式已经成为政府供给行为的有效补充[5]。经济相对落后地区则截然不同，大多数农村在体育场地设施建设、活动组织、健身指导服务等各方面基本上都是依靠政府扶持，市场部门或其他社会化组织只占很小比例，甚至不存在[6]。农村体育公共服务市场供给的主要困境主要是基于资源不对等而产生的"绩效悖论"，体育公共服务生产周期较长，农村地区自身资源有限，回报风险大，本身就与市场追求效率的本质格格不入。加之大部分农村地区居民并不具备体育健身消费意识、地方政府行政干预过多等因素的影响，使得市场行为在农村体育公共服务建设中的作用十分有限。

三、多中心治理理论对我国农村体育公共服务供给的意义

多中心治理理论是由美国政治学者文森特·奥斯特罗姆提出，是基于对传统单政府治理模式的批判而形成。它认为政府不应该成为公共服务供给的单一主体，而是要和企业、非营利组织、社区乃至个人等独立的主体要素相互协作，使各方相互博弈、相互调适，形成多样化的公共服务治理模式[7]。概括起来，多中心治理理论所倡导的公共服务供给主体可以分为三类，即政府组织、市场组织、社会化组织。对于现阶段我国农村体育公共服务的供给现状，"政府失灵"和"市场失灵"已经成为制约其发展的双重困境，很多学者也针对政府、市场供给模式的调试供给进行了研究；但是较少针对社会化组织在农村体育公共服务供给中的探讨。事实上，按照我国大部分农村地区的现实状况，在较长一段时间内市场行为几乎很难进入公共服务供给的主流层次，发展多中心的公共服务供给模式更大的突破点在于社会化组织的动员和发展。社会化组织作为介于政府和市场之间的"第三方部门"，可以是非营利组织，也可以是社区甚至个人，相比于政府它具有更大的灵活性，相比与市场它更容易获得制度上的便利，同时它的非营利性也更易于推进农村体育公共服务的均等化发展。因此，在我国农村体育公共服务的发展初期，先通过发展社会化组织与政府形成良好的互动，再逐步引入市场机制最终形成多中心的供给模式，是本研究的逻辑起点。本文将重点讨论农村体育公共服务供给社会化供给方式。

四、我国农村体育公共服务社会化供给方式

（一）非营利组织提供农村体育公共服务的方式

以服务于农村社会保障事业或组织成员为目的的非营利单位都可以称为农村非营利组织[8]，农村合作社、合作性经济组织、民间社团、专业协会以及其他服务性组织都可以划为其中。

1. 与政府合作供给

与政府合作供给的方式主要是获得政府的特许经营、政策优抚以及进行合同承包等。特许经营和单纯的政府购买公共服务不同，政府通过土地租赁、场地提供、限定项目内容等方式为非营利组织提供一些特许权利。政策优抚即政府通过税收优惠、贷款优惠等政策引导非营利组织积极投身农村体育公共服务领域。这两种方式都是基于政府的制度设计来为非营利组织提供便利条件，并不需要过多的资金支持，可以大大降低政府的财政输出。从实践领域来看，这种方式已经在我国电力、供水、交通运输等领域得到初步应用。山东日照电厂、北京第十自来水厂、上海轻轨和高速公路网等重大公共服务项目的建设中，都实行了政府不直接投资、通过特许经营和政策优抚来进行招标的做法，并取得了良好的效果[9]。相比之下，合同承包主要偏向于政府提供资金支持，政府把农村体育公共服务的供给权交给非营利组织，政府负责资金的筹集，非营利组织通过自身的人力、管理、专业技术等资源负责具体事项的运营。这种模式在西方的公共服务供给中已经得到广泛应用，最著名的案例就是美国蓝盾组织通过合同签订来承担数百万老年人的健康医疗服务。当然，西方国家的农村和我国农村存在较大差异，合同承包在我国公共服务供给中的应用还具有待完善之处。比如在广州市环卫服务的合同承包实践中就出现了企业与政府信息不对称、短期合作带来的不确定性等问题[10]。这种模式在目前我国农村的体育公共服务供给中运用尚少，在广州的一个行政村中曾经将相关体育公共服务承包给该村的体育协会；但是在实施过程中由于人员专业化程度不高、实施效率低下等原因最终该村又选择由村委会自行负责。事实上，我国涉及到农村体育事务的非营利组织除了农村中自有的民办非企业单位、民间社团外，还包括专业性较强的体育协会、研究所以及相关院校等。政府对于农村体育公共服务的合同承包可以在众多非营利组织之间采取竞争机制，各方可以利用自身不同的资源或专业优势通过公平竞争获得政府的资助，政府的关键作用就在于对承包方履行责任的监督和评估。

2. 与企业合作供给

非营利组织和企业虽然在价值目标上存在天然的分歧，但并不妨碍他们互相协作的可能[11]。特别是在我国经济高速发展的时期，企业面临的市场竞争压力逐渐加大，越来越多的企业开始注重通过公益活动提高自身的品牌影响力，公共服务作为服务大众的公益性项目之一，成为很多企业的重要选择。2008 年中华慈善总会通过与周大福集团合作设立了"周大福慈善基金"，通过企业捐款、基金会运作的方式共同支持农村地区教育、助残、赈灾等公共服务的发展。这种模式虽然在本次考察的村子中尚未得到应用；但是根据我国目前的体育公共服务供给特征和现状，认为这种模式在以后也具有较强的推广价值。根据我国体育公共服务领域的基本特征，非营利组织与企业合作模式基本上可以呈现为 3 种。

（1）通过与企业建立合作关系，让企业为农村体育公共服务提供相应的资金或设施捐助，再通过树立功德牌、地方宣传等帮助企业树立良好的社会形象。

（2）在一些较大的体育事件（如奥运会、全运会、民族传统体育文化节等）期间，非营利组织可以联合企业策划一些相应的主题活动，使企业的产品和健身项目的推广有效结合，这样即推广了企业的产品，又推动了村民健身意识的培养。

（3）对于一些影响力较大的非营利组织（如知名体育协会、体育基金会、体育社会团体等），可以通过对企业核发使用其名称和标识为条件收取一定的费用，并将这些费用用于农村体育公共服务的发展。

3. 组织自身独立供给

非营利组织也可以通过自身独立筹集资金提供农村体育公共服务，这种方式下非营利组织自身可以直接向服务受益者收取一定费用，这种费用要比普通的市场水平低，主要目的在于维持非营利组织自身的活动运营。然而就我国现阶段的国情来看，这种方式还无法在农村地区获得较大范围的推广，一方面是除了少数富庶区域，大部分农村居民的生活水平还不足以支持其购买体育公共服务，即使非营利组织的定价相对低廉；另一方面我国众多非营利组织自身建设尚不完善，很多组织本来就是依附于政府或企业，如果单独依靠自身发展公共服务等公益性项目显然力不从心。因此，这种供给方式可以作为部分经济发达地区农村体育公共服务供给的选择，尚不具备全面推广的条件。

（二）农村社区提供农村体育公共服务的方式

我国的农村可以视为典型意义上的社区，除了社会结构、地理上的联系外，宗族观念、舆论风俗等非正式因素是它区别于一般城镇社区的特点，这些特点

决定了农村社区提供体育公共服务的独特方式。

（1）社区成员的筹资集体筹资对于我国大部分农村居民来说并不陌生，早在20世纪80年代就有不少农村居民筹资建桥、修路、灌溉的行为，至少可以说明作为农村社区成员的广大农村居民具有集体合作的可能性。农村体育公共服务虽然不同于道路、桥梁等设施等切实关系到每个人的利益；但是农村社区具有浓厚的宗族和"熟人关系"特色，基于这种非正式制度的约束，不至于使成员自筹的公共资源得到非投资成员的无偿占用。作为农村社区管理者的村委会也可以通过管理手段来形成"自愿筹资，有权使用"的专项制度，这样既保证了筹资居民的合法权益，也分解了政府在公共事务上的压力。通过对随机抽样广东省广州市42个村庄的随机抽样显示，有16个村庄拥有村民自筹建设体育公共服务设施的做法。这些村庄基本上已经完成新农村建设，村民居住较为密集，每年筹资建设体育公共服务设施的金额从3000～15000元不等。这种筹资方式具有很强的灵活性，主要是地缘关系较近的村民自发筹资购买梅花桩、双手转动转盘、肋木架、坐推器、扭腰器等常见的小区健身设施，安置在居民的住所附近。这些设施基本上都是出于居民主动行为，因此安置后的利用率普遍较高。

（2）社区直接投资当农村经济总量达到一定程度时，村委会可以不向政府申请拨款或者发动村民自筹，而是直接使用本村集体经济资源来提供体育公共服务。在调研的42个广州市村庄中，有4家村庄已经形成了较为稳定的体育公共服务财政投入制度。有1个村庄表示每年会划拨30000元左右用于本村体育场地设施的更新和维护；另外3家表示每年会有100000元以内的资金专门用于本村的文化、体育公共服务；但是即使是在这几家已经有转款投资的村庄中，相关人员也表示效果并不理想，主要是投资过少很难起到实质性的作用。况且和村民自筹的方式不同，这种社区投资并不是村民的主动行为，村委会在购买体育公共服务建设中难以满足所有人的健身需求，最为典型的就是体育公共服务设施的安置地点选择难以覆盖全村的地域范围，一些本身体育参与兴趣就不浓厚的人因为活动场地离家较远而选择放弃；所以在实践运作中，这种方式的主要问题就是有限的投资和维护全体村民利益之其间的矛盾；但是相比于尚未建立体育公共服务专项财政投入制度的村庄而言，这些村庄在整体体育氛围和体育参与情况明显占据优势。

（三）自愿性团体（个人）提供农村体育公共服务的方式

发生在我国农村体育公共服务中的自愿性供给行为主要包括个人行为和企业行为，其中个人行为不仅发生在经济发达地区，也正在成为普通农村的主流，

企业供给行为则主要是以经济发达地区的农村为主。

1. 个人自愿性供给

改革开放以来，我国农村外出流动人口的增加让农村传统的经济结构发生了重大转变，也为一般的农村居民提供了更多的"致富"机会。就笔者个人经历而言，近些年去过不少农村，经常见到有个人（多是本村外出做生意富裕者）捐助的服务设施，如翻修学校、提供教学器材（包括体育器材）、修缮乡村道路等。这种现象多发生于进入 21 世纪以来的最近 10 年，正是改革开放以后一部分农村外出务工者个人获得一定成就的阶段，很多人开始回馈家乡，回馈的主要方式之一就是完善家乡的公共服务建设，通过捐助贫弱、提供农村公共服务来回馈乡村。这种行为西方的学者有过相关研究，提出了利他主义理论、需求层次理论、弱势关怀理论等阐释理论。无论是基于任何一种理论，都可以认为这些提供自愿性捐助行为的个人以及更多的人都不再是传统的小农观念，正在成为农村体育公共服务建设的新生力量。

2. 企业的自愿性供给

企业的自愿性供给和传统的市场供给有本质的区别，传统的市场供给以营利为目的，而社会化供给模式下的企业自愿性供给是一种公益性行为。这种模式在我国江苏南部的一些经济基础较好的村落中较为常见，在实地考察张家港、昆山 2 地的 13 个特色新农村后发现，每个村子基本上都有数量、规模不等的乡镇企业、村内企业，有 9 个村子的企业具有体育公共服务供给的行为。这种供给往往以 3 种形式呈现：（1）企业直接提供资金或建设当地农村的公共健身设施，为所有居民提供服务；（2）企业为自身员工建立体育活动场所，因为企业中的很多员工本身就为当地村民，并且这些体育场所在一定程度上也会向其他村民开放；所以这种方式也是间接为当地农村提供了体育公共服务；（3）有 4 家规模较大的企业已经形成了较为稳定的年度职工运动会制度，也带动了本地居民的体育参与热情。对于农村体育公共服务，像苏南地区一些经济较为发达地区的当地企业正在成为十分重要的供给主体；但是企业的自愿性供给和个人有所不同，一般只会出现在经济发达地区，对于更为普遍的一般农村而言，这种供给方式依然是可望而不可及。

五、社会化供给实施中需注意的几个问题

多中心治理理论认为，公共服务的社会化供给有别于传统的政府供给和市场供给，但又必不可少地会存在对传统资源的依赖和现有体制的束缚，因此我国农村体育公共服务的社会化供给还需要深入发展和完善，在这个过程中要特

别注意如下问题。

（一）供给组织的行政化

在我国，大多数的社会化组织和政府有着重要联系，如双重管理体制下的各种体育协会、基金会、农村社区的村民委员会等。这种天然的组织关系给这些社会化组织带来公共资源优先使用权的同时，也难免产生官办组织的行政化问题，这就在一定程度上削弱了社会化组织灵活、高效的自身特色；同时，如果在工作中长期以来政府的财政支持也会大大降低自身的独立性，最终成为政府意志的执行部门，进而偏离自身的发展轨道。现阶段我国政府深化改革的一项重要决策就是简政放权，李克强总理在十二届全国人大会议上特别指出在新的政府机构改革中"市场能办的，多放给市场。社会可以做好的，就交给社会。政府管住、管好它应该管的事"[12]。对于以往行政化较强的社会化体育组织要在贯彻中央精神的基础上主动寻求自身的独立发展，一方面要减弱对政府的过度依赖，主动寻求多元化的资源通道，另一方面要审视组织自身的行政化问题，不能让长期在政府机构中形成的行政化作风削弱自身的运营效率。

（二）供给方式的选择

由于我国农村地区依据经济发展水平分为5大类[13]，在不同地区农村体育公共服务社会化供给的路径选择上，必然存在具体供给方式与地域匹配的问题。

1. 第1、2类农村体育公共服务社会化供给的路径选择

对于第1、2类农村地区，非营利组织、农村社区、自愿性团体（个人）基本上都具备成为农村体育公共服务的条件。这些地区的农村的共同点就是基本上都拥有较为发的乡村企业规模，具有良好的经济产值，整体已经进入和完成新农村建设。自愿性团体的供给在这类地区已经发展较为成熟，如江苏飞翔集团曾投资1200万建设张家港凤凰镇农民体育公园，总投资868万元的江苏丹阳长兴村体育文化广场也是由企业投资。这些巨额的投资甚至已经远远超过了政府财政的投资范围，成为这些地区农村体育公共服务的主要来源。因此积极引导自愿性团体或个人投资农村体育公共服务应该成为经济发达农村地区的主要趋势。在公共服务供给的内容上，广州和苏南的不少农村已经具有良好的硬件设施、服务制度、健身咨询与指导（主要是经验较为丰富且组织性较强的小型体育协会）、常规的体育活动或赛事等，体育公共服务内容丰富。现有的发展经验表明，健身咨询与指导更多的是需要非营利组织的建立和完善，体育服务制度的建立和体育赛事的举办需要政府与经济实力较强的企业的合作，体育硬件设施的完善更应该加强与企业的合作供给，逐步削减与政府合作份额，分担政府的财政压力。另外，对于局域体育公共服务的完善，社区直接投资制度相较

于村民自筹而言更具稳定性，一旦形成，有利于农村体育公共服务受益人群的扩大和持续发展。

2. 第3类农村地区体育公共服务社会化供给的路径选择

第3类农村地区是我国农村中比重最大的一部分，这类地区的特征状态是人民的物质生活有基本的保证；但是精神文化生活依然匮乏。对于这些地区而言，体育公共服务的主要内容体现在硬件设施的完善和体育公共服务制度的建立上。大多数经济欠发达的农村地区主要还是以传统农业为经济命脉，也很少形成规模的乡村企业。在农村体育公共服务的社会化供给上，更多的是要发展非营利组织与政府、企业的合作供给模式。当然，就经济欠发达农村地区而言并没有发展良好的非营利组织和企业，这就需要省区或地县政府部门通过政策优惠吸引其他非营利组织或企业进入。另外一个需要值得关注的现象就是，虽然这类农村地区经济发展水平一般；但是改革开放以来大量涌入外地务工的人员有不少已经取得成就，不少已经开始回馈家乡。就笔者接触的西部某村而言，一名20世纪90年代外出务工人员，现在已经成为北京某医疗器械公司总经理，在2012年捐助本村小学电脑以及教学楼翻修等累计费用30万，这基本上抵上了该村一年的生产总值。因此，当地村委会或政府管理部门应该积极关注这一群体，做好外出务工人员的信息整理和搜集，引导他们投资家乡服务体育发展。

3. 第4、5类农村地区体育公共服务社会化供给的路径选择

对于第4、5类农村地区而言，体育公共服务的内容较为单一，主要是体育硬件设施的完善，这种完善更多的是依靠政府的扶持；但是随着近些年来我国慈善事业的发展，农村的教育设施逐渐成为慈善组织和个人的关注对象。比如近些年来"姚基金"通过与青少年体育发展基金会的合作，通过"姚基金希望小学篮球季"的活动方式来促进贫困地区希望小学体育教育的发展。这不仅在很大程度上为希望小学的小学生带来丰富的篮球活动，同时由此带来的体育资源也成为当地体育公共服务的重要组成部分。因此，发展贫困农村地区的体育公共服务，除了政府直接投资外，还可以通过积极开发公益渠道引入慈善资源，通过农村教育体育设施的改善带动农村体育公共服务的发展。此外，我国西部地区贫困农村的一个显著特征就是民族传统体育资源丰富，对于为数众多的西部贫困农村而言，打好民族传统体育这张牌，对于推动当地体育公共服务至关重要。因此无论是政府还是关注贫困地区农村地区体育公共服务发展的组织，都应该进一步结合当地地域和民族文化，挖掘并推广优秀的传统体育，带动体育公共服务的改善。

（三）供给程度的把握

体育公共服务的供给虽然是事关农村居民身体健康和生活质量的重要项目，但也要结合具体区域的发展水平和居民需求适度供给。社会化供给方式倡导依托社会资源，对于多数农村地区而言社会资源中重要的一部分就是来自居民自身，因此必须要做好服务建设与客观需求之间的评估，莫使农村体育公共服务的社会化供给成为地方政府建设"面子工程"新的敛财手段。在具体的执行上，首先要根据建立农村体育公共服务社会化供给的评估机制，不仅要实现做好具体项目的预算评估，还要根据预算中的投入比例做好居民的可承受负担评估，在每一个体育公共服务项目的建设之前通过村民委员或村民代表大会表决通过，使服务项目的建设真正成为让大众村民受益的公共事业。

六、结束语

农村体育公共服务的社会化供给作为"小政府，大社会"背景下的新型模式，是对传统供给中"政府失灵"和"市场失灵"的有效回应，但正如多中心治理理论所言，它并不独立于政府和市场，特别是在社会化组织发展的早期阶段，很难拨开与政府和市场千丝万缕的联系[15]。我国快节奏的转型为农村体育公共服务社会化供给提供了巨大的成长空间，也带来组织制度建设落后于现实发展的需求的矛盾。作为公共服务天然供给主体的政府需要顺应时代的发展需求，在促进整体社会利益发展的前提下为农村体育公共服务的社会化供给创造更多的机会，让社会化组织成为分担政府压力的有力助手。

首先，应该转变组织的治理观念，不能把社会化组织作为政府的附属，给予过多的行政意识干预，在社会化供给模式上政府更多的是应该扮演一种合作者的角色。

其次，政府在农村体育公共服务社会化供给中的投入也并非越多越好，通过更多的政策优惠来更能促进非营利组织、农村社区以及自愿性团体（个人）的供给，形成多元化、长效性的农村体育公共服务供给机制。

再者，应该积极引导民间草根体育组织的发展，通过适当放宽草根体育组织的准入条件，使其成为推动农村体育公共服务发展的新生力量。

参考文献

（1）中共中央关于全面深化改革若干重大问题的决定［EB/OL］. 新华网，2013 - 11 - 16.

（2）国家体育总局. 体育事业发展"十二五"规划［EB/OL］. 国家体育总局网，

2011 – 04 – 01.

（3）秦小平，王志刚，王健，等．"以钱养事"：农村体育公共服务供给机制改革新思路［J］．上海体育学院学报，2012，36（1）：32 – 35.

（4）钟武，王冬冬．国内农村体育公共产品供给研究述评［J］．成都体育学院学报，2013，39（3）：39 – 44，64.

（5）陈家起，刘红建，朱梅新．苏南地区农村体育公共服务供给的有益探索［J］．体育与科学，2013，34（5）：111 – 117.

（6）卢文云，梁伟，孙丽．新农村建设背景下西部农村公共体育服务供给现状、问题及对策研究［J］．体育科学，2010，30（2）：11 – 19.

（7）王志刚．多中心治理理论的起源、发展与演变［J］．东南大学学报：哲学社会科学版，2009（12）：35 – 37.

（8）陈春萍．公共物品供给中的非营利组织角色研究［D］．苏州：苏州大学，2008.

（9）王琪．我国公共服务领域特许经营的应用问题及对策研究［D］．青岛：中国海洋大学，2013.

（10）王桢桢．公共服务合同的选择困境及其治理——基于广州市环卫服务合同承包的实践观察［J］．广东行政学院学报，2013，25（4）：12 – 17.

（11）詹姆斯·P. 盖拉特．非营利组织管理［M］．北京：中国人民大学出版社，2013：109.

（12）人民网．李克强谈机构改革［EB/OL］．人民网，2013 – 03 – 17.

（13）牛剑平，杨春利，白永平．中国农村经济发展水平的区域差异分析［J］．经济地理，2010，30（3）：479 – 483.

（14）姚基金．姚基金希望小学篮球季背景［EB/OL］．姚基金官网，2013 – 03 – 17.

（15）于小千．公共服务绩效考核理论探索与实践经验［M］．北京：北京理工大学出版社，2008：146.

（本文发表于2015年《北京体育大学学报》第4期）

普通高校体育选项课发展现状的研究

秦婕[*]

秦婕[]

一、普通高校体育选项课产生的背景

建国以来，我国曾于1957年、1961年、1979年颁布过3个《普通高等学校体育教学大纲》（简称《大纲》），每个《大纲》都反映了当时社会发展的需要和当时的历史特点，起到了积极的作用，为学校体育工作的发展奠定了坚实基础。但随着我国对高等教育的不断重视和国家对人才需求的转变，国家教委发出《中共中央关于教育体制改革的决定》精神，即原《大纲》已不适应形势发展的需要，主要问题体现在教学指导思想上，不是以增强学生体质、提高健康水平为主要目的。从多年的实践看，它从教材体系到课的类型、结构，从内容到形式，从教学原则到教学方法，从考试内容标准到考试方法，基本上是以学习、掌握运动技术为主要目的。结果多数学生运动技术掌握不好，增强体质的效果也不大，学习的兴趣和积极性呈逐渐下降局势。针对前几个体育教学大纲存在的问题，国家教委1992年8月颁布了《全国普通高等学校体育课程教学指导纲要》，其中规定，应根据每个学生的兴趣、爱好和特长，选择某一个项目进行专门训练，即在二年级开设体育选项课。选项课的开设在一定程度上满足了学生的不同体育需求，激发了体育兴趣，有力地推动了普通高校体育课改革的深入发展。但是，就普通高校体育课程总体而言没有重大的突破，例如，在高等学校普遍存在着场地器材、师资、专业方向等诸多方面的差异，对体育课程的设置、开课年限、教材内容、考核内容及评价标准、教学过程和教学计划的改革也均存在着一定的随意性。另外长期以来由于受计划经济的束缚，表现为对人的需要重视不够，研究不深，对教学对象的需求无法更大限度地满足。为

* 作者简介：秦婕（1969—），女，甘肃秦安人，天水师范学院教授，主要从事体育教育和残疾人康复研究。

此，2002 年 8 月教育部颁布了《全国普通高等学校体育课程教学指导纲要》的通知，其指出，体育教育是实施素质教育和培养全面发展人才的重要途径，要以人为本，遵循大学生的身心发展规律和兴趣爱好，既要考虑主动适应学生个性发展的需要，也要考虑主动适应社会发展的需要，为学生所用，便于学生课外自学、自练，达到增强体质、增进健康和提高体育素养为主要目标，并为学生从事终身体育锻炼打好基础。

二、普通高校体育选项课开设的现状

（一）开设初期的情况

体育选项课的开设打破了传统的体育教学模式，为高校体育教学带来了勃勃生机，使高校体育课教学发生了较大的变化。（1）教改后的高校体育课程设置为两年，一年级是基础课，二年级为选项课。这种设置不仅解决了大学与中小学体育教学内容的衔接问题，同时避免了教学内容的过多重复，而且根据项目的特点和规律来安排教学，保证了教学内容的连续性、完整性和系统性。（2）学生的学习态度和学习积极性明显提高，学生的个性得到了张扬、发展，体育课正由过去的"要我学"正逐步转变为"我要学"。（3）发挥了教师的专长。过去的教师一人承包几个班，一学年上几个项目的课，造成因不是自己的专长而疲于应付。实行选项教学，使具备专长的教师得到充分的发挥，从而保证了教学质量的提高，并为学生培养终身体育的意识和为终身进行体育锻炼打下基础。

（二）近年的反映

大学生对体育选项课的意向：多数大学生对开设体育选项课持肯定的态度，大多数学生通过上选项课的切身感受，对选项课的意义、作用已经有了一定的体会和认识，说明选项课这一教学组织形式是符合广大学生的生理、心理需要和要求，是很有必要开展的。

三、影响大学生选项的因素

（一）兴趣爱好是学生选项的主要因素

文献资料调查显示，有 71.5% 的学生能从自己对体育项目的兴趣、爱好出发来选择学习内容。这种兴趣、爱好的形成多为本人长期喜欢参与某一运动项目的结果，也与教师的培养引导有关，与长辈、家长同伴的影响有关。在教学过程中这些同学表现往往较认真和投入，积极性高，运动持久，富有激情。

（二）目的需要是次要因素

体质差的同学选项时，考虑的是增强体质、增进健康；对自己的形态和气质不满意的同学，考虑的是通过选择适宜的项目锻炼，如瑜珈功、形体课等，期望能塑造形体美和高雅的气质；有一定特长和基础的学生，愿望是通过学习，进一步的提高某一单运动技术水平；有部分学生希望学习以前没有接触过的项目。

（三）受同学的影响进行选项

一些学生他们没有自己的主见，盲目地跟随其同伴选项，认为学习时可以作伴。因此，有必要加强对体育选项的宣传工作，使学生充分了解开设体选项课的目的所在，做到慎重地选择项目。

（四）运动项目的特点

篮球、足球、跆拳道、散打等对抗性、力量性较强，运动量较大，身体接触频繁的项目，学生的选项人数较多，且以男生为主。女生因为生理、心理原因，多数学生喜欢选择运动量适中，难度适宜，协调、柔韧可控性高一些、碰撞、危险少一些的运动项目，如健美操、体育舞蹈、艺术体操、羽毛球、乒乓球、网球等。

（五）教师的因素

一是教师的敬业精神，关心、爱护学生的程度。教师在与学生接触中能否平易近人，在学生遇到困难时能否给予鼓励、帮助，并能在教学中不厌其烦地给予指导。二是教师的人格魅力："仪表堂堂、气质好、开朗的性格、充满活力的身躯、具有自信的神情、优美的肢体和语言"是学生选项的内存动力。三是教师的业务能力：教师的语言表达能力、讲解、示范能力，课堂的组织能力、发现问题、解决问题的能力，以及他的专业理论知识，个人的技、战术功底及运动训练的水平。四是教师的语言导向。对一些自己从未接触过的项目不了解，在选择项目时教师给予必要的说明、引导，供学生选项时参考[4]。

（六）考核标准的不规范也是影响学生选项的因素之一

从目前高校选项课开课的情况看，其考核内容和考核标准基本由各专项组自行制定。另外，由于各专项课的特点不同，很难制定统一的考核标准。所以造成各专项考试的标准在难度上存在着较大的差异。由此而来，一方面给一小部分学生钻了空子，他们选择那些考试难度相对较低的项目，以便能顺利通过考试。另一方面造成各项目的得分不均衡，部分学生在欲获得高分心理的驱动下，将会放弃自己的兴趣爱好，选择易得高分的专项体育课。因此，尽快地使体育选项课的考试标准化，难易程度的统一化是当前急需解决的问题[5]。

四、选项课发展中存在的问题

（一）部分高校开设年限较短，且整体开设项目偏少

近年来，国家虽然对高校体育教学投入了大量的资金，进行场馆的建设，使新老院校的体育教学环境又有了明显的改变。但这与高校连续扩大招生，人数急剧增加，使人均占有活动场地率逐渐下降的趋势还相差甚远。而且，因为室内运动场馆的严重紧缺，综合性体育场馆偏少，其它场地（馆）种类的单一，以及旧器材设施的陈旧老化，功能的衰退落后，新器材设施的严重不足，致使一部分高校在最近几年才开始实行以传统项目为主的体育选项课教学，且开设的项目偏少。纵观全国普通高校体育选项课的开设现状，总的开设项目以篮球、排球、足球、武术、羽毛球、乒乓球、网球、滑冰、游泳、健美操、艺术体操、体育舞蹈等常规项目为主。其布局为，一些老牌高校和处于经济发达地区的高校开设的项目在23～43项；一些刚升格的新院校和处于经济欠发达地区的高校开设的项目为9～21项，其中以9～21项居多，因此，造成全国普通高校整体开设的项目偏少。

（二）教师的专长有限

师资不足和专业不熟悉，对于一些富有时代特色、社会开始流行的且易满足学生好奇心的项目的开设，增加了难度。如散打、女子防身术、跆拳道、击剑、拳击、柔道等项目。同时，由于安排了大量的非专业的，如从事田径、武术、体操专业的教师转向球类等选项课的教学，导致由于教师专业技术水平不精，竞技能力较差，在教学实践中不能把较高的技术和技能十分直观地展示给学生，教学中缺乏生动的形象和感召力，使选项课教学的技术含量降低，使学生在选课前所期望的学技术心理遭受质疑。而且，使专项理论课的教学质量大打折扣。

（三）没有完全实行"自助餐式"的选项方式

既然是"体育选项课"，就应当实行"自助餐"式的选项方式，让学生根据自己的意愿自由选项。然而由于部分高校开设的体育项目太少，根本无法满足学生的意愿。而且对部分身体异常和病、残、弱及个别高龄等特殊群体的学生，只有少数学校开设以康复、保健为主的体育课程。

（四）学生体育基础参差不齐，学习积极性不高

学生的体育水平参差不齐，主要存在着三方面的差异，即学习基础、接受能力、对体育的认识和习惯。造成这种现象的原因是由于城乡之间、经济发达地区和经济落后地区之间的中学体育教育质量不同。这样不同层次的学生升入

大学后，在教学中，进行统一教学进度和统一考核标准，忽略了学生的个体差异，忽视了学生的主体性和个性化的发展，造成了优生得不到优教，差生得不到补教，形成教学脱离学生实际的现象。

（五）多数高校选项课教学时间短，选课制度僵化

多数高校的选项课只在二年级开设一年，只有重点院校和经济发达地区的院校在一二年级开设共为两年，如清华大学、北京师范大学等。这对一星期只有一节体育课，而且占多数量的经济欠发达地区的高校的同学课上运动，课外由于专业课和基础课压力过重，同时因为社会竞争的日益加剧和受场地器材的限制，形成课外体育活动少和完全放弃运动的现象较为常见。这种现象不仅对体育教学不利，而且对达到国家规定的在校学生要掌握一到两项体育项目的技能不利，形成目前大学生一到高年级身体素质就下降的现状。另外，普通高校的体育选项课制度一般遵循每个学期或每学年只能选一项，且不同学期不能重新选项和复选项目，这对学生需要重新学习新项目和继续学习所喜欢的项目是一种限制。这种规定，人为有意地限制了学生渴望技能继续提高和多学几项技术的愿望，对学生终身体育的形成不利。

（六）重运动技术，轻保健等理论知识的传授和能力的培养

理论知识是实践的先导，体育理论教学是提高大学生体育化素质的主渠道。现在普通高校的体育课，无论是球类、武术、还是健美操，基本上是体育教师带着做。老师把重点放在动作技术的传授上，对相关理论知识的传授只是停留在传统的对项目发展概况、规则演变、简单的裁判法、场地器材的介绍上。对学生掌握发展身体素质的理论知识，如运动保健知识、健身原理、身体锻炼的方法与作用，体质的评定与监督、体育的价值与功能、常见运动创伤的救护与处理、体育文化欣赏等知识的传授不充分。这种教学方法，忽视了学生的自我锻炼，不利于健康水平的保持。这是因为一部分学生没有掌握实际需要的体育健身知识，在校或毕业后独立锻炼的能力，自我调节监控的能力和自我评价的能力较差，无法形成长期的体育锻炼习惯，对终身体育不利。

（七）考试重技术、轻能力

目前对大学生体育成绩的考核评定，主要是期末的体育考试，考试形式虽有多种，如自教自考、教考分离、教师集体考试等，但都只是在形式上的变化，还没有摆脱常规的一个标准，即一般采用测试运动竞技水平的应试办法。这种办法明显的缺点主要是对学生的学习态度和进步程度考虑不够，忽视了学生个体之间的差异，忽略了学生主动学习的精神，缺少对学生主观努力因素和技术

提高幅度的考虑，严重挫伤了学生，特别是"体育差生"的积极性。这种只重视学生的运动成绩，忽视学生的身心健康，对学生要求统一的及格线，已不适应当今全面推行素质教育，教育日益向健康方面、注重能力评价方面靠拢的体育发展需要，是一种终结性评价，使学生的学习成绩与学习过程缺乏必然联系，不能反映起点不同的学生的学习进步状况，对学习过程也缺乏积极的激励和促进作用，忽视了以人为中心的教育导向作用，不利于提高教学质量和促进教学改革，也与培养学生终身体育的态度和习惯的目标不一致。

五、对策与建议

（1）加快体育场地和设施建设。

（2）充分利用现有体育场地和其它可利用资源。

（3）租借社会体育场馆和加强体育场馆的有偿服务。

（4）挖掘教师的潜力、选派教师进修和引进校外教师资源。

（5）教师挂牌竞争上岗，学生择优选课，将教师全面推向体育教学"市场"。

（6）改革选项制度，按层次分班，因材施教。

（7）重视健身理论知识的传授，改革选项课开设的年限，落实选修课的开设。

（8）改革考核与评价制度。

参考文献

[1] 赵顺来. 试析高校体育教学改革存在的问题与发展趋势 [J]. 沈阳体育学院学报，2001，1（1）.

[2] 张启迪. 四川省普通高校体育选项课调研 [J]. 成都体育学院学报，2002（28）5：45－47.

[3] 王少春，陈桂玲. 对普通高校体育选项课的调查 [J]. 浙江体育科学，1999（21）3：17.

[4] 谭小翠，李信就，赵晓勤. 影响大学生体育选项课因素的调查与研究 [J]. 北京体育大学学报，2004（27）7：960.

[5] 林少娜. 影响大学生体育选项因素的调查与研究 [J]. 四川体育科学，2003（1）：67－68.

[6] 侯吉林. 辽宁省普通高校体育课调研 [J]. 渤海大学学报（自然科学版），2004，2（25）：187.

[7] 秦泽平. 论普通高校体育课程设置 [J]. 体育科技，2003，4（24）：72－73.

[8] 江少平. 对我国高校体育教学改革的理性思考 [J]. 体育成人教育学刊, 2004, 4 (20): 52.

（本文发表于 2005 年《北京体育大学学报》第 6 期）

基于政策视角下的青少年体质健康促进研究

秦婕*

"少年兴则国兴、少年强则国强"。青少年是祖国的未来民族的希望，他们的体质健康关系到国家的发展大计，也是实现中华民族伟大复兴"中国梦"的重要支撑。《全民健身计划纲要（2011—2020）》指出："要把增强学生体质作为学校教育的基本目标和重要的评价内容。"然而最新的《全国学生体质健康调研报告》显示，虽然生活条件、营养供给得到了较大改善，但青少年体质日趋下降的趋势并未得到有效缓解。运动场上孩子们锻炼的身影越来越少，肥胖的青少年日益增多，"眼镜王国"开始出现，高血压、脂肪肝等原本高龄人员出现的疾病逐渐低龄化，青少年体质健康问题引起了社会的高度关注。青少年体质关系到国家未来的竞争力，提高青少年体质是社会各界的共同职责，也是政府政策的着力点。明确我国青少年体质健康促进政策的价值导向和目标指向，分析政策对现实问题回应的局限性，为政策调整提供参考依据，不断提高青少年体质健康促进政策的针对性和实效性。

一、我国青少年体质健康促进政策概述

（一）青少年体质健康促进政策的历史背景

青少年体质健康发展水平是国家综合实力的体现。维护青少年体质健康、保证整个国家人才储备后续力量的充盈是政府义不容辞的责任和使命。首先，青少年体质健康的重要性使其需要体育政策的保障。国家的重要职责之一是培养接班人，保障国家事业的后继有人。胡锦涛同志曾指出：一个有远见的民族，总是把关注的目光投向青年另一个有远见的政党总是把青年看做推动历史发展和社会前进的重要力量[1]。关注青少年体质健康是政府及社会各界应尽的职责。

* 作者简介：秦婕（1969—），女，甘肃秦安人，天水师范学院教授，主要从事体育教育和残疾人康复研究。

而要想真正保证青少年体质健康，必须将其规范化、制度化，让体育政策为青少年身体素质的提升保驾护航。其次，我国青少年体质呈现弱化的趋势决定体育政策存在的必要性、必需性和紧迫性。国家权威部门的调查数据显示：当前我国青少年群体不断提高的近视、肥胖、体弱多病等概率，迫切需要国家完善青少年体质健康促进顶层设计，制定青少年体质健康促进政策体系，并监督学校落实到位。再者，青少年体质健康促进政策的完善度和执行力影响着青少年体质健康促进的实效性。青少年体质健康促进政策是否完善、能否涵盖宏观和微观各层面、能否辐射城乡各地及不同年龄段的青少年群体、政策能否"不走样"得以贯彻落实等，直接决定着青少年群体体质健康的成效。

（二）青少年体质健康促进政策的价值导向

教育部部长袁贵仁指出学生体质的重要性："少年强则国强，体质不强，何谈栋梁。"[2]青少年体质健康政策包含多种，涵盖学校体育政策、青少年竞技体育政策、家庭体育政策等。青少年体质健康促进政策的价值导向体现在几个方面。第一，通过政策的形式对青少年体质健康给予宏观指导和价值引领，帮助青少年树立正确的体育价值观。当前社会各界和青少年群体对体育和体质健康重视程度不够、体育价值观不够端正。部分学校过于看重学生的学业成绩，挤压学生体育课时间，学校体育政策被抛之脑后不予落实；部分青少年群体，不爱锻炼、不注重健身[3]。青少年体质健康促进政策的价值导向在于唤起社会各界尤其是政府、学校、青少年自身、家庭正确的体育价值观，从思想层面进行引领，以培养青少年强健的体魄，培养全方位人才。第二，发挥政策"风向标"和"指挥棒"的作用，引领社会各界提高对青少年体质健康的重视，为青少年体质健康相关规章制度落实提供保障。政策的价值在于其"边界约束力"，要从价值层面发挥各项体育政策的约束力和导向性功能，保持政策的一致性，强调它的规范性和严肃性，从而发挥它"安全阀"的兜底作用，真正引导社会各界重视青少年身体素质[4]。第三，依托体育政策的价值导向，切实提高整个青少年群体的身体素质，奠定国家繁荣富强、民族伟大复兴的人才基础。体质健康促进政策从价值层面倡导一整套完善的机制来保障青少年的身心健康。青少年体质健康促进政策的价值导向在于通过思想引领、价值引导、观念碰撞，打破传统定式思维的束缚，树立正确的体育价值观和健康观，提高青少年体质健康促进的自觉性和认识度，从而将价值层面转变为实践行动，以提升青少年群体的身体健康。

二、我国青少年体质健康促进政策的局限性

（一）青少年体质健康促进政策在执行中存在的主要问题

（1）政策不够完善以及决策存在偏差。青少年体质健康的政策不够健全，宏观性体育政策与微观性政策尚不完善且缺乏配合。学校体育规章制度及一系列配套性规章制度缺位。青少年体质健康促进政策决策存在偏差，决策过程中缺少学校、家庭、青少年等参与主体，致使政策执行效率不高。

（2）政策执行中监管乏力和形式主义带来政策执行力下降。青少年体质健康不断下滑的原因除了青少年自身不注重锻炼外，相关体育政策执行不到位是主要原因之一。决策在上层，落实在基层，各级学校在此过程中负有不可推卸的责任。然而实施过程中相当一部分学校对学生的体育课不够重视，体育课被肆意挤占，体育老师敷衍应付，"每天锻炼一小时"的目标停留在口头上难以付诸于实施[5]。国家体育总局及各级体育管理部门对青少年体育政策实施过程缺乏有效监督，政策实施过程形式主义严重。

（3）政策缺乏完善的评价机制、奖惩机制和纠正纠偏机制。当前国家对各级学校体质健康促进政策实施状况、体育课授课情况、青少年体质健康状况等缺乏全面、具体、详细的量化指标，也缺乏完善的评价体系，使得相关体育政策落实好坏无法精准地掌握，影响了后续政府的决策和政策调整。除此之外，还表现为缺乏规范的奖惩机制和纠偏机制。对相关青少年体质健康促进政策实施不到位的责任主体大多停留在批评教育且弹性和随意性过大，缺乏严肃、严谨、公平、公正的奖惩。同时，政策的滞后性降低了政策的效力，对已经不适应现实情况，需调整的政策缺乏及时性、灵活性、敏锐性。

（二）青少年体质健康促进政策文本内容对现实问题回应

中国工程院院士钟南山指出，青少年体质健康是关系整个民族的问题，呼吁采取强制化的政策以促进青少年体质健康，切实应对青少年体质不断下滑的现实。青少年体质健康促进政策文本内容对现实的回应主要体现在两方面。一是政策文本来源于现实问题，是对现实问题的回应。任何针对青少年体育的方针政策都不是纯理论性的探讨，也不是"拍脑袋"想出来的政策，而是源于对青少年体质健康实际问题的充分调研、分析、研判、抽象和概括后提出的应对性策略和指导性政策。我国青少年体质健康促进政策文本内容紧紧围绕现实问题，力求解决现实问题。我国自1985年起，进行了多次全国青少年体质健康调查。根据调研报告统计出的结果，我国青少年群体近视率、肥胖率上升，体格体质和肌体适应能力等在持续下降。为切实解决青少年体质健康促进中的现实

问题，中央以七号文件形式制定颁布了《中共中央　国务院关于加强青少年体育增强青少年体质的意见》。二是政策文本的内容用于解决现实问题，尤其是解决影响阻碍青少年群体健康成长的问题。青少年体质健康促进的相关政策按照"从现实中来到现实中去"的指导思想，是对现实问题的回应。只有用于实践才能完成其由理论到实践的转变，而不仅仅停留在空洞的理论说教，同时政策只有用于现实并真正解决现实中存在的问题才能真正发挥其价值和效力。《国家学生体质健康标准》便是针对青少年锻炼时间不足带来肥胖、近视、体弱等一系列问题的回应，它从身体素质、身体体质、身体机能和运动能力等各个方面对青少年体质健康给予检测和指导，以解决存在的问题。

（三）青少年体质健康促进政策在解决现实问题的局限性

（1）政策的制定与调整缓慢，滞后于解决现实问题。虽然我国青少年体质健康促进政策的制定是解决现实问题，并根据现实中存在的问题变化予以调整。但是，随着我国经济社会的快速发展，青少年体育实践环境以及价值观念不断变化，相关的体质健康促进政策在促进青少年体质健康方面成效甚微，很多不合时宜的政策也未能及时调整，使得政策在解决现实问题时力不从心。1984年就颁布《关于进一步发展体育运动的通知》，历经18年后2002年才出台《中共中央国务院关于进一步加强和改进新时期体育工作的意见》，该政策现在还在发挥着效力，作为管理青少年体质健康的重要政策。这种政策调整的速度明显滞后于学校学生体育实践，很多条文中的规定已经过时，不再适应青少年体质发展的实际状况。政策制定和调整滞后于现实问题，使其在解决现实问题时面临局限。

（2）政策的不完善和相关实施细则的跟进不到位，影响了对现实问题的解决。青少年体质健康的相关政策制定主要从宏观性、全局性的视角进行制定，而配套性的实施细则各地区良莠不齐，缺乏因地制宜的针对性政策，使得很多政策在解决现实问题时因过于宏观而导致指导过泛，不符合地方特色，执行起来针对性不强、解决现实问题的能力不足。

（3）政策执行过程被偏离，解决现实问题的效力不足。当前，我国青少年体质健康的相关政策主要靠实施主体的自觉性，缺乏规范严格的考评。《学校体育工作条例》要求学校除安排有体育课、劳动课的当天外，每天应当组织学生开展各种课外体育活动，保障每天锻炼1小时，但是制定出来后执行过程纯粹依靠学校、体育老师的自觉，缺乏刚性的定量考核和监督检查[6]。执行过程中体育课被肆意挤压、体育教师敷衍应付，青少年体质健康相关政策在某些地"被架空"，解决现实问题的"应然效力"与"实然结果"存在很多的距离。

三、完善我国青少年体质健康促进政策的建议

（一）增强宏观政策与微观政策的协同性和互补性，发挥政策的应有效能

（1）要充分挖掘、利用并完善现有的宏观政策，充分发挥《教育法》《体育法》《国家体育锻炼标准》《学校体育工作条例》《中共中央国务院关于加强青少年体育增强青少年体质的意见》《全民健身条例》《中小学校体育场馆设施、器材配备目录》《普通高等学校体育场馆设施、器材配备目录》等政策对青少年体质健康的促进作用，深入挖掘探索其有利因素，与时俱进对相关宏观政策进行解读和调整，发挥现有宏观政策的合力。

（2）要制定并完善专项性、针对性的宏观政策，以增强对青少年体质健康的指导。加快制定《青少年体质健康促进办法》《青少年体质健康发展计划》《校园体育活动安全条例》等政策，专门对青少年体质健康促进问题进行全方位、多层次、专业性、针对性的指导，以扭转青少年不断下滑的体质，也为各区域微观政策制定提供标准。

（3）针对青少年不同年龄阶段制定不同的微观促进政策。要根据小学、初中、高中、高校等不同年龄层次的青少年群体采取不同的政策予以促进。《中小学幼儿园安全管理办法（教育部令第 23 号）》《切实保证中小学生每天一小时校园体育活动的规定》《莘县实验高中学生每天体育锻炼一小时实施方案》《河南省普通高等学校体育工作十项规定》等，通过不同的年龄段制定不同的锻炼标准，增强政策的针对性和实效性。

（4）增强了宏观政策与微观政策的协同性和互补性。所有的微观政策要在宏观政策的指导下和范畴内制定，不能突破现有的范畴和边线。宏观政策为微观政策提供指导，微观政策是对宏观政策的进一步细化和补充，能够照顾到宏观政策不足的地方，二者相辅相成、缺一不可[7]。要进一步完善宏观政策和微观政策的数量和质量，保障各项政策的齐全完备，增强宏观政策和微观政策的互补性和配合力度，充分发挥好政策的合力效应，共同促进青少年体质健康。

（二）制定青少年体质健康的配套性规章制度，保证配套政策的完备性

（1）从纵向层面保证配套制度的多样性。按照从宏观到微观、从国家到各省市县、从大城市到偏远农村地区、从高校到中小学乃至幼儿园等纵向逻辑主线，在现有青少年体育政策的前提下和基础上，针对不同区域、不同人群的特色，制定差异性政策、梯次型规章制度和多层次的实施细则，增强青少年体质健康促进政策的针对性和有效性。

（2）从横向层面保证配套制度的广泛性和全面性。青少年的体质健康是多

方面的，加强体育锻炼和健身是重要的方面，除了体育锻炼外还要注重横向方面。从系统论的角度，按照《渥太华宪章》对青少年体质健康的标准设置多方位配套性政策措施。例如，完善青少年体质健康标准和制度，要帮助他们树立正确的健康观、成才观，提高健康意识，培养其良好的生活习惯和饮食习惯；建立健全青少年饮食健康政策，注重营养的合理搭配，减少对高脂肪、高蛋白食物的摄取；完善食品安全政策，规范"学生奶""营养餐"的餐饮单位，加强对学校周边过期食品、假冒伪劣食品的检查力度，实行资质认定和卫生标准检查。要从纵横两个方面全方位构建青少年体质健康配套性规章制度，将体质健康的各项指标细化，凭借完善的制度保障青少年体质健康的稳步推进。

（三）构建一套系统完备的制度体系，完善配套性体制机制建设

青少年体质健康的各项制度不是越多越好，也不是混乱无序的，要在保证数量的基础上有序厘清彼此之间的关系，保障配套制度之间合理的搭配，增强彼此之间的契合，发挥制度效能。按照"三层管理、点面结合、齐抓共管"的模式，构建青少年体质健康促进服务体系，完善各项配套性规章制度。例如：实行严格的监督检查制度，强化过程监督，增强监督的实效性，防范形式主义和放任自流；细化考评机制，制定严格的界限和标准，按照定性与定量相结合的要求，检查合格性评估、示范性评选一票否决制度，发挥考评体系杠杆导向作用，加大评估权重和力度，借助整套制度化的规范约束机制，保障青少年体育锻炼标准得以落实；完善责任追究机制和政策纠偏机制，凡发生体育课或学生每天1h课外体育活动时间被肆意挤占、挪用、体育课程要求得不到落实等情况者，一经查实严惩不贷。加强奖惩机制的同时，对发现的政策问题要及时进行纠偏，要确保纠察途径的畅通、高效。

（四）加强青少年体质健康大政策体系建设，增强配套性政策主体之间的联动

青少年体质健康促进政策配套体系建设的稳步推进需要各政策主体之间加强沟通和互动，增强政策的连贯性和协同度，发挥整体效力和"筷子效应"。首先，在政府的领导下，教育部门、体育部门、卫生部门互为补充。要建立联席会议制度，体育部门加强对青少年体质锻炼的监督指导，卫生部门加强对食品安全和青少年饮食健康方面的检测，教育部门加强对学校领导、体育老师、学生本人等价值引导，发挥各个部门的资源优势，共同维护青少年体质健康。其次，学校、社区、家庭要一体联动。家长要监督孩子端正体质健康意识、培养孩子良好的生活习惯和饮食习惯；学校要加强课程体系改革、提高体育师资力量、严格执行《学校体育工作条例》；社区要增加锻炼项目、多组织相关活动、

完善健身路径等，同时公安、工商、质检协同配合监督检查。通过各政策主体之间的联动共同来维护和促进青少年体质健康。

参考文献

［1］周济. 在教育部学习《意见》座谈会上讲话 ［N］. 中国教育报, 2004 – 10 – 21 （1）.

［2］袁贵仁. 谈学生体质的重要性: 体质不强, 何谈栋梁 ［EB/OL］. 新华网, 2012 – 12 – 25.

［3］郑伟. 现代生活环境和方式对青少年儿童身心健康发展的负面影响 ［J］. 上海体育学院学报, 2004, 28 （4）: 73 – 75.

［4］习近平. 关注港澳青少年, 吁拓成才路 ［EB/OL］. 华语广播网, 2011 – 03 – 05.

［5］林秀春. 家庭体育促进青少年学生体质健康的策略研究 ［J］. 武夷学院学报, 2011 （10）: 84 – 88.

［6］郑家鲲. 青少年体质健康促进中的政府责任及其实现路径 ［C］//第三届中国体育博士高层论坛, 2010: 396 – 401.

［7］岳保柱. 构建我国青少年体质健康促进服务体系的若干思考 ［J］. 西安体育学院学报, 2011, 28 （4）: 453 – 457.

（本文发表于 2015 年《西安体育学院学报》第 1 期）

基于 SCI、SSCI 收录体育经济学研究的文献计量学分析

秦婕　马语聪　王子朴*

作为体育人文社会科学研究的重要领域之一，体育经济的研究随着社会经济的高度发展，特别是体育产业、职业体育、奥运经济等的持续走热，其发展水平和阶段呈现出从快速发展向成熟转折的现象，而且纵观国内外体育经济领域现象的阶段性特征，与之相对应的体育经济研究热点也交相呼应。体育经济研究的各种观点和理论日趋完善，但总体呈现定性研究多，定量研究少的特点。即便少有的定量分析，也多集中在学科发展史、学科评价等内容上，结合体育经济领域发展实践和体育经济研究理论，国内外相关研究比较分析方面并不多见。

本文运用文献计量学方法对体育经济研究成果进行分析，探究体育经济研究热点和发展规律，以期为今后我国体育经济研究发展起到指导性借鉴作用。

一、研究对象与方法

以 2008—2012 年间《科学引文索引》（SCI）、《社会科学引文索引》（SS-CI）收录的体育经济类研究为统计、研究对象。在相关数据采集时，阅读相关期刊，通过人工甄别判断剔除，根据文章主题词、关键词来判断是否为目标文章，搜寻关键词为体育经济、体育产业、体育服务、体育品牌、体育消费、体育营销、体育旅游、体育彩票、体育赞助等。在进行初期的数据采集和分析时，暂不考虑体育经济学得学科归属和属性争议的界限问题，以获得更为全面和广泛的相关数据来源。根据以上标准，运用内容分析法和文献计量法，从发文类型、被引频次、发文主题、关键词等方面，分析收录的体育人文社会学研究成

* 作者简介：秦婕（1969—），女，甘肃秦安人，天水师范学院教授，主要从事体育教育和残疾人康复研究。

果期刊 10 种，即国际体育金融、国际体育市场与赞助、休闲体育旅游教育、运动与社会问题、运动与锻炼心理学、体育管理学、体育经济学、体育哲学、体育社会学以及运动、教育与社会，文章 610 篇，引文 19898 篇，得出国外体育经济学研究的特点。

二、研究结果与分析

（一）载文类型及被引频次分析

SCI 和 SSCI 中收录的大多数体育类核心期刊中对收录的文章类型不限制，不同类型的文章，各具特点。5 年来累计有 8 种之多，包括期刊论文、综述、图书评论、会议论文、会议摘要、调研报告、社论材料和简讯期刊。占比例最多的是期刊论文（53.3%），排名第 2 的是综述类文章（9.34%），说明体育产业较为成熟；其次占比靠前的分别是社论材料（7.70%）、图书评论（6.07%）和会议论文（6.07%）。这表明，国外体育经济学研究重视学科研究的类型问题，类型多样化可以增加更多的本领域知识的来源和知识更新的速度，为学科发展提供更加多样和客观合理的参考意见。

被引频次、篇均被引次数是评价学科研究的一个评价指标，被引次数从某个角度能揭示论文作品本身的影响力。2008—2012 年，SCI、SSCI 收录的体育经济类研究总被引次数为 3281 次，篇均被引次数为 5.38 次，被引频次 16 次以上的篇数为 10 篇，总被引数为 195 次，占被引总次数的 5.94%。在高被引的体育经济类研究中，多数与体育经济中存在的问题或现象有关，这与国外体育经济起步早、发展快是分不开的。论文中与热点现象、热点问题相结合并利用体育经济学观点或原理进行论述和研究，少了扣"大帽子"的著作，更多的是对出现的问题做出有针对性的解释和解决。

（二）主题词词频统计分析

关键词是表述论文中心的精髓词汇，每一篇严谨完整的论文研究都会将关键词作为标引研究内容中心的重要归纳。在海量的同研究领域论文中的重点关键词的广泛集合中，通过分析可获知该领域的研究热点、现状、发展的规律。从表 1 所列的期刊中，提取体育经济类研究主题词 3394 个，合并同义同指词，如将"football"和"soccer"合并，将"sportsinvolvement"和"sports participation"合并，其中不同的主题词共计 2101 个（见图 1）。

图1　英文主题词共现网络示意图

排位前38个主题词仅占所有主题词的1.12%，但词频却占到词频总数的30%，相较于国内主题词趋向于类别，国外研究热点主要为更为具体的体育经济细节。如竞争优势、竞争平衡等，更趋向于针对具体赛事的经济现象进行研究，因此呈现出更多的体育赛事名词如 soccer（足球）、major league baseball（职业棒球大联盟）等，以及细节名词 attendance（出席人数）、satisfaction（满意度）等。可见，相较于国内，国外的体育经济更具体、更言之有物。

此类观点也散见于其他研究成果中。较之国内体育经济研究的宏观性特征，欧美体育经济研究更关注于具体体育项目、体育经济现象等。西方体育经济实践与理论研究，经过多年发展，亦有宏观的规律研究入手逐步进入具体的现象研究。如西方国家拥有成熟的体育赛事运营体系同时发展的经济附属品则是成熟且细化的体育经济运行模式。因此，国外体育经济研究趋势则更加细化，针对职业化体育运动的商业运作，观众参与度与满意度展开更加深入的研究。

（三）引文量、引文类型、引文语种及学科种类分析

2008—2012年，两大引文数据库收录的体育经济研究类文章总量为610篇，引文总量为19898篇，有引率较低，这是因为国外收录论文类型种类较多，如社论材料、会议摘要、图书评论等类型研究并没有引文标记的原因。从引文数量变化的整体趋势来看，引文量呈整体上升趋势，这说明在本学科领域研究的文献情报意识都是逐年增加的，同时说明体育经济领域内的科研成果传播率和广泛度也在逐年递增。

论文引文的另一个重要特征就是引文的文献类型。刘雪芹等基于SCI、SSCI收录体育经济学研究的文献计量学分析551研究中用于引证的文章种类非常多，

比较常见的有期刊论文，学位论文，图书，论文集，电子文献（网址），报纸，标准，会议记录等，不同的引用类型也具有不同的特点。数据显示，引文比例中，占比最高的仍为期刊论文（8858 条，44.52%），其次为图书（3294 条，16.55%）。之所以期刊的引用率如此之高，除去这种研究类型拥有高速度的知识更新率，更能反映一门学科的科学前沿之外，也和当今的先进科技条件是分不开的。国外研究引文类型中，期刊论文类占主要位置，说明对于新的文献和研究成果的吸收力强，也说明体育经济这门学科处于比较旺盛的发展阶段。网络资源比例虽然占整体比例不多，但是也达到了 14% 左右。这说明针对网络资源的利用，还有很多发展空间，这也意味着学科发展还有更多的潜力加速发展。

国外的引文语种是以英文为主（共 14659 条，占 73.67%），其次为西班牙语和俄语，分别为 664 条和 634 条（占 3.34%、3.19%）。欧洲语系（德语、荷兰语、斯堪的纳维亚半岛各主要语言）和拉丁语系（包括法语、意大利语、西班牙语、葡萄牙语由于日语和中文语言语系问题，中日语言引文占比很小。中文占比数额非常小（86 条，占 0.43%）。排除外国研究学者对于中文的掌握条件限制原因以外，在体育经济学领域我国对于国际的影响力还是相当渺小的。

对 19898 篇引文进行学科类型引用率的分析，除了本学科领域的论文外，引文内容中还涉及了体育类其它学科、经济学、管理学、心理学、社会学、等 12 种学科。除去自引占比最高外，经济学和管理学的引用量也很高，反而体育类其他学科的引用量相比较少。这说明国外体育经济学对经济学本身的依赖和知识交叉更多。这主要是由于国外体育经济学的出产单位院系多为经济领域院系，如商业、经济、金融、会计、企业管理等，此类专业在撰写专业领域研究时会利用经济专业优势，在引用时也会从本专业角度挑选相关理论。国外引用文献也较多涉及管理学、心理学、社会学，其他学科分布较少但比较均等。

（四）论文合作模式、范围分析

在量衡论文作者的合作规模上，对论文作者的合作度的计算可以反映这一学科合作规模和职能发挥程度。国外的合作度较为稳定，浮动范围不超过 0.15，合作范式是"二人合作"为主，"三人合作"为辅，四人及四人以上合作较为次之，且在一定时间段内，有小幅度的数值变化。

不同范围的合作将带给科学研究新鲜血液。SCI、SSCI5 年间刊登体育经济学类文章合著文章 368 篇，在合著文献中共有 24 篇不能查到作者信息，其余均可查询作者姓名、机构、院系信息等（见表 1）。这说明，由于科技的进步，城市、地域间的交流变得越来越容易和快捷。通过电子设备的线上交流和网上数据库的共享沟通，不同地域、不同领域的学者实现良好合作的机会也越来越多。

表1 体育经济学合作范围统计

	同机构内合作	同城市跨机构合作	跨地区（省）合作	跨国合作
篇数	93	101	96	54
占比	27.03	29.36	27.91	15.70

（五）发文机构及院系部门分析

研究显示，国外体育经济领域文章的发文机构类型主要为高等院校，主要的院校类型为综合类院校，占比高达90%。这与国外的大学类型设置有关，同时也说明国外体育经济研究的主力军存在于综合类院校中。唯有一所体育类院校 GermanSport Univ Cologne （科隆体育学院），发文量排名第11位。可知在本领域研究内，体育类学院的整体实力不论是数量或是研究质量上都不及综合大学。

针对院系部门进行数据统计，可以帮助我们更直观的观察出院校中各类院系部门对体育经济学科的贡献。数据显示，国外的体育经济研究部门主要以经济院系为主（75.47%），其次是体育科学院系（12.13%），体育科学院系又下分运动人体科学（33.33%）、体育管理（28.89%）、体育博彩（24.44%）、体育市场（8.89%）、体育旅游（4.44%）5个分类。此外排第3名的是企业管理与商业战略院系（4.31%）。这与国外体育经济的主力研究部门大量聚集在经济金融专业，少量存在于体育科学研究部门有关。可见，国外对于学科的研究角度跳出了体育科学范畴，从更加专业的金融、经济角度去探索，其研究也更加客观、具有科学性。

三、结论

通过对SCI、SSCI等权威引文数据库收录的有关体育经济的研究成果分析研究发现，体育经济研究总量较大（610篇），期刊论文是主要的载文类型（53.3%）；合作比例较高，且长时期内以二人合作为主；论文在同机构、同城市等国内合作的基础上，跨国合作模式的存在是国外体育经济研究论文的特色；引文是以英文为主（73.67%），其次为西班牙语和俄语（3.34%、3.19%），中文占比数额非常之小；引文学科种类方面，本学科领域的论文比例最高，国外体育经济学对经济学学科的依赖和知识交叉较多；发文机构方面，主要为高等院校且是综合类高等院校；发文院系部门方面，主要以经济院系为主（75.47%）。

参考文献

[1] 袁庚申,赵智岗. 10 年来体育学术期刊研究特征分析与发展展望 [J]. 首都体育学院学报,2012,24 (4):362 - 366.

[2] 崔建强,刘茂辉,刘文娟. 我国体育科学领域女性学者学术影响力分析 [J]. 首都体育学院学报,2014,26 (3):217 - 222.

[3] 董红刚. 中外体育社会学研究热点对比分析 [J]. 首都体育学院学报,2009,21 (5):541 - 546.

[4] 吴漂生. 从关键词词频看我国读者工作的发展 [J]. 现代情报,2005 (10):26 - 29.

[5] 皇甫毅. 2001—2010 年我国体育类核心期刊足球科研论文文献计量学研究 [D]. 开封:河南师范大学,2012.

[6] 王子朴. 我国体育人文社会学科十年发展报告 [M]. 北京:中国社科出版社,2014:51 - 52.

[7] 蒋颖,金碧辉,刘筱敏. 期刊论文的作者合作度与合作作者的自引分析 [J]. 图书情报工作,2000 (12):31 - 33.

(本文发表于 2014 年《天津体育学院学报》第 6 期)

浅析体育社会人文环境对体育发展的作用

王军[*]

2008 年北京奥运会的主题是"绿色、科技和人文"。申办国际都市展示自身精神风貌和总体水平的绝佳机会。随着我国加入世界贸易组织，经济水平的不断提高、体育事业的飞跃发展及 2008 年北京奥运会的申办，如何来有效的提升人的体育观念和体育人文素质，推动各种形式的体育文化、体育人口规模、体育人口素质及体育文化观念的发展，解决影响我国体育事业飞跃发展的隐形障碍，即滞后的体育社会人文环境，是我国社会主义体育发展的必然。笔者通过对体育社会人文环境重要性的认识，认为营造良好的体育社会人文环境对我国社会主义体育市场的发展起积极的作用。

一、对体育社会人文环境的认识

我国学者通过研究认为，体育的发展影响着环境，环境决定或制约着体育的健康协调发展；体育的环境包括自然环境和社会人文环境，抛开体育的自然环境，体育社会人文环境作为体育环境的一部分，对体育社会意识、体育价值观念有制约、影响作用。反过来，体育又影响着社会人文环境的发展、改善和保护，二者相互依存、相互作用。如果从物质和精神方面来说，可把体育环境分为体育硬环境和体育软环境。体育硬环境指的是制约或促进体育发展的物质条件，比如体育场地、体育器材等。体育软环境指的是制约或促进体育发展的精神条件及其一定思想指导下形成的政策、制度、风气等条件，比如人的体育思想观念、体育文化科学知识、体育思维方式、体育习惯、体育社会舆论、体育制度体制等，体育软环境的核心是人的综合素质和人与人之间的关系。它除指人们所普遍具备的科学知识素质即科学知识环境外，主要是指由人们所普遍

[*] 作者简介：王军（1970—），男，甘肃天水人，硕士、天水师范学院教授、硕士生导师，主要从事体育教育和体育环境的研究。

具有的价值观念及人与人之间的各种社会关系形成的人文环境。体育社会人文环境是体育赖以生存的软环境，体育软环境的核心是人的综合素质和人与人之间的关系。它除指人们所普遍具备的科学知识素质即科学知识环境外，主要是指由人们所普遍具有的价值观念及人与人之间的各种社会关系形成的人文环境。体育社会人文环境的主体是人，核心是人们普遍认可的体育价值观念，实质是人的思想道德文化素质及其以此为基础的社会关系。它强调的是体育的人文精神。

二、体育社会人文环境对体育的促进作用

（一）良好的体育社会人文环境对体育创新有积极意义

创新首先是一种观念上的创新，因此，创新时代的诞生与成长必然和一定的人文环境紧密联系。建构最有利于知识生产潜力的开掘——人的创新能力的最大限度发挥的人文环境，不仅是创新时代经济健康运行的重要条件，也是创新时代的重要特征。由于创新关键是靠人的积极性、主动性、创造性的发挥，而体育社会人文环境对调动人参与体育的积极性有其独特的功能，是经济物质等条件无法替代的。我国现阶段经济物质条件不如发达国家，创造良好的体育社会人文环境就显得更为重要。

（二）体育现代化和人的现代化对体育社会人文环境提出了更高的要求

进入 21 世纪，全球社会发生了突飞猛进、日新月异的变化，经济发展的可持续化、资产的投入无形化、世界经济一体化、信息传递网络化、社会知识化、教育的终身化等演绎了一场深刻的社会变革，个人的现代化时代已来临。体育的现代化需要由现代化的人来创造，教育是促进人的现代化的重要因素，体育教育作为现代教育的重要组成部分是促进人的现代化的重要手段之一。归根到底体育的现代化就是人的现代化，滞后的体质、观念、思想等体育社会人文环境已经落后于体育现代化对人的要求了。所以，对体育人文环境必须提出更高的要求，以适应体育的现代化和人的现代化。

（三）体育人文环境对体育人才的成长起重要的作用

人才的成长离不开良好的人文环境，没有一个好的体育社会人文环境，体育人才的顺利成长是难以实现的。良好的人文环境，可以锻造出人勇往直前、百折不挠的开拓进取精神；相反，劣化的人文环境，则会压抑个性，扼杀创新，使人不思进取，畏缩不前。面向未来，需要的体育人才正是具有鲜明的个性、敢于创新和开拓进取的人，所以当务之急，必须解决如下几个问题来创造良好的育人环境：（1）优化体育人文环境，主要致力于社区体育环境、家庭体育环

境、学校体育环境；（2）宣传和开展各种形式的体育文化；（3）增大体育人口规模和提高体育人口素质；（4）增强以体育价值观念为核心的人的体育文化观念。

（四）良好的体育人文环境是促使体育产业化不断增长的保障

体育作为社会的一个产业部门，与教育、文化、卫生等部门一样，被划为第三产业中的第三个层次，即为提高科学文化水平和公民素质服务的部门。而在发展体育产业化的过程中，必须调动各种体育资源，营造良好的体育人文环境，是吸纳社会各种体育资源的保障。从一定意义上说，体育资源就是体育的信息资源、资本资源、人才资源、技术资源、物质资源。历史和现实都说明，社会资源向哪里投入得最多，哪里的经济发展和社会进步就最快。而体育资源也不例外，在社会主义市场经济的条件下，如何有效的调动体育资源，吸纳体育资源的投向，促使体育产业化的增长，除了其他一些因素以外，体育人文环境是影响的主要因素。如优惠的体育政策、良好的体育信誉、周到的体育服务、还有体育人口的规模及素质等。体育产业化的最终目的是提升体育的经济实力，而经济市场竞争力的强弱，很大程度上又取决于人们的创新能力，包括技术创新、组织创新、管理创新等，而上述创新的前提是制度创新，先导是观念更新，尤其是价值观念的更新，为什么东西部体育产业的差距如此巨大，与其说是经济社会发展上的差距，不如说是价值观念的差距、人文环境的差距。所以营造良好的体育人文环境对于促进体育产业化的增长有重要意义。但良好的体育人文环境的营造或形成必须有大多数体育群体的参与。

三、培养体育人文环境意识是我国体育可持续发展战略的保证

1992 年 6 月在巴西召开的"联合国环境与发展大会"上通过的《21 世纪议程》中，阐述了有关可持续发展的 40 个领域的问题，提出了 120 个实施项目。然而联合国最新报告显示：自"环发"大会至今的 5 年间，全世界的生态环境非但没有改善，而且呈加速度的恶化趋势。究其原因，根本在于我们尚未在主体意识和文化观念层面而真正达成对可持续发展的共识，尚未真正认清人与环境的互相养成关系以及经济与文化的双向互动关系。一句话，我们还未真正营造出促进社会可持续发展的人文环境。可持续发展价值评判应该是一种可持续的、不间断的文化过程，它应该体现阶段性与整体性、现实性与超越性的统一。然而要达到这一价值目标必须首先从文化观念的变革以及人文环境的培育入手。所以，要保证我国体育可持续发展的战略，就必须从培育体育人文环境入手，而培育体育人文环境的前提是培育体育人文环境意识。体育人文环境意识的培

养可以从体育环境道德观、体育环境价值观、体育环境经济观、体育环境整体观着手，但必须渗透在学校体育、家庭体育、社区体育之中。

参考文献

［1］陈彦. 体育与环境［J］. 西安体育学院学报，2000，17（4）：18－20.

［2］卢元镇. 体育社会学［M］. 北京：北京体育大学出版社，1996.28.

［3］王小波. 论人才的成长极其人文环境建设［J］. 中国高教研究，2001，22（1）：74.

［4］易剑东. 奥林匹克精神与2008年北京人文奥运［J］. 西安体育学院学报，2002，19（1）：1－5.

［5］杨人卫. 人文环境意识的培养［J］. 环境教育，2002，16（2）：20.

（本文发表于2003年《西安体育学院学报》第5期）

对普通高校体育教学心理环境中
人际关系的研究

王军　蔡知忠　张纳新　龚成太*

本研究从体育教学心理环境中的人际关系角度去探讨甘肃普通高校体育教学状况，可以使我们从另一个视角发现甘肃普通高校体育教学存在的实际问题，寻找出体育教学上的差距。从而为决策者从人际关系这个角度，优化体育教学心理环境，提高和改进体育教学质量、深化教学改革和促进人的全面发展上提供可借鉴的依据。

一、研究对象与方法

（一）研究对象

本研究对象为甘肃省 12 所普通高校及普通高校的体育教师 240 名及 360 名学生。

（二）研究方法

本研究采用文献资料法、访谈法、问卷调查法和常规数理统计方法。

二、结果与分析

（一）体育教师与学生的关系状况调查

根据研究：师生关系有多种形态，有人将其分为紧张、冷漠、亲密三种类型（表1）。

* 作者简介：王军（1970—），男，甘肃天水人，硕士、天水师范学院教授、硕士生导师，主要从事体育教育和体育环境的研究。

表1 师生人际关系的三种形态

类型	学生对教师的态度	师生间的感情	师生课堂合作状态	师生交往
紧张型	畏服但不喜欢	疏远甚至紧张或对立	学生表面不服从以至反抗	课堂交往单一，课外交往较少，易发生冲突
冷漠型	既不喜欢也不害怕	冷漠	各行其是，不合作也不对抗	课堂交往基本单向，课外交往较少，师生间冲突也少
亲密型	尊重、信任、热爱、敬佩	理解、程序、团结、友好	合作共进	课堂交往双向或多向、课外交往较多、关系融洽

1. 师生态度状况

（10 体育教师对学生的态度状况调查。通过体育教师对学生态度状况调查表明能否与学生正常交往和能否成为学生的朋友和知己上，教师在较不能和不能上的比例分别为60.5%和54.2%，所占比例都过了50%（表2）。由此可以看出一半以上体育教师与学生正常交往上和对学生的关系认可上，还存有一些问题，有待于寻找原因，加强提高，尽快改善体育教师对学生的态度。

表2 体育教师对学生态度状况调查

	能		较能		较不能		不能	
	人数	%	人数	%	人数	%	人数	%
能否对学生持尊重、理解、公平态度	56	23.3	143	59.6	41	17.1	0	0
能否与学生心理沟通，心里相容	101	42.1	78	32.5	55	22.9	11	4.6
能否与学生正常交往	23	9.9	72	30	99	41.3	46	19.2
能否成为学生的朋友和知已	17	7.2	93	38.8	95	39.6	35	14.6

（2）学生对体育教师态度状况调查。通过学生对体育教师态度状况调查，学生对体育教师的态度上大多数学生能或较能尊重、信任、热爱他们，并在体育教学上支持和配合体育教师。而在和体育教师交往上大多数学生不喜欢和体育教师交往和做朋友（表3）。分析原因，可能是地域文化的影响，加之体育教师不佳声誉的影响以及现代社会高校学生思想复杂化所致。

表3 学生对体育教师态度状况调查

	能		较能		较不能		不能	
	人数	%	人数	%	人数	%	人数	%
能否对教师持尊重、信任、热爱的态度	156	43.3	177	49.2	19	5.3	8	2.2
能否在教学上支持、配合	189	52.5	107	29.7	44	12.2	20	5.5
是否喜欢和教师交往	98 是	27.2	262 否	72.8				
是否把教师看作你的朋友和知自己	123 是	34.2	237 否	65.8				

从表2和表3综合而知，不管体育教师和学生在体育教学活动着如何发展，其相互双方的态度对双方的教学心理环境有很大的影响，最终会影响到教学质量和教学效果。甘肃普通高校由于受地域文化以及相对落后的经济和闭塞环境的影响，民风纯朴，思想观念较保守，所以体现在师生的相互态度上，简单、朴实、率真。而体现在师生交往上，学生较保守。这对现代体育教学中开放式的教学所要求的师生心理环境带来了一定的影响。

2. 体育教师的作风状况。本研究调查表明（图1）：在体育课中学生认为体育教师的作风37.2%是放任的作风，30.1%是专制的作风，32.7%是民主的作风。由此可见，在甘肃普通高校教师民主的作风只有32.7%，而专制和放任的作风累计为67.3%。分析主要原因，第一，受地域文化及经济的影响，传统体育教学观念仍然束缚着教师的教学思想和学生的学习思想，师道尊严高高在上，现代体育教学观仍然没有从传统体育教学观走出来，严重影响了体育教师的民主作风。第二，体育教学中普遍受传统教学观的影响，师生之间缺少互动、交往、沟通，尤其是体育教师个体和学生群体及学生个体的交往沟通。体育教学中没有体现学生的主体地位，把学放在第一位，教和学紧密结合得不够，体育课上就纲论纲，缺乏了解并尊重学生的合理要求。第三，受体育教师地位观不高的影响，多数体育教师缺乏对自己综合素质提高的拓展，认识水平不高，限制了体育教师民主教学作风的发展。

3. 体育教师、学生的期待状况

从图2可以看出，大多数体育教师认为在教学中对学生有较高的期待，可是学生认为并不是如此，恰恰相反，多数学生认为体育教师对自己的期待低或

图1 体育教师的作风状况调查图

非常低。由此可见，师生在体育教师对学生期待的问题认识上还存在偏差，双方缺少必要的沟通和交流。

图2 体育教师、学生的期待状况调查图

4. 体育教师的品质、专业工作能力状况

研究表明：学生对于能力较高的教师内心怀有积极的期待，他们认为学习不太难，感觉有兴趣，有效果；而对于能力较低的教师则刚好相反。另外研究表明：国内外学生对所喜欢的教师的心理品质的排列有所不同，但大体上仍表现出一致性。那就是，他们喜欢知识广博、教学有方、亲切热心、平易近人、温和开朗和公平合理的教师。众所周知，教师的良好品质就容易与学生形成和谐的人际交往关系。创设较好的体育教学心理环境，从而提高体育教学质量和效果。体育教师的专业工作能力的好坏也直接影响着学生学习的心理环境，影响着学生对体育教师的人际交往关系。

（1）体育教师的品质状况。研究表明：我国体育教师应具有的最重要的六项品质分别为：强烈的事业心和敬业精神；知识丰富、技术全面；高度的责任心和负责态度；对学生有耐心；能公正、无偏袒、客观地看待学生；能以平静、严肃和积极的方式教育学生的不良行为。从346份问卷中，学生对体育教师的品质状况调查表明（表4）：大多数体育教师能以身作则，品质是优良的，只有少数体育教师不能以身作则，品质较差。这说明甘肃普通高校的大多数体育教师的品质能促进师生之间形成良好的人际关系，对学生的心理环境能形成积极

影响。

表4 学生对体育教师的品质状况调查

	完全有		有		较有		没有	
	人数	%	人数	%	人数	%	人数	%
强烈的事业心和敬业精神	21	6	193	55.8	132	38.2	0	0
知识丰富、技术全面	7	2	145	41.9	181	52.3	13	3.8
高度的责任心和负责态度	6	1.7	23	0.7	301	87	16	5
对学生有耐心	19	5.5	79	22.8	243	70.2	84	24.3
能公正、无偏粗、客观地看待学生	33 完全能	9.5	96 能	27.7	217 较能	62.8	0 不能	0
能以平静、严肃和积极的方式教育学生的不良行为	9 完全能	2.6	84 能	24.3	181 较能	52.3	72 不能	20.8

（2）体育教师的专业工作能力状况。从学生对教师的专业能力状况调查（表5）可知，教学能力基本呈正态分布，多数处于较好和一般之间。所以甘肃普通高校的体育教师的专业能力总体情况处于一般偏上。

表5 学生对体育教师的专业能力状况调查

	好		较好		一般		差	
	人数	%	人数	%	人数	%	人数	%
教学能力	89	25.7	167	48.3	77	22.3	13	3.8
教育能力	35	10.1	142	41	138	39.9	31	9
训练能力	51	14.7	89	25.7	183	52.9	23	6.6
运动能力	18	5.2	99	28.6	151	43.6	78	22.5
组织能力	25	7.2	239	69.1	82	23.7	0	0
科研和创新能力	35	10.1	72	20.8	132	38.2	107	30.9
社会交往能力	47	13.6	173	50	118	34.1	8	2.3

通过对甘肃普通高校体育教师与学生的关系状况从师生态度，教师作风，教师、学生的期待，体育教师的品质、能力状况四个方面调查认为：体育教师的品质较好和专业工作能力一般偏上，师生在体育教师对学生期待的问题认识上还存在偏差，双方缺少沟通、交流。师生相互的态度上，大多数学生不喜欢和体育教师交往和做朋友；一半以上体育教师与学生在正常交往上和对学生的

相处关系上，持否定的态度。另外体育教师的教学作风多数是放任的作风和专制的作风，民主作风较少。

（二）学生与学生之间的人际关系

对学生与学生之间的关系状况调查从图3可见，四项指标持肯定意见的占大多数，说明甘肃普通高校学生与学生之间的关系总体较好。

图3　学生与学生之间的关系状况调查条形图

三、结论与建议

（一）结论

从师生关系看，师生间能持尊重、理解、支持、热爱、公平的态度，但师生相互不喜欢交往；多数学生在体育课中认为体育教师的作风是放任和专制的作风，只有32.7%是民主的作风；大多数体育教师认为在教学中对学生有较高的期待，可是学生认为并不是如此，恰恰相反，多数学生认为体育教师对自己的期待低或非常低；多数体育教师能以身作则，品质优良，但工作能力一般。

从生生关系上来看，多数同学之间能相互友好、合作、互助，能相互认可与赞扬，其相互竞争是良性的，多数学生间小集团关系能促进学习。

（二）建议

首先，充分利用甘肃地处内地，相对闭塞，社会环境和社会风气较好的外部条件，改善体育教学中的人际关系，优化高校体育教学的心理环境。

其次，在体育教学中要想使大多数师生关系朝着亲密型的关系发展，在体育教学中现在必须注意加强和改善学生和体育教师交往的关系；通过转变体育教师的观念，促使体育教师的教学作风向民主的作风转变；从学生角度提升教师对学生的期望值；继续保持体育教师的优良品质，逐步提高教师的专业能力。

参考文献

[1]　肖川. 教师：与新课程共成长 [M]. 上海：上海教育出版社，2004：281.

[2] 王逢贤. 学与教的原理 [M]. 北京：高等教育出版社, 2000：188.

[3] 姚蕾. 体育隐蔽课程的基本理论与实践 [M]. 北京：人民体育出版所, 2001：88.

[4] 周登嵩. 学校体育学 [M]. 北京：人民体育出版社, 2004：393 - 395, 65, 120 - 142, 234 - 257, 412 - 423.

[5] 李秉德. 教学论 [M]. 北京：人民教育出版所, 2001：21 - 34, 103 - 134. 266 - 301.

[6] 邵伟德. 体育教学心理学 [M]. 北京：北京体育大学出版社, 2003：199 - 222.

[7] 李建芳, 等. 现代高校体育教学探索 [M]. 北京：北京体育大学出版社, 2001：24 - 151.

[8] 王则珊. 学校体育理论与研究 [M]. 北京：北京体育大学出版社, 1995：108 - 139, 252 - 265.

[9] 毛振明. 体育教学论 [M]. 北京：高等教育出版社, 2005：7.

[10] 刘绍曾. 新编体育教育学 [M]. 北京：高等教育出版社, 2004：6.

（本文发表于 2007 年《北京体育大学学报》第 2 期）

我国民族传统体育发展的困惑及对策

张纳新　蔡智忠*

　　我国民族传统体育有着西方体育所没有的广大和谐的生命精神，具有非常鲜明的强身健体、养生娱乐的功能，同时还存在着一定的竞技比赛功能。但民族传统体育在发展过程中存在许多困惑，加强中华民族传统体育的研究与教学，无疑在全球化的时代有着十分特殊的意义。

　　随着全球化时代的到来，文化的冲突与交流比历史上的任何时代都显得格外突出与尖锐。与各民族文化相联系的各种文化因素面临重新对话与交融的机遇与挑战。我国民族传统体育的发展同样存在着深刻的尴尬困惑与难得的历史机遇。

一、我国民族传统体育发展的困惑

（一）民族传统体育理论体系以及量化标准的不完善影响其发展

　　科学化是所有事物发展的必然选择，我国民族传统体育要得到良好的发展，也必须走科学化的发展道路。中华民族传统体育虽有宏大的理论，但却缺少严密科学的理论体系。西方现代体育是建立在运动解剖学、运动生物力学、运动生物化学等现代科学理论基础之上的、具有较完善的体育科学体系。尽管中华民族传统体育的文化价值、身心愉悦和群体整合等功能令世人瞩目，但是缺乏统一明确的标准，即缺乏完善的体育竞赛规则，不符合当今具有量化尺度、科学化的评价标准，因此很难与竞技体育接轨，从而影响了其发展。

（二）民族传统体育在学校体育课程教育体系上的不足影响其发展

　　虽然 1997 年教育部在大规模调整我国学科和专业之际，正式确立了民族传统体育为体育学的 4 个二级学科之一，很多项目被作为非物质文化遗产受到保

* 作者简介：张纳新（1971—），男，甘肃西和人，硕士、天水师范学院教授、硕士生导师，主要从事体育教育和民族传统体育的研究。

护。这体现了政府部门对民族传统体育的高度重视，为民族传统体育的发展提供了政策支持，同时也赋予了民族传统体育学光荣而艰巨的任务。但是我国民族传统体育在学校课程教育之中的确存在着相当落后的现象。相当多的基础教育并没有把民族传统体育直接作为相应课程加以开设。虽然有些高校设有民族传统体育专业，但是培养口径过窄，而且并无成熟的统编教材，师资力量也严重不足，要大力推广民族传统体育还有相当大的差距；此外民族传统体育专业毕业生就业渠道相对狭窄，从而阻碍了对民族传统体育的宣传和我国民族传统体育发展。

二、发展我国民族传统体育的基本对策与思路

（一）充分发掘我国民族传统体育的健身养生功能，形成发展民族传统体育的强大内驱力

民族传统体育作为一项传统的社会活动，广泛存在于当时的劳动生产、军事战争、风俗习惯、宗教信仰之中，具有明显的健身性和娱乐性等特征，大体上可划分为竞技、养生、表演和游乐四种类型，强身健体、养生娱乐，显然是最为重要的内容。它们推崇与自然的和谐一致，乃至心旷神怡的悠闲心态，尤其武术常常潜意识地贯穿生态平衡理念，在具体修习方法上，讲求"内外一""身心和谐""均衡发展""含而不露""里象会通""天人合一"，乃至与自然宇宙的和谐统一，主张"养备而动时，则天不能病"的生命原则，溶摄天、地、日、月、大气、山川之精华，"养吾浩然之气"的博大生命观、生存观，常常体现了与自然和谐的生命精神。并不像西方文化那样片面地强调主观欲望的满足与自我个性的张扬。在中国现代化建设的今天，人们的物质生活需要不断得到满足的情况下，人们保健养生的需要比历史上的任何时期更加具有普遍性，这就使得中华民族传统体育有着西方体育所没有的优势。如果能够充分发掘中华民族传统体育的健身养生功能，就能够为发展民族传统体育提供强大内驱力。人们在紧张工作之余进行传统体育活动。既可以体验运动带来的快乐，更可以达到保健养生的目的。

（二）科学发掘民族传统体育的竞技比赛功能，形成发展民族传统体育的强大牵引力

中国有近千个民族传统体育项目，其数量和形式丰富多彩，堪称世界之最。中华民族传统体育同样存在一定的竞技性，科学地发掘这些本来就广泛存在于民族传统体育项目中的竞技性，是扩大民族传统体育影响力的一个主要措施与途径。民族传统体育要生存和发展于以现代体育为主体的体育环境中，必须融

入体育运动的竞技元素。可喜的是，一些举措已经在社会引起了关注，例如"武林大会"的举办，充分赋予传统武术的竞技理念，在比赛内容和形式上都体现出竞争的魅力，对武术的发展和推广起到了重要的作用。另外民族运动会的举办，对民族传统体育的竞技性的提升也起到了催化剂的作用。[1]随着我国改革开放的进一步加深，综合国力的逐步提高，对武术、围棋、象棋、划龙舟和摔跤项目所存在竞赛的内在潜力进行了充分的发掘，各地已成功举行了多种形式的国际龙舟赛，围棋、武术比赛。实践证明，我国民族传统体育有其优点和长处，如果我们能够将这种竞技性与现代体育运动"更快、更高、更强"的竞争意识有机统一起来，就完全能够充分挖掘人的潜力，促使人类在更快、更高、更强的竞争意识之中获得自我超越的发展，同时还能够很好地达到促进民族传统体育发展的目的。

（三）大力发掘民族传统体育的学校教育功能，形成发展民族传统体育的强大影响力

民族传统体育作为一种凝集人们共同情感和思想的一种特殊文化载体，在强化社会集体意识，以及民族自信心与凝聚力方面有着非常重要的作用。因此应该大力发掘民族传统体育的学校教育功能，进一步加强民族传统体育的研究与教学，以致形成发展民族传统体育的强大影响力。说我国民族传统体育是零散的，不成体系的，甚至是没有规律的，不能作为学科进行研究，也不能作为课程进行教学，这都是错误的。不是我国民族传统体育没有这些优势，而是因为我们缺乏深入的研究与发掘。我国民族传统体育具有集健身、娱乐、竞技等功能于一体的特征，只要人们充分地认识到其中所蕴含的广大和谐的生命精神，并且与外来文化相互交流，取长补短，就能够达到发展中华民族传统体育的目的，同时还能够增强我们的民族自信心与凝聚力。因此，从中小学教育开始，就设置一定的具有中国民族特色的体育课程是势在必行的。这是因为学校是体育的摇篮，是原始体育形态走向规范化、科学化、普及化的必由之路。让我国民族传统体育的和谐的生命精神以及相关项目进入中小学乃至大学教育的课堂，集全国之力编写高质量民族传统体育教材尤其高校专业教材，是进一步扩大我国民族传统体育的必由之路。日本、韩国能够分别将柔道、跆拳道，作为体育课程教学的内容，我们为什么不能将极其丰富的民族传统体育作为体育课程教学的主要内容呢？应该说将民族传统体育设置为体育课程教学的主要内容，不仅可以促进青年学生体质的发展，更重要的是能够传承中国民族体育广大和谐的生命精神，实现人与自我、人与社会、人与自然的和谐发展。

参考文献

［1］陶坤. 民族传统体育的生存和发展 ［J］. 体育文化导刊. 2008, 69 （3）: 37 -38.

［2］郭昭第. 审美智慧论 ［M］. 北京: 人民出版社, 2008: 121 -123.

（本文发表于 2011 年《成都体育学院学报》第 1 期）

齐海峰竞技成绩的灰色局势决策
及其训练途径的研究

王麒麟　程晖*

我国优秀十项全能运动员齐海峰，在 21 届大学生运动会和第 9 届全运会上分别以 8019 分和 8021 分的成绩刷新男子十项全能的全国纪录。2002 年 6 月，在全国田径锦标赛中，以 8030 分的成绩打破了他本人保持的 8021 分的十项全能全国纪录；同年 10 月又在第 14 届亚运会上以 8041 分的成绩获得男子十项全能的冠军，再一次打破了他本人保持的 8030 分的全国纪录，继续保持了亚运会的领先地位。截至目前，他已经多次在比赛中取得 8000 分以上的成绩虽然他在雅典奥运会上由于受伤，成绩不太理想，但凭他年龄的优势，相信通过后阶段的调整和训练，完全有可能在未来的世界重大比赛中取得更优异的成绩。本文采用灰色系统局势决策理论确定制约他全能成绩均衡发展的相对"弱项"，探讨今后相应的训练途径，希望对其 2008 年北京奥运会冲击金牌有所裨益。

一、研究对象和研究方法

（一）研究对象

齐海峰，男，1983 年 8 月 7 日出生，身高 186cm，辽宁省十项全能运动员。在 2001—2002 年共参加 9 次十项全能比赛，曾获 2001 年全国田径锦标赛男子十项全能冠军，2002 年第 14 届亚运会男子十项全能冠军。

（二）研究方法

通过查阅有关文献资料 20 余篇，收集到了齐海峰 1999—2002 年十项全能的各单项及项成绩。

＊ 作者简介：王麒麟（1972—），男，甘肃天水人，天水师范学院教授，主要从事体育教学与训练研究。

表1 齐海峰1999—2002年十项全能最好成绩与各单项成绩一览表

年份	成绩	100m (s)	跳远 (m)	铅球 (m)	跳高 (m)	400m (s)	100m 栏 (s)	铁饼 (m)	撑杆 (m)	标枪 (m)	1500m (s)
		806	809	622	822	845	874	709	617	709	624
1999	7437	11.25	6.98	12.91	2.02	49.35	14.80	42.16	4.00	58.06	269.4
		806	781	688	705	822	815	769	617	687	740
2000	7429	11.25	6.86	13.34	1.89	49.85	15.29	45.10	4.00	56.58	258
		832	905	685	767	837	890	821	819	725	740
2001	8021	11.13	7.38	13.29	1.96	49.52	14.67	47.60	4.70	59.12	258
		847	918	686	859	857	906	867	847	757	756
2002	8030	11.06	7.39	13.30	2.06	49.09	14.54	49.09	4.8	61.04	268.34

（二）数理统计

（1）设跳高、跳远、铅球、撑杆跳高、标枪、铁饼分别为a1、a2、a3、a4、a5、a6，100m、400m、110m栏、1500m分别为b1、b2、b3、b4。令上述单项的实际运动成绩的效果值为目标1，令上述单项实际评分的效果值为目标2，分别为P=1，P=2，则可构成表2的局势。

表2 不同目标的局势

	100m	400m	110m栏	1500m
跳高	S11	S12	S13	S14
跳远	S21	S22	S23	S24
铅球	S31	S32	S33	S34
撑杆	S41	S42	S43	S44
标枪	S51	S52	S53	S54
铁饼	S61	S62	S63	S64

（2）给出不同目标在各局势下的效果值 $\gamma(k)_{ij}$，这里用灰色关联分析确定。从表2中，我们以运动成绩的计算序列，确定目标1的效果值。

首先，我们以跳高为参考序列 x'_0，100m、400m、110m栏、1500m分别为比较序列 X1、X2、X3、X4。

$$x0 = \{x'(k)0(k)\} = \{2.02, 1.89, 1.96, 1.94\}$$

$$x'1 = \{x'(k)0(k)\} = \{11.25, 11.25, 11.13, 11.06\}$$

$x'2 = \{x'(k)2(k)\} = \{49.35, 49.85, 49.52, 49.10\}$

$x'3 = \{x'(k)3(k)\} = \{14.80, 15.29, 14.67, 14.61\}$

$x'4 = \{x'(k)3(k)\} = \{4.49, 4.30, 4.30, 4.28\}$

其次，进行标准化变换，各数据列元素模型是：$x(k)i = x'(k)i - x'is'i$ ③计算关联系数，用模型：$\delta(k)0i = mini\ minkx(k)0 - x(k)i + \rho maxi$ $maxkx(k)0 - x(k)ix(k)0 - x(k)i + \rho maxi\ maxkx(k)0 - x(k)i$ （ρ 为分辩系数，ρ 取 0.1）④计算关联度：$\gamma = 1n\sum mk = 1\delta 0i(k)$ 得跳高与 100m、400m、110m 栏、1500m 的关联度分别是：0.442599，0.390754，0.418919，0.579696。其他类同。至此可得出目标 1 的效果矩阵（关联矩阵：在表 1 中，我们以十项全能各项运动成绩的全能评分，值为计算序列确定目标 2 的效果值。我们仍以跳高为参考序列 $x'0$，100m、400m、110m 栏、1500

	100m	400m	100m 栏	1500m
跳高	0.442599	0.390754	0.418919	0.579696
跳远	0.4092077	0.396069	0.359892	0.370607
铅球	0.372316	0.414246	0.573526	0.320048
撑杆跳高	0.312669	0.235263	0.159779	0.137795
标枪	0.39454	0.396506	0.365484	0.450596
铁饼	0.361108	0.372862	0.394179	0.334869

我们仍以跳高为参考序列 $x'0$，100m、400m、110m 栏、1500m 分别为比较序列 X1、X2、X3、X4。

$x'0 = \{x'(k)0(k)\} = \{822, 705, 767, 749\}$

$x'1 = \{x'(k)1(k)\} = \{806, 806, 832, 847\}$

$x'2 = \{x'(k)2(k)\} = \{845, 822, 837, 857\}$

$x'3 = \{x'(k)3(k)\} = \{874, 815, 890, 897\}$

$x'4 = \{x'(k)3(k)\} = \{624, 740, 740, 756\}$

其他类同目标 1 的计算方法，可得目标 2 的效果矩阵。

	100m	400m	100m 栏	1500m
跳高	0.406587	0.456786	0.451207	0.326086
跳远	0.457044	0.516275	0.44204	0.384039
铅球	0.397948	0.353608	0.362187	0.371687
撑杆跳高	0.552759	0.435278	0.382948	0.392742
标枪	0.59787	0.653501	0.633396	0.333711
铁饼	0.349546	0.328361	0.326238	0.464327

（3）效果测度的选择与决策矩阵的计算对于目标 1 和目标 2，本文均选用上限效果测度：$\gamma_{ij} = u_{ij}u_{max}$

对目标 1 有：

$u_{max} = u(1)_{11}, u(1)_{12}, \cdots, u(1)_{43} = \max \{0.442599,$

$0.390754\cdots,$

$0.334869\} = u_{14} = 0.579696$

$r(1)_{11} = u(1)_{11}u(1)_{max} = 0.442599 0.579696 = 0.7635$

其余类同，由此得目标 1 的决策矩阵为

$$M^{(1)} = \begin{bmatrix} 0.763502 & 0.674067 & 0.722653 & 1 \\ 0.70602 & 0.623236 & 0.620812 & 0.639313 \\ 0.642261 & 0.714592 & 0.989356 & 0.552696 \\ 0.539367 & 0.405839 & 0.275626 & 0.230072 \\ 0.680598 & 0.68399 & 0.630993 & 0.777297 \\ 0.622926 & 0.643203 & 0.679975 & 0.577663 \end{bmatrix}$$

类同有目标 2 的决策矩阵：

$$\begin{bmatrix} 0.622167 & 0.698983 & 0.690446 & 0.498983 \\ 0.699378 & 0.790014 & 0.676418 & 0.587663 \\ 0.608948 & 0.541098 & 0.554226 & 0.568763 \\ 0.845843 & 0.666071 & 0.585995 & 0.600981 \\ 0.914872 & 1 & 0.969235 & 0.510651 \\ 0.534882 & 0.502403 & 0.499216 & 0.710552 \end{bmatrix}$$

（4）多目标综合决策矩阵的计算。本文对目标 1、目标 2 分别加权 0.5，然后按 2 个目标的决策矩阵，综合成 1 个目标的综合矩阵，按公式计算多目标综合决策矩阵 $M(\sum)$ 的各元素之值。

$$r(\sum)_{ij} = \sum N$$

$$k = 1 w_k \gamma(\sum)_{ij} 2$$

$$= w_1 \gamma(1)_{11} + w_2 \gamma(2)_{11} \quad 2$$

$$= (0.763502 + 0.622167) 2 = 0.6928345$$

其余类同，由此可得多目标综合决策矩阵

$$M^{(\Sigma)} = \begin{bmatrix} \dfrac{0.692835}{S_{11}} & \dfrac{0.682525}{S_{12}} & \dfrac{0.706549}{S_{13}} & \dfrac{0.749292}{S_{14}} \\[2ex] \dfrac{0.702699}{S_{21}} & \dfrac{0.736625}{S_{22}} & \dfrac{0.648615}{S_{23}} & \dfrac{0.613488}{S_{24}} \\[2ex] \dfrac{0.625604}{S_{31}} & \dfrac{0.627845}{S_{32}} & \dfrac{0.771791}{S_{33}} & \dfrac{0.560429}{S_{34}} \\[2ex] \dfrac{0.692605}{S_{41}} & \dfrac{0.535955}{S_{42}} & \dfrac{0.43081}{S_{43}} & \dfrac{0.419342}{S_{44}} \\[2ex] \dfrac{0.797735}{S_{51}} & \dfrac{0.841995}{S_{52}} & \dfrac{0.800114}{S_{53}} & \dfrac{0.643974}{S_{54}} \\[2ex] \dfrac{0.578904}{S_{61}} & \dfrac{0.572803}{S_{62}} & \dfrac{0.589596}{S_{63}} & \dfrac{0.644093}{S_{64}} \end{bmatrix}$$

5）最优局势的选择各行的值按大小排序，可得行优化矩阵：

$$D1 = \begin{bmatrix} \dfrac{0.749942}{S_{14}} & \dfrac{0.706549}{S_{13}} & \dfrac{0.692835}{S_{11}} & \dfrac{0.686525}{S_{12}} \\[2ex] \dfrac{0.736625}{S_{22}} & \dfrac{0.702699}{S_{21}} & \dfrac{0.648615}{S_{23}} & \dfrac{0.613488}{S_{24}} \\[2ex] \dfrac{0.771791}{S_{33}} & \dfrac{0.627845}{S_{32}} & \dfrac{0.625604}{S_{31}} & \dfrac{0.560429}{S_{34}} \\[2ex] \dfrac{0.692605}{S_{41}} & \dfrac{0.535955}{S_{42}} & \dfrac{0.43081}{S_{43}} & \dfrac{0.419342}{S_{44}} \\[2ex] \dfrac{0.8419905}{S_{52}} & \dfrac{0.80014}{S_{53}} & \dfrac{0.797735}{S_{51}} & \dfrac{0.643974}{S_{54}} \\[2ex] \dfrac{0.044093}{S_{64}} & \dfrac{0.589596}{S_{63}} & \dfrac{0.578904}{S_{61}} & \dfrac{0.572803}{S_{62}} \end{bmatrix}$$

各列的值按大小排序，可得列优化矩阵：

$$D2 = \begin{bmatrix} \dfrac{0.841995}{S_{52}} & \dfrac{0.80014}{S_{53}} & \dfrac{0.797735}{S_{51}} & \dfrac{0.686525}{S_{12}} \\[2ex] \dfrac{0.71791}{S_{33}} & \dfrac{0.706549}{S_{13}} & \dfrac{0.692835}{S_{11}} & \dfrac{0.643974}{S_{54}} \\[2ex] \dfrac{0.749492}{S_{14}} & \dfrac{0.702699}{S_{21}} & \dfrac{0.648615}{S_{23}} & \dfrac{0.613488}{S_{24}} \\[2ex] \dfrac{0.736625}{S_{22}} & \dfrac{0.627845}{S_{32}} & \dfrac{0.625604}{S_{31}} & \dfrac{0.572803}{S_{62}} \\[2ex] \dfrac{0.692605}{S_{41}} & \dfrac{0.589596}{S_{63}} & \dfrac{0.578904}{S_{61}} & \dfrac{0.560429}{S_{34}} \\[2ex] \dfrac{0.644093}{S_{64}} & \dfrac{0.535955}{S_{42}} & \dfrac{0.43081}{S_{43}} & \dfrac{0.419342}{S_{44}} \end{bmatrix}$$

二、分析与讨论

我们根据行、列优化矩阵，可以归纳成表3和表4。

表3 田赛弱项的促进因素的作用大小

弱项	促进作用 大→小			
跳高	1500m	110m栏	110m	400m
跳远	110m栏	100m	400m	1500m
铅球	110m栏	400m	100m	1500m
撑杆跳高	100m	400m	110m栏	1500m
标枪	400m	110m栏	100m	1500m
铁饼	1500m	110m栏	100m	400m

表4 径赛弱项的促进因素的作用大小

弱项	促进作用 大→小					
100m	标枪	跳远	跳高	撑杆跳高	铅球	铁饼
400m	跳高	铅球	跳远	标枪	铁饼	撑杆跳高
110m栏	跳远	铅球	跳高	标枪	铁饼	撑杆跳高
1500m	跳高	铁饼	标枪	跳远	铅球	撑杆跳高

从这两个表中可知，应针对具体的弱项，寻找最佳对策，从而构成促进弱项提高的最优局势。比如在十项全能项目中，如果跳高是弱项，那么应当以1500m单项（表3中第一行里最大）为主，以110m栏单项（表3第一行里居第二位）为辅，来作为促进跳高成绩提高的最优局势决策。再如在十项全能项目中，如果110m栏是弱项，那么应当以跳远单项（表4中第三行里最大）为主，以铅球单项（表4第一行里居第二位）为辅，来作为促进110m栏成绩提高的最优局势决策。因此，当某项促进因素的面貌出现时，应在某训练内容、训练比重、训练手段、训练内容搭配及其顺序上给以保障，并应符合运动训练学规律。

此外，在进行局势分析时应注意以下问题。

（1）在很多情况下，行、列分析并不具有可逆性。比如按列分析时，在第二列中跳高最大，即400m把跳高作为促进因素的最佳选择；而按行分析时，在第一行中跳高却把400m作为较差的局势决策。再如标枪与110m栏、铅球和400m等，也有相类似的情形。这就是说，有些单项间只具有单向最佳促进作用。这就告诉我们，在安排训练内容时，应考虑两个或两个以上单项内容出现的顺序、规律、特点和训练的目的。

（2）在有些情况下，行、列分析具有可逆性。比如跳远和110m栏的局势在各行、列矩阵中都居第一位。这就是说，有些单项间具有双向最佳促进作用。遇到这种训练内容的搭配，其排序和训练比重的灵活性很大。由于全能项目所具有的特征，十项全能成绩取决于各单项成绩得分之和[1]。因此，各单项成绩的改变都会对其他单项产生正面或负面的影响，只有各单项有机组合，才能发挥最大的效益。

为此，我们通过将齐海峰运动成绩与世界十项全能纪录和部分单项成绩进行比较，可知，虽然齐海峰以8021分的成绩打破了8019的全国纪录，他的最好成绩为8041分，但与2004年雅典奥运会第一名成绩（8893分）和世界纪录成绩（9026分）相比，还有很大的差距。速度类项目和力量性项目是齐海峰的最大弱项。从力量性项目看，齐海峰的铅球、标枪、铁饼最好成绩分别是13.3m、61.04m、48.34m，而前世界男子十项全能纪录保持者奥布赖恩这三项成绩为16.69m、66.90m、55.07m，速度类型项目100m、110m栏、跳远、400m，齐海峰最好成绩为11.06s、14.54s、7.39m、49.09s，而奥布赖恩则为10.23s、13.47s、8.11m、46.53s，从这些成绩差距可以看出我国优秀男子全能运动员齐海峰速度力量素质方面较差，应加强速度力量素质的训练，并对这些项目进行着重发展，以促进总成绩的大幅度提高。另外，从专项成绩反映的情况来看，投掷项目也是齐海峰短期突破的重点，尤其是铅球项目，在专项成绩中得分最

少。这与齐海峰速度力量素质方面较差有很大的关系，还与他自身体重98指标明显偏低（身高1.86m，体重70kg）有直接关系。无论从力学理论分析，还是从实践经验所得，运动员的体重在投掷项目中是非常重要的，它对运动成绩可以说起决定作用，而且体重不但在做功中直接起作用，体重也反映出肌肉通过骨杠杆对器械做功的合力 F 的大小。因此，齐海峰首先要加强力量练习，在增加肌肉速度力量的同时有机地增加肌肉的体积，其次要加强膳食调养与运动后的积极性恢复，科学合理地增加体重。在发展力量素质的同时，应着重发展速度力量素质，因为速度力量素质是十个项目都具有的共同特征，它不但是投掷项目的基础，也是速度、跳跃项目成绩提高不可缺少的重要素质，它可以为其他全能项目成绩的提高起保驾护航的作用。由此看来，齐海峰专项成绩要有新的突破，应从思想上对这些项目予以高度重视。

三、提高齐海峰竞技成绩的训练途径

全面型高水平是现代十项全能运动员的发展方向。从生物学原理来说，运动员的身体竞技能力训练指标是一个统一的有机体。因此，要求运动员的各项竞技能力训练指标全面发展，单一的某一项竞技能力训练指标的高水平，并不一定表现出运动成绩的高水平，只能说明这项竞技能力训练指标是将来创造优异成绩的积极因素。运动员竞技能力训练指标的整体效应，日本根本勇所引用的"木桶模型"形象地表述了这一关系，某一方面的薄弱与不足都将制约运动水平整体功能的提高与发挥，只有使各竞技能力训练指标达到最优化，才能创造出优异成绩。

（1）针对齐海峰成绩的发展，有必要对这些弱项采用不同专项教练员进行针对性的阶段性突破，打破旧的平衡，建立新的平衡，在打破与建立这对矛盾中，以强项带动弱项，以弱项促进强项，从量的积累促成全能运动总成绩的飞跃，使整体竞技能力得到全面均衡的发展。

（2）以发展速度素质为主线，投掷类项目的力量与技术训练为重点，速度力量为突破方向。在此基础上，多进行比赛，不断增加与积累比赛经验与良好的心理素质，争创佳绩。

（3）继续发挥和提高优势项目的成绩，如1500m始终对整个系统具有积极作用。对于齐海峰来说，具有一定的年龄优势，大有潜力可挖。

四、结论

（1）根据行、列优化矩阵和全能项目所具有的特征，应针对具体的弱项，

寻找弱项提高的最佳对策，表3、表4分别反映田赛弱项和径赛弱项促进因素的作用大小，从而构成促进弱项提高的最优局势。

（2）行、列优化矩阵使我们看到速度－力量性项目是齐海峰的弱势项目，以投掷项目最弱，速度项目次之，增分率低，也是导致目前齐海峰十项全能运动水平处于徘徊局面的主要原因。

五、建议

（1）齐海峰今后训练的重点应该放在发展绝对速度和速度力量性项目上，形成一种以速度为先导，跳跃和投掷项目为两翼，力量为推动整体原动力的训练模式，以尽快提高运动成绩。

（2）在今后发展速度－力量性项目的基础上，适当增加齐海峰的体重，以适应全能运动对运动员体重的要求。另外，对技术能力和技术的稳定性方面也必须引起充分重视。

（3）注重齐海峰特长项目的发挥，但不可偏倚，应做到取长补短，各单项均衡发展，使其真正成为"十全十美"的全能选手。

（4）运用高科技手段，加强学科领域间的联系，运用边缘学科解决实际问题，建立齐海峰全能运动训练的监控模型，提高运动员对运动技术的领悟力与驾驭力，使训练更具有直观性和科学性，从而使运动员快速有效地创造佳绩。

参考文献

［1］胡宝平，陈最新，吴国正. 我国优秀男子十项全能运动员齐海峰与世界优秀男子十项全能运动员的比较研究［J］. 中国体育科技，2004（4）：9－12.

［2］李柱. 中外全能运动员身体形态及素质的比较研究［J］. 中国体育科技，2000（9）：30－33.

［3］田麦久. 体育发展战略研究与学科建设［M］. 北京：北京体育大学学出版社，2003：197.

［4］李继伟，任宝国. 中、外十项全能运动员成绩差距原因及对策研究［J］. 中国体育科技，2003（10）：38－42.

［5］韩纪光，周明华. 中外优秀男子十项全能运动员成绩的比较分析［J］. 体育与科学，2003（2）：67－70.

［6］王强. 影响男子十项全能运动员成绩的灰色关联分析［J］. 武汉体育学院学报，2003（3）：71－73.

［7］钟远全. 十项全能训练的研究方法及其应用［J］. 体育学刊，1998（3）：123－124.

[8] 郑颐乐，贾昌志. 中外优秀十项全能运动员成绩的灰色关联分析 [J]. 北京体育大学学报，2004（8）：135－136.

[9] 李铁录，朱凯，张久利. 不同水平十项全能运动员成绩增长值规律的研究 [J]. 北京体育大学学报，2001（3）：130－132.

[10] 李铁录，姚国强，何庆春. 我国男子十项全能运动员突破8000分成绩模式及单项成绩水平评价模式的研究 [J]. 西安体育学院学报，2001（2）：53－57.

[11] 张秀丽，王健，王宜林. 我国优秀十项全能运动员动态协调模型初探 [J]. 体育科学，1998（6）：29－33.

[12] 李介庚，周威. 优秀十项全能运动员动态协调模型的对比分析 [J]. 广州体育学院学报，1998（2）：69－72.

[13] 刘强. 十项全能运动员的专项训练 [J]. 山东体育学院学报，1998（1）：66－67.

[14] 邓聚龙. 灰色系统基本方法 [M]. 武汉：华中理工大学出版社，1989.

（本文发表于2005年《山东体育学院学报》第3期）

甘肃男大学生心理健康状况及其
与体育锻炼的相关性

王麒麟*

高等院校大学生因处于"学业与就业"间的过渡期，扮演着多重社会角色，心理健康问题在他们身上更显得敏感和引人关注。加之随着社会的快速发展和深刻的变革，当代大学生面临的诸多现实问题日益凸显，如人际关系紧张与独立、择友与恋爱的矛盾等，致使他们的思想和情绪极易产生波动，对未来的迷惘和困惑又使他们无处释压。因此，本文通过对甘肃省部分高校男大学生进行症状自评量表（SCL－90）测定与体育锻炼结合的实证研究，旨在提高大学生运动水平，缓解心理压力，有效预防各种心理疾病的发生和发展，使大学体育成为增强学生身心健康的有效载体。

一、对象与方法

（一）对象

抽取甘肃省 10 所高校部分男大学生进行问卷调查，包括兰州大学、西北师范大学、甘肃理工大学、兰州交通大学、甘肃农业大学、西北民族大学、甘肃政法学院、河西学院、陇东学院、天水师范学院。每所学校以班级为单位发放 200 份问卷，年级包括大一到大四，基本涉及学校所有专业，剔除未收回及无效问卷 42 份，实际回收有效问卷 1958 份，有效回收率为 97%。调查对象均为男生。

（二）方法

选用国内外通用的症状自评量表 SCL－90 为测试工具。该量表含有 9 个因子 20 个项目，涉及人际关系、情绪状况、生活习惯等方面，每个症状 5 级评

* 作者简介：王麒麟（1972—），男，甘肃天水人，天水师范学院教授，主要从事体育教学与训练研究。

分，1～5分对应无、轻微、中度、相当重、很严重，以各因子得分判定有无自觉症状及严重程度，总分超过60分，或阳性项目数（单项项目≥2分）超过43项，或任一因子分超过2分，考虑筛查阳性，需进一步检查。在此基础上，自编设计出包括常用的13个体育项目（篮球、排球、足球、乒乓球、羽毛球、网球、武术、散步、跑步、游泳、体育舞蹈、体操、健美操）的男大学生体育锻炼与心理健康反应之间关系的问卷调查表。为保证问卷的效度和信度，所调查内容征询领域内相关专家意见，进行预测后定表。再由专业教师对调查学生进行测试，测试前向被测者讲明调查的目的、内容及意义，问卷填写完毕后当场进行回收。

对第一次测试中量表得分较高的学生，依托所属高校的专业教师，利用12周（2012年4—7月）的时间，采用中低强度的乒乓球、羽毛球或篮球项目进行课余体育锻炼。要求被试者在相同的时间和地点接受专业体育教师的指导，每周锻炼3次，每次持续时间为30min（不包含准备活动和放松活动时间）。12周结束后，采用相同量表再次对被试进行测试，问卷独立填写后当场回收。

（三）统计分析

采用SPSS 17.0软件进行统计学分析。计数资料以百分率表示，均数比较采用t检验，以P<0.05为差异有统计学意义。

二、结果

1. 男大学生

SCL－90得分被测试学生最高分为272分，最低分为91分，平均（135.5±32.5）分。由表1可见，躯体化、强迫、人际敏感、抑郁、焦虑、敌意、恐怖、偏执、精神病性等项目症状得分在1.39～1.93之间。

表1 甘肃部分高校男大学生SCL－90各因子得分（$x \pm s$, n=1958）

项目	得分	项目	得分
躯体化	1.47±0.49	敌意	1.54±0.58
强迫	1.75±0.43	控制	1.39±0.37
人体敏感	1.93±0.52	偏执	1.63±0.51
抑郁	1.59±0.58	精神病性	1.43±0.35
焦虑	1.56±0.41	阳性项目数	31.23±17.32

2. 男大学生心理健康状况筛查结果

共检出存在一般心理问题者162例，占8.28%；达到中等以上或严重程度

者 48 例，占 2.45% 。进一步的统计发现，影响男大学生心理健康处于前 6 位的症状分别是：（1）对任何事物不感兴趣，有时情绪不稳定（21.63%）；（2）每天昏昏欲睡，记忆力下降（18.11%）；（3）感到自己精力在下降，有未老先衰的感觉（17.34%）；（4）身体活动过程中，反应迟钝、注意力难以集中（14.59%）；（5）有超乎常人的想法和念头，人际关系不融洽（10.06%）；（6）容易冲动，甚至有暴力倾向、意志不坚定等（8.04%）。

3. 有心理健康问题学生体育锻炼前后心理反应指标比较

从表 2 可见，体育锻炼使存在心理健康问题的男大学生睡眠状况明显得以改善、记忆力显著增强、情绪更为稳定、意志更加坚强、人际关系更为和谐、身体状况明显得以好转。

表 2 　体育锻炼前后有心理问题男大学生心理反应指标报告率比较（n=210）

锻炼前后	睡眠明显改善	记忆里增强	情绪稳定	意志坚强	身体状况好转	人际关系融洽
锻炼前	65（30.95）	96（45.71）	135（64.29）	124（59.05）	92（43.81）	102（48.57）
锻炼后	186（88.57）	175（83.33）	198（94.29）	182（86.67）	187（89.05）	195（92.86）
x^2 值	154.05	64.92	57.54	40.50	96.36	94.44
P 值	0.000	0.000	0.000	0.000	0.000	0.000

三、讨论

调查显示，甘肃省高校男大学生躯体化、强迫、人际敏感、抑郁、焦虑、敌意、恐怖、偏执、精神病性等项目症状平均得分为 1.39～1.93；有 8.28% 的男大学生存在一般心理问题，2.45% 达到中等以上或严重程度。这些学生多数表现为个性缺失、心理调控能力差、意识形态急剧变化、人际关系敏感、存在较高的应激反应水平、情绪易起伏波动等。男大学生心理问题发生频率较高，应引起相关部门尤其是教育主管部门的高度重视。

通过对有心理健康问题的大学生进行为期 12 周体育锻炼干预后，大部分学生记忆力增强，睡眠质量、焦虑水平和情绪状况均得到改善，身体状况也明显好转，意志坚强，人际关系与原先相比变得融洽。可见体育锻炼对增进人体心理健康功效明显。因此，高校体育课程应更好地为当代大学生的身心健康保驾护航，充分地发挥其职能和功效。

预防和治疗大学生心理健康疾病是一个不容忽视的社会问题，需要社会各方面通力配合，常抓不懈，加大监管力度，形成联动机制，营造出有于当代大学生身心健康成长的氛围和环境，努力促进大学生健康成长。

参考文献

[1] 佟月华. 大学生一般自我效能感、应对方式及主观幸福感的相关研究 [J]. 中国学校卫生, 2004, 25 (4): 396 - 397.

[2] 曹志友, 欧阳谨, 王冬梅, 等. 不同年级大学生心理特点与健康教育策略分析 [J]. 中国学校卫生, 2009, 30 (8): 699 - 670.

[3] 宋丽娟, 唐平, 杨贵英, 等. 四川省部分高校大学生心理健康状况与人格特征分析 [J]. 中国学校卫生, 2012, 33 (6): 732 - 734.

[4] 孙旭辉. 体育运动对大学生心理疾病治疗的相关研究 [J]. 甘肃科技, 2006, 22 (9): 210 - 212.

[5] 侯桂明, 秦志华, 杜寿高. 大学生体育锻炼与心理健康水平关系研究 [J]. 潍坊教育学院学报, 2010, 21 (5): 88 - 90.

[6] 王征宇. 症状自评量表 (SCL - 90) [J]. 上海精神医学, 1984, 16 (2): 68 - 70.

[7] 金华, 吴文源, 张明园. 中国正常人SCL - 90评定结果的初步分析 [J]. 中国神经精神疾病杂志, 1986, 12 (5): 260 - 263.

[8] 仲稳山, 李露. 全国大学生SCL - 90新常模构建问题研究 [J]. 中国校医, 2009, 23 (3): 251 - 256.

[9] 马爱民, 颜军. 身体锻炼对大学新生心理健康的影响 [J]. 中国学校卫生, 2010, 31 (7): 848 - 849.

[10] 柏祝玲, 刘梅, 钟小要. 高校大学生心理危机干预核心力探讨 [J]. 中国学校卫生, 2012, 33 (7): 865 - 866.

(本文发表于2014年《中国学校卫生》第8期)

和声的色彩与造型

——薛文彦交响作品和声方法分析

杨秦生[*]

　　人们对器乐作品中和声的应用，大都注重序进功能、音乐动力，或更多着眼于为旋律配置伴奏织体。在传统和声技法中，和声色彩主要指大、小、增、减四种三和弦在明、暗与响度或谐和度方面所形成的音色变化。但随着历史的发展，作曲家与听众对和声色彩的追求也在不断地变化，早在浪漫主义时期，舒曼就曾说："在所有的艺术中，音乐是发展最晚的。它起源于两种最简单的情绪——快乐和悲哀（大调和小调）。而直到现在头脑不发达的人，还只晓得这两种情绪，而想不到会存在其它各种不同的情绪。"到了近现代，作曲家将和声色彩的观念，进一步扩展、延伸至无限，和声色彩包含了更多的含义，如辉煌、灿烂、浓郁、淡漠、幽静、平静、空旷、遥远、飘渺，甚至是灰调、无色、干涩、粗糙、膨胀、紧张、慌乱、凝聚有力、松散无力等。这些观念和手法，拓展了音乐创造的想象力，丰富了音乐手法的"色彩资源"，值得我们研究、开发和利用。

　　实际上，和弦紧张度的变化本身就能够带来和声色彩的变化感。因此，假如和弦紧张度的变化在器乐创作应用得当，它便既可以用来铺呈旋律的厚度，使主调式多声旋律在和声紧张度的变换中整体式展现其色彩的变化，也可以在整个作品织体中采用多层次的紧张度松紧叠置，以达到色彩的分散式序进。但无论采用其中哪一手法，都可使音乐产生美妙的感觉空间，正像德彪对音乐所概括的那样："能从无中生有制造出幻想的形象，创造出夜晚充满魔幻的诗意的真实和神话的境界，创造出这些在微风吹拂下人所不知的万籁。"这一方法，没有体系与系统方法，它只有一个原则，即突破和声流派界限，根据需要采集并

　　* 作者简介：杨秦生（1960—），男，山西临猗人，天水师范学院教授，主要从事音乐理论教学、音乐创作研究。

重新结构和弦，用和弦紧张度的变化用所获得或创造的和声色彩，来塑造生动的音乐形象。因为它没有体系，也没有系统，只有一个原则，因此，不受任何限制地、具有创造性的去获取和声色彩，又不受任何限制地、创造性地去运用它来塑造音乐形象。

薛文彦的交响音乐作品中对和声的应用则更多地注重于和声的色彩与造型作用，其手法独具特色，不仅突破了传统和声体系局限，吸纳了现代作曲手法，还根据作品的需要从多重调性中采集音列来重新结构和弦，用和弦紧张度的变化来创造和声色彩，用和声色彩来塑造音乐形象。这是一种突破古典作曲手法又连接现代创作理念的和声应用新概念、新技法。这种新概念、新技法在国内外影视音乐中已不鲜见，但在交响音乐的创作中还较少见。本文通过对薛文彦部分交响音乐作品中和声手法的分析，对和声在大型器乐作品中如何创造新色彩以及如何以色彩造型音乐加以研究和梳理，以供作曲实践之参考。薛文彦的交响音乐作品中常用的方法大致可归结为三点。

（一）将同主音或同中音大、小三和弦，或大三与增五度三和弦，或小三与减五度三和弦，用于和弦并列转换中，在瞬间形成和弦紧张度的急剧提升，使和声色彩迭起、形成具有较强冲击力的音响变化，用来塑造某一特定的音乐形象。

谱例1：大提琴独奏《毛虫与大地》主题

乐曲大意是：春天悄悄来临，路旁躯壳里频频蠕动的毛虫，盼望着早日跳出躯壳，飞向大自然。下例是毛虫的主题，和声色彩与造型的方法主要是通过对旋律的一支点音的改变来达到形象的突破（3-4小节处）：

旋律在像毛虫蠕动的连续急促的小音程进行后，突然向上纯四度、力度性的大跳，展示了急促愉快的心情及新生命的有力与旺盛，突然，由纯四度转换成增四度延长，由优美、明亮的纯四度色彩，移转成急待解决、急切扩张的增四度，显得优美而稚劲。

谱例2：交响诗《黄河奔流》（总谱37小节）

作品要求表现的感觉空间为黄河汹涌澎湃、呼啸着在峡谷中冲撞。在同主音和弦的延长中，将大、小三度音并列地转换，改变和弦紧张度，获取和声色

彩，为音乐造型。

乐曲简介中写道："在洁净的原生态的高原山麓，蓝天白云下，无数清澈而悠扬的小溪，欢笑地区性汇成一条大河，在奔流中接纳百汇，终于变成了黄色巨龙，呼啸着冲出峡谷，淌过平原，滋润大地，冲刷污浊，以磅礴之势，高歌奔向大海，溶入大海。乐曲象征着一个国家民放族的崛起与发展。"

上例和声的设计：

上例由四个和弦构成一个音响板块，四小节四个和弦中，前两个是音响响亮而饱满的大三和弦，是 I－IV 的强力度性序进，音乐也是多声部紧促而方向交织的音型，好像波涛滚滚；当将第二个和弦延长中的和弦三音（在高音声部）突然变成小三度，使 IV（大三和弦）转换成了同主音小三和弦（vi），和弦色彩与紧张度骤然巨变，好像巨大的冲击力突然受阻或被抑制似的形成了力的聚集；再冲向第四个响亮、饱满的属和弦，好像力的释放，但没结束，期待主和弦的出现，产生继续向前的感觉印象。这一过程，就像先把拳头收回来，然后再打出一样威猛而有力，深刻地揭示了巨龙般的黄河在峡谷中威猛冲撞向前的感觉形象。

谱例3：交响诗《黄河奔流》

要求表现的感觉空间为刻划了一个在平原中，欢快、流畅、向深远奔腾的黄河形象。

总谱：49 小节——用上例同样的手法取得不同的音乐形象：

　　上例前四小节是一个和声板块，织体分为三层：第一层是由弦乐群与木管乐器演奏的、从短促向前逐渐伸展的、流水形象的旋律层；第二层是由铜管乐器演奏的、开放排列的长音和弦背景声部层，泛音发挥的很好，平稳而响亮，呈现出流入平原后的宽广、深厚的形象；第三层是由大提琴与低音提琴演奏的、连续向上、充满动力感的三连音分解和弦音型层，它与第二层加起来衬托着具有冲击力的旋律，共同显示出一种宏大而充满活力、优美、伟大的的感觉形象。第1、2、3小节，和声一直在宏亮的大三和弦中进行，到第4小节，采用了与前一谱例相同的方法，进行同主音大、小和弦的转换，使音响受阻，然后再释放，使音乐具有强烈的冲击力，但与上一例不同，它不进行到属和弦，而是以同主音和弦的转换作为转调的过渡，此后，将整个和声板块移高大二度至A调，刻划了另一个欢快、流畅、向深远奔腾的感觉空间；然后，再移至D调，用同样的手法进行转换，像是浩浩荡荡的黄河欢唱着向远方流去。这一过程塑造了黄河流入平原的宏伟形象。

谱例4：无伴奏混声四部合唱《无言歌 晨曦赞美诗》

要求表现的感觉空间为清晨天空，空灵中的灿烂与辉煌。用大三和弦与其低半音的大三和弦（重同中音和弦）的突然转换，获取和声色彩与和弦紧张度的变化，为音乐造型。

总谱105小节：

转换的是5－6小节，8－9小节重复一次。其和声构成是：

①是属大三和弦　　　　　③是②的同中音大三和弦
②是①的同主音小三和弦

前4小节一直在辉煌、明亮的大三和弦 V－I－V 的强力度进行中，表现晨曦进入到了灿烂、辉煌的阶段，至第6小节突然转换成比 D 属和弦低小二度的bD 大三和弦（重同中音属和弦）上，使和声的色彩与和弦的紧张度骤变，对其变化也并没有进一步使其解决，使调性好象清晨天空的光线一样，飘渺、游移。接下来，又将这一过程进行了重复、延长，像是在一个在很短的时间内，光线几经变化，折射成一片五颜六色交织的、灿烂景象，布满天空。

（二）用复合和弦，加强和弦紧张度，获取和声色彩，为音乐塑造形象。

谱例1：交响音画《和谐》中雄威的森林

要求表现的感觉空间为日出，浓密的森林，坚实、雄伟而优美地舞动。

总谱296小节：

上面谱例的和弦构成：

整个和弦是由：C大三和弦＋重属五六和弦＋持续外音#g，混合排列的复合和弦，在复合和弦之上又镶入了一个自由外音#g，它距和弦的底音C是增五度。由于它的被镶入，使整个和弦中又隐伏地存在一个分散排列的全音阶和弦，如：

由于和弦结构比较复杂，使本来很漠糊的调性中心音，又被复杂的音程包围得难以辩认，在运用中又不被强调，使它失去了调性中心的意义，整个和弦成为一个无明显调性的和弦，但不是无调性和弦。由于复合的两个和弦都是大三和弦，便使这个和弦具有了明亮的色彩，但它又含有一个减三和弦和一个隐伏的全音阶和弦，而且几个声部的和弦都是密集排列法，这样便抑制了泛音的发挥，使和弦产生具有坚实、闪亮色彩的金属性音响。这种方法产生的这类和

弦，常最适合表现人以外的自然界生命或物体，也适表现远古时代的人类精神或社会活动。

织体的最低层是一个由三支大管演奏的持续音 C，它虽不是和弦根音，但由于它处的位置与织体方法，使它具有感觉上的主音的意义；在持续音上面是大提琴与低音提琴演奏的、密集排列的、连续直线上行、具有冲击力的复合和弦分解音型，分解音型又不按节拍分组，而按音数分组，便使其具有较强的摇摆、动荡感；中音声部是铜管乐器坚实、浓密、响亮的切分式节奏性和弦衬托，这一声部是拳头紧握似的密集和弦，它更能体现充实、闪亮的金属性色彩与和弦紧张度水平；织体的两个高音声部层②是由小提琴 I 与 Fl，小提琴 II 与 Ob 演奏的方向交错、波浪型闪动的和声音型层，像是浮于森林之上的欢快而轻盈的树稍层，它强调了重属五六和弦根音的调属性（D 大调）；高音声部是由短笛演奏的、节奏切分的持续外音（#g）构成的、飘浮于织体之上的旋律碎片，无调性，但具个性，它使整个织体连成一个坚实、雄伟、厚重而又欢快轻盈的森林形象；最低音层、两个高音层与最高音层分别强调了 C、D、#g 三个不同的音调中心，平分秋色，不能形成一个明确的调属性。织体方法也充分发挥了和弦紧张度的变化所形成的混合而复杂的和声色彩特色。

音乐接下去就是上面整个板块在大二度音上的移位重复，这样便产生了一个坚实、浓密的森林，雄伟而优美、不断舞动的感觉形象。

谱例 2：交响诗《黄河奔流》

要求表现的感觉空间为夜晚，黄河在闪烁的群星下。

总谱 120 小节：

上例第二行第 1 小节是这段音乐的动机。它是一个同时含有大、小三度音、小七度音、省五度音的、以 F 为根音的七和弦. 它有明确的根音，但调性不明确，也是一个大、小三度音程混合的中性和弦。根音上有大三度音程，和弦便具有了明亮色彩内含，但由于又同时还有小三度音程，而且，它与大三度交替接连出现，和弦出现闪烁不定的音响色彩，这一结构的和弦为刻划夜空中闪闪眨眼的星星提供了感觉基础。

和声设计（上例第二行）：

小小七 +大小七省五音的复合和弦

音乐是两个声部的复调织体，都用钢片琴演奏，上边声部是持续音 A，处于旋律碎片的状态，下边声部是持续的三连音音型，它与上声部 A 相碰发音的顺序是：先是增四度（降 E）与 A，接下去是大七度（降 A 与 A），最后是大三度（F 与 A），从增四—大七—大三，反映了紧张起伏与解决的一个过程，形成光亮闪烁的音响色彩；接下去到第 2、3 小节是音响板块的连续移位，移位是在 A#FD 三个音中进行，三个板块的连续，形成明亮而灿烂的大调色彩，它们的不断移位又形成向深远天空延伸的感觉意境。

谱例 3：交响音画《和谐》

要求表现的感觉空间为描写浓密的雨点时，在复合和弦的背景上，用一个和声外音，改变了整个织体的色彩与意境。

总谱 145 小节：

上例和弦构成如下：

上例和弦用两个根音相距增四度的和弦（a 五六和弦和降 E 六和弦）复合，

将单一和弦的调式属性滤去，成为一个调属性不明确的中性和弦，但由于复合的结构中，还是纯五度与大、小三度音程为主的，因此，和弦的亮度依然存在，但由于增四度与大、小二度音程对泛音的冲撞，产生了蒙胧的音响色彩，将它作为连续用小音程的分解和弦音型（和弦密集排列），由小提琴演奏，不断重复，好像产生一个蒙蒙而雨点浓密的感觉环境，在音型之上，插入了一个由钢片琴演奏的切分节奏的自由外音，增加了透亮的雨点形象。

谱例 4：交响舞曲《跳弦》

舞曲大意是：云南彝族一远古部落，在一次保卫和平的战争中，公主的心上人、受大家爱戴的"白袍将军"战死沙场。在胜利班师回寨的归途中，夜晚，扎营在田野上，酋长为了减轻女儿的悲痛，号召全体妇女为女儿伴舞解愁。于是，田野上吹起了树叶情歌，篝火旁弹起了月琴曲声，众多妇女裸体而舞。传说中形容舞蹈是"舞步踏踏，腰铃刷刷，忽而象鸽子点头，忽而似春雷滚动"。

要求表现的感觉空间为远古部落群体，在悲痛状态下，"舞步如春雷滚滚"的舞蹈场面。

总谱 72 小节：

和声设计：

这一和弦是由两个巴托克式的极音和弦分层复合而成，高一层和弦的根音应是 A，低一层和弦的根音应是 D，这样，它便是两个根音相距纯五度极音和弦的复合。因为低层和弦是持续进行的，高层和弦是点缀性插入的，所以它的调性中心应是 D，但不是 D 大调。因为中心音上有大、小三度音程同时存在，中心上还有一个小七度、大小二度、增四度音程，比较复杂的音，相互撞击，滤去了泛音发挥的空间，和弦音程产生高度的紧张性，加之，配器是木管、铜管与弦乐的混合音色，这样就使和弦失去了亮度与色彩，只剩下类似众多人踩地

的轰轰隆隆、"如春雷滚滚"舞步的声音。织体上层的一个极音和弦是突然插入的，它在整个舞步声的背景上，好像产生了一个粗犷有力的跳跃声。和声板块反复一次，只是换一个结尾小节，没有向前延伸的感觉，好像这一音乐事件仅在一个空间里进行似的。整个音响板块，使人感到是猛烈、粗犷、豪放而纯朴的原始部落风情。

谱例5：交响舞曲《跳弦》

要求表现的感觉空间：将士们此起彼伏的哭泣声。

总谱17小节：

和声设计：

低音是在一个空心的八度上叠加了一个空心的五度，是一个无三度音的三音和弦，泛音发挥的很好。但因无三度音，无法确定它是大三还是小三和弦，所以，它是一个空洞而不明色彩的和弦。这样的和弦常产生空白而冷漠的感觉印象，在此之上又叠加了一个由相等四度叠置的无调性的四度和弦（现代和声），两种和弦相加在一起，便成为一个没有感情色彩、泳冷而无表情的和弦。和弦共五个音，分五个声部分别进入，每个声部都是用小二度音经过装饰，加花，由弦乐器分别演奏的，表现了此起彼伏，最终汇成一片的哭泣声。声部进齐之后，在这个和弦之上又插入一个巴托克式的四度三音列的五声性和弦，它是一个具有萧色、凄沥感的和弦，用三支不同的木管演奏，更加深了这种感觉。

三个和弦叠起来成为一组和弦时，便产生一种无调性色调、空寂、泳冷的感觉空间，用哭泣与冷漠的感情色彩表现了夜晚在空寂、冷漠的归途中，将士们此起彼伏的哭泣声。

（三）用近现代非泛音列和声色彩为音乐造型

（1）用双全音阶和弦为音乐造型

谱例1：交响舞曲《跳弦》

要求表现的感觉空间为默默无声而强劲有力的复杂的舞蹈场面。

总谱155小节：

和声设计：

　　和弦是由两个增四度（升C与G，D与降A）交织而成，是一个现代四度和声的和弦，分三层重复。另外，最低音是第一个增四度的低音升C的低八度重复，这一重复，便使这个音具有了主音的意义。四度和声也是现代作曲家喜欢而追求的一个领域，在薛文彦的作品中运用得很突出。板块织体分四层：织体①是旋律，是用小提琴演奏的，它是由一个增四度与解决音的连环的链带构

成，暗示着主音D，但不明确是大调还是小调；上下连续大跳的旋律音调也表现了旋律的现代风格，旋律在钢劲有力中含有柔美、洁雅的气质，表现"公主"优劲、豪放的舞姿与深含悲伤的内在情感；织体②是由木管乐器演奏的，相隔小二度的两个增四度连续交替进行的、周期性循环的伴奏音型，用木管演奏，这一和弦由于是两个增四度的叠置，便使和弦产生紧张的撞击的音响，它的高音部分又是连续上下小二度音进行，显得轻柔与优美，这一和声层像是摇摆舞动的伴舞者群体；织体③是两个增四度叠合的，用厚重的铜管乐器演奏的步伐式节奏型，中空的两个增四相加，和弦无色调，但含有敦厚、纯朴的感情色彩，像是踩着节奏的是男性战士；织体④是由低音提琴演奏的，一个反复进行的持续低音，它加强了整个织体的稳定与厚重感。旋律中有准调性主音，但它却被低音声部中的#C音抵制，因此，这一音响板块是一无调性音乐。这一板块接下去是用向上大二度称位重复方法使用音乐流动。象是舞蹈在默默地连续进行中。

（2）用二度与五度和声为音乐造型

谱例2：交响舞曲《跳弦》

要求表现的感觉空间为众男女悲伤至极的尖呖的哭叫声。

总谱57小节：

和声构成：

　　和弦的低层是D的持续间，它与上面第一个双五度和弦（CDGA）音的低

音构成一个小七度音程，小七度是大二度的转位音程，将大二度转为小七度用于写作中是现代二度和声常用的手法之一。最低声部的 D，因为它是这一和声板块中唯一被重复的一个音，因此，它有板块和声中心音的感觉，但它只反映了板块中心音是 D，不一定是调式主音。中心音 D 之上，第一层是由 CDGA 组成第一个双五度和弦，此之上是由 DEAB 组成的第二个双五度和弦，这一和弦又在高八度重复了一次。双五度和弦属于现代和声范畴，它是一个中心空洞又具有双重调性矛盾的特点，非常适合表现本音响板块所要求的意境；旋律线条是在持续音 a2 之上，b3 与降 b3 钜齿形、大、小二度交替而成的，没有色调，只具有刺激性很强的尖呖的声音，用弦乐演奏，使两个声部绞宁在一起，好像哭叫声。在低音的背景上，连续三次模仿重复地进入，最终形成双五度的叠置，像是哭叫声连成了一片。接下去也是音响板块的高二度模进，反映了这一场景在继续。

音乐是一种抽象艺术，但通常容易把"抽象"理解为无体无形，难以捉摸，或漠糊不清，或根本不存在。这是一种误解。抽象是音乐存在的一种状态，这种状态和其它事物一样，也是依从于一个"秩序、和谐、法则"的严密的构成逻辑而存在，正像人们常说的那样："建筑是凝固的音乐，音乐是流动的建筑。"音乐和建筑一样是由特定的秩序逻辑构成。因此，可以认为抽象是它存在的状态，"秩序、和谐、法则"的构成逻辑是它依存的根据。所以，可以认为："抽象"与"秩序、和谐、法则"的构成逻辑都是它的属性。作曲家就是为特定的创作意念去寻找这种特定的秩序，并用严密的逻辑方法构筑特定的品质，即个性鲜明的作品。乐谱就是为特定创作意念所寻找到的一个"秩序"用符号（音符）的记录，这种"记录"必须通过媒介（乐器或人声）的演奏、演唱，才能展现的、客观存在的"实体"。从事作曲的人，就是在音响世界中，寻找能体现某一特定音乐构成的"秩序"与这种"秩序"存在的逻辑，就像科学家在大自然中寻觅一样，发现新物质，找到它存在的"秩序"，归纳成定律，创造新的世界。用和弦紧张度的改变所产生的和弦色彩为音乐塑造形象的和声方法是一种创造性的和声方法，能使音乐更具立体感，音响更新颖、更具时代感，它具有重要的实践意义。

参考文献

［1］刘智强，韩梅. 世界音乐家名言录 ［M］. 北京：中国华侨出版公司，1989.

［2］莫·卡纳（Mosco Carner）. 二十世纪和声研究 ［M］. 冯覃燕，孟文涛，译. 北京：人民音乐出版社，1983.

[3] 王安国. 现代和声与中国作品研究 [M]. 北京：中国文联出版公司，1989.

[4] 保罗·兴德米特. 作曲技法 [M]. 罗忠榕，译. 北京：人民音乐出版社，1983.

[5] 罗伯特·米德尔顿. 现代对位及其和声 [M]. 郑英烈，译. 上海：上海文艺出版社，1984.

（本文发表于2009年《中国音乐》第3期）

甘肃武山水帘洞石窟佛教建筑的艺术特征及成因探究

张玉璧[*]

在甘肃现存的石窟中，水帘洞石窟群以其独特的艺术品格逐渐被人们所重视。其佛教建筑以崖面直接造像、浮塑浅龛造像以及形式多样的浮塑塔，融多种文化于一体的艺术特征，对研究地域佛教美术以及佛教美术民族文化的进程具有十分重要的意义。

石窟建筑是佛教美术中重要的组成部分，主要有寺院、石窟、佛塔三大类。在中国，佛教石窟建筑是外来的建筑形式与中国传统的建筑形式相结合的产物，既是对外来建筑的融合，又是对民族建筑的改造。中国早期佛教建筑布局和印度相同，塔位于佛寺的中央，为佛寺的主体，塔内藏舍利，为佛教徒的圣物，后随大乘佛教兴起，对佛陀崇拜进一步加强，开始建造佛殿，内塑佛像，并出现了塔殿并重。再往后发展，佛教建筑开始选择在远离闹市的山青水秀之处，沿山崖壁凿窟，造像便风靡一时，并且同寺院相结合，称石窟寺。石窟一般建在依山临水、与尘世相对隔绝的环境中，其最大的特征是封闭性，以便在封闭幽静的环境中修行，有利于进入"明心见归"的境界。一般的石窟寺会给人一种世外桃源的感觉，这与佛清净脱俗，向往彼岸佛国净土的主张相吻合。

武山水帘洞石窟群便深藏于渭水上游甘肃武山县洛门镇正北10公里处的榆盘乡钟楼湾村鲁班峡中。这里群峰高耸、险峻雄奇，是一天然的理想开窟建寺之地，故在魏晋南北朝时期及以后的各朝中，水帘洞石窟成为渭水上游石窟走廊中仅次于麦积山的又一个石窟造像中心。在历史上，水帘洞石窟群曾经形成五台（莲花台、说法台、清净台、钟楼台、鸣鼓台）七寺（千佛洞、拉梢寺、显圣池、粉团寺、砖瓦寺、金瓦寺、观石寺）的巨大规模。但在漫长的历史，

* 作者简介：张玉璧（1956—），男，甘肃天水市秦州人，天水师范学院教授，主要从事中国画研究。

随着不断的天灾和人祸，寺院现已所剩无几，现存造像分布于水帘洞、拉稍寺、显圣池及千佛洞四个单元。水帘洞石窟群佛教建筑与本地区及国内其他石窟相比，具有一定的独特性，从现存的四个单元来看，其艺术特征主要体现在以下三个方面。

一、水帘洞现存寺庙建筑布局精巧，错落有致

水帘洞石窟群现存建筑主要在水帘洞单元，水帘洞在形似斧劈的试斧山东侧山壁上，是一个约 50 米长、30 米高、20 米深的拱形天然洞穴，洞内寺庙殿阁分三台而建，上有菩萨殿、老君阁，中为四圣宫，下为圣母殿、三宵殿、药王殿，殿宇建筑样式主要有歇山顶、硬山顶和庑殿顶，在殿宇间参差亭台阁，依崖洞等自然布局，布局精巧，错落有致。在中国佛教石窟寺的营造过程中，充分体现了中国古典园林艺术的审美追求，特别是天人合一思想对石窟寺的营造也起到很大的作用，无论是选址还是兴建，都体现人与自然和谐共处的观念，体现中国人的审美观和文化性格。

二、石窟造像皆为摩崖造像和摩崖浅龛造像

从佛教石窟的形制来看，水帘洞石窟最鲜明的特征是造像皆为摩崖造像和摩崖浅龛造像。在佛教思想中，佛教徒获得解脱和超越的方式有"神异""习禅""诵经"和"兴福"等途径，"而兴福是一个包罗甚广的救赎途径，有造寺、建塔、造像等"。从丝绸之路现有主要石窟来看，国内著名石窟一般都是以开窟造像作为佛教信徒为自己积累功德的一种方式，但水帘洞石窟在造像上却有独特的一面，其营造皆为利用天然洞穴或相对平整的崖面进行摩崖造像和摩崖浅龛造像。如显圣池现存造像残痕，位于洞内左侧崖壁上，一立佛及二胁侍菩萨，就是在平直的崖面上直接进行摩崖造像。拉稍寺 1 号佛像，便是在水帘洞莲苞峰南壁一处高 60 米、宽约 60 米的弧形崖面上开凿的摩崖石胎浮塑大佛，为世界最大的摩崖浮雕大佛。拉稍寺编号为 11、12 号的佛像，亦为摩崖造像，其中 11 号为一佛二胁侍菩萨，12 号为十立佛，皆是在向下倾斜的平整崖面上造像。千佛洞亦称七佛沟，在洞窟南壁上悬塑的大型七佛（现只存编号为 20 号的佛像佛头）也是塑造于天然洞穴的崖面上。可见，水帘洞石窟群主要造像基本都属于在较为平直的崖面上的摩崖造像。

此外，水帘洞还有大量的摩崖浅龛造像，主要存在于拉稍寺和千佛洞两个单元中。拉稍寺现编号为 2、6、7、8、9、16、17、20、21 的造像皆为浅龛佛塔。千佛洞的造像除 20 号为悬塑外，其他基本上属于摩崖浅龛造像，且皆为中

小佛龛。这些摩崖浅龛的形制主要有三种，分别为以木骨草胎式的方法制作的圆拱龛、尖拱龛和方形龛，如拉稍寺 9 号龛，为圆拱形顶、小圆拱龛和尖拱龛，龛高 1.1 米、宽 1.1 米、进深 0.3 米，龛外两侧浮塑有半圆柱形龛柱和尖拱型龛楣，内壁一佛二胁侍菩萨像。千佛洞 14 号佛龛为平面横长方形圆拱尖楣浅龛，内塑一佛二菩萨二弟子像。19 号佛龛亦为平面横长方形尖楣圆拱浅龛，两边塑圆形龛柱，内塑一佛二菩萨像。在佛教美术研究中，石窟分类的标准不尽相同，有的是从石窟的形制来分，分为僧房窟、中心塔柱窟、覆斗式窟、毗诃罗窟、穹窿顶窟、大像窟等。其中，宿白先生将石窟形制与功能结合起来进行划分，并将中国石窟寺分为七类，即一是窟内立中心塔柱的塔寺窟，二是无中心柱的塔庙窟，三是僧房窟，四是塔庙窟和佛殿中雕塑大型佛像的大像窟，五是佛殿窟内设坛置像的佛坛窟，六是小形禅窟，七是禅窟群。上述划分没有提到摩崖龛。摩崖龛这一型制在陇右地区，特别是在渭水流域的石窟中占有相当比重，如麦积山石窟共有窟龛 194 个，摩崖龛就有 84 个，占洞窟总数的 43%，大像山等石窟也有摩崖龛，但这些石窟都是摩崖龛和洞窟相结合的方式，而像水帘洞石窟大多数为摩崖浅龛造像并不多见。

水帘洞石窟群之所以选择这种摩崖造像和摩崖浅龛造像，有以下几个方面的因素。

第一，从地质构造看，水帘洞山系典型的以冰川侵蚀而成的丹霞地貌，属第三纪砂砾岩，裸露的基崖中夹有薄层砂砾和合泥砂岩，因而崖体表面粗糙、松散，不利于开凿石窟。

第二，从石窟形制来看，石窟与直接在崖壁上的摩崖造像及浅龛造像有一定的区别，因为在"洞窟内外的造像，不仅在形式上呈封闭或开放状态，同时，其功能作用亦如此，洞窟有利于个人的内在修行，后者是面向大众的对外弘扬。从宗教意义上看，'窟'具有更多的世俗性和人性，而'龛'则具有更多的宗教性和神秘性。从造龛者的目的来看，摩崖龛的主要功能是积功德，并有表白宣扬的意味。其意义在于为各阶层，特别是普通百姓以独立形式积功德提供机会和方便"。正因为如此，相对低廉的摩崖造像及浅龛造像形式，也为经济实力较差的阶层通过合作形式造龛提供了便利，客观上为佛教的弘扬、传播、发展起到很大的推动作用。

第三，从供养人的角度来看，尽管当时的地方长官尉迟迥是石窟的建造者，本地望族焦、权、梁、姚都参与了石窟的建造，但相对于大型石窟来讲，其财力毕竟有限。使用摩崖与浅龛造像在很大程度上与其相对有限的物力有关，因为开凿大型石窟必将耗费大量的人力和物力，若没有大量信徒、百姓作参与供

养，石窟的修建是不可想象的。故摩崖与浅龛这种营造方式的选择也可能是与供养人财力分不开的。

第四，从地域经济来看，武山在古代为军事重镇，但不是经济中心。秦汉时期当地所在的陇右作为"秦地"的一部分，经济较为发达，《汉书·地理志》称："故秦地天下三分之一，而人众不过什三，然量其富居什六。"进入魏晋时期，由于长期战乱，经济走向萧条。汉末的韩遂马超之乱、魏蜀的陇右之争，伴随着天灾接踵相至，晋惠帝元康年间关陇一带"秦、雍二州大旱，疾疫……因此氐羌反叛……朝廷不能振，诏听相卖鬻。"灾难、动荡和政权林立，严重损毁了陇右地区的社会生产力，而在"陇右诸郡中秦州天水郡遭受破坏最为严重。"故"从西晋变乱到北魏统一北方是陇右人口丧失最为严重的时期，人口严重流失，带来的后果是生产的萎缩和经济的衰退"。隋唐一统之后，陇右经济再度复兴，但好景不长，安史之乱后吐蕃攻陷陇右，天水经济再受创伤。虽然宋时陇右地区经济有一定程度的发展，但元代甘肃灾害频发，故这一地区总体经济较为落后。而在水帘洞石窟群营建历史上，其相对大规模营建及修缮主要在北周前后、宋代、元代，而这几个时段都是当地经济相对萧条之时，故衰退的地域经济无法支持较大石窟的开凿和营造，选择这种摩崖造像和摩崖浅龛造像的营造方式亦与之相关。

第五，从宗教宣传教义因素看，这种造像方式是为追求一种震撼力和石窟的意境之美。水帘洞石窟群的造像选择摩崖造像和浅龛造像，与石窟所处地域有一定的关联，水帘洞石窟群除天书洞为开窟造像外，其他是在崖面直接造像，浅龛造像。造像与大型壁画共同组成规模宏大、极具视觉张力的说法图，如拉稍寺造像，利用内凹的的崖壁创造出结构独特、主题鲜明、色彩艳丽、场面宏大的整体佛国世界，给人以强烈的视觉冲击和精神震撼，这种雕塑、壁画、佛塔融为一体的完美组合，形成一种恢弘之美。这种造像方式的选择亦有利用天然环境之美的因素，水帘洞处于莲花峰下，拉稍寺莲苞峰斜对面为象鼻山，其皆为观实版的的佛教圣物。这里山势雄伟，风光绮丽，花香鸟语，云气氤氲，佛于现实的灵山秀水中讲经说法，普度众生，飞天翱翔于山间云中，故水帘洞石窟壁画中没有山水、祥云、楼阁等，说明营造者利用自然真实的山水、祥云来代替其他石窟中图画的描述形成真实的意境之美。

第六，从艺术创造的角度来看，水帘洞石窟群的营造是石窟营造者对"中和之美"的艺术追求。中国传统美学和传统艺术都主张中和之美，"和"是指多样统一或对立统一，是由不同的、甚至相反的事物统一为一个整体，也就是追求多样统一，故中国传统艺术中，艺术家总是在艺术创作中"苦心经营，巧妙地求得对比中的平衡，总是在一对对似乎相互矛盾的概念中，巧妙地达到对立

统一的中和之美"。武山水帘洞石窟群的营造无不体现了中国古代石窟营造者对这一艺术审美的追求，水帘洞石窟群各单元要么利用天然洞，要么在平直的壁面上，把壁画、塑像、佛塔等元素放入同一壁面，如拉稍寺以1号摩崖大佛为主，于四周辅以多尊造像，铺以大面积色彩绚丽的壁画以及形式多样的佛塔，共同组成庄严宏伟的说法场面及神秘的宗教氛围，各元素散而不乱，主次分明，多样统一，千佛洞单元亦是在天然崖面上悬塑大型七佛，以七佛为主尊，辅以各时期浅龛造像，再以大面积壁画平铺整个崖面，壁画塑像整体构成一幅气势宏大的说法图，这既是对传统文化中"大美气象"的体现，也是营造者对中国传统文化中艺术创造中对中和之美的追求。

三、石窟群佛塔以浮塑、石胎泥塑为主，且大多数为喇嘛塔佛塔

起源于印度，主要用于存放佛祖舍利等佛教圣物，是佛教主要建筑之一，目前佛塔主要有汉语系木塔结构及楼阁式佛塔、巴利语系缅式塔、藏语系喇嘛塔。水帘洞石窟群中的佛塔主要为喇嘛塔，如水帘洞1号浮塑塔，为北周作品，原依崖面并排浮塑覆钵式佛塔5座，现存2座，塔体由塔基、塔身和塔柱等部分组成，塔基叠涩式共5层，下浮塑覆莲瓣衬托，中部为浮塑半圆形塔身，塔顶塑有直三角形塔柱，柱顶塑有摩尼珠，该处塔形"结构简洁精巧，颇有古印度佛塔造型的一些特点"。除水帘洞外，拉稍寺现存有大量摩崖浮塑喇嘛塔，除10号为北周浮塑覆钵塔外，其余都为元代所修的喇嘛塔，喇嘛塔的形制直接来源于古印度的形制，在敦煌莫高窟的壁画中可以找到原型。拉稍寺现存编号为13、15、19、22、23、24的摩崖浮塑塔均为喇嘛塔，皆为石胎泥塑覆钵塔，由塔基、塔身及塔尖三部分组成，塔基为5~6层依次内收的方形台基，塔身由复瓣式仰莲台、球形钵体组成，塔顶为相轮和塔刹，底部为覆斗形，其上为依次内敛的13层相轮，塔刹下部为八棱锤状饰物，中间为圆形承露台，上部为摩尼宝珠组成。覆钵式塔的造型与印度的窣堵波基本相同；覆钵式塔的造型在北魏时期的云冈石窟中就有出现，早期流入中国西藏，再从西藏流传至其他地区。随着窣堵波在中国逐步演化为中国的宝塔，印度的窣堵波也在不断演化，并在元代随着藏传佛教的兴盛，再一次传入中土，并开始大量在汉民族地区出现。在中国，喇嘛塔起源于元朝，繁盛于明清两朝。在中国现存佛教石窟中，雕刻喇嘛塔群的做法比较普遍，张掖马蹄寺的千佛洞、永靖县的炳灵寺都存雕刻的喇嘛塔群，这也说明元代的藏传佛教在这一地区非常兴盛。

水帘洞佛塔之所以以浮塑、石胎泥塑为主且主要为喇嘛塔，有以下两方面的因素。

首先，元代时的西北地区久经战乱，民生凋敝，加之自然环境比较恶劣、土地沙化日益严重，水、旱、蝗、火、地震等天灾频繁，致使田园荒芜、一片荒凉，"尤其在元朝英宗、泰定帝、文宗三朝，甘肃省及西北地区发生的自然灾害共计72次，致使生产水平下降，经济凋敝残破，出现停滞和倒闭"，在这种情况下，修建石塔、木塔都要耗费大量的物力，而浮雕、石胎泥塑塔则因耗费财力较少成为一般阶层做功德的首选。

其次，元代是水帘洞石窟的一个黄金时期，这一时期对壁画、雕塑进行了大规模的修缮，并开凿了大量的覆钵塔龛。佛教是元代的国教，其中藏传佛教地位最高。元代作为少数民族在中国建立的大一统国家，把推广藏传佛教作为一种笼络西藏上层和加强对汉族精神思想统治的手段。1260年忽必烈称帝后封八思巴为国师，成为全国最高的佛教首领，使藏传佛教的势力达到顶峰，极大推动了藏传佛教在北方地区的传播，这种覆钵塔的建造可以说是元代"以儒治国，以佛治心"国策的体现。同时，在地缘上，武山与青藏相邻，并且唐代安史之乱时期，吐蕃占据和统治陇右地区。宝应元年（762），吐蕃"陷临洮、取秦、成、渭等州……明年，于是陇右地尽亡"。直到唐末才收复这一地区，这段占领为藏传佛教的发展奠定一定的基础，到五代、宋时、居住这一带的大多数人为吐蕃人，藏传佛教为本地区主要信仰，故元时水帘洞所造佛塔多为喇嘛塔。

佛教建筑是佛教艺术的一个重要组成部分，由于建筑本身的独特性，不同地区的佛教建筑呈现出不同的艺术特点，武山水帘洞石窟群佛教建筑所呈现的艺术特征，是本地区经济状况、信仰特点以及不同时代的历史文化语境共同作用的结果。

参考文献

[1] 葛兆光. 中国思想史：第1卷 [M]. 上海：复旦大学出版社，2003.

[2] 马世长，丁明夷. 中国佛教石窟考古概要 [M]. 北京：文物出版社，2009.

[3] 胡同庆，安忠义. 佛教艺术 [M]. 兰州：敦煌文艺出版社，2004.

[4] 房玄龄，等. 晋书·卷18 五行志 [M]. 北京：中华书局，1974.

[5] 赵向群. 甘肃通史·魏晋南北朝卷 [M]. 兰州：甘肃人民出版社，2009.

[6] 甘肃文物考古研究所，麦积山石窟艺术研究所，水帘洞石窟保护研究所. 水帘洞石窟群 [M]. 北京：科学出版社，2009.

[7] 刘建丽. 甘肃通史·宋夏金元卷 [M]. 兰州：甘肃人民出版社，2009.

[8] 欧阳修，宋祁. 新唐书·卷216 上 吐蕃传 [M]. 北京：中华书局，1975.

（本文发表于2014年《敦煌学辑刊》第1期）

武山水帘洞石窟壁画艺术研究前瞻

张玉璧 [*]

甘肃是中国的石窟之乡。全省从东到西绵延1500公里，古代著名的"丝绸之路"纵贯全省，在古"丝绸之路"的两旁，分布着180多个大小不等的石窟群，国家级保护单位水帘洞石窟群就是其中之一。

武山水帘洞石窟群壁画艺术是我国古代"丝绸之路"石窟壁画艺术的一个重要的组成部分，其丰富多彩的壁画既体现了我国古代石窟壁画艺术的演进历程。同时，水帘洞石窟壁画"绘塑结合"的艺术形式，又具有其不可替代的历史和艺术价值。

武山水帘洞石窟艺术群位于甘肃省武山县城东北25公里的鲁班峡谷中，石窟始建于十六国后秦，经北魏、北周、隋唐、五代至宋、元、明、清增建和重修，曾形成"五台七寺"的规模，但由于自然和人为的毁坏现仅存水帘洞、拉稍寺、千佛洞、显圣池四个单元。水帘洞石窟群是一座将浮雕、窟龛、悬塑、壁画相结合，融历代佛教艺术于一体的露天石窟寺，在全国石窟艺术群中极为少见。现存历代造像百余尊，壁画2000多平方米，建筑物10余座，题记碑刻10通。拉稍寺摩崖题记为研究石窟分期断代及美术史的渊源与发展提供了重要的物质资料。

一、武山水帘洞壁画艺术的保护和研究现状

"古代遗留下来的壁画、彩塑艺术是我国的瑰宝，值得研究和借鉴。"水帘洞石窟艺术群于1959年甘肃省文物管理委员会考古调查时发现；1963年2月11日甘肃省人民委员会、1981年9月10日甘肃省人民政府两次公布为省级重点文物保护单位；1984年后省文化厅和当地政府、民间组织多次拨款、筹资进行维

* 作者简介：张玉璧（1956—），男，甘肃天水市秦州人，天水师范学院教授，主要从事中国画研究。

修；1985 年武山县政府批准成立了水帘洞文物保管所，对石窟进行日常维护和管理；1995 年甘肃省文物考古研究所会同武山县文化局、水帘洞文管所、武山县博物馆共同进行了详细的调查、摄影和测绘；2001 年 6 月 25 日被国务院正式批准公布为第五批国家重点文物保护单位。

但是，诚如西北师范大学彭岚嘉教授所指出："千百年来，由于自然环境的恶化与社会经济的发展的滞后，因此，对于这些资源的开发，应当有一个明晰而清醒的思路。我们习以为常的'有效保护，合理利用'的提法，缺漏了一个非常关键的环节，就是科学研究。"水帘洞石窟艺术群中现存的部分精美壁画，除作为甘肃省主要石窟寺介绍载入《中国美术全集·壁画卷》之外，长期以来，国内对水帘洞壁画尚无专门研究，其研究现状，甚至可以说是一片空白。可以这样说，对水帘洞石窟艺术群的保护工作，早已走在了研究之前，也早已为研究者提供了宝贵的研究条件。保护是为了研究，研究也是为了更好的保护，所以，我们应该抓住历史机遇，适应时代呼唤，大力发展水帘洞石窟艺术的研究。

二、武山水帘洞石窟壁画艺术研究的主要思路

（一）与敦煌莫高窟、麦积山等石窟壁画艺术进行比较研究

武山水帘洞石窟群的出现与遗存不是一个偶然的事物，它东邻麦积山石窟，西望炳灵寺、远眺敦煌莫高窟，同属是佛教沿"丝绸之路"传入中国时东西方思想文化大交流、大融合、大碰撞的产物。也是东西方各国人民长期交往，互相学习、共同创造的一种文化现象和实物见证。作为"丝绸之路"这个重要的文化链条中的一个环节，它既有着与敦煌莫高窟、天水麦积山的共同之处，也有着自己的鲜明个性。所以，在它们之间展开比较研究，既是可行的，也是有意义的。

敦煌为丝路之咽喉，中西交通之枢纽，是东西方文化交流的见证者。因而，敦煌壁画艺术与东西方艺术尤其是与武山水帘洞石窟壁画艺术的关系也就成为探讨的焦点之一。敦煌壁画，从十六国时期经北魏、西魏、北周、隋、唐、五代、宋朝、西夏而至元，经历了十个朝代。可以划分出成长、极盛、衰落三大阶段，其风格的差别是非常明显的。即使相邻的时代，哪怕是为时很短的小王朝，也各自具有不同的时代特点。同时，敦煌石窟中，除了以石窟为主体保存有大量的壁画、雕塑外，藏经洞还出土了一批木版画、绢画、麻布画、粉本、丝织品、剪纸等美术品，这样大量的文化遗存、遗物，是研究佛教艺术及其反映的各种文化影响的重要依据，成为人们探讨中古时期东西方物质文化和精神

文化的形象资料。百年来，经过几代敦煌学学者的不断努力，经历了资料登录整理、画面解读、内容考证、专题探讨、综合研究等，出版了一大批学术论著，无疑为武山水帘洞壁画艺术今后进一步深入研究奠定了良好基础。

与武山水帘洞石窟相对距离最近，有"东方雕塑馆"之誉的麦积山石窟，公元384—417年的十六国时期开始创建，经西魏、北周、隋、唐五代到宋的开窟造像，以及元、明、清的重修和装銮，现拥有石窟194窟，共保存历代泥塑、石雕7200余件，壁画1300多平方米。虽因当地阴湿多雨，地震频繁，原有的壁画大多已剥蚀殆尽，但就仅存的一定数量的壁画来看，其生动优美的艺术形象，精细巧妙的构图布局，以及纯熟洗练的制作技法，在我国现存南北朝同期作品中，也是非常突出的。其艺术风格很符合华夏民族的审美习惯，颇富生活气息，不少石窟内佛塔的修建、窟顶的形状与装饰、前堂和窟檐及廊道等的雕刻与形式，融入了很多中国汉地建筑的特色。石窟内佛教壁画内容十分丰富多彩，有庄严清净的西方极乐世界净土变，生动感人的佛教经变、本生故事。例如，释迦牟尼佛十相成道故事、佛教因缘故事、譬喻故事，慈祥庄严的佛菩萨圣像，宣扬因果报应真实不虚、六道轮回可怖的佛教故事，以及一些史迹故事、供养人像等。其中蕴含着深邃的人生哲理和鲜明的劝善人心、扶世济世的道德伦理教化色彩。麦积山石窟壁画艺术，对研究武山水帘洞石窟雕塑、壁画、建筑以及宗教等有关历史，提供了形象而系统的实物资料。

因此，将水帘洞石窟群的壁画艺术与敦煌莫高窟以及毗邻的麦积山石窟石窟壁画艺术进行比较研究。将武山水帘洞石窟壁画艺术放在中国历史和佛教、美术发展史的长河中进行系统地宏观考察，从佛教壁画艺术由"西域画风"向"中原画风"的纵向风格演变中，考察水帘洞壁画的年代、内容、形式等诸方面与毗邻石窟壁画艺术之间的关系，是武山水帘洞石窟壁画艺术研究的主要思路。

（二）结合水帘洞石窟壁画艺术所处的自然环境，形成的历史文化条件，以及当地的民情风俗进行综合考察

甘肃境内的石窟艺术，有一个共同的特点就是：由于各地历史条件、自然环境和风土人情的不同，所表现出来的内容与形式也各有不同。反映在早期宗教绘画中，也形成了同一时期不同地区的风格多样性。武山水帘洞石窟群始建于十六国后秦，现存造像、壁画主要为北周及唐、宋时期的早期作品，作为外来的宗教艺术形式，要在当地生根开花，必然受到当地文化传统、风土人情和欣赏习俗及审美标准的影响。据学术界考证，佛教传入中国汉地的路线与佛教石窟的开凿与分布，有着十分紧密的联系。随着佛教在汉地日益广泛深入的传播与发展，佛教石窟寺日益具有浓厚的汉民族文化特色，更加符合汉地民众的

审美情趣与社会道德伦理风尚，为广大人民所喜闻乐见，为弘传佛教起了很大的推动作用。

武山水帘洞石窟位甘肃东南部，天水市西端，武山县城东北约25公里处的鲁班峡中。该地区远古时期就成为东西交通的要冲，素有"秦陇咽喉，巴蜀锁钥，屯戍要塞"之谓，古丝绸之路（南路）就通过这里。在漫长的地质变化中，沧桑交替，丰富的地层及众多褶皱和断层，经大自然的风化剥蚀，把方圆不过数百公里的窟群辖域雕刻成"雄、奇、险、秀、幽、旷"的自然景观。据《武山县志》记载：公元385年，印度传教师"鸠摩罗什"到古藏（今甘肃武威），途经武山县境内，于公元401年抵达长安。武山"千佛洞""水帘洞"就是在这一时期开窟建造的。另外，在拉梢寺石窟大佛北侧，镌刻有99字北周造像铭一方，铭文记载拉梢寺始建于北周明帝三年，即武成元年（559年），此铭文无疑为当地的石窟断代提供了可靠的依据。据传，当时水帘洞方圆有千佛洞、拉梢寺、显圣寺、峰团寺、砖瓦寺、台观寺、金瓦寺和莲花台、清净台、说法台、钟鼓台等，就现有的部分洞窟来看，其中一些洞窟不同程度的保留了北周至明清的壁画艺术作品。

武山县境，古代是一个多民族聚居地区。据《武山县志》记载，武山境内商周时期土著居民主要是獂戎。公元361年始有外族流入境内；春秋战国时期致汉代有羌人居住；唐代县境先后被吐蕃占领，形成多民族杂居局面；宋、元以后汉民族从各种渠道流入；至今县境基本属于汉民族聚居地。武山水帘洞石窟群的壁画艺术无疑又是多民族文化持续不断交流、融合、发展的产物。

武山水帘洞石窟群始建于十六国后秦，现存造像、壁画主要为北周及唐、宋时期的早期作品。作为一种外来的宗教艺术形式，要在当地生根开花，必然会受到当地文化传统，风土人情和审美习惯的影响。据学术界考证，佛教传入中国汉地的路线与佛教石窟的分布，有着十分紧密的联系。随着佛教在汉地日益广泛深入的传播与发展，佛教石窟寺宇也日益具有浓厚的汉民族文化特点，变得更加符合汉地民众的审美情趣与道德伦理要求，为广大人民所喜闻乐见，自然也为弘扬佛教起了很大的推动作用。

因此，对水帘洞石窟壁画艺术所处的自然环境，形成的历史文化条件，以及当地的民情风俗进行综合考察，并对水帘洞石窟群壁画艺术本土化的程度做出理论上的梳理与艺术价值方面的判定，探究水帘洞壁画所具有的地域特色和独特艺术魅力是该研究的又一思路。

三、武山水帘洞石窟壁画艺术研究的意义与价值

就武山水帘洞石窟群现存的壁画艺术来看，虽然面积并不很大，但它上起北周时期，下至唐、宋、元、明、清各代，先后延续了1000余年，足以说明我国古代壁画艺术的发展状况，在很大程度上反映了我国古代绘画艺术的水平。这些壁画不仅填补了中国美术史上的空白，也在我国美术史和世界美术史上占有相当重要的地位。

武山水帘洞石窟艺术作为外来艺术，在汲取了汉文化丰富营养和精华的同时，在中国的大地上扎下了深厚的根基。周边大小不同，风格各异的石窟，辉耀着佛教文化的瑰丽光芒，其丰富的内涵、高度的艺术成就、悠久的历史、优雅的造型、独特的审美视角，堪称举世瞩目。在今后的深入考察和研究中，画家、雕塑家、宗教家、建筑师、工艺家、考古学者、民俗学者、古文字学者、历史学者、地理学者等都可以在该石窟找到他们所需要的东西。这些灿烂的佛教艺术，诚如宗白华先生所指出的：在中原本土，因历代战乱，及佛教之衰退而被摧毁消灭。富丽的壁画及其崇高的境界真是"如幻梦如泡影"，从衰退萎弱的民族心灵里消逝了。支持画家艺境的是残山剩水、孤花片叶。虽具清超之美而乏磅礴的雄图。

对武山水帘洞石窟群壁画艺术的研究，从现有资料来看当属国内首次。因此，对其进行深入、系统的研究至少有以下几方面的意义与价值。

第一，对该石窟壁画的全面调查与整理，是对现有文献记载不详和基础研究薄弱的重大补充。

第二，对水帘洞石窟群壁画艺术的研究将在与省内其他石窟壁画艺术的综合比较分析中，依据水帘洞现有的造像、壁画遗存、题记等，完成对水帘洞壁画"绘塑结合"的地域特征予以理论上的揭示。

第三，对水帘洞石窟群壁画艺术的研究，首先可以为目前党和政府提出的"西部大开发"这一战略决策提供深刻的历史文化背景，同时也有助于从历史的高度来提高人们对西部历史和文化的认识。尤其对于现存文物的保护以及促进当地的文化旅游事业具有重要的应用价值。

参考文献

[1] 武山县地方志编纂委员会. 武山县志 [M]. 西安：陕西人民出版社，2002.

[2] 彭岚嘉，陈占彪. 中国西部文化战略研究 [M]. 北京：中国社会科学出版社，2002.

［3］宗白华. 美学散步［M］. 上海：上海人民出版社，1981.

［4］张俊宗. 陇右文化论丛：第一辑［M］. 兰州：甘肃人民出版社，2004.

（本文发表于2007年《天水师范学院学报》第1期）

关于素描的宏观认识

贾利珠 *

目前，我国各高校的美术专业院系所实施的素描基础课教学，基本上延续了西方古典的学院式教学与苏联的素描教学体系。素描的教学着重体现在对于客观事物的真实性再现上，长期固守单一写实的传统。至于对画面的自由性表现，并没有纳入正规的教学规划当中。近年来随西方当代艺术对我们的影响，以及人们对于艺术的开放心态，新的艺术正在步入我们的生活。各方面的冲击正逐步打破这一单一局面，同时也迫使我们对做为造型艺术基础的素描进行重新的认识。

现代艺术的开放姿态，已经使人们对艺术的概念与意义做了重新的审视与认识。素描作为造型艺术的根本，在其概念上已然超出了它的传统涵义。我们在这里提出以宏观的角度来对素描进行全新的认识是基于技法意义上的传统素描观。在我国现阶段实施的素描基础课教学中，着重点在于学生对素描绘画技法的掌握。往往遵循一套完整的教学计划经过严格的专题训练来完成由简单静物组合到复杂人体结构的描摹。问题不在于我们所提出的素描教学本身，而在于传统的技法教育对于素描的认识上往往侧重于技能，在于再现物像真实性的技巧。这种标准的高低取决于与物像酷似的程度。这样就使作画者主体过于被动地关注于客观物像，而忽略了画面本身的表现与作画者的主观体验，使素描作品沦为机械的图式记录，而无绘画的艺术性可言。追逐技法的另一个弊端是使作画者沉迷于技巧而不能自拔，同样也使素描作品游离于内在精神之外。传统素描观导致的另一个认识误区是只有按部就班经过层层训练以后才能进行创作，好像只有这样才有资格进行创作。这也是所有技法至上论者的一致论调。当然技法的重要性也是不能够忽视的，但同时过于强调技法的狭隘认识也阻碍

* 作者简介：贾利珠（1965—），男，甘肃徽县人，天水师范学院教授、硕士生导师，主要从事油画研究。

了我们对于艺术的理解与对素描学习的认识。按照这样的思路，那么我们所有的素描作品都不能称为作品，只能叫作作业。另外，对素描的作品意识的欠缺也是我们存在的问题。更为流行的一种普遍观点就是鄙视那些画面内容简单的东西，而对那些动辄大场面的人物群像啧啧称道，要是人体群像则更不得了，好像谁画些造型单纯的物体谁的水平就不行。这种荒谬的认识病根就在于我们在素描教学中一味强调了技法内容的难度，忽视对作品本身的精神内涵的探索。而造成这一切的原因实际上就是我们对素描的认识过于狭隘。

酷似于物像只是再现的手段，我们的目的是传达我们的情感进而表现内在的精神，在这个意义上它与作者内心的感受体验有着密切的关系。同样一个物体，让不同的画家去描绘，会描绘出不同感觉的样子来，原因就在这里。酷似的技巧也只是手段并不能成为素描基础的全部，如果拿"酷似"的标准来看"凡高们的作品，其实也很糟糕"。从这一点来讲素描教学的内容就不仅仅只是完成再现空间。完成塑造以及课程内容的进度，而应包含更为丰富的内容。我们对素描进行宏观角度的理解正是基于这样一种认识。

宏观的认识是建立在个体对于物像的情感体验上的。这种体验应该是纯粹的，是做为个体的一种原初感受。往往没有经过任何正规训练的儿童在描绘起自己所观察到的视觉形象时，那种天真与率意的表现很容易把握对象的神态与意趣。儿童的这种表现对于我们是有启发的，因为他们目的纯粹，只是尽力把对象描绘出来，传达出对象在他们的观察认为下的一种状态而少受其它因素的干扰，宏观意义的素描观正是试图从每一个作画者的心灵深处唤起对客观物像的最为原初的感受与观察，并以此为基点传达对事物的本质认识与理解。这里我们强调了以一个自然状态的心灵去体验物像，目的是突出绘画者的主体感受。因为主体的感受是素描要表现的主要动因，素描的表现技巧是从属于这一感受的。同时做为造型艺术基础的素描艺术由于材料与表现的直接性，往往使它有捕捉"灵感"的作用。素描的捕捉往往是一个动态过程。不仅记录作画者当时的体验感受，同时还传达出作者的内在精神高度，并且也承担着探索表现途径的重要职能。我们对素描的理解应该站在作者主体的观察感受角度与作者的总体创作角度，从艺术的体验与表达这样一个宏观总体的高度来理解素描的意义，来探索素描的表现，并促使其成为我们表述心灵体验的一种有效手段。借以此，我们提出了宏观素描的认识论，是想对素描的肩负的探索功能做一个明确认识，从而更大地拓展其表现的空间。

固有的传统素描观念把素描阐述为一切造型艺术的基础，这一观点已成为众所周知的公理实施于教学实践当中。尽管素描作为独立艺术门类的资格也早

已确认，这一陈述如果单从造型艺术的规律性与技术性角度讲是可以用来解释素描这一概念并成为一个总体的概括，但从研究造型艺术的宏观角度来讲还应进一步深究。从西方艺术大师们的素描作品中可以看出，他们留下的素描作品，多是为创作而寻找的素材，而且更为突出的一点是它们较少为素描而素描。这些素描作品更像是为完成一项伟大工程而进行的一系列阶段性的实验、论证，有时我们也能从大师们的素描手稿中发现探索的痕迹，有些甚至是错误的，但有趣的是往往许多大师的成功正是用素描这种动态探索通过"试错"而达到成功的。素描从动态的理解上是有着这样魅力的一种实践过程。人们总是在穷究着对图像的渴求，这种渴求有时就象守财奴贪婪于金钱一样没有穷尽，对于素描探索来说，这种渴求使得素描的探索充满着不可预料的意外喜悦。

不同的艺术都有用自身迥异的语言表达人类的精神情感和营造人类诗意的栖居之地。作为造型艺术的素描也不例外。在造型艺术的这一表现形式中，素描正是作为一种沟通外在世界与内在世界的手段而存在。只有打动心灵的东西才能直指艺术的核心精神。它存在于我们的内心并与现实世界有所区别，是我们理解与沟通客观世界的一种手段。菲狄亚斯曾说过："绘画的任务是表现活生生的人的精神与他们内在的东西。"艺术的这种精神性从一开始就决定了素描不能仅仅停留在静态的技术与技法层面上。

客观物像作用于我们的意识情感时，用视觉图像来把握首先是由素描的探索来完成的，它使主体的精神体验通过物像呈现于二维的可视图像，同时作用于观者的视觉情感体验。素描是沟通观者与对象之间的一座"桥梁"。传达主体的体验可以通过不同的素描语言来完成，绘画语言的探索是围绕主体的体验展开的，研究素描的过程也是探索适合自己绘画表现语言的过程，其任务也表现在对于绘画语言的组织上，往往形成画家个人风格的语言也是由素描的探索表现出来，这也是大师们执着于素描的原因。

从主体的观察体验来说，素描也是一种观看世界的方式。个体的不同视角带来对自然的迥异认识，这种相异的体验与观察在素描探索中被记录下来，同时要把它呈现得更完善，又需要用素描的表现使其秩序化。每一个艺术家都在用自己的感受沟通着存在于人们内心诗意之地，它促使艺术家的表现富有内涵，对于画家而言，素描的表现是充满诱惑的。存在于人类内心视觉感知的自然与客观的自然有所区别的，这种区别必然促使我们在表现自然时会突破自然物象的束缚，而从人类情感的精神高度用理性与感性两方面的相互作用来观察自然。艺术家在观察自然时这种相互作用最终以作品的形式产生出来，表现在视觉艺术方面，素描便是这一互动行为的最初结果。

　　我们从创作素描的根本动因以及主体的感受角度重新对素描进行认识，使我们对素描所涉及的一系列问题都产生思想及观念上的变化。其中包括对素描的观察、语言、处理手段以及整体统一观，也包括对素描教学上的宏观转变。作为创作主体的绘画者，在明确了宏观目的与认识后才可能促成思想观念以至工作方式的转变，以便能更为有效的突破成规的束缚而达到心灵表现的自由境地，这是我们重新认识素描意义的根本原因。

　　（本文发表于 2001 年《天水师范学院学报》第 3 期）

艺术家身份：作为观察当代美术创作的一个重要视点

贾利珠*

人的身份在社会生活中是很复杂的，是社会赋予的一种责任和权利，使人在由各种制度和规范形成的社会中被定位。对艺术家来说，这种"身份"对其创作起着重要的作用。因为"身份"是在社会发展中形成的，它关系到一个人的生活态度和生活方式，也影响到一个人的审美趣味。

比如，历史上的文人画，就是跟作者的"文人"身份相关联的。而所谓宫廷画、画工画，也与作者、官廷及民间的不同身份相联系。当然，在古代社会，艺术家的文化身份对艺术的影响是相对自然的，不像当代，处于各种复杂社会关系和国际文化交流中的艺术家，其内涵不一的文化身份影响了艺术家的创作。

20世纪90年代初期，登上历史舞台的、"新生代"艺术，就是一个和艺术家的身份关联密切的美术现象。其艺术群体中的王浩、王华祥、王劲松、王玉平、刘庆和、宋永红、展望等，多出生于20世纪60年代成长于80年代，在雪原中出道，于都市中生活。同时，他们还是知识分子。这种年龄、地域、阶层的群体一致性，使他们在艺术创作中关注的对象和他们的"身份"形成密切的关系。诚如评论家所言，他们的创作重视艺术观察与人生观察的近距离倾向。其中很多作品便是对艺术家亲人、朋友等生活状态的描写，如刘小东的《田园牧歌》、刘庆和的《王先生》等作品。还有些艺术家以轻松的调侃意味，对崇高和理想进行"嘲讽"，而这种"嘲讽"和这个艺术群体的身份以及由这种身份决定的生活态度和生活方式相关联，如王劲松的《大合唱》、刘小东的《合作》等作品。这些集知识分子、艺术家、都市青年于一身的特殊群体，关注都市人的生活状态，其艺术作品中反映出的琐碎、无聊、轻松、好玩、理想的虚伪性

* 作者简介：贾利珠（1965—），男，甘肃徽县人，天水师范学院教授、硕士生导师，主要从事油画研究。

产生的幽默，正是其生活态度和生活方式的表达。与此相似的艺术现

20世纪90年代中期出现的以黄一瀚、响叮当、田流沙、孙晓枫等人为代表的"卡通一代"，他们都是1970年后出生，90年代进入成人阶段的一批都市青年。他们的创作表现着与其身份密切关联的生存方式，即新人类网络化生存的平面化、忙通玩偶化、虚拟未来化等，这种"身份"无疑是解读其艺术作品的一个独特视角。

20世纪90年代中期出现的女性上义艺术，是又一个对女性身份关注的艺术现象。其显著特征是"从男性话语中分离出来，转向自我价随的探寻"，即其自我价值以"女性特质"和"女性视角"来认定。他们认为女性在现代社会受男性控制的以"文明"为表征的"语言"压迫，扼杀了"女性"的本真。所以其创作关注女性视角和女性方式。她们从自己的经验出发，来表达女性对世界和自我的独特感受和相关经验。如蔡锦的《美人焦》把花与女人器官相联系，孙国娟的《花容力》，用花来表达生命、性爱和女性身体的内在体验，故在女性艺术家创作中，女性身份成为她们艺术创作中的重要因素。

在20世纪90年代的艺术创作中，由于艺术家创作倾向多元化的形成，艺术创作由过去的多为群体体验方式更多地向个人体验方式转换。在这种文化语境中，影响艺术家成长的地域文化诸元素也在其创作中凸现出来。如陕西的"黄土画派"、江苏的"新金陵画派"、东北的"冰雪山水画派"、甘肃及西部以表现西部风情为取向的创作等。他们都充分利用和发挥地域文化资源与艺术创作的图像资源，以地域中特有的人文、自然资源为艺术创作的方向，借以表达艺术家在内心深处的生活图景。故解读这类艺术作品要跟地域文化联系起来，只有在深知地域文化的基础上，才能深入分析和解读其艺术创作的价值取向。因为在文化多元的时代，地域文化是整个文化及之中构建多元的一种方式。另一方面，在后工业社会条件下，地域差别正在缩小，地域文化也有趋向消失的迹象。对地域文化的强调和挖掘，有利于形成文化及艺术的多元性，促进艺术的繁荣。而从世界范围看，中国艺术家也卜分注重从地域和空间思考问题。包括2002年双年展的主题《创新：当代——性地域性》，仍然是从地球的人范围看地域性，探讨在经济和信息走向全球化的过程中，地域文化如何应对这种发展趋势。但从当今艺术的发展来看，艺术的地域性面临的最大危险，是把地域分出先进和落后的差别，号召"落后"朝"先进"看齐，以所谓弘扬一种地域文化的努力，抹杀另一种地域文化的特征。更有一些艺术家热衷于表现地域文化中荒蛮、愚昧、落后的一面来吸引人们的视线，这些都是解读此类作品时不可忽视的问题。

　　民族文化身份在 20 世纪 90 年代以来，也成为艺术家创作更为注重的因素。这是与信息时代的到来及跨国资本运作导致的文化全球化相关联的。掌握着文化输出主导权的发达国家，把他们的文化价值编码在文化机器中，灌输给第三世界的欠发达国家，使这些国家的传统文化面临威胁。正是在这种情境中，中国艺术特别是先锋或前卫艺术开始了他们的国际交流，陆续参加了西方操纵的各类国际性大展。但这在某种程度上无疑是得到主导经济文化秩序的西方国家的接受和肯定的，这种接受和肯定又是以艺术品的民族身份即"中国身份"为前提的。因为这些艺术品中的图式必须符合西方人对于东方特别是"中国"的想象，如赛义德所说"西方"视野中的"东方"。又如，"政治波普"中王广义等的作品用调侃幽默的方式表现政治符号，呈现一个与当下无关的"中国"，"玩世现实主义"代表人物方力均、岳敏君等人画中光头、裂着大嘴傻笑的各种人物形象等等也是如此。中国身份在这里无疑成为那些幻想与世界接轨的艺术家进行创作的一种策略，即一种"身份"策略。但这种身份策略无疑是危险的，因为在今天的世界文化格局中，全球化使人们逐渐失去身份认同，第三世界国家普遍遭遇替一场身份危机。在这种情况下，中国文化身份只有通过自己文化身份的重新书写，才能确认自己真正的文化品格和文化精神，以免西方文化的误读，也避免这种策略在一定程度上被西方文化主义者利用，成为西方文化优越的证明。故在今天的艺术创作中，恰当运用民族身份来重建中国形象则是当代艺术创作的重要使命。诚如王岳川所言："新世纪中国文化身份的获得在于真切地审视全球化时代的世界潮流，提升作为人类新感知方式的文化对话的平台，改造世界单一西方化的言说和行为方式。"

　　为此，重视"身份"的认知对于解读这类创作非常重要。而研究这些艺术家的"身份"创作策略，无疑是引导中国美术在全球化语境中独立健康发展的重要理论课题。

　　（本文发表于 2008 年《美术观察》第 4 期）

大地湾地画再考

吴少明[*]

自大地湾遗址发掘以来，关于大地湾地画的研究与考证就没有停息，当然我们注定无法精确恢复它的本来面貌。"文明人永远不能指望看出原始人思维的趋向，也不能发现这种思维的过程。因为要做到这一点，我们必须倒退许多世纪，倒退到那个在我们这里曾经有过原始人意识的时代。通向这条神秘之路的大门早就关上了。"[1]但是人类的好奇心不会驻足，探索因此不会停歇。

一

1982 年 5 月，在甘肃省秦安县五营乡大地湾遗址发掘中，人们发现了一幅古老的地画。地画位于房屋 F411 居住面的中部靠上方，所占面积约 1.32 平方米。F411 居址总面积 20 多平方米，与编号为 F901 的"大厅"相比较，是一间用于一般活动的小型房屋，地画约占地面 6.6%。画面上部中间一人，形体宽大。东侧 10 厘米处一人，头部一侧有环状头发或头饰，腰部纤细，胸部突出，左腿下方残缺。西部残存一人头部和棍状物的痕迹。中部和东部两人均双腿交叉，左手高举至头部，右手下垂横握一棍状物。人身的长度基本相同，32.5～34 厘米。在画面下方（北部）12 厘米处，东西向绘有一长 55 厘米、宽 15 厘米的长方框，框中绘有类似两只爬行动物的图案，身下有盘曲的四肢，头上有触须或角，身上各有几条弧线。地画左下方绘有一倾斜的反"丁"字形图纹，图纹尖部指向画面下部的长方框。根据大地湾地画发现者的描述，地画上部绘有三人，西部的形象根据残存痕迹可以判定为一人。该人物在许多关于大地湾地画的解读中都被忽略了。中部的一人根据其壮实的直线型的身材，确定为男性无疑。东部人物性别的确定颇有争议，根据其身材，有人认为是女性；也有人

* 作者简介：吴少明（1962—），男，甘肃天水人，天水师范学院教授、硕干生导师，主要从事中国画研究。

认为其腰间的棍状物为男根而据此认定为男性。关于画面下部长方框内的形象的认定，观点大相径庭。宋兆麟认为是被安葬的死者；有人认为是两位女性，是画面上部两个男性的性伙伴；有人认为是一男一女的野合；有人认为是两只动物。

在一些早期人类描绘人物的岩画中，对男女性别的描绘，区别非常显著。阿拉伯半岛的岩刻中，人物"面部五官，男女都不予以表现，但对女性的发饰，却有着细节的刻画：或挽成一个圈，或编成发辫，或长发垂肩……所有女性胸部硕大……腰细，臀大。"[2]我们可以依据两个方面来判断造像的性别：一是身材，二是性器官。原始的画家虽然没有完整的解剖学的知识，但是他们准确地描绘了男女的性别特征。在两个人物腰部棍状物的认定存在异议的情况下，根据大地湾地画中上部人物的身材，可以判定中间一人为男性，东部一人为女性，西部一人残缺，无法判断。而下部长方框中的形象，从图像本身来解读，将其理解为人物是难以令人接受的；将其理解为女人更难以置信，没有女性特征的描绘，在大量原始造像中也难以找出类似的图像作为旁证；它们也不是半人半兽，非人非兽的形象。四肢盘曲，身量矮粗，头上长有触角或角，应该是两个动物的形象[3]。

由此，笔者将大地湾地画的图像作出如下的解读：画面上方，三人姿态动作整齐划一，三人中有一女性，一男性，一人性别因残缺无法判定；画面下方，长方框中排列两只动物；画面东部下方稍上，一个反"丁"字形图纹，反"丁"字形的尖部光滑尖锐，应该可以确定这是一个新石器时代采用磨制工艺制作的尖状石器或骨器，可能用来射杀、击打、刺穿动物。

二

目前，对大地湾地画含义的阐释，主要有以下这样一些观点。

（1）狩猎图。认为这是对狩猎的描绘，画面下部的长方框中描绘的是落入陷阱的动物[4]。

（2）丧葬舞蹈。宋兆麟认为这是以跳丧舞的形式安葬死者的仪式和习俗。画中上部两人正在跳一种丧葬舞，以此表示对祖先和故人哀悼之情，也以此祈祷死去的人不要打扰、危害活着的人；画面下部的长方框中描绘的正是被安葬的死者，方框即表示墓穴[5]。张光直认为地画是在描绘葬仪舞蹈，祈愿死者复生[6]。

（3）李仰松提出的两种观点。一是驱赶巫术。画面上部是巫师和女主人，手持法器，为家中病人驱除病魔，画面下部的长方框中描绘的就是两个被驱赶

的病魔的形象。二是报复巫术。为报复敌人,家人请来巫师,用作法的方式加害自己的敌人长方框中描绘的正是两个被加害的敌人的形象[7]。

(4)异性或同性爱。《甘肃秦安大地湾地画是一幅野合图》[8]认为,画中上方两人系一男一女;方框内为两人一仰一卧,是两组异性爱形式。《大地湾地画和史前社会的男性同性爱型岩画》[9]一文,以世界各地大量的男性同性爱型岩画作为例证,说明大地湾地画是对男性同性爱的描绘。

三

"如果我们完全不了解过去艺术必须为什么目的服务,也就很难理解过去的艺术。我们上溯历史走得越远,时代期待艺术服务的目的也就越明确,也越离奇。"[10]对大地湾地画的解读,首先应当明确地画绘制的意图,其次要对画面进行整体研究。如果抽出画面的某一部分,割断其联系,进行研究,结论可能就是荒谬的。而且,只有与其周围环境、时代风貌相结合,该地画的释义才能更为准确,更有说服力。

(1)大地湾史前遗址距今 8000~5000 年,上下跨越 3000 余年。地画出现的时期为新石器时代的仰韶文化晚期,距今约 5000 年。在这一时期,生产上的农业和生活上的定居已经发展起来,家庭已经产生,"在旧石器时代人类生活条件非常艰苦的情况下,男女双方必须合作,以维系生产,结果就产生了一夫一妻制——不管祖先过去的习惯如何。"[11] "家庭"在旧石器时代就已经诞生。"从空旷的荒野移到对身心造成限制的石壁间生活,必然产生生活形态的变革,人群的分裂和重新组织是不可避免的结局。据推测,'家庭'的观念就是在这个时代形成的,而且成为事实。"[12]大地湾地画成画于仰韶文化晚期,地画画在一间屋子的地面上,先民们已经从洞穴移居到自己构建的居室中,他们已经以家庭这种社会小单元的方式生活。这样,以家庭为单位从事生产劳动就有其现实性和可能性。

(2)旧石器时代以打制石器为标志,石器工具较为粗糙,形态不规则。新石器时代以磨制石器为重要的标志之一。仰韶文化晚期人们已经能够成熟地运用磨制工艺来制作石器,以及一些骨器。采用磨制艺,人们能够制作斧、锛等尖劈工具,尖劈工具有一定的背部厚度、身部长度,而刃口光滑、细薄、锋利。一些磨制的簪子,身部细长尖部光滑锐利。较之打制石器,磨制石器具有对称、光滑、锐利、规整等特点。

(3)仰韶文化晚期的经济形态是定居的以农业为主,同时狩猎仍然占据重要位置,主要猎取鹿、羊等食草类动物和兔子等一些小型啮齿类动物,河蚌等

软体动物也作为食物的补充。大地湾先民们的农业生产已经发展起来，而狩猎活动也非常繁盛。

（4）整个原始时代是一个神人共居的时代。人们尤其对无法把握的自然现象、环境、自身、动植物，对自己所从事的具有风险性的事务充满了神秘感，甚至恐惧感。于是形形色色的模仿巫术、交感巫术便成为人们控制那些神秘力量的重要手段。人们因此常常使用巫术来保证狩猎的成功，以及降低狩猎的危险系数。对于原始先民而言，"狩猎在本质上是一种巫术的行动。在狩猎中，一切不是决定于猎人的灵敏和膂力，而是决定于神秘的力量，是这个神秘的力量把动物交到猎人手里"[13]。人们敬畏这种神秘力量，常常使用绘画的方式，如把图像作为实物去打击，意味着在真正的狩猎活动中实物受到了打击。

原始先民不明白替代与本身、画像与实物之间的关系，在他们看来，替代和本身、图像和实物是同一的，画像就是实物本身，他们普遍崇信造像所具有的威力，于是"那些狩猎者认为，只要他们画个猎物图——大概再用他们的长矛或石斧痛打一顿——真正的野兽也就俯首就擒了"[14]。原始时期的造像等同于实物本身，它们被制作出来，并不是为了欣赏，而是有着极其实用的目的——施行巫术。大地湾地画也不例外，它是被用来施行巫术的。

这幅地画显然与农业无关，而可能与狩猎相连。首先是图像本身不能明显看出与农事、植物相关。其次，"原始人对经验——理性知识与巫术的应用是有所区别的，在人工技巧和经验知识足够应用的场合，并不求助于巫术，而在人力没有把握成功或危险性很大的情况下则诉诸巫术，有时则二者交施互用，但决不混淆……凡有偶然性的地方，凡是希望与恐惧的情感作用范围很广的地方，我们就见到巫术；凡是事业一定可靠，且为理智的方法和技术的过程所支配的地方，我们就见不到巫术"[15]。世界各地的岩画中，以动物、狩猎题材为多，鲜有对植物、农业活动的描绘，正是因为这个原因。

据此，大地湾地画就可以做这样的解读——这是一个为狩猎的巫术。地画不是对狩猎活动的描绘、再现，它本身即是巫术或巫术活动的一个组成部分，一个过程。为了描述的方便，我们将这幅画划分为三个部分。画面上方一组，三人，大约是一家人中能够出外打猎的成员，姿态动作整齐划一，左手高举作远眺状，似乎是在寻找猎物，右手持棍棒，双腿交叉作奔跑状。画面右下方的反"丁"字形图纹，看上去是一件生产工具，应该是一个新石器时代的磨制工具，反"丁"字的尖部光滑、尖锐、规整，是工具的刃口。工具尖部指向画面下方的长方框——画面下方靠右一组，框中的两只动物。画者正在施行一个狩猎巫术，画中人的动作是对狩猎活动的模拟。石器指向准备猎取的动物，石器

和长方框都表明猎物已经被控制。从整体来看，画面中的人物对猎物形成围捕，狩猎工具直指猎物，长方框可能表示一个能够控制猎物的陷阱等事物，并且目标物已经被绑缚，画者显然是想表示他们的猎物已经陷入重重包围，再也无法逃脱。

由于原始思维认为画像与实物具有相同的性质，在巫术中被逮住的动物，在真正的狩猎活动中，这只猎物自然也会被捕获。通过替代来控制实物，人们想利用巫术来控制自然，这是早期岩画产生的最根本原因。

这幅画表示的正是小型的猎集活动开始之前，家庭内部举行的一次小型的狩猎巫术活动，它规模较小，无须专职巫师参与。因此，它绘制在20多平方米的小型屋子的地面上，也就不足为奇，而且理所当然。

注释

［1］徐建融. 美术人类学［M］. 哈尔滨：黑龙江美术出版社，1994：1.

［2］盖山林. 世界岩画的文化阐释［M］. 北京：北京图书馆出版社，2001：74.

［3］杨亚长. 大地湾地画含义新释［J］. 考古与文物，1995（3）.

［4］宋兆麟. 巫与民间信仰［M］. 北京：中国华侨出版公司，1989：166－178.

［5］张光直. 仰韶文化的巫觋资料［M］//中国考古学论文集. 台北：联经出版事业公司，1995：111－123.

［6］秦安大地湾遗址仰韶晚期地画研究［J］. 考古，1986（11）.

［7］陈星灿. 大地湾地画和史前社会的男性同性爱型岩画［J］. 东南文化，1998（4）.

［8］祝恒富. 甘肃秦安大地湾地画是一幅野合图［J］. 四川文物，1999（1）.

［9］（英）贡布里希. 艺术发展史［M］. 范景中，译. 天津：天津人民美术出版社，1998：17.

［10］蕾伊·唐娜希尔. 人类性爱史话［M］. 李意马，译. 北京：中国文联出版公司，1988：8，10.

［11］同［2］452.

［12］同［1］.

［13］同［9］18.

［14］同［3］18.

［15］同［1］7.

（本文发表于2008年《装饰》第11期）

清水宋金墓葬孝行图探究

吴少明*

墓葬文化在中国有着悠久的发展历史，在它的发展历程中，慢慢形成了与地域文化、各种宗教、人们的生死观及孝道思想相关联的一种综合性建筑和艺术传统。在不同的历史时期，墓葬装饰除沿用丧葬中的传统题材之外，所选用的装饰题材往往有一定的时代性。孝行人物题材曾是两汉时期墓室画像砖的重要表现内容，特别是在东汉时期的墓葬中，这对后世丧葬观念产生了很重要的影响。中国古代社会中，"孝"也是中国文化的一个重要特色，其意义几乎影响到中国古代社会政治生活的方方面面，尤其体现在丧葬礼仪的美术表现中。

20世纪以来，甘肃陇中地区的兰州、永登、榆中、临夏、定西、会宁、陇西、天水、清水等地陆续发现了多处宋墓，特别是甘肃清水，发现宋金墓达30余处。这些墓有一个显著的共同特点——孝行人物题材是墓葬装饰的主体。如1996年3月23日发现的白沙乡箭峡墓。该墓为拱券顶型墓，南壁为甬道，东西北三壁有四排彩绘砖雕，并俱有墨书榜题。西壁第二层便有杨香扼虎救父、舜帝孝感动天、刘平舍子救侄、刘明达行孝、蔡顺行孝；西壁第三层有元觉行孝、行庸供亲、丁兰行孝、鲁义姑弃子救侄；北壁第二层有孟宗行孝、曹娥行孝，第三层有田真行孝、赵孝宗舍己救弟；东壁第二层淳于缇舍己救父、郯子鹿乳奉亲、杨夫人乳姑不怠、老莱子戏彩娱亲、董永卖身葬父；东壁第三层有王裒闻雷泣墓、陆绩行孝、姜诗行孝；南壁第二层有王祥行孝、郭巨行孝等画像砖。贾川乡董湾墓于1991年发现，中有郭巨埋儿、董永卖身葬父、元古谏父、子路为亲负米、王祥卧冰、孟宗哭竹7块孝行画像砖。在这些墓中，虽然也有瑞兽、花卉等画像砖，但孝行人物画像砖是墓室装饰的主体。

从目前发现的宋金时期的墓葬来看，孝行图在中原和北方地区的宋金墓中，

* 作者简介：吴少明（1962—），男，甘肃天水人，天水师范学院教授、硕干生导师，主要从事中国画研究。

相对集中的出现在三个区域，第一个是河南豫中地区，第二个区域为山西东南部、河南北部、河北北部三省的交界，第三个区域为陇中地区。目前清水县发现最多、最集中，在清水出现这些文化现象与宋金时期复杂的历史文化因素分不开。综合宋金时期的历史文化语境，应该主要受以下 5 个方面因素的影响而成。

一、宋金统治阶级的提倡

北宋的建立消除了南唐、吴越、后蜀等割据政权，改变了中唐以来那种乱哄哄的你方唱罢我登场的割据局面，而割据以来造成的"国家权威"的丧失和秩序的崩溃需要新生的政权重新来确立，这是古代中国封建国家证明权力是"奉天承运"的重要方面。重建国家的权威与秩序成为赵宋王朝的重要问题，故意识形态方面推行理学，提倡孝道，用以治疗被战乱、动荡摧毁的世道人心成为当务之急，而中国传统儒家思想中的孝，由于被认为是德之本、天之经、地之义、民之行被重新提倡，不但提倡，并且发展成了制度。种种不孝的行为被制度所禁止，对孝的提倡，成为赵宋王朝恢复国家权威与秩序的一个重要方面，以孝治天下成为宋的立国原则。诚如《孝经》中云"夫孝始于事亲，中于事君，终于立身"[1]。推崇孝道把儒家孝悌伦理运用于朝廷的施政实践中，形成宋代独特的孝文化，由于统治阶级的倡导和中国古代官本位文化对民众的统辖，上下互动，有利地促进了以二十四孝为代表的封建孝文化的发展到完善。如宋太宗以草书书写《孝经》，北宋末年将《孝经》列入十三经，南宋高宗疏《孝经》，《宋刑统》把不孝列入"十八恶"，《孝经》为宋科举考试的必考内容，并设孝悌廉让和孝悌力田科目选拔人才。各地流行的孝悌歌使孩子从小在潜移默化中接受以孝悌为核心的教育。所以说孝治贯穿于宋的政治统治，并且作为一种文化意识在民间得到广泛普及。而墓葬恰好反映的是大众集体的文化意识，其中以"二十四孝"为题材的画像砖雕便是这种文化意识的载体，它不是艺术家个人的艺术创造，这种选择是在宋代统治阶级提倡下，国家与民众互动而形成的孝文化的体现，在当时人们信奉灵魂不死、崇尚"视死如生"的观念中，墓葬成为体现"孝"的一个重要方面。清水县地处丝绸之路要道，与渭水之南、最为关陇之盛的秦州紧邻，在宋时其经济、文化的交流应该十分繁盛。一方面，这种思想在丝绸之路经济、文化的交流中得到传播，另外一方面，在丝绸之路经济、文化的交流中，富裕的商人和地方兴起的士绅把这种思想物化到墓葬的装饰中去，这成为清水县这一时期出现相对豪华墓葬的基础。

北宋灭亡后，北宋大片土地置于金统治之下，但为了有效的统治占领区，

缓和北方人民对金朝的反抗情绪，采取了树立傀儡政权的方法。如金天会五年（1127）三月，立张邦昌为大楚皇帝，定都金陵；天会八年（1130）九月，立刘豫为"大齐皇帝"，定都大名府（今河北大名县）。这些傀儡政权和金朝统治者都重视儒家思想，崇尚儒学，重视经典，不但各地广建孔庙，而且科举考试的内容亦为传统的儒家经典，同时，女真族本身有崇尚汉族文化的传统，女真祖先就有"悦中国之风，请被冠带"[2]的先例，其建立渤海国时就采用中原地区的制度，在成为中国北方的统治民族之后，为适应统治及经济、文化发展的需要，重视儒学及其忠孝思想，成为其化解民族矛盾、加强统治的有效方式；故金皇室特别重视儒学的学习和教育，尤其是金世宗、章宗之际，金朝皇帝贵胄学习汉文化成风，读经书、作诗赋词，故随着"女真族封建化的加深，儒家思想成为统治人民的基本思想"[3]。北方各地兴建州学县学，清水县于熙宗皇统四年（1144年）由县令李宝在县城西关张文献公祠创立曲江书院，传播儒家思想，在后来北方地区的办学形成学校与孔庙相结合的特点，学习和考试的内容为儒家经典，儒家思想在这一地区得到充分的传播和发展，在墓葬文化方面，孝行题材大为流行，成为国家统治人民的重要文化载体，人们普遍接受了忠孝一体的文化观念，所以清水地区人们对孝行题材装饰墓葬的热情在宋后有增无减，董永卖身葬父、元古谏父、子路为亲负米、王祥卧冰等民间口耳相传和当地民歌中不断叙述的孝子故事成为墓室中装饰的主体。

故宋金统治阶级的提倡是这种现象出现的社会基础，北宋和金统治阶级对"孝"的提倡都对本地区人们的思想观念有很大的影响。

二、宋朝儒士对民众生活的引导和规范

与国家为建立权威与秩序提倡儒学遥相呼应，宋朝儒士由于国家的优待及取士制度，很快造就了一个庞大的知识阶层，通过私学教育有效地瓦解了以前由中央与贵族对知识思想与信仰的独占局面。因此在宋代社会中兴起了一个"士绅"阶层，随着这个"士绅"阶层的不断强大，开始用儒家经典指导人们的日常生活，提倡合族亲睦、鼓励尊老孝亲的风气，并制定《新仪》《居家杂仪》等规范人们生活的典籍，通过宋儒的不断努力，两宋时期的理学渗透到一般民众日常生活行为规范之中。如朱熹亲手编定的《文公家礼》，张载的学生吕大钧编的《吕氏乡约》。这更说明了理学的世俗化，而世俗化了的理学是更有意义的，"在这里，思想成为原则，而原则有成为规则，而规则就进入民众生活，当民众在这种规则中生存已久，它就日用而不知的成为常识"[4]。所有教化民众的书籍都传递着由皇权和理学所共同提供的传统知识、历史记忆及社会原则，

希望建立一种理性的生活秩序，而这种秩序中，在宋儒看来最核心的元素仍然是孝，儒家经典《孝经》的中心思想是"夫孝，德之本也，教之所由生也"[5]；故宋代是一个儒家礼教主宰社会生活的时代，宋儒与国家权力提倡"孝"遥相呼应，宋时由国家和士绅共同主张的思想观念的扩张，"忠孝"由观念变为社会实践，再由实践变为生活习俗，并成为伦理道德影响了中国人的日常生活。孝子图像之所以成为墓室装饰最为流行的历史人物主题，是和儒家礼教及儒士和乡绅不遗余力的推行以"孝"为本的社会生活分不开的。这里所说的儒士，概指当时除通过科举进入仕途的士子外，还包括当时开办私学、代写书信、商贾、巫医、等阶层；这里所说的乡绅，主要指在乡镇上发展起来的富裕的儒士，他们的思想信仰对地区民众有很强的影响力，往往是族规、家礼、乡约等规范人们思想和行为的制定者。

三、墓主人强烈的道德比附

由于儒家伦理在中国社会中的主导性，孝子图自东汉以来常常成为墓室装饰中最流行的历史人物主题，宋金时期尤甚。我们可以从山西、河南、河北等地宋墓中广泛见到孝子题材画像砖。除了国家统治阶级提倡和儒士的引导外，墓主人建墓的期望也是其中重要的考察方面，于墓室中广泛置"孝子图"至少有这样几层含义。首先，墓主人是孝子，墓主人去世后与墓室中的"孝子图"同在，"死者似乎也成为不同时代贤人中的一员"[6]，使墓主人在强烈的道德比附得到极大的满足。其次，墓主人的子女及家庭成员为孝子，在墓室中广置行孝题材图像，建造相对"豪华"的墓室，使"孝"有了物质载体，子女及家庭成员也因为完成了被社会共同规定的"孝"而得到内心的满足，并得到社会的肯定，这也使得墓葬在社会现实层面获得了更大的社会意义。再次，国家以"孝"为治国之本，世人皆为孝子，"孝"作为维护封建统治秩序的道德规范，以及由此派生出来的强调封建人伦关系的等级观念，包括对封建家庭的孝以及由此转变出来的对皇权的忠顺，即孝治国安民作为宋统治阶级的立国原则。所以说在这一时期强调以"孝"为本的历史文化语境中，人人以"孝"为美德，建造相对"豪华"的墓室并广置"行孝"画像砖，会使墓主人的道德比附有物质载体，使墓主人的子女获得孝的美德，这也是"孝行"题材画像砖兴盛的原因之一。

四、宋代"复古"之风的影响

宋代"复古"之风源于儒士对古代金石材料的重视，宋儒面对当时积贫积

弱的政治局面，变革之士希望从传统的孔孟之道上探求改革的理论资源，但又感到资料缺乏，因此将目光转向金石材料，金石学为修正传统文献、重新解释圣贤之道提供了机会，从而引发人们探求金石的兴趣。

金石学在当时是一种收集、鉴别和考释古代文化的学科，在为改革者提供重新解释圣贤之道的同时，由此形成了宋人的好古风尚，成为士大夫高雅生活的一部分。如欧阳修《集古录》和赵明诚《金石录》都是在这种复古风气中的研究成果。这种复古之风在对古物广泛的历史研究的同时，形成了以发掘古物为主的商业行为，正如前面所述，宋代由于"地方士绅与新兴家族培养了相当多的知识阶层人士，并逐渐转移了中央与贵族对知识思想与信仰的独占局面"[7]。由此造成的社会现象是"对往昔的重新发现和塑造不再被朝廷和学者垄断而是成为一个普遍的文化现象甚至影响到大众流行文化，产生出另类的复古形式"[8]。与官府和士大夫提倡简葬相违背的是，发展起来的士绅和商人们更喜欢，用他们所"发现"的"汉代墓葬艺术中的母题来装饰他们的华丽墓室"[9]。以往的孝子故事和引起悬念的妇人启门图像再次成为流行的墓葬装饰，仿木构墓中极尽能事的装饰与宋儒提倡的丧葬从简形成了一道不同的风景，表明这一时期社会阶层的复杂化，新兴的士绅和商人们热衷于收藏古玩的同时，把古代墓葬装饰也引入其墓室，这也是墓室孝子故事占主题的又一因素。而清水宋金墓基本上都属于平民墓葬，由于没有出土墓志，故推测墓主人没有官品，但从墓室相对豪华的装饰来看，这些墓的建造耗资较大，"就一般的北方宋金墓而言，墓室的华丽程度往往与墓主家庭的财力有很大关系，墓主人可能为家境富裕的大户乡绅"[10]，只有他们才有财力建造相对豪华的墓室，同时把自己对墓室的期望和爱好设置在墓室中。

五、升仙思想的影响

邓菲在其论文《关于宋金墓葬中孝行图的思考》[11]一文中认为，墓室壁画的孝子图承载了"孝悌之至通于神明"的寓意，期望孝子或孝感神迹能够帮助墓主人前往墓顶由祥瑞象征的神仙乐土，因为孝自东汉以来就在故事中被表述为具备天人感应的色彩，并且在中国历史上，儒家认为"孝"为德行之根本，如《孝经》中有云："子曰：夫孝，德之本也，教之所由生也。"[12] "夫孝，天之经也，地之义也，民之行也。"[13]同时，道家、佛教都视孝为长生、成仙的首要条件，如东晋葛洪说："欲求仙者，要当以忠孝和顺仁为本，若德行不修，而但务方术，皆不得长生也。"[14]又有"人果孝亲，惟以心求，生集百福，死到仙班，万事如意，子孙荣昌，世系绵延"[15]。佛教中释道世在《法苑珠林》中说：

"今未来一切凡夫生极乐园，当修三业；一孝养父母，事师不煞，修十善业。"又云："佛告知比丘，人生世间，不孝父母，不敬沙门，不行仁义，不学经戒者，其人身死当堕地狱。"[16]故宋代由于中央集权的进一步强化，影响中国人思想领域的儒、佛、道从冲突、排斥达到了相互融合，从宗教内容的相互补充，提高到哲学理论的融合，对中国社会产生很大的影响，"孝"这种儒家的观念渐渐演化为三家共同宣扬的道德准则，"它不仅仅是一种成教化、助人伦，德性的宣扬，而更为重要的是直接将孝这个行为与人的来世联系到一起"[17]。孝子将可成仙、成佛、入极乐世界，不孝则遭天谴。正如道教书《太上感应篇》把天人感应等儒家思想，融入佛教的报应观念之中，提出祸福无门，惟人自召，善恶之报，如影随形，善恶感动天地，必有报应等思想在普通民众的心中形成普遍的一般知识和观念，而这些一般知识和观念在社会的发展中，逐渐成为人们生活中的原则。墓室之中之所以以孝子图为主，人们希望的是通过'孝'这种行为，为自己死后去自己想象中的理想世界起一定的作用。故孝行图成为宋代城镇出现的士绅和商人等新兴的社会阶层墓室中选用的主要题材，是与当时人们的成仙思想分不开的，"它的目的是籍望通过强调孝的行为，在墓主人的现世生活与死后来世的过程中架起一座寓意着墓主人去往仙境或净土而不是地狱的桥梁"[17]。因为在中国古人的意识中，人成仙有两种途径，要么自己修炼成仙，要么通过到达仙境成仙，前者绝非易事，后者成为大多数人的期望，清水宋金墓葬装饰中"孝行图"与墓室中的瑞兽等所象征的仙界相呼应，为墓主人死后成仙的期冀提供了多种可能性。

墓葬作为人们在生与死这样大的哲学命题下对逝后世界思考的物质载体，其以某种题材作为墓葬中的装饰，应该是综合了当时社会文化各种因素的结果，特别是中国历史上的丧葬传统、当世丧葬文化等多种因素形成的。清水宋金墓葬以"孝行图"为墓室的主要装饰，应该是与以上的因素分不开的，这些孝行图装饰在墓室中是多种因素作用的结果，展现了当时死者的寄托与祈求，生者对生死问题的文化观照。

注释

[1] 周琼，李子明. 孝经 [M]. 呼和浩特：远方出版社，2009：9.

[2] 魏徵. 隋书 [J]. 北京：中华书局，2008：236.

[3] 刘建丽. 甘肃通史：宋夏金之卷 [M]. 兰州：甘肃人民出版社，2008：358.

[4] 葛兆光. 中国思想史 [M]. 上海：复旦大学出版社，2009：272.

[5] 周琼，李子明. 孝经 [M]. 呼和浩特：远方出版社，2009：4.

［6］巫鸿. 黄泉下的美术［M］. 北京：生活·读书·新知三联书店，2010：187.

［7］葛兆光. 中国思想史［M］. 上海：复旦大学出版社，2009：180.

［8］巫鸿. 黄泉下的美术［M］. 北京：生活·读书·新知三联书店，2010：188.

［9］巫鸿. 黄泉下的美术［M］. 北京：生活·读书·新知三联书店，2010：198.

［10］北京大学考古学研究中心，甘肃省文物考古研究所. 甘肃省清水县贾川乡董湾村金墓［J］. 考古与文物，2008（4）：26.

［11］邓菲. 关于宋金墓葬中孝行图的思考［J］. 中原文物，2009（4）：75.

［12］周琼，李子明，等. 孝经［M］. 呼和浩特：远方出版社，2009：18.

［13］周琼，李子明，等. 孝经［M］. 呼和浩特：远方出版社，2009：72.

［14］［东晋］葛洪. 抱朴子：第3卷［M］. 上海：上海古籍出版社，1995：14.

［15］骆承烈. 中国古代孝道资料选编［M］. 济南：山东大学出版社，2003：135.

［16］［唐］释道世，撰. 法苑珠林校注［M］. 周叔迦，苏晋仁，校注. 北京：中华书局，2003：1454.

［17］易晴. 登封黑山沟宋墓图像研究［M］. 北京：文物出版社，2012：139.

（本文发表于2005年《敦煌学辑刊》第1期）

雄迈兼俊逸　国学培根基

——霍松林先生书法管窥

杨皓*

　　霍松林先生是一位闻名遐迩的学者、诗人，书法不过是其"余事"而已。然而他的书法也像他的诗一样卓然自立，学古人而不为古人所限，品其书法、读其诗作，给人的感觉是清新明丽、自然冲和，典雅俊逸中时时透出浑厚、豪放、刚健、雄迈之气，学者风骨、书卷之气，溢于字里行间。其随意自如的仙逸笔姿，正是他诗意、文心的笔墨流露与迹化，是他文化学养和书法艺术的完美结合。霍先生以国学为根本、以人格情操为内涵的诗书艺术成就，在当代具有重要的启示意义。我们常说"笔墨当随时代"，而作为传统艺术的书法应当反映丰富多彩、变化万千的时代生活、承载着书家的审美取向和精神情感。只有着意笔墨技巧，加强文化学养，才能让我们所创作的书法作品更富有艺术感染力和生命力。

　　霍松林（1921—2017）先生是当代著名的国学大家，古典文学研究专家、文艺理论家、诗人、书法家和教育家。自 1953 年起，霍先生一直在陕西师范大学工作和生活，是陕西师范大学文学院名誉院长博士生导师、终身教授。他把自己的全部智慧和心血都奉献给了学术研究和教育事业，为当代中国文化的建设和发展做出了重大贡献。霍先生曾任国务院学位委员会第二届学科评议委员、全国哲学社会科学"七五"规划委员会委员、陕西省政协常委、中国杜甫研究会会长、中国唐代文学学会副会长兼秘书长等数十种社会职务，是中国古文论学会、中华诗词学会、世界汉诗学会名誉会长。从 1937 年起，在半个多世纪的教学和科学研究生涯中，霍松林先生辛勤耕耘，著作等身，教书育人，桃李竞芳，著述的大量唐宋文学和文艺理论研究成果，都被认为是该领域的"开山之

　　*　作者简介：杨皓（1964—），男，甘肃武都人，天水师范学院教授、硕士生导师，主要从事书法研究。

作"。他在教学中特别强调品学兼优、知能并重，既着重指点治学门径和治学方法，又特别要求胸怀天下，培养了学子们严谨治学和以国家和民族为己任的家国情怀。霍先生终身致力于诗词创作，特别是 2000 年出版的《唐音阁诗词集》，其内容既有游览山川盛景、歌颂祖国大好河山的深情咏叹，又有亲朋聚散或师友间的唱和，有瞻谒历史遗迹感叹人生际遇的兴观群怨，更兼民族危亡时局艰难时同仇敌忾，威武不屈的动情抒怀。他的诗词不是书斋中的浅吟低唱，也不是学问典故的堆砌铺陈，而是折射出先生对人生际遇、时代变迁的深刻思考。"霍先生诗作的魅力，还在于作为诗人的郁勃才情和作为学者的深厚学养，以天运化工的笔力所展示的那种雄深雅健的高华气质。"

在学术研究、教育教学和诗词创作取得辉煌成绩的同时，霍松林先生在书法艺术成就方面取得了很高的成就。他的书风典雅，书卷气浓郁，表现了作者儒雅风流的气质之美。霍先生擅长诗词、精于书法，创作了大量书法作品，陕西黄帝陵、西安钟鼓楼、曲江紫云楼、兴庆公园、大唐芙蓉园、湖南长沙杜甫江阁、兰州碑林、天水麦积山、伏羲庙、卦台山、凤凰山、南郭寺、天水龙园等全国众多名胜古迹，都镌刻着霍松林先生题写的碑记、匾额或楹联，2006 年整理辑录出版的《霍松林诗文词联书法选》，更引起了学界的热烈讨论和赞许，为书法界送来了一缕清风，为书法发展提供了正确的导向，在书法家学养日渐退化的今天，具有警世意义。

一、霍松林先生的书法艺术之路

1. 家庭教育练就童功

1921 年 9 月（辛酉八月廿八日），霍松林先生出生于天水市麦积区琥珀乡霍家川村一个书香之家，幼承家学，自两岁多起就随其父认字、读书、学习，练习毛笔字。"童年习字父为师，洗砚门前柳映池。"他在回忆童年的生活学习中讲到，他的父亲霍众特十六岁便考中秀才，"父亲考秀才时文章好，可考取前三名，只因字不好，终于屈居第八名，后来得到一位大书家的指正，才把字写好了。他从自己的切身经历中总结了教训，用来指导我写字，从描红到看帖到临帖，进行了严格的训练，所以进步比较快，十一二岁，邻居就要我给他们写春联了"。

霍先生说，自己从小就在父亲的指导下学写毛笔字，自幼打下了坚实的童子功。"父亲看重唐楷，他先教我临摹欧阳询的《九成宫》，着眼于每一个字的间架结构，在父亲认为已经得到结构严谨的好处之后，他教我临摹柳公权的《玄秘塔》，着眼于寓韶秀于劲健，又教我临摹颜真卿的《多宝塔》和《颜家

庙》，着眼于既雄浑又有骨力。"上小学时，新阳小学的胡协甫老师是当地的大书法家，他教美术课，霍先生学得很认真，书画长进不少。由于童年读书养成的勤于动手的习惯，既勤于写作，又勤于抄书和写读书札记，仅在初中阶段，就有用毛笔小楷抄录的十多个抄本。乃至1945年7月霍先生参加高考，亦用毛笔答卷，卷面整洁，报考的中央大学中文系和政治大学政法系都榜上有名，且名列中央大学录取名单榜首。

2. 名师指津起点较高

以优异的成绩考入重庆中央大学（后迁至南京）攻读中国文学专业后，是霍先生研习书法的重要时期。他有幸与诸多书法大师结缘。如老师胡小石先生，不仅是国学大师，更是著名的书法大师，其书论、书法对近代书坛影响很大。当时胡先生任中文系主任，主讲《楚辞》，也开过《书法》课，因而霍松林有机会到他家去请教诗词和书法。霍松林曾认真写了一幅楷书请胡小石指正，胡先生逐字看过后说："你的楷书功力很深，已经打好了继续深造的基础。唐人楷书成就极高，重法度，主整齐，自有优长；但比较而言，却逊于北碑之自然天趣。"他建议霍松林临摹《郑文公碑》与《张黑女墓志》，后来他虽然以帖学为主，但接受胡小石老师的指点，于北碑方面也下过功夫。其他老师如汪辟疆、陈匪石、卢冀野、吕叔湘、朱东润、罗根泽、徐澄宇等学者名流皆在书法方面有很深厚的功底和很高的造诣，有这些名师指导和栽培，为霍先生日后形成独特的学术品格和书法风格奠定了坚实的基础。

霍松林一方面向老师们学习文化知识，书法方面也深受他们的影响。在南京中央大学读书时，经同乡王新令先生引荐，拜见了书法巨擘沈尹默先生，沈先生指授其"执笔五字法"，以及他临摹《兰亭集序》的体会。并要求他从褚遂良上溯二王，于是他又写《孟法师碑》《同州圣教序》《雁塔圣教序》等二王的法帖，获益匪浅。

另外，霍松林与国民党元老、时任国民政府监察院长、"草圣"于右任先生相识，并深得于先生的器重。因为同有诗词书法之好，又同是秦陇间人，于右任先生对他更是关爱有加。于老在大厅广众之中称霍松林为"我们西北难得的人才""少见的青年"，并成为于右任"捐资助学"的对象。霍松林经常到于先生寓所请教诗文书法，右老写字，他就伴随左右抻纸添墨，仔细观察先生如何用笔、如何用墨，看他结字的来龙去脉，看他运笔的提按使转。1948年从中央大学毕业后，霍松林又在于右任先生身边工作。于老渊博的学识、崇高的修养、严谨的治学风范，令他如沐春风，因而他的学术研究、书法艺术之路"得以发轫于一个较高的起点"。

3. 精研法帖终生写字

20 世纪 50 年代，霍先生添置了一部《淳化阁帖》和《三希堂法帖》。他闲暇之时，便览历代先贤名作经典，择性之所近者，深入揣摩研究，参悟古人笔法，选优临摹学习。文化大革命中他丧失了人身自由，百业俱废。改革开放后，平反昭雪，恢复工作，心情舒畅，学术研究之余，染墨弄翰，朝斯夕斯，陶性冶情。他在《题梅村〈走近唐音阁〉》诗中写道："行年八十九，碌碌何所成？除却革文命，唯与书结盟。读书求真理，教书育群英。钻研有心得，写书手不停……"愈到晚年，愈醉心于书翰，佳构迭出，精品纷呈，既自娱，又娱人。在日积月累中，很自然地写出了很多人一生都难以企及的风格面貌和独具个性的意象心线，达到了出神入化的高超境界。

二、霍松林先生书法艺术特点

1. 刚健婀娜的质文线条

打开《霍松林诗文词联书法选》，品鉴每一幅书法佳作，或者静对书法原作墨稿，从书法的外在笔墨技巧层面看，我们可以体味到他的点画线条以中锋运笔为主，运笔舒缓沉着、如锥画沙，圆劲坚浑、柔中带刚，气势开张、雄强豪迈；长撇、弧撇、平捺、弧捺、戈钩、斜横等长笔画，如长枪大戟，驰骋疆场。行书的弧形线条圆劲浑朴，徐徐划过，如折钗股，绵里藏针，力送笔端，气势如虹。霍先生"用笔擅逆笔涩进，通过笔锋内藏绞转，使点画内部起、行、收笔的线条饱满沉着，力透纸背。这样的笔墨线条显得内劲充盈，血浓骨老，沉着而不飘浮、紧密而不松夸，线条两端锋不外耀，圆浑钝厚，刚柔相济，将力量积蓄于点画之内，这是一种向内聚敛的力道，同时又是一种向外耀发的气势，因而能产生一种力透纸背的内劲，静中寓动，增强了点画线条的生命意趣"，能抒发胸中豪壮气概，给人以淋漓畅快的感觉。静对霍先生书作，如聆听敦厚长者布道说禅，娓娓道来，字字珠玑。他的字也像他的诗一样"刚健见骨气，婀娜蕴情意"，笔法严谨而笔势活泼，使转纵横，神采奕奕，留笔敛气，蓄势画末，寓刚于柔，潇洒自若。

2. 朴实平和的结体章法

霍先生精于唐楷，而以行书见长，其行书神采飞扬，结体多取纵势，中宫紧收而舒放其主笔，斜侧取势而重心平稳，寓险绝于平正，不刻意追求敧侧变化。一行之内大小参差，一任自然，拙中见巧，朴实内美，正所谓"不激不厉而风规自远"。字内空间茂密雄秀，字与字之间多不连属，而上下笔势首尾映带，气贯行间。"书中钟王的气势、颜柳的伟岸、于大师的笔风、沈先生的笔

法，全然浸透于纸上。"章法朴实平和，清切婉转。从单字到整体，稳健洒落、一任自然而顾盼有致，没有丝毫的刻意讨巧、故作姿态。他耻于做作，不在形体上玩花样，"毋徒耗精神，形体求怪异"。他曾幽默地调侃说："有几位资深书法家'老年变法'，只在形体上玩花样，一位写横、竖、撇、捺，都不一笔送到位，而是写得弯弯曲曲。古人论书有'一波三折'之说，这位书家远远超过了'三折'，七曲八弯都有了。另一位也在撇捺上打主意，不一笔送到，而是忽粗忽细、忽断忽续，正像老年人大便。这位大书法家的粉丝请我评论，我说这才是'人书俱老'啊！"霍老的书作中无一点野气、霸气、江湖气，时时弥漫着文人的书卷之气，洋溢着传统文化的气息。

诚然，书法艺术表象层面的技法运用很重要，但技法的把握和华丽的姿态不是中国书法艺术的全部，艺术作品的难能可贵是让人由外而内、由内而外反复玩味、深思，给人以智慧和启迪。从条幅《教学先教好学风（1994年在京参加国家文科基地评审会，喜赋诗六首其五）》（图1）等系列作品中可以窥见霍先生宗法晋唐文人书法观念的积极实践，博取宋人恣肆遂意的意象，既得二王萧散、飘逸之美，又具苏黄文人书家娴雅、书卷之气，不时又流露出北碑雄强剽悍的内在气质，在其行书流美之外，又增其笔墨线质的刚健雄强和结字的活泼变化之美。"千秋书史开新派，一代骚坛唱大风"（图2）是纪念于右任先生诞辰125周年时霍松林先生所撰的八尺巨幅对

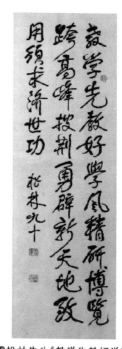

图1 霍松林先生《教学先教好学风》条幅

联。此联是对于老精神业绩的高度概括与深深的敬意。其词境恢弘博大，气势夺人，其书神采外耀，豪放雄奇，诗情、书韵高度统一，堪称典范。

3. 不落窠臼的书法品格

霍老曾得到于右任先生的亲传，却能够"得鱼忘筌"，不落窠臼，在对唐楷系统学习之后，深入魏晋，涉猎北朝碑版，领略其雄健放逸的天趣。他不是一般地追求形似，而是把帖当成暂借一宿的"客栈旅店"，汲取能量后，继续前行。正因为他的书法路子正，根基深，虽来自对晋唐书法的继承，却不囿于某

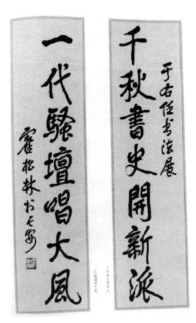

图2　霍松林先生《千秋一代》八尺巨幅对联

家某派，而是广取博收，于古人貌离而神合，无法而有法。他的笔墨技巧早已不是问题，尤其是晚年达到了自出机枢的化境，而且这样做，足以证明他对书法艺术的本质有着深刻的理解和明确的追求。

　　于右任先生曾对他讲"有志之士应以造福人类为己任，诗文书法，皆余事耳。然余事亦须卓然自立，学古人而不为古人所限。"这段话成为霍松林终身铭记并身体力行的书学指南。他曾说："书法嘛，还是要写自己的。我没有刻意学习于先生的字。""变化固在我，成家非一蹴。"对于像霍松林先生这样闻名遐迩的学者、诗人来说，书法也不过是"余事"而已。然而他的书法也像他的诗一样卓然自立，学古而不泥古，让人觉得有一种和读他的诗一样的感觉：出古入新、自然清丽，典雅俊逸中时时透出刚健雄迈、浑厚豪放之气。

　　4. 深刻明确的理论建树

　　霍先生着意于书法艺术，一贯践行自己的书学理念，耕耘和创造着自己的诗书艺术世界。霍先生的书法理论，见于其《随笔集·谈书论画》诸篇，并散见于一些杂谈、诗歌之中。1993年他在《书法教育报创刊〈论书诗〉》中写道："六书造文字，八法创艺术；实用兼审美，神气贯骨肉。骨健血肉活，神完精气足。顾盼乃生情，飒爽若新沐。刚健含婀娜，韶秀寓清淑；浑厚异墨猪，雄强非武卒；或翩若惊鸿，或猛似霜鹘；虎啸助龙骧，风浪起尺幅。变化固在我，

成家非一蹴。入门切须正，一笔不可忽；功到自然成，循序毋求速。文字本工具，诗文载以出；书写传情意，字随情起伏；情变字亦变，万变宜可读。东涂复西抹，信手画符箓；自炫艺术美，谁能识面目！"这首诗完整地体现了霍老对书法艺术的深刻见解。霍老的书法没有象其他许多书家一样，终身停留于"临"、满足于"象"的摹仿层次，或者打进去而出不来，而他不刻意于古法，广采博取，熔铸萃取，树立了自己的个性风格，书法已成为他至真至诚的心灵信息在纸上的迹化。

5. 国学涵咏诗书合璧

"真正的'书法'，是包含着作者抒情、泄意、在形式中融入有个性的审美意念的一种绝对强调主体精神的艺术。"霍先生的书法作品多为自作诗词、楹联或自撰碑记，诗魂铸字，文心点化。其书法雍和大度、通达磊落，张弛有度、书风健朗，展现出儒雅风流的文气、才情和个性之美。正是由于他志行高远，以毕生精力致力于古典文学的研究，国学根基雄厚，其诗文辞赋意境雄阔，清新自然。而且他的书作以自作诗词为内容，有"学问之气"做支撑，濡笔染翰之际，自能以书抒怀，心手合一，达情见性，卓尔不凡，更加彰显出书法文化之美，形成了具有独特个性特征的书品。因此，他的书法与那些故弄玄虚、矫揉造作的浅薄卖弄无关，而处处反映出气格之高、意境之深，态势之自然，韵致之高古。钟明善先生在拜读霍松林诗文词联书法选后说："古往今来对书法艺术作品的高要求提出了书法作品文学性与艺术形式美的高度统一的审美理想。这里除了对笔势的个性化要求外，又提出了更高更难的境界，即诗境与书境的有机统一。这正是霍老书法作品中自然袒露的最佳意境。"

宋代文学家苏轼在谈到自己的学书态度和创作方法时说"吾虽不善书，晓书莫如我，苟能通其意，常谓不学可"，又说"我书意造本无法，点画信手烦推求"。苏轼的书法充分表现其任远自在、恬淡空灵的心境，而这一切都是建立在他"晓书"的基础之上。霍先生数十年沉浸于传统文化，拥有深厚的国学根基，奠定了其不俗的书法品格。学术研究与自做诗词的书法创作两相激荡，使其最终成为一个"学者型的诗人"和"学者型的书法家"。他的书法作品中既有诗人的敏锐、激情，学者的睿智、深刻，又有书法家的豪迈气概，学者之风、书卷之气溢于行间，随意所如的仙逸之气在笔下自然流露。

2006年，中国书协主席沈鹏先生为《霍松林诗文词联书法选》出版题赠诗云："一卷能涵世纪心，岂惟韵语接唐音。森然筋骨闲暇事，物态情思笔屈金。"称颂了霍老那胸中有丘壑、心存爱国心的博大襟怀，赞美了霍先生饱学儒雅的大家风范，对霍先生闲暇"余事"所呈现给人们的书法艺术给于了高度评价。

在陕西省文史研究馆、陕西省书法家协会、省诗词协会主办的"霍松林诗文词联书法选座谈会"上，陕西省文史界、书画界、诗词界人士对霍老在治学、育人及诗词创作和书法艺术给予高度评价，认为"先生高尚的人格、渊博的学识、丰富的阅历、高古的书法和卓著的教益，为陕西乃至全国的文化事业发挥了不可低估的作用，堪称'德艺双楷模，诗书两辉煌'。与会人士认为，"霍先生书法作品集的出版给全国书法界送来一缕清风，润泽了当前书法家浮躁的风气，为书法发展路径选择提供了正确导向"。

三、霍松林先生书法成就对当代书艺创作的启示

书法是以表现书家精神世界尤其是形式美意识为主的创作活动。霍先生在诗歌文学界久负盛名，他常常以诗意文心入书，凭籍广博的学识和睿智的思考，锤炼创造了体现深厚文化和人格修养的书法艺术。他说"近些年来，偶尔也应邀滥竽书法展览，但由于喜欢写自己的诗词，而希望观众能够了解我的诗词的遣词造句、属对、布局及其所表现的情思、意境和韵味，所以力求字字都好认，顾不得在造型方面玩花样"。他在《回某书法家的信》中说："当代某些'书法家'，甚至'名家''大家'，一无传统书法根底，二无传统文化修养，只是师心自用，企图在字形和章法上显示出前所未有与今所罕见的风貌，故只能弄出些畸形怪状，借以吓唬外行；而参加大赛的作品，抄录前人诗文，皆常有舛误，笑话百出，更谈不上自己会作诗填词了。"正因他自书其诗词、文赋，诗文中所表达的意志、情感、思辨、理想、品格、气质等精神因素自觉不自觉地流淌出来，挥毫染翰之际，诗情的涵咏，词意的激荡，情思的寄寓，都化作笔底的波澜，物化在书法形态中了。心手双畅，诗书合璧，在毫无功利目的的书写中，却将字写得有法近道，直指人心、感人肺腑，作品中升华出了一种天地氤氲之气象。

清代诗人徐增在《雨巷诗话》中说："诗乃人之行略，人高则诗亦高，人俗则诗亦俗。一字不可掩饰，见其诗如见其人。"这里虽主要指诗人与诗的关系，但用作理解书法家与书法也是相通的。我们常说"书如其人"就是这个道理，心灵污秽者，永远与清新无缘；胸无家国者，只能与虚浮放浪为伍。自古大书家都深怀治国平天下的鸿鹄大志，精于诗词文赋（严格说是学问上有建树），而许多大文豪、大诗人本身就是书法家。古代的钟繇、王羲之、苏轼、黄庭坚、赵孟頫、董其昌，现当代的毛泽东、于右任、沈尹默、胡小石等无一不是襟怀坦白、胸怀大志，又兼饱读诗书，文化素养雄厚，或有诗作传世，或有文集留存，都是诗文书法兼擅的典范。霍先生是一位富有强烈社会责任感的人，具有

慎独的素养和修为，无论在抗战流离的岁月，还是文革被摧残的年代，他有自己的人格底线、道德标杆。在教育界和文化艺术界，他的为人具有一定的范式价值，书艺之道也是由德而艺，臻于德艺双馨。千百年来，"字如其人"已成为人人皆知的书学意识，而且"书品即人品"也成了中华民族特有的传统文化观，霍先生的书法体现着他"书如其人"的内在品格，体现着他的学问、事功、阅历、胸襟、才情和气度。

书法艺术与中华传统文化修养是鱼水关系，艺术是鱼，文化是水，缺少文化的涵养，艺术之树就要枯萎。钟繇云："笔迹者界也，流美者人也。"书法之美，从人心流出，同时也流出人心之美，它是书家品性、学识和书艺创造能力的综合体现。品性意志决定着诗人的修为与语言营造的意境，从诗词文赋所传达出的语义兴发于胸，借书法的形式通过文字点画结构的安排，挥运笔墨，营造出诗文与书法相契的意境，这已成为衡量书法艺术水准的重要标准。应该说，我们太需要霍先生这样既具深度文化内涵、又具书法艺术魅力，情动形言、文书两得的艺术作品了。

当代书坛，受市场经济的驱动，一些书法家似乎尚缺少一种独立成熟的文化品格，产生了浮躁情绪，急功近利，热衷于参与各种层次的书法评选活动，将目光锁定在各种频繁的展览和大赛上，或者到处办展鬻字，真正关心做学问的人太少。也有一些书法家，刻意于书法技法，把技术当成了目的。这种过于"刻意"往往导致创作变成技术的罗列堆砌，炫人耳目，文化内涵不足，导致了艺术品质的失血。还有些书法家更着意于书法作品的形式构成，在款式与色彩的变化中，追求所谓视觉冲击力，从而掏空了形式背后的审美价值，使书法创作变成了观念的生硬表达和笔墨的游戏。

我们常常听到批评家发出"当代书法家普遍没有文化"的感叹，也提出了当代书法家应加强传统文化修养，倡导"文化书法"的呼声。在当下书法展览创作中，一是书写内容的选择不顾展览主题，大多抄录唐诗宋词或古典文论，缺乏时代感；二是自作诗文有些文辞文理不通，内容平庸，特别是一些诗词和对联作品的格律、平仄、押韵等都存在着这样或那样的问题，读来令人有如鲠在喉的感觉。因此，当代书家诗文水平普遍较低，文化修养欠缺，无法用诗文表达丰富多彩的现实生活和自己的真情实感，不得已放弃了对书法最高理想境界的追求，这已成为书家攀登艺术高峰难以穿越的屏障。

作为传统艺术的书法应当关照当代的生活，承载着当代书法家的思想理念、文化情感和审美趣味。因此，但凡立志学习书法者，要向霍老等先贤学习，除了要进行系统的书法技法练习外，还要从读书作学问做起。书法学习者读书的

目的，不仅仅书养学，以学养书，用自己丰厚的文化学养滋润艺术，用纯熟的笔墨语言去表现自己的思绪情怀。可以说，对书法审美价值的理解、对书法精神内涵的感悟，都是从读书生活做学问中得来。只有这样，我们所创作的书法作品才更加富有生活气息，更富有感染力，更富有时代精神，才能真正成为最有价值和最有生命力的艺术。

参考文献

[1] 李炳武. 霍松林先生学术评论集 [M]. 西安：三秦出版社，2010.

[2] 霍松林. 八十述怀二十首（之十九）[M] //唐音阁吟稿. 西安：陕西人民出版社，1989.

[3] 霍松林. 松林回忆录 [M]. 西安：陕西师范大学出版社，2014.

[4] 王长华. 假我韶光数十载　更将硕果献尧天——访陕西师范大学教授霍松林先生 [N]. 陕西日报，2015 – 05 – 07.

[5] 盛静斋. 笔底见风雷涛声出松林——霍松林先生书法摭谈 [EB/OL]. 盛静斋的博客，2007 – 08 – 01.

[6] 周学敏. 学者书家霍松林 [N]. 文化艺术报，1998 – 04 – 18（3）.

[7] 霍松林. 忆羁翁答《中国书法》记者李庭华问 [M] //霍松林选集：第四卷. 西安：陕西大学出版社，2010.

[8] 霍松林. 书法教育报创刊 [M] //唐音阁诗词选集. 北京：北京图书馆出版社，2004.

[9] 陈振濂. 书法美学 [M]. 西安：陕西人民美术出版社，2000.

[10] 李炳武. 萧散典雅，妙趣天成 [M] //霍松林先生学术评论集. 西安：陕西出版集团三秦出版社，2010.

[11] 刘锋焘. 霍松林先生学术评传 [M]. 西安：西安出版社，2010.

[12] 霍松林. 谈李海成的书法 [M] //霍松林选集：第四卷. 西安：陕西大学出版社，2010.

[13] 吴建民. 中国古代诗学原理 [M]. 北京：人民文学出版社，2002.

（本文发表于2017年《天水师范学院学报》第3期）

民族性与时代精神

——常书鸿的现代主义艺术理论

刘晓毅[*]

常书鸿在 1934 年撰写了多篇关于现代主义艺术与装饰艺术的论文，他不仅看到现代艺术的"叛逆"性与"时代"性，还分析了现代艺术在西方发生的原因，在于科技进步所引发的资本主义工业化，并提出以"民族性与时代精神"为中国新艺术创作的轴心。

欧洲 19 世纪中期肇端的现代艺术萌芽，在 20 世纪初爆发，各种艺术流派与理论层出不穷。从克莱夫·贝尔和罗杰·弗莱提出形式主义美学思想，形式主义便成为现代主义的理论基础与行动导向。与形式主义相配合的，是西方新艺术运动的设计理念。过去认为素描是一切造型艺术的基础，而现在平面化的装饰风格已与它平分秋色，这极大改变了人们对艺术的认识。包豪斯尽管在 1933 年被反对现代主义艺术的希特勒政权关闭，但影响早已远传至欧洲大陆以外。许多美术学院逐渐接受了它的原则，一部分演变成独立的美术设计学校。形式主义艺术与现代装饰理念共同构成了现代主义艺术景观，不仅对西方传统的艺术观念产生了巨大冲击，模仿自然的艺术观念变为形式主义的泛滥，将以前贵族化繁琐而费时的装饰艺术变为简洁而实用的大众化产品，而且对其它民族与地区的传统民族艺术也产生了重要影响。现代艺术导入中国，与早期留学日本与欧洲的艺术精英们有很大关系，他们翻译、撰写了大批文章，介绍西方的传统与现代主义艺术，常书鸿便是其中重要一员。众人所知的常书鸿，是著名的敦煌学家、文物保护者，但他为 20 世纪中国油画艺术民族化所做的贡献，尤其是他的现代艺术理论研究却鲜为人知。

常书鸿的现代艺术理论，主要体现在发表于 1934 年《艺风》杂志上的多篇

* 作者简介：刘晓毅（1969—），男，甘肃天水人，硕士，天水师范学院教授、硕士生导师，主要从事现当代艺术研究。

文章，主要是对现代主义艺术与现代装饰艺术的理解。他谈道："如果我们承认艺术是创作的话，那么艺术进行的动向应该是前推的，离心的，是一切破坏力的原动轴，是时代改造的前驱者！"[1]这种思想与当时中国美术界大部分人对现代主义艺术的认识相似，而对于"叛逆"性背后原因的深刻认识，则凸显出常书鸿的理论水平。首先，对于引导现代主义叛逆性的社会主体，他认为，越是文明、越是上流阶级的人，反抗传统的意志亦越坚决。这与西方现代主义理论家对于现代主义"叛逆性"的分析异曲同工，即资产阶级是现代主义"叛逆"的主体。其次，对于现代主义艺术叛逆发生的根源，他认为在于现代科学技术的发展，"现代的人类是生存在科学全盛的空气中，自然已失去了固有的色相，一切出了轨，变了形，不是前世纪人所能幻想得出的东西，如今也就是艺术家的新题材了"[2]。这种观点也正是西方美术史家不断探讨的现代艺术的本源—现代科技带来的"人类的异化"。

然而，常书鸿并不只是看到现代主义出现的合理性，同时也看到它在欧洲风起云涌的异化之处。首先，他对某些现代主义理论简单否定艺术传统的方式加以探讨："实际上，完全要摒弃旧有的形式，蔑视前时代创作者的努力也是很没有理由的事情，因为只有在前时代作品中才可以知道代表时代的艺术的必要条件与实际的可能性，从而启发我们创作的精神。"[3]其次，现代艺术的致命后果，很大程度上便是艺术作品可辩识特征的丧失，这种丧失导致艺术创作的大众化倾向："在巴黎，男男女女、老老少少，差不多可以说每一个人都能执笔绘画。记得巴黎一个名为 ABC 函授图画学校的广告上说：'不能执笔绘画与不能执笔写字一样，不是文明人，不是近代人！'于是人们可以知道有多少的艺术家在这个大都市里！"[4]这种大众性，实际上也包括他所称的"投机分子的介入"和现代艺术突出的商品化特征。他在文中谈道："这种倾向产生了两种新的现象：第一是投机分子的介入，第二是绘画的商品化。如今，艺术家、画商、收藏家、艺术批评家的四部合奏曲已成。所谓现代艺术的基线即在于此。"[5]在 20世纪 30 年代，他并未陷入当时国内美术界对于现代主义艺术的表象化认识，而是既看到现代艺术出现的合理因素，并对现代主义发生的本质原因与现代主义的美学特点都做了分析，也指出现代主义艺术所带来的消极后果，对现代主义发生本源的科技论与现代艺术的商品性特征的提出，在同时代理论中非常突出。常书鸿的现代艺术理论，也表现在对现代装饰艺术的研究上。19 世纪晚期兴起的西方新艺术运动，反对以往陈旧、繁琐的装饰风格，而提倡附合新时代的、简洁单纯的装饰风格。曾系统学习过装饰艺术的常书鸿也敏锐地注意到这一点，他撰写了《法国近代装饰艺术运动概况》《近代装饰艺术的认识》等文章。在

这些文章中,他系统地探讨了近代装饰艺术产生的原因。第一,在于时代的不同:"一个新的动向与观念就开始在工作。这时候新的社会在它特殊的外观中形成它特殊的母线。科学的发明不但改变了实际生活,而且习俗人情都已换了新的格式,无论如何,我们现代人所习惯的生活,与前时代的已深切地不相同了。"[6]第二,常书鸿认为现代社会工业化的进步,促使了近代装饰艺术的产生:"旧的技巧在保持不传秘诀的老工匠死后逐渐失传的时候,受了新发明的机械创作的一个重大打击,于是乎减省人工,在机器动轴的辗转之下,把技匠的生命完完全全地毁灭。从此一切含有个性的艺术制作,就交给机械的动轴,所谓惟一的工业制品。"[7]他还对工业化造成的与前时代的差异进行了分析,认为这种繁琐与简洁的风格差异的原因体现在几个方面。其一,心理问题,即由于极度的现代化,人们生活日益紧张与烦扰,迫切需要简单的装饰形式,"我们因为生存在这个速率所激荡、为紧张的情绪所挤逼、动的烦扰的世界上,所以极需要一种内在的安定……我们不想碰见一个玩弄聪明的繁杂的装饰对象,而是需要一个简单的业绩的形式"。其二,关于社会的,即现代社会制度冲击了人们的思想观念,追求集体化性质的工业生产,使繁复与精细的风格无法实行。并且,随着人们生活水平的提高,对卫生条件的要求也相应提高,这也需要简单风格的施行。因此,"现代装饰中是绝不容许那些堆积尘埃与滋长微生物等一切与扫除洗灌有所妨碍的边缘与雕刻的饰物。这个近代卫生的顾虑,不但在近代装饰艺术的'形'的方面,而且连装饰品应用的'原料'方面都有极显著的改变"。[8]其三,经济问题。资本主义社会的商品性使得装饰艺术品更考虑它的较小的成本,以获取较高的利益,即"在小资产阶级的社会中,不能拿百十倍的货价来购一件日用物品,……正在限制精制品的产出"。因而产生出现代装饰艺术的形式。

由此,常书鸿也提出了发展中国新时代艺术的方式。第一,不能因循守旧,"我们绝不能够承认拖辫子、缠小脚、横卧在乌烟榻上的前世纪的死人为现代中国民族!我们不能倚老卖老地在过去的典型中埋葬新中国的灵魂!"[9]同时,也不能因为现代主义的冲击而完全否定传统艺术的价值:"艺术家应该去寻找一个适合于当代需要与趣味的解答,但绝不能完全否定代表过去人类思想主体的传习……以过去的形式做基础、用近代思想去创造新的艺术。"[10]第二,他认为中国创造新时代的艺术,最根本的方式就是表现民族性与时代性:"现代中国人的灵魂在艺术上的显现,不是少壮不努力的抄袭,不是国画的保存,也不是中西画的合壁。只要能够表示民族性,只要能够表示时代精神、艺术家个人的风格,不论采取洋法或国法都还是中国新艺术的形式……要创造中国新艺术的形式不

能太在表现方法上顾虑，而要艺术家个人本能特性的显示。我以为中国艺术家具有中国人的脑袋、中国人的思想、中国人的习俗风尚，所谓个人本能的特性应该就是全民族的特性……所以我们需要一个深切的了解，这里无所谓洋画与国画，无所谓新法与旧法。我们需要共同地展进我们新艺术的途径、一个合乎时代新艺术的产生。"[11]

将常书鸿的现代艺术理论置于1930年代的国内美术界，便知其可贵之处。现代主义艺术的支持者，更多注意到现代主义艺术对西方美术传统的叛逆精神，形成了"美术革命"论的重要理念武器。但现代主义艺术反叛性发生的社会原因及如何在中国发展，却并未得到阐述。国内艺术界对现代艺术的观点，大致可分三类。一是盲从，出现了空洞口号的激情宣泄之下对现代西方艺术暴力式的照搬，决澜社便明显受到未来主义、达达主义的影响，在《决澜社》宣言中宣称"我们厌恶一切旧的形式，旧的色彩、厌恶一切平凡的低级的技巧。我们要用新的技法来表现新时代的精神"。不可否认决澜社对中国现代艺术发展所做的贡献，但其主张过分绝对，更忘记了艺术只是社会的一部分，其发展必须与当时社会的状况相吻合。其纯形式的艺术探索与当时中国所面临的民族存亡的时代要求很难一致。二是极力排斥现代主义，强调"以写实主义来改造中国画"的徐悲鸿，在《艺术之品性》中谈道："苟有人赴罗马西斯廷教堂，一观拉斐尔壁画，雅典派之《圣祭》。或见荷兰伦勃朗之《夜巡》，虽至愚极妄之人，亦当心加敬畏。反之倘看到马蒂斯、毕加索等作品，或粗腿、或直脑，或颠倒横竖都不分之风景，或不方不圆的烂苹果，硬捧他为杰作，当然俗人之情。畏难就易，久之即有志气之人，见拆烂污可以成名，更昧着良心，糊涂一阵。"[12]这一派竭力主张美术改良论，却对现代主义大加鞭挞，他们倡导中国的美术革命，却对西方已经发生了的美术重大革命〔现代主义〕视而不见，他们并未对现代艺术的发生原因进行深入的分析研究，因而只能是表面化地对西方现代艺术全盘否定。三是一定程度的接受，基本有两大方向。一种是将现代主义艺术与中国传统文人画作比较，抛弃了康有为、陈独秀、徐悲鸿对中国文人画的贬损，认为西方现代主义艺术与中国传统文人画的实质都在于精神世界的表现，因而实质上是对文人画的重新肯定。如黄般若所讲："事国多数之思想界，最大之谬误，则为昧于近代各国画学这趋势，以为西方画学仍在写实主义之下。而以祖国之艺术，离自然太远，所描景物，远近之距离亦不能表明，而多臆造幻想，趋于游戏，遂生轻忽之心，反而醉诸已成过去写实主义与印象主义。""今是东西方画学，已不谋而合。"[13]另一种是强调现代主义艺术的"叛逆"性特征，这与反对复古的"中西融合"论有一定关联，刘海粟说："现代欧洲美术的根本精

神是怎样的呢？可说就是野兽派的精神。"[14]意图将这种叛逆性运用于中国新时代的艺术创作。

对比之下，常书鸿的现代主义艺术理论显示出其独特性。首先，不流于表象，而是从根源入手，从正反两方面分析事物的优劣。其次，理论更开放，注重与实践相结合，对西方现代艺术与中国民族传统都抱着分析与借鉴的思想，这也体现在他油画作品的民族风格上。常书鸿这种"无所谓新法与旧法""民族性与时代性"思想的提出，在当时的"全盘西化"论、"本位文化"论、"中西合璧"论中，没有狭隘的偏见或私心，没有陷入空泛的争吵，而是抓住了艺术之为艺术的特质——民族性与时代精神。在20世纪早期世界艺术变革的激情与杂乱中，他看到了西方艺术的原始化与异域化的时代趋势，看到了中国艺术能够或将来能够屹立于世界民族之林，正是得益于本民族的文化特征，但这种民族性不是僵死的，而是要有时代性，这彰显出他作为一名优秀油画家的理论水平，更对我们现今的艺术理论研究与实践具有极强的借鉴与参照意义！

注释

[1] 常书鸿. 雷诺阿的胜利 [J]. 艺风，1934，2（9）. 引自：敦煌研究院. 常书鸿文集 [M]. 兰州：甘肃民族出版社，2004：11.

[2] 常书鸿. 意大利未来派中的天空画家 [J]. 艺风，1934，2（8）. 引自：敦煌研究院. 常书鸿文集 [M]. 兰州：甘肃民族出版社，2004：14.

[3] 常书鸿. 法国近代装饰艺术运动概况 [J]. 艺风，1934，2（8）. 引自：敦煌研究院. 常书鸿文集 [M]. 兰州：甘肃民族出版社，2004：21.

[4] 常书鸿. 现代艺术运动的基线 [J]. 艺风，1935，3（8）. 引自：敦煌研究院. 常书鸿文集 [M]. 兰州：甘肃民族出版社，2004：60.

[5] 同 [4] 59.

[6] 同 [3] 22.

[7] 常书鸿. 近代装饰艺术的认识 [J]. 艺风，1934（2）8. 引自：敦煌研究院. 常书鸿文集 [M]. 兰州：甘肃民族出版社，2004：65.

[8] 同 [3] 26.

[9] 常书鸿. 中国新艺术运动过去的错误与今后的展望 [J]. 艺风，1934，2（8）. 引自：敦煌研究院. 九十春秋—敦煌五十年 [M]. 兰州：甘肃文化出版社，1999：34.

[10] 同 [6] 23.

[11] 同 [9] 43.

[12] 徐悲鸿. 艺术之品性 [M]//徐悲鸿艺术随笔. 上海：上海文艺出版社，1999：63.

［13］黄般若. 表现主义与中国绘画［J］. 国画特刊，1926.

［14］刘海粟. 野兽派［M］//欧游随笔. 北京：中华书局，1935.

（本文发表于2006年《天水师范学院学报》第3期）

现实性绘画艺术创作理念及形态之思考

赵保林 *

 新现实性绘画艺术创作，其重视科学以摒弃虚假，重视批判以警示社会，重视现实以肯定自我，重视直觉以强调本质的特性，展现了丰富多彩的视觉图式及其审美准则，极大地拓展了中国当代绘画的精神内涵。徐悲鸿先生曾倡导优秀民族艺术及审美精神，提出"改之、增之、融之"的学术主张，使得中国艺术及其创作向多元化发展。如今，所有基于对民族本土艺术的传承与尊重、所有对优秀文化艺术的弘扬与创新，昭示出新现实美学创作理念要在文艺舞台再次复苏。

 我国杰出的美术教育家和卓越的现实主义艺术家徐悲鸿先生，作为现当代艺术研究发起者和奠基人，他在中国的美术史上产生了不可磨灭的示范力，其绘画创作激情洋溢又充满着浓厚的东方意蕴。他毕生致力于中国美术的教育事业，并为本民族美术创作体系的构想与发展尽心竭力。作为著名的艺术家和现代美术教育肇始者，他给后人留下了一笔丰厚的艺术遗产和创作思想。作为近代杰出的美术教育家，他培养了一大批的现实主义画家。他在艺术创作理念与意识形态方面，颇有独到的见解和体悟，也有着非常明晰的认知。"吾人对艺术之需要，以恒情论，必在国家承平之世，人民安居乐业之时，所谓衣食足而后礼义兴也。我国今日可谓萃千灾百难于一身，芸芸众生，强者救死不遑，弱者逃死无所，语以艺术。从事艺术者，其难易顺逆之境，盖足与此相衡。人之天性，可与为善，而其惰性，最易作恶。故提倡者与投机者，恒不须臾离。庄子已有怯箧之惧，而先为制箧之谋，引人实箧，从而窃之。君子既可欺之以方，社会遂蒙污垢之耻，故反其道而提倡美术，结果恒得丑术。一如投机分子之从事革命，而多水深火热之罪恶也。"除此而外许许多多的现实性艺术家，诸如法

* 作者简介：赵保林（1969—），男，甘肃天水人，硕士、天水师范学院教授、硕士生导师，主要从事油画研究。

国画家库尔贝，曾提倡绘画艺术应坚持表现当代的现实生活，要忠实于真理，另外尚费勒等人倡导艺术要真实地表现当代生活，主张以切入人间问题为核心的艺术创作而非主观臆想，并以人文关怀的姿态描绘社会底层中的现实人物，要注入绘画创作以真情实感。

由此可见，现实性绘画创作重视科学以摒弃虚假，重视批判以警示社会，重视现实以肯定自我，重视直觉以强调本质，以一股强盛的生命力矗立于艺术之林。21 世纪我国经济文化建设正迈向崭新的历史时期，艺术流派呈现多元发展，思潮迭起，而现实性绘画创作中的表达形态也随之异化，兼具表现性、意象性、具象性、超现实性等多重意味的新表现方式开始活跃于当今的文艺舞台，展现了丰富多彩的视觉图式语言及其审美准则，极大地拓展了中国当代绘画创作语境的精神内涵。艺术家如果站在绘画经验传承的维度，审视艺术思潮在国内的蜂起，不难发现这是由于艺术家在新的历史人文背景下，必然会拥有多样化的艺术思辨及其文化考量，在这点上也就会形成多种艺术派别，观点也是各抒己见，再者西方现代艺术理论奠基者和美学家科林伍德曾断言"一切历史都是当代史"，但是在其后法国艺术理论家埃尔塔·菲舍尔在 20 世纪 70 年代也就对绘画的当代性表述过自己的看法"如果艺术活动要想保持生机，那么就必须放弃追求不切实际的新奇。"由此窥视了当今艺术思想的尖锋对立。然而后者已然清晰意识到，西方部分现代艺术及其发展轨迹着实令世人质疑。基于对 20 世纪现代艺术的回望，西方的一批前卫画家，即便在当时来说算是很少的一部分，但也幻想着能够成为现当代艺术的主体潮流，他们皆尽全力精心策划出一个个荒诞的新艺术，而且极力向世人推广他们的作品，借以表明这就是当代艺术前进的主要方向，这才是代表所谓真正的纯粹艺术。在他们看来，现代艺术显然是一种文化上的精英所肩负的历史责任与使命，认为只有摒弃了传统，才有资格界定当今的艺术潮流，其中部分人毅然担当起先锋角色，固执的以为整个艺术的历史必将随这种逻辑的演绎方式而推进。

然而，当我们追溯徐悲鸿先生的治学和改良中国绘画的思想却是"古法之佳者守之，垂绝者继之，不佳者改之，未足者增之，西方绘画可采入者融之"。这种对待创作精神与文化传统的思想是绝对合乎情理的。他说："为学之道，先求知识，知识既丰，思想乃启。否则思想将无所着落，而发为言论，必致语于不伦。"不难看出，徐悲鸿是从传统入手吸取前人的艺术成就，而后推陈出新，继而维护美术事业和传承中国艺术，自觉捍卫民族精神实质，远离社会功利对艺术创作的影响。早在 20 世纪初，徐悲鸿先生就在广泛考察研习了西方绘画艺术之后，针对一些艺术投机主义者做出过中肯的评价，"背进文化之原理，为事

理所不可通，而况正道不彰，异说斯炽。吾人已往艺术之继承、现代艺术之改进，与未来艺术之创造，多有可商榷者，而以国家之力所提倡之艺术，尤必须与以正确之方针，此尤为急不可缓者也"。因而，当我们回顾整个现当代艺术状况时，略加思索便会得出这样的结论，凡是对民族有责任感的艺术家，莫过于明辨和弘扬本土文化精神，传承优秀民族艺术及其审美精神，特别是要自觉抵制强权文化所酝酿的种种知识垄断。

现今，大多现实性绘画艺术和新创作在全球文化背景中重被提及与修正，已然成为当下艺术圈的一种共识。目前我国正努力加快文化艺术产业领域的发展与建设，在这个大环境与背景下，所有基于对民族本土艺术传承的尊重、所有对优秀文化艺术的创新，已然昭示着新现实美学创作理念在文艺舞台的复苏。

"现实性绘画它始终围绕现实生活，一贯联系人的生存状态展开艺术创作，其创作方法在众多的绘画创作范式类型当中又是最普遍、最基本的，也是最容易传达艺术真谛的。"现实性在文艺理论上讲是一种文艺精神，同时又是一种创作倾向，它既有着人文的关怀，又是一种生存的态度。现实性绘画艺术创作依托人类的现实生活客观并推理，能动地创造主客观相互辨证统一的艺术典范，而价值取向不光只追求高超的技术含量，也关注人生、正视现实、积极向上、客观评价、向往健康等等诸多因素。纵观整个艺术史，我们不能否认现实性绘画艺术是最基本、最朴素的创作形态，也不能否认它是人类艺术最主要的创作体系，相反现实性绘画在艺术创作上的普遍规律和宽广意义，早已是深植民心，其艺术内涵也是具有强大的生命力与包容性，其审美理想具有人们普遍所能接受的民众基础，它创造着广泛被社会认可的典型性形象。由于现实性绘画创作根基扎实，所以艺术生命力一直很强盛，许多以现实性绘画创作为主的老一辈艺术家，也曾为中国现当代艺术谱写过璀璨乐章，其贴切的艺术本质与浓郁的生活气息感染着一代代人，其审美价值与艺术质量均已达到相对统一高度的艺术作品，更是不胜枚举。

近些年来，随时代进步中国艺术自身形态发展速度骤然加速，多种现实艺术竞相突破曾经已有的型态，积极寻求新的可拓展空间，新的语汇被不断融入了新的现实性绘画创作当中，虽然品类样式众多，风格层出不穷，但从学理的角度反观多样的艺术创作形式，其中最趋向精神完美结合的，最符合普遍审美经验的，也最能诠释艺术创作主题的，可能还是众多的现实性绘画艺术。具体到绘画创作形态和表现语言方式等方面，新的现实性绘画艺术运用的创作手段是多元的，我们不同意把新现实性绘画与一般的具象写实性绘画等同，相反，它是历经多年的蜕变和积淀所形成的一种新传统，许多绘画形式是从这一传统

中超越出来并且融汇现代艺术观念，发展成为了新的现实性绘画艺术。新现实性绘画艺术创作不仅仅是局限在表面的写实再现和客观描摹，它更多的还带有浪漫情结和个性化表达语言的融入，其不但具有素朴的人文情节和现实思想，而且伴有真切生动的表述理念，尽管手法多样化，但表达的艺术特征总归不会完全脱离客观物质的存在，更不会凌驾于现实生活之上，否则它就不是新现实性绘画艺术创作。新现实性绘画艺术的创作过程必须坚持的是以现实生活为基础，以人的情感为依托，是用真切的手法反映鲜活的艺术的典型形象，其特点是关注人的生存本质，紧扣时代脉搏，个性形式相当凸显，所创造的艺术作品是具体、生动、鲜活的，有理有据的，自身的美学指向，体现着现实艺术特质的完整与统一，所拥有的真挚情感和多样化的表现手法，也是我们在新时期去探究新现实性绘画艺术创作的真正理由。

20世纪诸多艺术前辈已经认识到中国绘画艺术创作的片面及其表现形式的不足，尝试采用西方现实观念改良中国艺术的禁锢思想，以徐悲鸿等人为先陆续引入西方美术训练策略和教学方法，用现实的教育体系改良中国传统美术，提出"改之、增之、融之"的学术主张，使得中国的绘画艺术及创作，向多元方面发展。实践证明凡是在当下能深入影响我们精神家园、激励每一代人积极进取，并且充满着无限视觉审美愉悦的经典力作，一般都拥有着新现实性绘画艺术创作的根本属性。新现实性绘画艺术创作必须注重艺术形象主客观的辨证统一，手法紧紧围绕现实而存在，个性品质既强烈而简约，作为创作方法它是最普遍最基本的，作为思想观念它又是最趋向艺术本质问题的，这就是新现实性绘画艺术创作的真实涵义。

参考文献

[1] [3] [4] 徐悲鸿. 徐悲鸿讲艺术 [M]. 北京：九洲出版社，2005：26.

[2] 常宁生. 历史的反思与修正 [J]. 美术观察，2006（12）：104.

（本文发表于2014年《美术》第11期）

后　记

六十年风雨历程，六十年求索奋进。编辑出版《天水师范学院60周年校庆文库》（以下简称《文库》），是校庆系列活动之"学术华章"的精彩之笔。《文库》的出版，对传承大学之道，弘扬学术精神，展示学校学科建设和科学研究取得的成就，彰显学术传统，砥砺后学奋进等都具有重要意义。

春风化雨育桃李，弦歌不辍谱华章。天水师范学院在60年办学历程中，涌现出了一大批默默无闻、淡泊名利、潜心教学科研的教师，他们奋战在教学科研一线，为社会培养了近10万计的人才，公开发表学术论文10000多篇（其中，SCI、EI、CSSCI源刊论文1000多篇），出版专著600多部，其中不乏经得起历史检验和学术史考量的成果。为此，搭乘60周年校庆的东风，科研管理处根据学校校庆的总体规划，策划出版了这套校庆《文库》。

最初，我们打算策划出版校庆《文库》，主要是面向校内学术成果丰硕、在甘肃省内外乃至国内外有较大影响的学者，将其代表性学术成果以专著的形式呈现。经讨论，我们也初步拟选了10位教师，请其撰写书稿。后因时间紧迫，入选学者也感到在短时期内很难拿出文稿。因此，我们调整了《文库》的编纂思路，由原来出版知名学者论著，改为征集校内教师具有学科代表性和学术影响力的论文分卷结集出版。《文库》之所以仅选定教授或具有博士学位副教授且已发表在SCI、EI或CSSCI源刊的论文（已退休教授入选论文未作发表期刊级别的限制），主要是基于出版篇幅的考虑。如果征集全校教师的论文，可能卷

帙浩繁，短时间内难以出版。在此，请论文未被《文库》收录的老师谅解。

　　原定《文库》的分卷书名为"文学卷""史地卷""政法卷""商学卷""教育卷""体艺卷""生物卷""化学卷""数理卷""工程卷"，后出版社建议，总名称用"天水师范学院60周年校庆文库"，各分卷用反映收录论文内容的卷名。经编委会会议协商论证，分卷分别定为《现代性视域下的中国语言文学研究》《"一带一路"视域下的西北史地研究》《"一带一路"视域下的政治经济研究》《"一带一路"视域下的教师教育研究》《"一带一路"视域下的体育艺术研究》《生态文明视域下的生物学研究》《分子科学视域下的化学前沿问题研究》《现代科学思维视域下的数理问题研究》《新工科视域下的工程基础与应用研究》。由于收录论文来自不同学科领域、不同研究方向、不同作者，这些卷名不一定能准确反映所有论文的核心要义。但为出版策略计，还请相关论文作者体谅。

　　鉴于作者提交的论文质量较高，我们没有对内容做任何改动。但由于每本文集都有既定篇幅限制，我们对没有以学校为第一署名单位的论文和同一作者提交的多篇论文，在收录数量上做了限制。希望这些论文作者理解。

　　这套《文库》的出版得到了论文作者的积极响应，得到了学校领导的极大关怀，同时也得到了光明日报出版社的大力支持。在此，我们表示深切的感谢。《文库》论文征集、编校过程中，王弋博、王军、焦成瑾、贾来生、丁恒飞、杨红平、袁焜、刘晓斌、贾迎亮、付乔等老师做了大量的审校工作，以及刘勍、汪玉峰、赵玉祥、施海燕、杨婷、包文娟、吕婉灵等老师付出了大量心血，对他们的辛勤劳动和默默无闻的奉献致以崇高的敬意。

<div style="text-align: right;">

《天水师范学院60周年校庆文库》编委会

2019年8月

</div>